豐子愷
談近代藝術

豐子愷 —————— 著

開明書店

出版説明

　　豐子愷廣為人知的身份是著名漫畫家。鮮為人知的是，他還是開明書店的發起人之一，是中國近代藝術教育家，編寫了不少書籍、教材。這些書籍在開明書店、中華書局等出版後。以其優美的文筆對無數人進行美的熏陶，對中國藝術教育做出了很大貢獻。

　　本書所選豐子愷的《近代藝術綱要》與《藝術叢話》兩種作品。前者主要介紹十九紀以來，至二十世紀初的藝術發展方向、流派、藝術家等，從中可以清晰了解近代藝術的發展。《藝術叢話》以美術為主，兼及音樂和石窟，其中多關於藝術的發展、賞鑒、掌故等，讀來很有啟發。

　　兩書初版為二十世紀三十年代，用語與現在頗有出入，其中人名翻譯與現在大多不同。為保持原著特色，除個別排印錯誤徑行校訂外，其餘均未改動，為方便讀者，書後附《人名譯名對照表》，便於讀者查閱。

　　限於編者水平，書中錯漏難免，還請讀者指正。

開明書店編輯部

2023 年 8 月

中華百科叢書

近代藝術綱要

豐子愷 編

上海中華書局印行

藝術叢話

豐子愷 著

目錄

近代藝術綱要

自　序 ································· 18

第一章　總　論 ······················ 19

 A. 藝術的發生 ····················· 19

 B. 藝術的形式與內容 ··············· 21

 C. 藝術的三形式 ··················· 26

 D. 文化的歷程與藝術 ··············· 29

第二章　古典主義與浪漫主義的藝術 ······· 33

 A. 近代文化的基調 ················· 33

 B. 古典主義的藝術 ················· 35

 C. 浪漫主義的藝術 ················· 39

第三章　寫實主義的藝術 ··············· 44

 A. 寫實主義的文化的意義 ············ 44

 B. 柯裴的生涯與藝術 ··············· 46

第四章　印象主義的藝術 ……………… 54

　A. 近代精神的藝術化 ……………… 54

　B. 印象主義的運動 ……………… 59

　C. 新印象主義的藝術 ……………… 67

第五章　表現主義的藝術 ……………… 70

　A. 再現的藝術與表現的藝術 ……………… 70

　B. 表現主義三大家 ……………… 72

　C. 後期表現主義的藝術 ……………… 79

第六章　新興藝術 ……………… 81

　A. 立體主義的藝術 ……………… 81

　B. 未來主義的藝術 ……………… 87

　C. 絕對主義的藝術 ……………… 92

　D. 結論 ……………… 100

目錄

藝術叢話

付印記 ································· 112

最近世界藝術的新趨勢 ··············· 113

商業藝術 ···························· 125

大眾藝術的音樂 ····················· 140

將來的繪畫 ·························· 151

中國的繪畫思想 ····················· 158

東洋畫六法的論理的研究 ············· 187

雲崗石窟 ···························· 232

为婦女們談音樂研究的態度⋯⋯⋯⋯⋯ 260

為中學生談藝術科學習法 ⋯⋯⋯⋯ 280

音樂與文學的握手 ⋯⋯⋯⋯⋯ 307

歌劇與樂劇 ⋯⋯⋯⋯⋯ 349

畫聖米葉的人格及其藝術 ⋯⋯⋯⋯ 367

樂聖裴德芬的戀愛故事 ⋯⋯⋯⋯ 382

人名譯名對照表⋯⋯⋯⋯⋯⋯⋯ **398**

近代藝術綱要

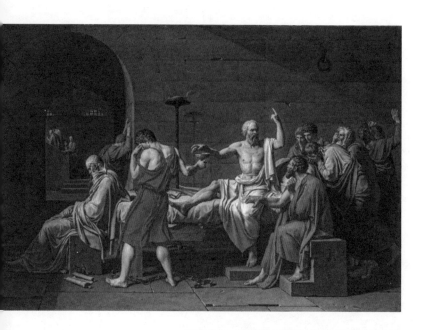

蘇格拉底，達微特，美國紐約大都會藝術博物館

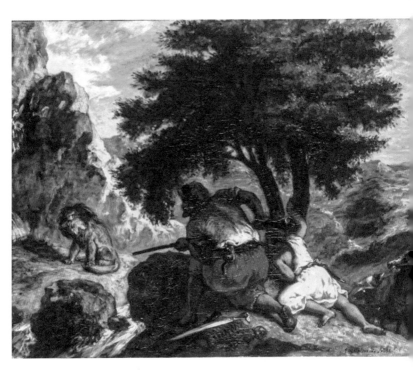

狩獅，特拉克洛亞，俄國聖彼得堡艾爾米塔什博物館

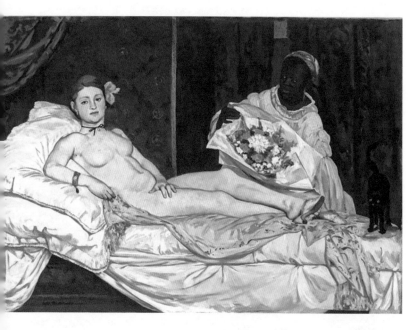

奧林比亞，馬內，法國巴黎奧賽美術館

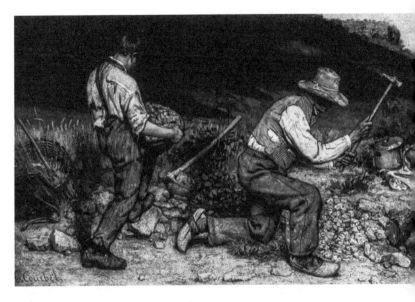

石工，柯裴，原藏德國德累斯頓美術館，1945 年毀於大火

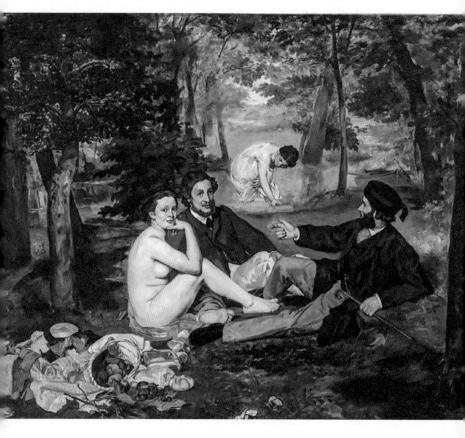

草上的中餐，馬內，法國巴黎奧賽美術館

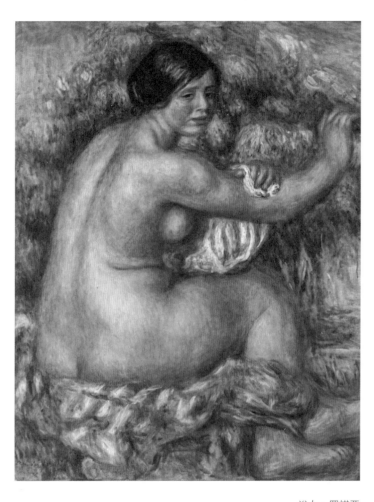

浴女，羅諾亞

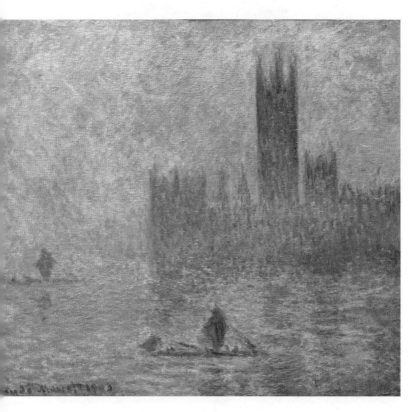

泰晤士河，莫內，美國紐約大都會藝術博物館

海灣風景，西涅克，美國馬薩諸塞州伍斯特藝術博物館

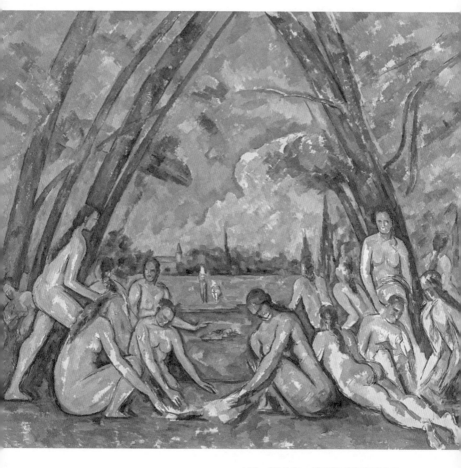

水浴，賽尚痕，美國費城藝術博物館

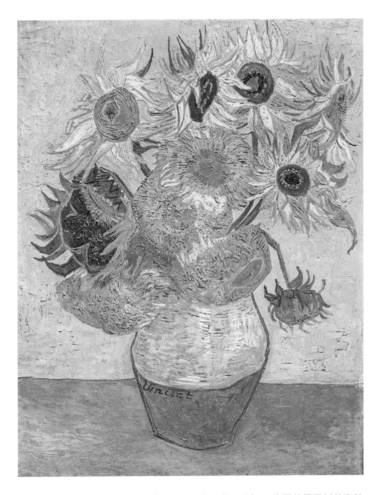

向日葵，谷訶，德國慕尼黑新美術館

塔希諦風景，果剛，美國紐約大都會藝術博物館

肖像，馬諦斯，法國巴黎畢加索博物館

頭，比卡索

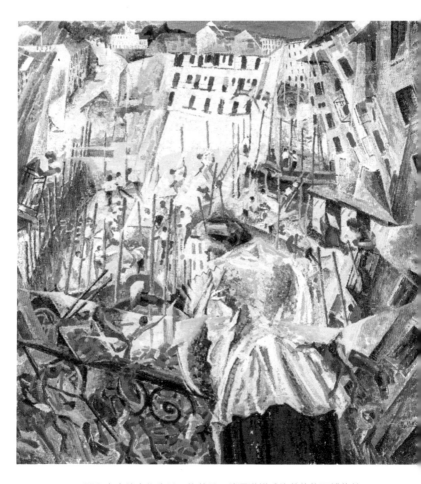

闖入室中的市街生活，鮑菊尼，德國漢諾威施普倫格爾博物館

即興，康定斯奇，德國慕尼黑倫巴赫豪斯美術館

自　序

　　此書大部分為日本京都美術學校教授中井宗太郎氏著《近代藝術概論》的節譯。內容以自然主義為中心，上至十九世紀初葉，下至現代，以繪畫為代表而論述近代藝術展進的概況。

　　藝術在人類文化中具有最微妙的意義。故解釋藝術，不能僅據其表面的狀態而淺說。中井氏此書，依據時代精神及觀照心理而論證藝術的變遷，最為根本的說法。我自己曾經受他的書的啟示。現在節譯下來，以輔助國內學子的研究。以前我曾編《西洋畫派十二講》，已在開明書店出版。該書與本書題材相類似。惟本書以理論為主；該書則以實例為主，而敍述較詳，與本書有表裏的關係，故特介紹於此。

　　　　　　　　　　　　　　二十年三月三十日子愷記。

第一章
總　論

A. 藝術的發生

　　原始的未開化人，不辨人與自然的差別，幾乎連自己的存在都沒有意識到。後來他們漸漸覺悟，能區別彼我，對於自然就感到驚異。他們看見天上忽然下雨，忽然起風，又有其他種種天地的變異，覺得可怕而戰栗。愈明瞭地意識自己，對於自然的強大愈覺可怕，就發心欲「脫離自然」，而努力從自然中救出自己，他們先明白地區別了自然和自己，然後設法反抗自然。欲反抗自然，非具有強大的力量不可。然對於那樣偉大的自然，人類原是極微小的一種東西，實在沒有反抗自然的力量。於是人們就向自己的內部探求神祕的力，以與自然相對峙。他們從自己心中發見了「神」。「神」便是他們所希求的神祕的力與理想的表現。他們使「神」和那偉大的自然相對峙，使「神」支配這偉大的自然。他們欲滿足這希望，就確認「神」是全智全能的。

　　故神非常偉大，神是統治自然的。神能使自然滅亡，同時又

能保護自然。但神是代替了人類而支配自然的，故人類必須調和神的心，使神心與人心相符合。於是人類就有對於神的奉祀和犧牲。所謂「祈禱」，便是人心與神心相通的唯一的路逕。但在原始人，僅由空想而不由感覺，不能滿足。於是他們就造出祈禱的對象，即神的姿態來，使有形象而可以用眼感覺。——這樣創造出來的，便是「藝術」。故神是完全的理想，是十全的表徵；同時又是藝術的發現。

但在覺悟力極強銳的文化人，就不肯在「神」中探求其避難所。他們說，「神是死的」。他們要超越了死的神的屍體，而建築起自己的殿堂來。他們只管依據了自己的官能，而在自己的生命——他們的唯一的實在——中直接地探求十全的世界。於是就產生現世的藝術。如尼采所說，「藝術是使生命美化的」。故追求藝術，便是肯定生命，使生命十全地高揚。通過了「藝術」的窗，可以看見人類的靈魂的十全的姿態。

故藝術可說是體現「美」的一種東西。欲會得藝術的本質，必須先明白「美」的性狀。所謂「美的感情」，約言之，便是人類在感覺中所體得的積極的生命活動的感情。即肯定自我的生命，而引導靈魂於十全之域的感情。反之，傷害生命，破滅生命，而否定生命的，便是醜。這生命的肯定與生命的否定，正是美醜判斷的尺度。但這所謂肯定與否定，並不是指說性格的表皮上的波紋，而是指說全人格的根柢中所迸出的深刻的人性的發現。普通所認為醜的行為中，有時也有深刻的人性的光輝，在藝術上便不認為醜。反之，普遍所稱為美的行為中，有時僅止於表

皮而全無深刻的人性，在藝術上亦不認為美。惟從全人格的根柢中所迸出的深刻的人性的顯現，方可名之為「美」。表現這美的，名之為「藝術」。

B. 藝術的形式與內容

凡是藝術，必具有形。有的藝術由種種線和面錯綜而成，有的藝術由種種色彩諧而生，有的藝術則由各種音或各種言語的抽象的形結合而成。故形是藝術的第一條件，不具備形，不能成為藝術。實際的物象也都有形；但實際物象的形與藝術的形，有顯著的異點：即實際物象的形止於形狀而已，此外並不含有深刻的意義。藝術的形不僅是一種形狀，而又含有深刻的心。含有這深刻的心的表現的形，方可稱為藝術。

故藝術的形，可說是心的表現形式，或自己的心的狀態。藝術上的形，與人的心同一不二，故藝術必須是心的顯現；在這形中有創造，有體驗。這創造與體驗的進行的過程，即所謂技巧，即表現的方法。除去了心，便無所謂形式，無所謂技巧。除去了形式，也便沒有心和技巧。三者實有「三位一體」的關係。在藝術上，這三者無差別，也無價值的高下。但藝術以成形為終局，故可說形式是最後的目的。形式偉大的，心也偉大；心的價值偉大的，形式的價值也偉大。故藝術的評價，除了從形式着手以外沒有別的途方。

但這形式，必須是心的完全的姿態。倘偏重了形式的單方面

而忘卻了心，忘卻了二者的密切的關係，便會發生不可藥救的誤解世間的人，往往有過於尊重形式，過於偏重技巧，而對於形式與心取用二元的看法。這等人都不能理解藝術，也不能理解形式的真的意義。因為拘泥於形式，便不能理解藝術因人與時而生差別的理由，而以死板的一定的「型」為藝術上最尊貴之物，便不能窺見真的藝術的生命了。真欲理解藝術的生命，必須深入於形式的根柢中。從形式着手，而又不拘泥於形式，滲透了其根柢，自能會得藝術的生命了。

　　故形與心，在藝術上是同一不二之物。說形即是說心，說心即是說形。

　　所謂理解藝術的生命的心，換言之，便是吾人對於自然人生的「體驗」。用藝術上的話來說，就是所謂藝術的「觀照」。故體驗因其深淺與態度而有各種類。例如宗教上的體驗，是以「信」為根據的，則不必需要科學上的「真」。即使其所信的為荒唐的空想的事實，但一入體驗，其空想即變為儼然的實在了。但藝術家並不需要宗教上的信仰。藝術家能在天地到處發見生命。在一片的花瓣，一滴的雨露中，他們也能看見有光輝的生命。他們對着了種種多樣的風貌，能窺見其內生命，而與之合一，這體驗的心境的表現，便是藝術。一滴雨的下降，需要天地全部的深廣；同樣，要在天地到處發見生命，也必需要與天地相等的深廣的人格。紙上描出的一隻蘋果，是畫家的藝術的體驗，即透徹目前的實在的生命的表現。蘋果的個體雖然極小，但也是十全的生命的顯現。藝術上所表現的對象，是外界的自然的各個體；但從內方

面看來，同時又是完全的整個的世界。

　　故藝術不但是表現一個對象，其對象又必須是十全的世界觀念的表徵。故藝術上所表現的一隻蘋果，決不是微小的一種個體的存在，而是天地萬象的森嚴的實在。雖然它的形狀很微小，又不像戲曲似地說出着一種人生的波瀾或思想上的事變，但這微小的形狀，便是貫徹宇宙包括天地的精神生命的顯示。在一個中兼備全體，在有限中表現無限，在一念中顯示永遠，故藝術是十全的世界觀念的表徵。

　　所描寫的原不過是微小的一物象，但能顯現廣大無邊的生命與十全的世界的觀念，藝術真有不可思議的妙力在一個的藝術品中，在有限制的姿態中，怎樣可以表現十全的世界的觀念呢？這便是前述的「形」的妙用。藝術上的形，不是實際的物象的形，而是表示對象的一種象徵，近代法國大畫家賽尚痕（Cézanne，見後文）曾經說：「太陽，雖不能照樣地在繪畫中再現，但應用別種方法或借用色彩之力，一定可以表現。」這便是象徵的表現法的意思。繪畫中所描寫的形，原來不是物的實形，而是物的象徵；即用藝術的方法而使對象變形的。故藝術上的描形，是一種祕密。但這祕密並無何等特殊的妙法，也不過如前所述，形式是由於體驗而來的，故畫面所表現的形式，能引導觀者，使入於與藝術家所體驗的心境中。欲求易於理解，今可就一般經驗的形和藝術的形（觀照的形）而比較之。普通看事物時，也看見一定的形，但其所見的形與藝術的形大異。即在普通的經驗中，對象受時間與空間的束縛，而作一定的形狀。因這原故，各個對象分別

地出現於我們的意識中；即對象與觀者的自我分離為兩體，我們把對象當作外物而一一意識之。

　　藝術的形則不然，對象服從於觀者的自我，二者融合為一體。惟藝術家的心，能把普通的形變為藝術的形。這新造的形，能使所描的對象成為世界觀念與精神的象徵。再從別的方面着想：天地萬象，倘用理智的眼光去看，所見的都是各個分別的存在，而不能看見其為有生命的有機體。但倘用藝術的眼光而觀照起來，一枝一葉，都是宇宙的生命的顯現藝術家的作品，是由這種觀照的態度而產生的。這可簡稱之為「藝術體驗」。

　　在一般經驗中，對象與自我分離，例如花是花，鳥是鳥，我與花鳥分離而相對。在藝術體驗則不然，物與我渾然融合為一體，花鳥和看花鳥的我，都是藝術體驗的材料，而合成一完全的總體。故製作藝術，稱為藝術的「創造」。自然和人生，一入藝術的體驗，便有生命和光輝，而成為一種新的創造物。

　　在有創造能力的藝術家看來，對象不是單獨的客觀的存在，自己也不是孤立的自己。把兩者融合為一體，對象便有精神而成為一種新的生命。

　　故藝術的創造，換言之，是生產不息的一種行為。進一步說，便接觸了所謂「人格」的問題。天地間的價值，是高大的人生的人格。這無限的創造與無限的統一的人格，真是宇宙的絕對的實在。前文所述，新的創造的精神，便是這人格的最深的心核。因了這人格於個體中能表現全體，刹那中能表現永劫，能在

單一的微小的形中顯現宇宙的精神，便是這人格的偉力。故凡庸的人與天才的藝術家，所觀看的對像是同一事物；但其觀看的活動實有死生的差別。要之，自然是人格的反映，形式也不外乎是人格的具體化。藝術家在世間所見的，雖名為天地宇宙，其實是他自己的人格的自完之形，他的內心的表現於外部。換言之，凝縮於個人中的宇宙精神，便是人格。更進一步而探究，人格可說是個人的心與世界觀念融合一體而成的。獨自的個性與普通的觀念，二者相融合，然後有文化的完成。這完成的過程，便是文化的發達；亦即藝術的發達。

更從另一方面考察，所謂人格，同時又是表現時代精神的世界觀念顯現於個人的心中的時候，各個人用各異的方法而使之統一。社會的精神在各個人的人格上添上一種色彩，而成為各種個性。這個性與世界觀念相一致融合，而完成人格，藝術的格調即由此而生。欲考究這精神在各時代的人們中如何顯現，是歷史的題目。凡一時代，必在人格的形式上加上一種特質，即一時代所特有的姿態，名為時代形式。時代形式根基於人格形式，又因了世界觀念與人如何融合而定。文化形式是獨自的人格的表現。故各時代的文化具有一定的形式，各時代的藝術也具有獨自的格調。

要之，各時代的文化，不過是人格形態的自己顯現。所謂人文的發達，便是指這道程的。個人的人格，在總體上實行顯現。故個人的人格必為廣泛的一般的時代典型的部分。

C. 藝術的三形式

　　世界觀念在人心中怎樣地表現？如前所說，這是歷史的問題。但就實際上看來，無限的統一的人格，是永遠不息地在那裏變形，而創造下去的。現代藝術中所表現的人格形態如何？是我們現在所要論述的問題。但在論述這問題之前，必須先把藝術的三種根本形式說明一下。

　　如前所述，自然與人類的對峙，是文化的發展的起點。換一句話，就是人類對於自然取怎樣的態度而觀察的問題。創造的人格，成了他人不能干犯的特獨的個性而出現，這個性的差別，大都是根基於「觀看」的動作的。

　　藝術 —— 特別是繪畫、雕刻等造形藝術 —— 的歷史，其實就是「觀看」的歷史。觀看的態度變更了，藝術的技巧也變更，即藝術的形式也變更了。但觀看的態度是因了什麼而變更的呢？答曰，是因了人類與自然的關係如何而變更的。這樣說來，藝術的歷史，可說就是對於自然的看法的歷史，即世界觀的歷史。某評家說：「近代的印象派，不是一種傾向，而是一種世界觀。」這句話不僅適用於印象派，對於一切藝術是都可適用的。

　　「觀看」一事，似乎是單純的，其實卻很複雜。但大體分為 active 與 passive 的兩種。即「觀看」一事中，有這兩種的活動，前者是外面的，後者是內面的。即在前者，人是受動的，從外面向內面而動作；在後者，人是能動的，從內面向外面而動作。觀看的態度，因了這兩種差別而變更，因之所惹起的心象，亦自不

同。我們欲觀看，在外界必須有一種物象。這物象滲入於心中，而成為一種刺戟。我們的眼不但受納外面滲入來的刺戟，又把這刺戟通達於精神中，而惹起思維。即由刺戟成為感覺，成為意識，而結合於思維中。這種事實，略加反省便容易理解。如柏拉圖所說，「眼不僅受納刺戟，同時又必使之服從」。原來外界的刺激達於我們的意識的時候，我們並不照外界所有的樣子而意識，而必把它加以變化。我們凝視自然的時候，不是僅把外界的姿態照樣地映寫在心鏡中，而必用自我的統一來支配它們，而創造一個新的世界。如德國大詩人歌德（Goethe）所說，看見物象而不加以思考，猶如不見。由眼的刺戟流入於思維，與之合結成為一種的「姿態」。使刺戟變成姿態的，便是思維。假如我們觀看外界的一株柏樹。不入思維而僅於感覺的時候，這只是一種綠色的斑點而已。我們受了外界的刺戟的時候，如欲明白其為什麼東西，則必須思考；用內面的根本的概念來把它整理，用經驗來把它補充，然後綠色的斑點方始變成柏樹而為我們所認識。欲認識一株樹，必須經過這樣複雜的手續。

這 passive 的動作與 active 的動作的兩種力，常是相互地作用着的。不過我們在精神活動的時候，不容易注意到罷了。這兩者中僅乎一種活動，是不可能的；必須兩者共同動作，而現象方始成立。

在這裏我們必須就各人的性情而考察一下：能動的性情的人，與受動的性情的人，其眼的作用，注意的強度，經驗的量，思維的力，及知識的範圍，互有差異，其觀看的作用也互相不

同。因了這條件的變化，其所見的現象也各不同。多數的人，並未意識到這些條件；但在實際上差異甚為顯著。即因了這些作用的強弱，而其觀看的動作或以外面為主，或以內面為主；或信賴外界，或信賴自己。前者多依據外界的物象，故可稱為「客觀的」；後者多依據自己內面的心情，故可稱為「主觀的」。因此，人格上所染的個性的色彩漸漸加濃而人與自然的關係，即因此而定。區別了自己與自然，彼與我，外界與內界之後，有的人向自己的內界中找求安居之地，有的人向外界的自然中探覓其住家，又有的人，選了客觀與主觀相融合的境地。人類對於自然的位置，即由此而決定。

試概觀世界文化的歷史，可知都是因了各時各地的思想潮流的根據於何處，而造成各異的文化的。或者可說，世界的文化，是自然與人類的對峙，主觀與客觀的葛藤或調和的歷史。在藝術上，這特質也很顯著。故自來的藝術可分為三種根本的形式。即依據於自然的，客觀的，稱為「自然主義」；沉潛於人的主觀中的，稱為「浪漫主義」；融合主觀與客觀而欲徹底於其中，即成為「古典主義」。

不拘什麼時代的藝術，必歸屬於上述的三種形式中的某一種。近代的藝術，取了那一種形式而發展呢？在近代，這三種形式是同時並存而發展的。柯裴（Courbet，見後文）所提倡，入德國而繁榮的「寫實主義」，從其態度上看來，當然是屬於自然主義的。極端注重視覺而高唱客觀的「印象主義」，可說是自然主義的最適切的代表。又如現代所盛行的「後期印象派」和「未來

派」、「立體派」等，可歸屬於浪漫主義。賽尚痕（Cézanne）與果剛（Gauguin）等的藝術，則可稱為古典主義。今將近代各派藝術分類列表如下：

自然主義
A 寫實主義
B 印象主義
C 新印象主義

古典主義
A 表現主義
B 象徵主義

浪漫主義
A 後期表現主義
B 未來派
C 立體派

如上所述，藝術的一般的性質，及人格形態與時代的關係，已可大致明白，現在擬再就過去的文化，過去的藝術的足跡，略加考察，然後概觀現代的藝術。

D. 文化的歷程與藝術

原始的人，被自然的威力所壓迫，恐怖而欲脫離自然，潛入於自己中，而與自然相峙。就把自己的理想具體化，而從自己內界造出「神」，他們想要借了神的力而征服自然。這是在前面已

經說過的話。故當時的藝術，不是現象的照樣的模寫，而是潛在於其底奧中的神祕的力的表現。如某學者說：「藝術，是欲打倒自然現象的暴力的人類的企圖，是內精神的表現，是從屬於人類的新的世界的創造。」這話不限於原始人的藝術，富於唯心的主我思想的東洋人，古來都信仰佛教，以為現象的世界僅屬假象，人生勿拘囚於這謬見，務須超越自然，而觀看現象的底奧中的「真如」的姿相。

　　但在希臘人，這關係恰好相反，他們是把自己埋沒在自然中的。他們欲沒入自然中，而與之成為一體。他們不向自己的胸中探求「神」，而以為自然便是「神」，且這「神」也是人類。他們對於自然，不感恐怖，而同它們共樂和平，依據它們，而又欲支配它們。於是人與自然與神，總合而成為一體。故希臘的藝術，從自然的模寫開始。他們對於客觀的外界的自然，不感覺奇怪，卻當作自己的感覺而意識。故某批評者說：「人類只管信賴自然，漸次離去內精神而歸於外部的世界，有欲養成純粹的眼的傾向。失卻自己，失卻意志，而僅為『自然的反響』了。」

　　但上述的傾向，與基督教的興起同時發生一次轉化。基督教在地上建設神的王國而支配人心。自此以後，離去現在而向彼岸把握超絕的全智全能的神，就成了人類的最高的理想。故基督教對於自然懷着深的疑惑；同時也不羨慕自然與現實，翹望天國的幸福，而否定地上的榮幸；他們的教訓，以為貧苦的人反能看見神明而入天國。

　　但跟了理性的覺醒與自我的開放，歐洲人漸漸地親近自然

了。於是中世紀的世界觀就發生一轉化，而在思想的根柢中投入了一種新光。築成近代文化的基礎的，是康德。康德剝奪了神的超絕性，又把神從彼岸呼了回來，而認它為目前的現象與世界的內部的精神。於是人們認為宇宙精神便是神，即所謂「萬有神論」。人類與世界觀念的關係，便因這萬有神論而根本地決定了康德所建設的理想主義的文化，以萬有神論為基礎。費西特（Fichte）、謝林（Schelling），黑格爾（Hegel）等的哲學，也是立在這基礎上面的。在藝術中，如浪漫派的詩歌音樂，也都是從這同一的根柢上生長起來的。故自十八世紀末經過了十九世紀而至於二十世紀的最近，其間的文化雖有種種的色彩，但在本質上是不變的。

但就中最近的文化，和前時代的文化卻有顯著的差異。泛神論的基礎原是共通的；然其顯現的方法不同；使前後截然區別為兩個時代，康德以來的理想主義，主觀的色彩非常濃厚。費西特則以絕對的我，即高揚於無限中的自我，為宇宙的本體，世界精神與人的理性合為一物，萬有神論也取了主觀的形，於是自我就變成了客觀界的中心；自我的精神的組織，與客觀界的構成相同一；世間與人類的關係，就變成了無限的我與有限的我的關係，故絕對的個人主義，成了哲學及論理的基礎，藝術的花就在這上面開放，文化就在這上面展進了。

如上所述，以自我為根柢，而在其上建立世界觀，發展藝術，故當時的藝術，當然裝成理想主義的格調。現象的世界被取入於自我中，用自我的模型來使它理想化，而以表現人類精神為

法則。故一切藝術的中心，是人與普遍的人性；所謂藝術者，便是人所理想化的東西；自然也必因人類化而方有其價值。要之，高揚人性於完全的狀態，是文化的無限的理想。例如歌德的《浮士德》（Faust），是最能表現當代精神的作品。

故近代前期的文化，是以自我高揚為理想的觀念論，即主觀主義。近代以來直至二十世紀的最近，其間的文化取若何的基調而展進，請在以下各章中逐述之。

問題

一、描寫尋常什物器具的靜物畫，為什麼能為珍貴的藝術作品？

二、試略述藝術三形式的由來。

參考書

近代藝術思潮論，板垣鷹穗著，魯迅譯，北新書局出版

表現與背景，板垣鷹穗著，蕭石君譯，開明書店出版

現代藝術十二講，上田敏著，豐子愷譯，開明書店出版

第二章
古典主義與浪漫主義的藝術

A. 近代文化的基調

近代文化的基調是什麼？這是很複雜而專要考察的問題；但概括地探求其中心，可說是「實證的精神」——不訴於實際經驗的即非真，真理必須從實驗獲得的一種思想。這實證主義，表面看來似是很平凡的；其實它的裏面含有破除過去一切信仰、規範、傳統的強大的力。過去的殿堂，無論其何等壯麗，但我們不能依舊信仰。我們必須親手拿它們來暴露於明亮的白日之下，而用理智去批判它們。於是過去的一切就遭破滅，而文化更新了。這實證主義浮出於文化的表面而加以濃烈的色彩，始於十九世紀中葉；直接反抗前時代的主觀的理想主義，而徹底於客觀中。結果，變成自然科學的勃興，與物質文明的發達，又出現於藝術上，而變成自然主義。

人與自然本質上合一的思想，現在與前時代相同，並無變異；不過對於人自身的看法，與前時代不同了。從來高揚自我，

至於宇宙無限之大；現在則不然，自我不過是自然界的微小的一粒。即萬有神論已經過客觀的變化了。現在的思想，人不復為自然之主，而僅為進化的一小部分，沒入於全體中的現象的一部分而已。在精神的十全中，人類雖佔據上位，但主觀的絕對的價值，已被客觀所減低了。這便是近代文化的根柢。此後自然現象做了宇宙的中心，以前人類想要征服自然，現在卻被自然征服了。人類漸受自然的壓制，自我漸受自然的虐待，這傾向的當然的結果，便是宿命論與機械論的思想的盛行。極端的物質論者，連他自己都可用物質來說明了。但從認識論想來，這唯物論到底不能支持其主張；而理想主義的世界觀，於是非求一轉化不可了。尤其是最近的思潮，頗多反抗這唯物論，而希求高揚自我，使為自然之主。哲學上的新理想主義及藝術上的新浪漫派，都漸漸地得勢起來。但這是後文的話。現在只須注意，近代文化最初是以客觀為基礎的出發的。

　　近代的思潮，顯然是注重物質，而受客觀的實證精神的支配。故藝術的傾向，也與從來大異其調子。以追求理想為唯一的目的的藝術，到今日已失卻面目；今日的藝術，已托根於客觀的自然中了。立在展進的文化的尖頭的人們，不復像從前地沉潛於空想和理想中，而向目前的事實中探求確實的基礎，欲直接地從自然中體現世界觀念。客觀的現象的世界，正是他們的立腳點。於是人就變了客觀的全體的一部分；宇宙也不像自我高揚的理想主義的所說的偉大，亦不過起伏於大洋之中的一波浪而已。

根據上述的思想，而造成近代藝術的特色與格調。即從這近代思想的實證的客觀主義上產生自然主義 —— 寫實主義與印象主義。

但我們在這裏必須注意：最近的文化與思潮，有脫離這實證的客觀主義的傾向。現代是離去自然，在芳烈的主觀中探求十全的世界，而在人類的內部禮讚心靈的幽姿的時代。即從客觀偏重的自然脫離，而再在自己中發見安住的地點。原來藝術的展進，與個性的關係很深；且一時代的藝術與前時代的藝術，其間有不可切斷的脈絡。近代的藝術，以客觀主義為中心，而其前及其後，均是主觀主義。故現在欲說近世藝術發達的途逕，必須從客觀主義以前的十九世紀初葉的古典主義說起，順次及於今日的藝術。

B. 古典主義的藝術

精神的活動，是不能切斷連綿無限的活動，同時又是以現在的剎那為中心，而包攝過去未來的活動。但考察文化發達的事實，現在的剎那及以前的過去，其文化的姿態特別顯示異樣的色彩。在個人的精神中，現在與過去也有不可分離的關係。有時過去在現在中顯示力強的影響，結果支配了現在；有時現在完全脫離過去，而作過去的逆行。換言之，即有兩種傾向，其一是執著現在，力求現在的完成；其二是企慕過去的光榮，而向其中探求達得的道路。後者便是所謂尚古的精神。這尚古的精神現示於藝

術中,便是十九世紀初葉的「古典主義」。

凡一時代的藝術,一到了爛熟之域,大都失卻最初形成這藝術時的精神,而沒有活潑的生氣。於是人們對於當時的藝術就覺得缺乏清新與刺激之感,而欲另求新鮮的東西了。

試看古典主義隆興的當時,正在建立基礎的洛可可(Roccco)藝術,隨了法蘭西革命而崩壞了。人們對於洛可可藝術,覺得煩瑣可嫌;它就失卻了清新與刺激,而與新社會生活沒關係了。

欲救濟這衰頹的狀態,當時的人們就發心歸復於古代。他們向古代的名匠所遺留下來的傑作中探求新的生命,於是新造的藝術,就以模仿古代為事;欲再現古代,就一切都非尚古不可。

古典主義的意義,是反抗當時的洛可可美術,努力模仿古代的樣式而製作。總之,古典主義是以形式的美為唯一的目的的。一切藝術的目的,是美。但美在自然界中不能完全找到。故藝術家欲追求美,必須向自然及過去的優秀的作品中去選擇這樣的主張,惹起了當時世間的大多數人的注意,就在藝術上發生絕大的影響。

更進一步,古典主義主張藝術的目的為形式美。素描的繪畫中,最多形式美的分子,故素描為藝術的重寶。可為藝術的模範的,唯有古代。吾人所應走的唯一的道路,是古代的模仿。

完全地實行古典主義於藝術上的人,是法國畫家達微特(Louis David,1748—1825)和昂格爾(Jean Dominique Ingres,1780—1867)等。

　　達微特於千七百八十年，從古代藝術最豐富的意大利回到巴黎，就提倡古典主義，即 classicism，在近代歐洲的藝苑中建立了古典藝術的基礎。他所歡喜描寫的畫材，是古代的傳說與歷史，應用與古代精神相符合的技巧而描寫。他在旅居羅馬的時候，研究古代的雕刻，把從古代作品及理論中所得到的法則，實行於自己的作品中。但他所得的古代藝術的知識，以雕刻為主，其中心是古代藝術的「形式節奏」。均整、中庸、平衡等形式的美，便是他的理想。但強烈的感情，當然與這靜止的形式不能相容，故為達微特所不取。注重端整，結果就是極端地尊重形式的美，而犧牲了感情的火。故達微特的作品，即使是描寫激烈的感情的繪畫，也充滿着冰一般冷靜的情味，而全無溫暖之味。他的用筆，一點一畫都冷靜，正確，完全是理智的描法。他的人物畫，也都模寫古代的樣本或雕像；古代的壁畫及陶器畫，在他的作品中有很多的影響。素描非常正確，輪廓非常秀美，這是他的作品的優點。但色彩卻很粗拙而生硬。複雜龐大的油畫，都缺乏情味，與素描沒有多大的差別。

　　達微特的尚古的藝術，是尊重羅馬的風習的，與革命時代的精神，頗有共鳴之點。當時正是法蘭西大革命的時代。因此世人對於他的藝術，非常歡迎。皇帝拿破崙任用達微特為美術總監，而認他的繪畫為宮廷藝術。十九世紀初葉的藝苑，就呈非常熱鬧的光景。

　　比達微特更加徹底，而又更富於藝術的價值的古典派作者，

是昂格爾。他的主張，色彩是繪畫的裝飾的手段，僅屬繪畫的
屬從；素描才是繪畫的本體。繪畫是以素描為骨子，以色彩為
附飾而完成的，他在古代意大利畫家喬篤（Giotto di Pondone，
1266—1337）的簡樸的線中，發見真的希臘精神的表現。他常常
教訓弟子們說：「我們必須消化古代。」意思就是說完全體得古
代的美，而用以創造自己的表現。所以他又說：「倘模仿古典而
缺乏生動的趣致，古典就變成毒藥了。」從這種話中，可知昂格
爾的確是體得古典美的真理的人，為僅事模擬的達微特所遠不能
及。昂格爾能體會古代的形的本身的意味，而在其中發見新的生
命，這便使他的令名永傳不朽。試看他的作品，雖在藝術形式屢
次變更後的今日的我們，對於他優秀雋美的繪畫還可以真心地感
動呢。

　　古典派的運動，從文化的發達上看來，可說是對於十八世
紀的煩瑣的藝術的直接的反動。反抗始於尚古運動而繼起不息。
但真能歸復古代，真能了解古代的精神的，極為稀少，大都不過
是以古典主義為目標而模仿，而墮入於一種形式主義。總之，古
典藝術的特色：第一，欲觀照藝術的生命的美，不從自然直接觀
察，而從古代藝術中會得；不但如此，甚至欲用對於古代藝術的
看法來觀看自然。第二，提高形式的價值，而始終於形式之中。
第三，抑制感情，為了形式而犧牲個人的喜悅悲哀等感情。第
四，以素描為繪畫的本質，而輕視色彩。這四種特色，都是排斥
感情與個性的當然的結果；個性沒卻了，所表現的當然只有類性

了。由此可知古典主義的藝術，不是官能的藝術，而是以精神的統覺為主的綜合的藝術。故輕視色彩而尊重形式，是其必然的結果。這一點與現代藝術有深切的關係，即現代的立體派藝術等，與這古典主義的藝術有互相接觸的一面。

這缺乏情味的形式主義的藝術，與當時的尚古的精神原是十分投合的；但對於動搖流轉不息的時代的人心，不能永久維繫。於是社會對於這種古典藝術漸感厭倦，而要別的新鮮的藝術了。適應了這要求而起的，便是浪漫主義的藝術

C. 浪漫主義的藝術

從古代藝術的讚美而生的古典主義，跟了時代的推移而漸漸失勢了。因為它的形式的法則把一切都虐待，他的堅硬的規則使一切都受拘束而成為一種虛空的形式。有了這樣的缺點，當然容易惹起反抗而墮落了。

藝術本是無限的創造，不許分秒的停滯。古典主義告退以後，應聲而起的便是浪漫主義。浪漫主義反對以前的尊重形式與客觀的性質，而為新的個性與主觀的藝術。浪漫主義盡力主張個性的權威，反抗形式的規矩，而呼號自由與解放。他們追求新鮮的內容與表現，而欲赤裸裸地表現個性。捨棄冷酷的形式，而發揮強烈的感情與幽遠的空想，藉以呼吸清新的空氣。

但這種浪漫的空氣，並不是現在突然地湧起來的。反抗十八世紀的洛可可及合理主義的時候，就有浪漫主義的萌芽的出現。

這是主張涵養深刻的感情，而歸於純潔的自然的一種藝術主義。從歷史上看來，十八世紀可說是冷靜的理智與形式的時代。一面反抗這一般的潮流，一面又被革命的空氣所催促，於是「歸復人類本然的自我」的呼聲，力強地在人們的耳邊響着了。他們努力擺脫人為的拘束，而喚醒自我。凡作品必須從精神的內部流出，凡作品必須不借他物的力而表現自己個人的心。這樣的主張走於極端的時候，便沉浸於豐富的空想與激烈的熱情之中；表現這種空想與熱情，正是藝術的本職了。總之，坦白地表現真實無偽的自己的傾向，是浪漫主義的源泉。

浪漫主義的藝術家所取的題目，不是向古代中追求，也不是向現實的世界中探得；惟富於傳說的神祕與小說的感情的中世紀，與他們的空想發生共鳴。他們捨棄現實的客觀的世界，而在空想的世界中享樂幽遠的神祕味。

故浪漫派的人們的興味的中心，在於文學，尤其在於詩歌。因為浪漫主義的本質是適合於文學詩歌的。在造形藝術之中，繪畫最適合於這主義。雕刻便不適於表現縹緲的空想與熱烈的感情。欲表現這熱烈的感情與空想，其勢不能應用粗、重固定的形式，而必須以流轉和變化為原則，務使一切現象都呈活動的姿態。故浪漫派的繪畫，必須有相應於這精神的描法。故某評者說：「古代藝術的精神是雕塑的；近代藝術的精神是繪畫的。繪畫是內面的音樂。」

這浪漫的精神漸漸浸潤了人心，於是對於新的繪畫的要求切

迫起來了。最初在繪畫上具體表現這精神的，是法蘭西的天才者特拉克洛亞（Eugène Delacroix，1799—1863）。特拉克洛亞是天賦的空想的詩人。他在自己的日記中反覆地寫着：「真的畫家，是創造的人。」他自己便是「想像的創造」的化身。

近代有名的象徵派詩人波獨雷爾（Baudelaire），對於浪漫派的藝術具有深切的同情與理解。他常常代替他們鼓舞。關於特拉克洛亞，他也有讚揚的記錄：

「特拉克洛亞對於熱情，具有燃燒一般的愛情。他是博學的人，對於各種學問都有興味，什麼東西都會描寫。對於無論何種印象，無論何種思想，他的心都能開散而攝受在他的作品中，有人生的劇與創造者的心盪漾着。

「在他，想像是最尊貴的天賦，又是最重要的才能。他的想像的燃燒，常達於白熱的程度。他便考慮怎樣可以表現這想像的方法。用了如醉一般的筆而描寫這豐富的想像與白熱的感情。其筆法中又含有許多野生未熟的分子。這是他的靈魂的最貴重的部分。而在另一方面中，他又含有社會的分子。這些社會的分子隱蔽他的心情的激烈的一面，而深藏他的天才的面目。」

在上述的波獨雷爾的讚詞中，我們便可知道特拉克洛亞的性格。他的反對古典主義，原是當然的事。反對古典主義的必然的結果，是色彩的注重。特拉克洛亞的繪畫，對於色彩的研究非常苦心。前述的昂格爾等的繪畫，以「線」為生命；而特拉克洛亞則反之，以色彩為本領。他的畫技，係學習荷蘭畫家呂朋史

（Peter Paul Rubens，1577—1640）及西班牙畫家谷雅（Francisco Geose de Goya，1746—1828）的色彩法的地方很多，而受英國的畫家康斯坦勃爾（Constable，1776—1837）的啟發的地方亦不少。對於光線與陰影的關係，非常注意。故特拉克洛亞的繪畫，可說是徹底的色彩主義的藝術，而與後來的印象主義有密接的關係。他也曾描寫物體運動的剎那的印象，又考究其相當的描法。在這點上可稱為近代印象派的先驅者。故新印象派的畫家西涅克（Signac）論述印象主義的發達與原理，用「從特拉克洛亞至新印象派」的標題。在論文中說：

「印象主義的設色，其由來在於特拉克洛亞關於視覺的色彩混和，特拉克洛亞實為新繪畫的先覺者。他曾利用補色及對比色的配列，又藉助於視覺混和的助力而作出新的調子，使繪畫有光輝及顫動的效果。這色彩上的新原理的發見，對於其次的時代有深切的刺激。」

富於熱情與想像的特拉克洛亞，對於印象主義的純粹視覺的藝術有深切的關係，似是不可思議的事。其實印象派所應用的色彩上的原則，早已在特拉克洛亞的藝術中體現了。

要之，浪漫主義是在繪畫中表現強烈的感情生活，而用象徵的色彩表現豐富的情趣。特拉克洛亞用了他的卓拔的天才而完成了這藝術。在這意義上他是新時代的人，是個性強烈的人，又是色彩主義的獨創者。

浪漫主義的特徵，第一是尊重自我，在自我中認識絕對的權

威，而以歸自然為本義。第二是以熱情與空想為藝術的生命，脫離形式的拘束，──換言之，以個性蹂躪形式，──而用色彩直接表現強烈的心情。這尊重自我的傾向，與色彩象徵的傾向，對於現代藝術實有深切的因緣。

問題

一、試述古典主義的起因。

二、試述古典主義與浪謾主義的異同。

參考書

西洋畫派十二講，豐子愷著，開明書店出版

西洋名畫巡禮，豐子愷著，開明書店出版

第三章
寫實主義的藝術

A. 寫實主義的文化的意義

　　文化的潮流刻刻進行而不許停滯，浪漫主義達於高潮的時候，衰頹的危機已經醞釀在其中了。無論何時代，凡名匠的作品中，必有天才的力所創造的生命的光輝，與高雅的人格的面影。但倘徒事追隨天才，便模仿外形而忘卻了其真實的心，於是作品便失卻其清新的滋味，而墮落於平凡惡俗的典型了。浪漫主義的藝術，正蹈襲了這個缺陷，後來的作品，都失卻浪漫主義的真精神，徒求形式的華麗，而內部實已虛空了。真精神失卻之後，其生命的泉已經枯涸，當然不能期望其枝葉的繁茂了。故當時的社會，視浪漫派藝術為誇張與頹廢的屍體，而另向「確實的經驗」中探求活路了。

　　前文曾經説過，實證的精神是近代文化的基調，其結果就誘致了自然科學的發達與物質文明。於是「近代」（modern）的一個界線，就在這裏分明地劃定了。這次的轉化，在文化史上實有特殊的異彩。但物質文明的顯示於藝術史上，實自十九世紀中葉

的自然主義開始。

　　這時候的時代風潮，顯著地向着了現實的自然而流去。自然科學的可驚的發見與進步，使人們對於世間的「觀看」法發生了激烈的變化。人們就傾注其全力以研究自然，興味的中心全部移置在現實的自然上。唯有由科學的實驗的方法可獲得真理。機械論與物質的世界觀，就成了左右人們的思潮的原動力。

　　法蘭西哲學家孔德（Comte）根據了實驗的事實而組織「實驗哲學」。排斥思索與瞑想，而以從實驗得來的直接的知識為真理，又為觀察的基礎。這自然科學的研究的方法，被認為史學研究的唯一的道路，史學就以社會學為基礎而建設了。又有以這樣的思想為根基而作美學的人，便是推痕（Taine）。

　　物質文明支配了社會之後，民眾便得到了勢力而在社會上佔有重要的位置。他們恃了大眾的勢力，在物質界及精神界上均得暢快的發展。於是民眾階級的權力非常偉大，非使一切屈服不止。這社會狀態的變化與新的精神上的要求，在藝術上也給與強大的影響。「為民眾的藝術」的民眾主義，代替了「為藝術的藝術」的貴族主義而興起；而平易通俗的民眾趣味，在藝術上投射了強烈的影。波獨雷爾是自然主義的仇敵。他批評自然主義，說：「公眾只知道求真。」但藝術有兩種典型，即現實本位與空想本位的差別。前者是對着自然的本然的樣子而使之再現，即排除了自己而依樣地再現客觀的姿態。後者則用自己的精神來改造事物，使一切事物都有光輝與生命；但人們在自我前面反成了盲目。故我們對於藝術上的自然主義雖不足驚，但對於灌注於精神

生活的各方面的現實中心的力，實非驚歎不可。

　　自然主義的運動不限於美術上；在文學上，也有福羅貝爾（Flaubert）與左拉（Zola）等努力地提倡。左拉特別給自然主義以理論上的基礎。在美術上，他也當了新興藝術的戰士而作踴躍的活動。自此以後，人們便不能醉心於古典的壯麗與浪漫的甘美了。舊時的殿堂已變成夢境或蜃樓，而被現實的手所破壞了。在這廢滅的遺址上重建起來的，便是柯裴的「寫實主義」的殿堂。

B. 柯裴的生涯與藝術

　　藝術不是理論，也不是論理的主義與主張。故現在欲表明寫實主義的意義，須就寫實主義的創始者柯裴而敍述其人與作品。

　　柯裴（Gustave Courbet，1819--1877）是革命的人，他是用了畫筆而開拓新境地的人。不但他的藝術為革命的，他的全人格也是革命的。他是為了高貴的目的而戰鬥的勇敢的人格者又天才者。他對友人是一個忠實的人，不顧犧牲自己；他在家裏是一個認真的用功家。他的風采猶如野獸，但他的心與感情都很纖細。他的自負心很強，全無浮飾之氣。他的言語動作，和他的作品一樣地銳利而徹底。他具有火焰一般的力，一面是強烈的破壞主義者，一面又是旺盛的創造的所有者。千八百五十年以來充塞於歐洲大陸的寫實主義運動，以他為指揮者。他在繪畫藝術中注入新鮮的血而使之更生。他懷着了農夫一般的自信，穿了木屐而從田舍間來到巴黎，但他對於什麼東西都不恐怖，法蘭西人稱他為

「野蠻的畫家」；他的確是像他自己所描寫的「石工」中的人物。

柯裴生於裴商松附近的奧爾南斯地方。他承受着德意志人的血統，故其性格中含有高厚重實之氣。他有粗大的頸與強健的身軀，濃黑的叢毛下底有野獸似的眼睛不絕於發出光輝。十八歲的時候，他立志做畫家，努力練習素描，曾自稱為「素描之王」。最初師事古典派的平凡的畫家；次年就奮然離去鄉土，來到巴黎。但他到了巴黎，並不從師，專憑自己而研究。這時候他對於古代的名匠，尚懷着深切的尊敬。

柯裴的標榜寫實主義而為近代藝術劃分一時期，乃在千八百五十五年。這一年歐洲萬國博覽會開幕。柯裴的寫實風的作品，在那博覽會中痛遭了虐待。他就在會場的門口建起一所木造的小舍來，就在這裏面開個人作品展覽會。他在小舍的門口大書數字：「寫實主義柯裴」。這便是寫實主義的發端。

寫實主義有甚樣的主張，我們可引用柯裴自己的話來説明：

我們這時代的人，必須從以前的「模仿」的熱病中恢復健康，而用自己的眼睛來觀看事物。過去多數的古代名匠，究竟教示了我們一些什麼？拉費爾（Raphael）只是描了幾幅美觀的肖像，但我在他的藝術中並未發見什麼東西，至於他的後繼者——他的奴隸，——所作的更是低劣的東西，全然沒有教我們什麼意義。故過去的所謂名匠的事業，可説全等於零。良好的藝術，決不是一般美術學校所能產生的。藝

術上最貴重的是獨創，即藝術自身的獨立。學校的存在，其實不過養成幾個畫匠而已。我不要模仿過去的人的畫法，但欲描寫自己獨立的固確的官能。我的目的，不僅是要做一個畫家，又要做一個「人」，由自己獨自的評價而表現時代的思想的樣式；簡言之，我的目的是要學習有生命的藝術，我不但是社會主義者，又是民主主義者，共和主義者，革命的支持者；或確實的真理的忠實而純粹的寫實主義者。

寫實主義的原則，是排斥理想。從這理想否定的一切點上出發，我又要達到個性的解放，而入於民主主義。寫實主義，在本義上是民主主義的藝術。繪畫是有形的言語，不能抽象地研究，故非實際存在的事物，不得入於繪畫的領域內，美術館裏堂皇地陳列着的大幅的繪畫，都是與現今社會狀態相矛盾的。教會裏的繪畫，都是不合於時代精神的。稍有才能的畫家，徒然地把自己的精力耗費在自己所不信奉的工作上；或埋頭於與自己的時代無關係的過去的題目中，真是可笑可憐的事！

試看以上的話，可知柯裴的主張，獨創是藝術上最尊貴的條件。前時代的模仿的熱病，非撲滅不可。所以他能在路上的行人中看出聖人，在喧擾的工場中看出時代的神祕。在他看來，徒然的空想，與塵芥一般不足貴；唯現實有真實的價值。所以他又有這樣的話：

　　美在於自然之中，可在種種的形式上看到，看到了美的時候，便是藝術；其人便是藝術家。但過去的畫家，往往在這些自然的表現上附加他物，或把它們變形，因此把自然的美減弱了。畫家沒有附飾或改變自然的美的權限，自然所啟示的美，超越一切藝術的傳習。這正是我的藝術觀的根柢。

　　柯裘到了五十歲光景，方被世人所認識，而行道的時代來到了。千八百七十年，他親自投入了暴風雨一般的普法戰爭的潮流中，因此他的晚年生活殊為悲慘。因為柯裘的反叛的性格，不許他對於社會的革命作旁觀的態度。法蘭西政府當革命的正中，強迫柯裘賠償美術的損失。柯裘只得逃避，亡命於外國，藏身在瑞士的鄉間。到了千八百七十七年十二月三十一日，這近代寫實主義的使徒就默默地客死在那地方。先驅者的運命往往是悲慘的。但柯裘的生涯，顯著地表出着他的全人格，他的全人格便是他的藝術。

　　為農夫之子而生長於田舍間的柯裘，從幼稚的時候就有嫌惡精神的文學的表徵的傾向。他對於都會人的典雅的生活，全不感到興味，卻對他們抱着反感而排斥他們。他有這樣的性格，故宜為民眾的代表，而痛感藝術的非革新不可。他在致友人的信中說：「民眾都歡迎我的同情。我可從他們獲得知識，他們又能使我增加生氣，故我非親自加入他們的生活不可。」柯裘對於民眾的態度，由此可以窺知。

　　他的高唱自己的主張，始於千八百五十五年的個人展覽會。這展覽會中的作品，大都是農夫及勞動者的實物同大的描寫；他的描法是寫實的，而非常深刻；把自己所見的光景竭力依照客觀而描出；其描寫中既不表示批評，也不表示同感，只是眼睛所見的實際的光景，絕不涉及眼所不能看見的內部。理想化的描寫，當然絕對排斥。這描畫的態度，他自己稱為「數學似的正確」。

　　他的態度是排斥自己，排斥感情，不混入想像，而竭力服從自然。但他的繪畫的構圖組織等，多少有些不自然的地方。這是因為注重部分的寫實，而犧牲了全體的調子的原故，全體的調子雖欠自然，但做作的工夫是完全沒有的。

　　他的作品的更大的缺點，是色彩的不自然。過分注重了形的寫實，對於色彩的自然便易於忽略，柯裴的這個缺點，正是惹起後來的印象派的直接的原因。柯裴的畫，大體的色彩調與浪漫派同，濃重、沉重，而多用陰影，但因他的表現力非常強大，故也十分調和。

　　柯裴的代表作，要推《石工》。畫中描著一少年人與一中年人的勞動者，在道旁鑿石，或搬運石塊。這圖中有強大的力向觀者而來，使觀者感到壓迫。但柯裴的態度是十分冷靜的。故在畫中沒有同情，也沒有反感，也沒有主觀的影跡。他只是描寫所見的實狀，實狀的後面全無隱藏思想或判斷。這純客觀的態度，與比他時代稍早的民眾畫家米葉（Jean François Millet，1814—1875）恰好相對照。米葉的畫中，含有深厚的同情，人生觀的光輝，與自己的判斷。米葉把地上的勞動者看作神聖的姿態，而在

其中表出一種高雅的心情。柯裴則與之相反，他對於勞動者，只當作一種現象。他是冷靜地向他們觀照，他覺得一切的人，都不過是受着物質與外部的關係的拘束的實在。故他的畫面所表出的，只是色與形的集合；實證的唯物論與機械論，在這裏面明白地露示着；這顯然是對於前代的浪漫主義的反逆。《石工》的色彩，與其他諸作品同樣地陰鬱；其實戶外的光線，決不致這樣陰暗，但他對於這一點並不加以考慮。所以柯裴可稱為「褐色的畫家」。印象派的色彩，在他的畫中一點影跡也沒有。

　　十九世紀的中葉，時代的氛圍氣漸次染了濃重的寫實的色彩。天生成叛逆者的柯裴就做了這時代思潮的體現者。他在自畫像上題着：「沒有理想與宗教的柯裴」。這是他的最顯明的自己批評。他的友人們稱他為「革命的畫家」。因為他徹底於破壞了過去的因襲，形式，與教則。但反對自然主義的波獨雷爾等，就成了他的敵人。他們譏笑柯裴的作品，說他是奉醜惡為真理的人。

　　把外界的印象收集於效果豐富的形狀中，是柯裴所最擅長的伎倆。他善於照樣描寫眼睛所見的姿態，故沒有一樣東西不描寫。對於裸體的描寫，特別巧妙，自荷蘭的人物畫家倫勃郎德（Rembrandt Harmensz van Rijn，1606—1669）以後，能把人體的血與肉強烈生動地描出的，只有柯裴一人。但柯裴的描人，並不像倫勃郎德地在「物」的背後描「心」。故柯裴在純客觀的一點上，有力強的特色。

　　柯裴的風景畫，以其故鄉的山林和海洋的觀察為基礎，都選十分平明的題材、避去惹起想像及詩趣的題材，而取「無我地再

現自然」的態度。他把自然翻譯為線條與色彩。

　　關於柯裴的生涯與藝術，大致已如上述。現在再就寫實主義的意義而加以概括的批評。寫實主義是反對浪漫派的尊重主觀的理想，想像，與自我高揚，而直接對待現實的自然，照樣地再現自然觀照所必然伴着的感情，也被排斥；自然與人都被視為恆定的姿態；世界全被客觀地散化。不注重色彩而注重線。這可説是始終於感覺的形式的主觀主義。他們的題目，也捨棄 heroic 的材料，而取日常的平凡瑣屑的事實。用了科學者一般的態度而機械地描寫客觀的真。

　　柯裴一面從事繪畫的製作，同時又把他的主義理論化。在他看來，二者原是同一工作，繪畫不外乎是主義的記錄。但他的用言語發表的主張，在理論上有許多缺陷。例如他所主張，藝術上體驗的真實，在「現實的自然」以外不得窺見，這不免是過於狹小的見解且因過分忠實於自然的再現，故對於刻刻流轉的自然的姿態不免忽視。用恆定的形來表現刻刻流轉的自然，其處又不免矛盾，所以寫實主義走於極端的時候，必然地惹起印象主義的反抗。

　　但柯裴的寫實主義，到底是近代自然主義的中堅。一切的近代藝術，都蒙受寫實主義的影響。故某評家説：「除了柯裴，我們便不能考察近代藝術的發達。」法蘭西的近代畫家，所受於柯裴的影響尤多。後述的印象派畫家馬內的作品，後期印象派畫家賽尚痕的初期的作品，都顯然地含着柯裴的畫風。他如羅諾亞、比沙洛、莫內、西斯雷等，都從寫實主義獲得相當的啟示。在英

國人，對於柯裴的思想有更深的銘感。德國畫家也從柯裴受得強大的影響。歐洲其他各國中，到處有柯裴的追隨者。柯裴無意識地發揮自己的本性，不想到在藝術上惹起這樣大的擾亂。

　　柯裴雖有這樣廣大的影響與不朽的意義，但他的畫法，後來也終於被世人所忘卻。藝術跟了時代的推移而不斷地創造，沒有固定的恆常的形式。柯裴的晚年，時代已經把寫實主義的「形」擱置在一邊，而歡迎光與色的藝術了。新時代所要求的，是有光輝的色彩，偉大的趣味，與純粹的調和。柯裴的作品就在印象派的作品的陰影中消失了，以下請續述新興的印象主義的藝術。

問題

　　一、柯裴能在喧擾的工場中看出時代的神祕。他是用怎樣的看法的？

　　二、寫實主義的理論有何缺陷？

參考書

西洋畫派十二講，豐子愷著，開明書店出版

西洋名畫巡禮，豐子愷著，開明書店出版

第四章
印象主義的藝術

A. 近代精神的藝術化

　　前述的寫實主義的主張,是把眼前所見的光景照樣描寫;其實這主張也僅乎實行於寫形,其對於色彩的描寫,極不講究。且他們認為物的姿態恆常不變,而不知道自然界的光景是流轉推移而無定相的。近代科學關於自然的研究,非常精密。同時對於色彩的現象,也加以物理的與心理的研究,故近代人的色彩的感覺,實有異常的發達。千八百三十八年,科學者有《色彩的科學的研究》的發表,繼續就有學者公佈關於色彩的精到的研究。這些論證,刺戟了當時的藝術家,使他們對於自然的觀察更加精密,古來畫家所輕忽的色彩感覺,在這時候突然覺醒,世間就有以色彩為中心的繪畫運動發生了。這繪畫運動便是「印象主義」。從前的古典派、浪漫派、寫實派,原也使用種種的色彩;但他們所使用的都是因襲的便宜本位的色彩,並沒有注意到時間,空氣,和光線所及於色彩的多樣的變化。反之,採用物理的心理的色彩研究的印象派,對於色彩的考察非常進步。過去的藝術所表

現的，只是固定的各個的物象；他們把對於這物象的剎那的知覺和記憶的表像連結起來，描成一幅繪畫；或者單憑記憶而描寫一幅繪畫。印象主義則不然，努力於描寫直接的知覺與映入眼中的客觀的剎那的印象。他們的繪畫，所描寫的，始終只是單純的印象，客觀的生命感情在這點上印象派與柯裴的寫實派相同，都是對從前的主觀主義的反抗，故寫實派與印象派，同是自然主義的藝術，不過在程度上，印象主義比寫實主義更為徹底。印象派的人們的要求，是視覺的純粹。原始人不信任自然而信任人，印象派則反之，不信人而信任自然。他們對於一切物象，都需要非常注意的觀察，屏除思維，而信任純粹的視覺。客觀與感覺極端純粹的時候，人就變成只有眼而沒有腦的狀態了。故印象主義的藝術，可說是「眼的藝術」。今就印象主義的主張及其主張的中心點的色彩略申述之如下：

印象派是採用當時的科學的研究，而直接以為藝術的基礎的。概括他們的主張：第一，色彩的現象乃由光線與人的感覺而生；色彩之有種種差別，乃由於光的波動與速度的大小而生。物體自己並沒有固定的色，惟振動透過了眼球而成為感覺的現象的時候，方始發生色彩。第二，距離、遠近、容量，因了色彩的明暗強弱之度而定。第三，色彩根基於光，故色彩乃由於太陽的光——即 spectrum 七色——同樣的原素組織而成。——從這三點上看來，過去的繪畫上所用的固定的部分色——例如花固定用紅色，草固定用綠色等——就被全部推翻了。色的現象，與時間一同推移；因了光線的大小與傾斜而時時刻刻地變化；又因

了物與眼之間的空氣的遮隔而不同。從來的畫法,以為「陰影」就是光線消滅而無色的意思;印象派畫法則不然,陰影並非無光無色,不過是由光度不同而生的色的變化一階段。要之,印象派畫家所見的色,是跟了時間,空氣,與光線而不絕地變化的。

故從來的畫家所未曾注意的色彩的世界,便是印象派畫家的根基地。從來的繪畫,對於自然的色彩的移變,一向是不關心的;他們只是憑仗畫稿(sketch)或記憶,而任意用色彩來塗抹。故其色彩為脫離自然的真相,而陷於一種死板的典型。印象派的人們,則直接走到自然的前面,沉浸在自然的真實的姿態中,而把眼的感覺所受得的色直接寫出在畫布上。他們的顏料也不必混和調勻,只須把原色的條紋並列在畫布上。這些條紋射入了觀者的眼的網膜上,自能混和調勻而成為一種活躍的色彩,而表出自然物的鮮豔的光輝。所以印象派又稱為「外光派」。印象派的人們的目的,是要把自然物的色彩的印象照樣地再現在繪畫上;而其所表出的又是刻刻變化的剎那間的印象。物象既然刻刻地變化,當然沒有固定的姿態。從來的畫家 —— 高唱寫實主義的柯羅也如此 —— 都假定物體為恆常固定的,故用固定的輪廓來描寫,其實都是誤謬的描法。轉瞬間所見的物體剎那的印象,必是一片模糊的光景,決不會看見固定而清楚的輪廓。故印象派的繪畫,無論風景或人物,都作如煙如霧的模糊的表現。

印象主義成了具體的藝術運動而出現,乃在千八百七十年前後。其完成者有馬內、莫內、羅諾亞、特格等畫家(詳見後文)。馬內是印象派的基礎的人物。他在《奧林比亞》中最初表示觀照

與色彩的革命。到了《草上的中餐》而色彩的進境愈加顯著。莫內是印象派的完成者,「外光派」的名稱是因莫內而來的。他的題目《本寺》《稻草》等作品,乃對於同一寺院及同一稻草堆的不同時間的寫生。朝、夕、午、風、雨,以及春夏秋冬的四季的景色,雖同一物體而光與色迥然不同,故可描寫數幅或十數幅的繪畫。光色不同,其畫的效果亦各異;至於內容的物象的意義,與繪畫的效果全無關係,故同一物體,當然可以連作十數幅。從來的繪畫,必須表出一種思想的內容,但這在印象派畫家看來全是謬見。印象派是不講題材而專重色彩的藝術。這就是左拉所謂「僅描一個蕪菁而惹起藝術界的革命」。

今將印象主義的特色概括地列述於下,以明其與近代文化的關係。

第一,感覺的。——從來的藝術是統覺的,即注重思想與空想的。印象派的畫家則全憑感覺,描寫色的剎那的印象,和因了時間、空氣、光線而變化的色的印象,故可稱為感覺主義。全憑感覺而創造藝術,分明表出着近代精神的一面。即物質文明之下的近代人的生活,其追求感覺的享樂,有強大的欲求。印象派的藝術,即着根於這個欲求上。但這感觀主義倘僅止於感覺,而不能脫出這狹小的範圍,即有陷於淺薄的弊害。反之,若能徹底於感覺而入於深刻的心境,方可樹立高深的藝術了。但印象派藝術,實際是僅止於感覺的。

第二,剎那的。——時間或空間,都是連續的。一剎那也不停止,刻刻地在那裏流轉。故感覺也常常變化而不停頓,無定形

便是真相。感覺是推移的，包含着過去，又暗示着未來，印象派的主張雖説明着這道理，但其繪畫總有定形，即已固定了連續的變化。況繪畫是造形藝術，必須表示定形；倘欲徹底印象派的主張，繪畫就不能成立。這可説是印象派的自滅。但用暗示與餘韻來描出印象，確是這派的長處，我們也不可不承認。

第三，刺激的。——近代人常常要求刺激，故喜放浪於感覺的享樂，物質文明使機械力發達，使交通便捷，使生產豐富；但在他方面，又使生存競爭日趨激烈，人類的神經日趨衰弱。他們不滿足於弱小的刺激，而務求強大的刺激了。恆常的姿態，很容易看到；但其刺激弱小。反之，切斷連續的剎那的印象，刺激就強得多。追求這強烈的刺激而給它藝術化，便是印象派的特色。這也是印象派的體現近代生活的一點。又印象派的選擇題目，特別歡喜取頹廢的東西。這也是求其刺激的強烈之故，也是近代生活的反映。

第四，生動的印象。——印象派的觀照的態度，是純直觀的感覺的依樣的描寫，即照樣描出眼睛所見的狀態。但就其實際的作品看來，大都是就自然人生中選擇印象特別強烈而暗示力特別豐富的一點力強地描出，而刪除其他一切的瑣屑點。這不是完全信任感覺，而用選擇，綜合的手續，即與印象派的主張矛盾了。但在精神作用上，感覺的徹底原是不可能的事。故主張與作品的矛盾，是必然的結果，前述的寫實主義，也曾犯這個矛盾，故徹底是不可能的事，只能説注重感覺。注重感覺則觀者可得生動的印象。這是印象派藝術的特長。

在上述的印象派藝術的特徵中，有各種各樣的近代人的心表現着。故印象派可說是近代精神的反映，或近代精神的藝術化。

B. 印象主義的運動

實在不絕地流轉，生命是不絕地飛躍。故以生命為根據的藝術，以革命與叛逆為使命。藝術的進步，就是超越傳統的意思。柯裴叫着「歸自然！」，不久印象派的人們又叫着「歸光線！」。在這時候光就被視為藝術的完成。但在藝術的形和思想固定着的時候，欲作起叛逆來，非經絕大的犧牲與慘苦不可。在今日，印象固已成立為一種藝術而早為萬人所公認了；但在初興的當時，幾乎只贏得世人的憤恨和嫌惡。今就其運動的進程略述之如下：

千八百六七十年頃，世間對於特拉克洛亞與柯裴還未能完全理解；說起大藝術，人們就聯想到古典的藝術，即歷史畫、宗教畫等；關於光與空氣的描寫，人們做夢也不曾想到在這時候出現的印象派畫家，便是馬內。他的作品《奧林比亞》，便是喚起藝術界的革命的烽煙。

但有幾個反抗時代的平凡與愚劣的青年，信仰馬內為先覺者，而在他的藝術中發見自己應走的道路，就奉他為中心而醸成了一個新興的機運。這班青年便是莫內、比沙洛、西斯雷、羅諾亞等。莫內被稱為「印象派之母」。他最初看見馬內的作品時，便受極深的銘感。比沙洛憧憬於馬內的《奧林比亞》和《草上的中餐》，自己也決心用新的色彩來描畫。西斯雷與羅諾亞也受這光的藝術的指示，決定自己的方針。後期印象派的賽尚痕與果

剛，在當時也深蒙馬內的影響。這班人於千八百六十六年的時候，偶然在一處咖啡店內相會合，就造成了新派興起的機緣。以後他們常常集會，無形中成了當時藝術界的中心點。在熱情的青年人的自由的會合中，他們縱談藝術上的問題，攻擊官僚的橫暴，歎息時代的愚昧；又研究光的描寫與戶外的直接寫生。不久印象派的運動在藝術上獲得了鞏固的地位。

千八百七十年，普法戰爭開始，這班青年的新派畫家四處離散。但戰爭過後，他們又常在馬內的畫室中聚會，以保持聯絡。互相勉勵的結果，技巧日漸進步，信念也日漸確立；同時社會的攻擊也日漸增多了。但他們不顧社會的批評，亦不想出品於政府的展覽會，而只管實行自己的主張。於是到了千八百七十四年，比沙洛、莫內、西斯雷、羅諾亞、特格、賽尚痕、果剛等就合開一個繪畫展覽會，共有二十餘個的作家，定名為「無名協會」。時人看了他們的繪畫，都不理解而嘲罵。其中莫內有一幅作品，題曰《日出的印象》，畫中描着透明的薄霧中，隱約地浮出一隻小舟，初升的太陽投射五彩的光線於其上。這真是最新的印象派的繪畫，最能代表全體的傾向。但世人因為不能了解其妙處，都輕蔑這畫，而嘲笑他們為「印象派展覽會」。在近代劃一時期的「印象派」藝術的名稱，便是從眾人的嘲笑中發端的。

第二次展覽會開幕於千八百七十六年。社會對他們的態度，與前會毫無變更；嘲笑與輕蔑只有加甚。報紙上都是對於印象派繪畫惡評與攻擊。然而莫內等的信念非常強固，始終不被世評所動搖。明年，他們又開第三次展覽會，這時候印象派同志加多，

出品的人都是純粹的有力的畫家。他們就襲用人們的嘲笑的名稱，常常地掛起「印象派展覽會」的招牌來了。然而社會的嘲笑與憤怒，依然不減。大眾對於印象派藝術依然是不理解。故印象派的作品競賣的時候，公眾都不要收買，反而嘲笑他們，有的人對着作品而冷笑，有的人把作品顛倒轉來玩看，意思似乎說，「這種繪畫，描得不成東西！」

但世俗的誹謗與讚賞，對於藝術的真價本來是無關係的。無論他們何等地嘲罵，決不能傷害印象派藝術的價值；決不能污辱印象派藝術家的心情。到了十九世紀的末葉，印象派被包圍在光榮中，而有征服一切藝術的氣概了。

印象主義運動的經過，在上面已經約略說過了。以下再就印象派中幾位主要的大畫家而敍述之。印象派畫家重要者有六人，列述如下：

（一）馬內（Edouard Manet，1832—1883）被稱為印象派的始祖。他是最早又最大膽地實行這純粹視覺的繪畫的人。他的第一作品題曰《草上的中餐》，於一八六三年陳列於 Saloon 展覽會的落選畫室中。這畫中所描寫的，是暗綠色的草地上有幾株樹木，後方有河，河中有一白衣的半裸體女子在水中遊戲。前景中有二男子，穿黑色的上衣，鼠色的褲，綴着淡紅的領結，坐在草地上。其旁又坐一女子，全身裸體，她是剛從水中起來，正在曬乾她的身體。三人的旁邊，草地上女子的青色的衣服與黃色的草帽。圖的題材大致如此。慣於在畫中探求物象的意義，而以內容興味為中心的人們，看了這畫都認為不道德與不美，而攻擊、嘲

罵。Saloon 展覽會的審查員當然不錄取這幅畫。但因馬內的畫筆十分純熟老練，故勉強給他陳列在落選畫室中。拿破崙三世同皇后來參觀展覽會。皇后走到這《草上的中餐》前面時，頗感不快，皺着眉頭，背向而去。

然馬內這幅畫的目的，在於色彩的諧和。至於所描的事物，在他以為不成問題，他描出因太陽光的微妙的作用而生的豐麗的肉體上的青色的反映。為了要表現這種色調的魅力，故描寫坐在草地上的裸體女子。又為了要在綠色的主調中點綴白色，使全體的色調諧和明快，故描寫一個白衣半裸體女子在水中遊戲。求欲某種色調的諧和時，就選擇某種題材，表現的目的在於色調，而不在於題材。但當時的人們看畫，慣於首先探求畫的內容意義；故看了這幅畫，便誹謗其為猥褻。

一八六五年，馬內又將新作《奧林比亞》（Olympia）出品於 Saloon。畫中所描寫的，一個青白色的神經病似的女子，全裸體而臥在鋪着白色的毯子的牀上。一個穿紅色衣服的黑人的婢女，掉着一束花而立在牀的後面。這畫與《草上的中餐》同樣地受公眾的非難。有人主張，以後 Saloon 不可再收馬內的畫。

馬內首創外光的描寫，為最初開拓印象派的道程的人。但他的功績也止於先驅者。他是寫實主義與印象主義的過渡時代的人，其業績的大部分止於習作而已。印象派創業未成，馬內於一八八三年死去，就固定了他自己的先驅者的地位。繼續發展他的基業而實現印象派的，是次述的莫內。

（二）莫內（Claude Monet，1840—1926）是巴黎人，幼時

學商，後又赴兵役。他在從軍期間，從晴天之下觀察自然的光與色，悟得繪道的機微。他的一生就為色彩感覺所支配。他回巴黎後，曾加入柯裘的團體，受柯裘的影響甚多。後來他到英國，看了英國風景畫大家泰納（William Turner，1775—1851）與康斯坦勃爾（John Constable，1776—1837）的作品，大為感動。故莫內的關於光與空氣的特殊的表現，大部分是從他們獲得暗示的。同時他從東洋畫所受的暗示也不少。千八百七十年，莫內避普法之戰，旅居荷蘭，在那裏看見了許多日本畫與中國畫。他從東洋畫的強烈明暗法與單純的表現法上，得到不少的教訓。

　　除了此等影響以外，他又應用自然科學者的實驗而完成他的畫法。他把太陽的光用三棱鏡分解，看到原色；就用強烈的原色來作出繪畫的效果。於是印象派的程度又深進了一步。即以前的馬內是用形來寫光，現在的莫內是用光來表形。莫內以為形不過是光的一象徵而已。總之，莫內的描畫不是要表出思想，不用主觀的態度，不問對象的形體，而只是努力表出光的印象與效果。

　　普法戰爭以後，莫內轉徙於須因河畔各地，後又卜居於里昂附近，在那裏專寫光色。他所描的畫，差不多全是野外的風景但他的描寫風景，並非對於景色感到興味；只為風景中含有最豐富的光與色，故借用風景為研究的題材。他的作品中，全無浪漫的精神，其所寫的題材大都單調，平凡，而乏味。例如前述的《稻草堆》、《本寺》，以及水上的《睡蓮》、《泰晤士河》的光景，千遍不厭地被他描寫，然而決沒有重複的表現。他在千八百九十年中，接連描了十五幅《稻草堆》，全是同樣的題材在這種繪畫中，

內容題材的興味可說完全沒有，而只是光與色的感覺的興味了。故莫內的研究，是科學的應用於藝術，即藝術的科學化。

如上所述，印象派二元老的馬內與莫內，前者發見外光，後者努力光與色的科學的研究。這兩人所建設的畫派，因了後述的四大畫家而完成發展。

（三）比沙洛（Camille Pissarro，1830—1903）是印象派的田園風景畫專家，有「印象派的米葉」的稱號。他與米葉是同鄉人，生於法國的諾曼地，性情樸素，也與米葉相似。不過比沙洛沒有米葉的宗教的敬虔的態度與敍事詩的感情。這是因為比沙洛具有現代人的現實主義的思想的原故。他是猶太系統的人。他的父親起初命他學商，千八百五十五年之後，始轉入藝術研究。他的猶太人的性格，在他的作品中表出着一種特色。他的所以能有現實主義的徹底而冷靜的理性，與明確的觀察眼，實由於他的猶太人的性格。故比沙洛沒有像拉丁人的憧憬與陶醉，而有細致的分析的態度。他歡喜研究農夫的紫銅色的肩上所受的光線的變化，歡喜描寫投於綠色的牧場上及小山的麓上的透明的白日，而創造一種迫近於自然的清新的趣味。千八百六十四年以後，比沙洛努力作畫，其作品幾乎每年入選於 Saloon 展覽會。初期的畫帶着黃色的調子，尚未脫卻前代的系統。後來他加入印象派的團體中，次第改用明色。他對於印象派的貢獻，是色彩的分解，即依照莫內的法則，把色彩條紋或點紋並列在畫面上。這原是印象派繪畫的共通的技法。但比沙洛的技術最為精熟。他晚年身體衰弱，不能到野外去寫生，常在室內眺望巴黎的市景，而描出其生

動的姿態，故比沙洛的作品，初期寫農人農婦，中期寫田園風景，後期寫市街風景。在印象派中，他是中堅的畫家。

（四）西斯雷（Alfred Sisley，1834—1899）與比沙洛同為印象派的風景專門畫家，生於巴黎。他的父母是意大利人，生計頗為富裕。他在青年時就非常愛好繪畫。二十三歲的時候，與莫內及羅諾亞同學，後來成為契友，一致地趨向印象派的傾向，他的出全力從事製作，乃在千八百七十年以後。他的畫風注重光的表現，為當時多數青年所崇仰。題材多取溫和的自然，而綠水旁邊的深密的森林，百花爛縵的春日的田園，尤為他的得意的題材。他的色彩非常強烈，但情景和平，全無激烈的分子。

（五）特格（Hillaire Germain Edgard Degas，1834—1917）是有名的舞女畫家，生於巴黎；最初入巴黎美術學校，與一般畫學生同樣地向羅佛爾美術館練習模寫。後來旅行意大利及美洲。於千八百六十五年最初出品於 Saloon 展覽會。其作品為一幅色粉筆畫，題曰《中世紀的戰爭的光景》。這畫入選之後，他就非常歡喜色粉筆畫。明年續作《競馬圖》。這兩畫均得時人的好評。但這時候他還不是印象派的畫家。到了千八百六十八年，他偶然用印象派的技法描寫劇場中的舞女的肖像，自己覺得很多興味，於是舞女畫就支配了他的全生涯。他所描的舞女，姿態千變萬化。他又能捉住舞女的瞬間的活動的剎那的印象而描出之。其記憶力的豐富與表現法的純熟，令人驚歎。

特格是女性描寫的專家。他每夜出入於歌劇場、跳舞廳，表面似是一個游蕩而耽樂的人。其實卻相反，他本性是一個厭

世家，對於人間的歡樂看得非常淡漠。這是畫家的不可思議的生活。故他的繪畫，也有奇特的色彩。他自己常立在客觀的地位，而冷靜地觀察對象；他所觀察的不是對象的靜止的形象，而是運動的，激烈的一瞬間的姿態。就用輕快鮮明而溫暖的色彩，作印象的表現。他的印象派畫家的資格最為完備。故評家謂馬內、莫內，與特格是印象派三元老，而以比沙洛、西斯雷與羅諾亞為印象派盛期的三大家。

（六）羅諾亞（Auguste Renoir，1841—1919）為貴族的人物畫家。他的肖像畫為貴族階級的人們所愛好。當時德國有名的歌劇大家華葛納爾（Wagner）曾經為他做半小時的莫特爾，請他描一幅肖像畫。他是長於女性的肉體描寫的畫家，其作品甘美而有力。他的父親是裁縫司，他幼時曾為手工藝的學徒；後來又以陶器畫為業。十八歲以後，為天才所驅，出巴黎從師研究美術，與莫內、雪斯雷等相交遊，但未為印象派畫家，千八百六十三年以後，他描寫浪漫派的繪畫，出品於 Saloon，然屢次落選。友人們勸他改變方針，試描外光，果然適合於他的性質。中年以後，特別歡喜描寫女性的肉體，竟以女性畫家知名於世。

某評家說：「特格描寫華麗的舞女，而自己常扳着厭世的臉孔；羅諾亞是女性的肉體的讚美者，又是受自己所描寫的溫軟的肉感的誘惑的樂天家。」羅諾亞在印象派畫家中，實在過於接近對象，而不脫陶醉的，浪漫派的範圍的人。特格表現肉體的運動的瞬間；羅諾亞則對於肉體的靜止低徊吟味，而心醉於其中。他的表現不是輕快恬淡的美，而是黏性與彈力。至於他的討好貴族

階級，更是不能獲得我們的同意的行為了。

上述六人所代表的藝術，稱為「印象派」。由印象派更進一步，成為「新印象派」。新印象派與印象派性質完全同一，不過程度深淺不同耳。

C. 新印象主義的藝術

印象派雖說是藝術的科學主義化，但印象派的外光描寫，決不是受科學者的實證的引導的。實際應用科學的研究於繪畫上的，是新印象派的人們。印象派畫家努力研究光與色，得到了科學者的實證之後，他們就更加努力於這方面的研究，希望依照科學的理論而應用色彩，就中有幾個特別熱心的畫家，創立了一種徹底的科學化的描法，世間即稱他們為新印象派。因為他們把顏料的微片或小點塗在畫布上，畫面好像海濱的沙灘，故人們又稱他們為「點畫派」。又因為他們用科學的意識，把色調分為七原色，任其射入觀者的眼的水晶體中而自行綜合，故其技法又稱為「分割主義」。

新印象主義運動也發起於法蘭西。最初實行這分割主義於繪畫上的，是修拉（Georges Seurat，1859—1891）。修拉應用美國哥崙比亞大學的教授羅特（Rood）的關於色彩的實驗。羅特曾用兩個圓盤，在甲盤上塗兩種色彩，在乙盤上塗這兩種色彩所調勻而成的混合色。迴轉甲盤時，並列在盤上的兩種色彩即混和而映入我們的眼中。結果迴轉而生混合色，比乙盤上的調勻的混合色鮮明而強烈得多。由這實驗，可知欲表出強烈，鮮明的色彩，與

其在調色板上混和顏料，不如直接把原色並列在畫布上，而在觀者的眼的水晶體中自行混合為有效。修拉從這實驗得到了指導，而發明色調的分割。

修拉於千八百八十四年作《水浴》一畫，為新印象派的繪畫的最初的出現。然這派的畫法的最完成的表現，為千八百八十六年出品於巴黎的獨立展覽會的《夏天的星期日》。這畫中所描寫的：在晴空之下的河畔的林間，有享樂這良辰的人們羣集着，或坐臥草上，或攜着兒童而散步，或垂釣竿，鮮明的黃綠色的草原上，立着含同樣的黃色的光的樹木，這些樹木又投射其鮮麗的影在地上。紫色的衣服，赤色的陽傘，孩子們的純白的衣服，點綴在蒸騰一般的草地上。顏料瓶中新榨出來的顏料的點，密密地撒佈在全畫面，使全畫面光輝奪目，觀者的眼感到強烈的刺激。

修拉在三十一（或二）歲上即夭亡。他的作畫的時期也極短。但他的畫法，自有其真實的價值：他從科學的論據出發，但又達到超越科學的境地，即其在光與空氣的表現上所感到的一種精神的陶醉的境地。他在這境地中窺見得光與色的妙諦，同時表現神祕的光輝的幻影。這幻影便是他所追求的唯一的實在。

但倘僅取點彩法的形式，而用以解釋自然，其繪畫就機械而流於單調了。新印象派中第二畫家西涅克（Paul Signac，1863—　）就不免這種批評。西涅克的製作新印象派繪畫，不能發見修拉所見的幻影，而徒事形式的研究。他的作品，就好像一種地氈之類的毛織物，很不自然。以新印象派畫家知名的，除上述二人以

外還有馬爾當（Henri Martin，1860— ）與西達克（Henri Le Sidaner，1862— ），皆與西涅克同風。他們的繪畫，全部作裝飾的統一，但畫家對於光與空氣的最初的熱情與歡喜，已經喪失殆盡了。我們看了這種繪畫，只能從其點彩的色的綜合上感到一種表面的興趣，而難得感到藝術的深刻的歡喜。唯西涅克的特色，是其筆致的組織力。他的油畫中的筆致，作方形的小塊，很像工藝中的 mosaic，使人感到一種節奏（rhythm）。但就全體而論，他的畫終是單調的，機械的構成。修拉的畫雖然也用一點一點的筆致，然遠離了眺望的時候，這等無數的點都融入一種光明的幻想中。至於西涅克的油畫，則僅以筆致的組織及節奏為畫面美的主體，故容易使觀者感到機械的單調的不快，而歎為「印象主義的窮途」。

問題

一、印象派為什麼又名外光派？

二、試述印象主義的起源。

參考書

西洋畫派十二講，豐子愷著，開明書店出版

西洋名畫巡禮，豐子愷著，開明書店出版

第五章
表現主義的藝術

A. 再現的藝術與表現的藝術

印象派使視覺從傳習上解放，而開拓了新的色彩觀照的路逕。但他們所開拓的，只是以事象在肉眼中的反應為根據的路逕，而把吾人的「心眼」閑卻了。換言之，他們以為自然僅能反應於視覺，而不能反應於個性。

印象派畫家當然也具有個性，故也在無意識中用個性來解釋自然，或用熱情來愛撫光與空氣，結果也能作出超越寫實的個性的幻影。故所謂「外面的」、「內面的」，或「肉眼的」、「心眼的」，都是程度深淺的問題，並非斷然的性質的差別，實際上雖然如此，但論到根本的原理，印象派及新印象派的態度，是在追求太陽光如何可以完全地再現，卻不是追求自己的個性如何處理太陽光，即他們是在追求光與空氣的再現的共通的方則，故極端地說來，倘有許多印象派畫家在同一時刻描寫同一場所的景色，結果許多作品就像出於同一畫家之手。這在事實上雖然不會有，

但理論的歸着是必然如此的，故最近的立體派畫家曾評論印象派
及新印象派，稱之為「外面的寫實主義」，確是適當的評語。他
們以為印象派過於注重視覺而閑卻頭腦，新印象派則更甚。故人
們對於印象派所開拓的路逕，現在要求其再向內面深進一層。適
應了這要求而起的，便是「表現主義」的藝術。──或稱為「後
期印象派」。

研究怎樣把太陽的光最完全地表出在畫面上，不外乎是「再
現」（representation）的工作。所謂再現，作品的價值是相對。印
象派的作品，是拿畫面的色調的效果來同太陽的效果相比較，視
其相近或相遠而決定作品的價值的高下，即所描的物象與所描出
的結果處於相對的地位。

反之，不問所描的物象與所描出的結果的相像不相像，而把
以外界某物象為機因而生於個人心中的感情直接描出為繪畫，則
其作品的價值視作者的情感而決定，與對於外物的相像不相像沒
有關係。即所描出的「結果」是脫離所描的物象而獨立的一個實
在 ── 作者的個人的情感所生的新的創造。這是絕對的境地，
這時候的描寫，即稱為「表現」（expression）。

表現的繪畫，不是與外界的真理相對地比較而決定其價值
的。谷訶（見後文）所描的向日葵，是谷訶的心的發動以向日葵
的外物為機因而發現的一種新的創造物。故其畫不是向日葵的模
寫（再現），而是向日葵加谷訶的個性而生的新的實在。故表現
的藝術，不是「生」的模寫，而與「生」同等其價值。

「表現主義」的名稱有廣義與狹義的兩種用法。廣義的表現主義，是指印象派以後的一切新藝術，即後期印象派、野獸派、立體派、未來派等一切新藝術。狹義的表現主義，則僅指印象派之次的後期印象派的人們的藝術，即法蘭西的賽尚痕、谷訶、果剛等的藝術。

B. 表現主義三大家

藝術由死的再現變成活的表現，是一次劇烈的變化，又是一次飛躍的進步。故表現主義為自來藝術上最大的革命。自從表現主義以來的藝術，特稱為「現代藝術」。這現代藝術的創造者，有三大畫家，今列述其生涯與藝術於下：

（一）賽尚痕（Paul Cézanne，1839—1906）被稱為「新興藝術之父」。因為他是現代的藝術的建設者。二十世紀以後的現代人，倘不理解賽尚痕，不能成為今日的藝術家。今日的各種新派藝術，都是賽尚痕藝術的必然的發展。故賽尚痕在現代藝術上佔有極重要的位置。

賽尚痕生於法蘭西南部，離馬賽港北方方三里半的一小鄉村中。他是一個銀行家的兒子，少年時依了父親的意思，入法律學校。千八百六十二年畢業後，來到巴黎，就改學繪畫。其學畫最初也與別人同樣，常赴羅佛爾美術館模擬古代的作品。後來他和文學家左拉相識，又與印象派畫家馬內交遊。這時侯馬內尚未發揮其印象派的畫風，故賽尚痕並未從他受得什麼影響。不過當時

賽尚痕常與他們一同出入於柯裘的畫室中，因此受了自然主義的影響。但自然主義的畫家中對於賽尚痕影響最深的，莫如前述的比沙洛。賽尚痕的色彩與調子中，都有比沙洛的痕跡。但後來賽尚痕終於走自己的路。故他的藝術，在本質上與自然主義沒有多大的關係。

千八百七十三年間，他曾試行外光派的作風。千八百七十七年，出品於印象派展覽會，曾為印象派健將之一人。然而他對於印象派畫家的態度，很不贊同，巴黎藝術家的狂放傲慢的氣質，尤為他所厭惡。於是賽尚痕漸漸地疏遠印象派的人們。到了千八百七十九年，他終於默默地歸到故鄉，他自己的藝術生活，就從這時候開始。他在家中埋頭研究，到了千八百八十二年，始將其所作的《肖像》出品於 Saloon。起初當然沒有人理解他的藝術，他只得仍歸故鄉，籠閉在自己的小畫室裏，眺望莫特爾的顏面，研究他自己的畫法；或徘徊於郊野中，凝視樹木及遠山的光景。觀察有所發見，立刻拿出他的油畫具來描寫，他的態度猶如一個瘋狂的人。然而他在這種變態的生活中，全不受何種外界的妨礙。他的主觀非常強烈，投入於對象中，使對象主觀化，而表現為藝術。從這時候到他死的二十年間，所產出的作品甚多，都是今日世間的至寶。

賽尚痕是「新興藝術」的建設者。然而他的特色，他所及於現代的影響，是全般的，根柢的，又複雜的。要之，賽尚痕藝術的特色有五端：（一）色彩的特殊性，（二）團塊的表現，（三）

對於立體派的暗示，（四）主觀主義化，（五）拉丁的情緒。繪畫藝術本是色的世界中的事。故除了色彩與光之外，沒有別的可研究的東西。且自特拉克洛亞以來，藝術上的色彩的研究非常注重。印象派與新印象派，是專以色彩研究為主旨的藝術。賽尚痕的研究注重色彩的特殊的效果。他喜用一種明快溫暖而質量重實的沉靜的濃綠色，及帶黑的青調子，世人稱之為「賽尚痕色」。他不像馬內地喜用白色，也不像莫內地愛用黃褐色。凡枯寂的淡白的色彩，他都不用。他所愛用的，是東洋畫中的墨色。他的用色，不是像印象派畫家地當作光的說明，而欲表出色的本質及重量。所以他不像印象派畫家地把色彩並列在畫布上，而把色彩翻造為笨拙的塊。這就是所謂團塊的表現。他對於物體，不看其輪廓而只看其團塊（mass）。在他的靜物畫，這一點最為明顯。這種團塊在畫面上不是平面的，而都有立體的感覺。立體的感覺的表現，是賽尚痕藝術的最大的特色。後來的立體派，便是從他的藝術中獲得暗示而創生的。

這種特殊色彩的立體的團塊的 volume 正是賽尚痕的強烈的主觀與個性的發現。他的表現，能使物象還元為團塊的 volume。其方法便是用他的主觀來把對象歸納，統一，又單純化。故從心理上而探究其本質，「賽尚痕藝術」可說是對象的主觀主義化，這正是新興藝術的傾向的先驅。

（二）谷訶（Vincent van Gogh，1853—1890）有「火焰的畫家」之稱。他是因了主觀強烈過度，發狂而自殺的人。他生於荷蘭，是一個牧師的兒子。他的血管中混着德意志人的血，又為

宗教家的兒子，故生來秉有堅強熱烈的性格。他在青年時代，在巴黎做商店的店員。然而他的熱烈的性格，不宜於這職務，往往因不能稱職而被人棄逐，生活不得安定。後來他到英國，去當基督教學校的教師。但這職務也與他的性格不合，故不久又棄職，到比利時去做教會的傳道師。這期間他受了種種的世間苦的教訓。他有時在炭坑中或工場中向勞動的民眾說教，有時在神前虔敬地祈禱。他的本性中有熱情燃燒着，又為從這熱情而生的熱烈的夢幻所驅迫，不顧自身的生活與健康，熱誠地為一般民眾說教。說教的時候，他應用繪畫為宣傳的手段。他的確信：「只有藝術可以表現自己，只有藝術能對民眾宣傳真理」。起初用藝術為手段，後來就猛然地脫離宗教而向藝術突進。他一向認為藝術不是從生上遊離的，而是人生的血與熱的結晶。所以他不把藝術當作憧憬的、陶醉的娛樂物，而直視之為自己心中所迸出的火焰。他於千八百八十一年辭去傳道師而回到家鄉。回家以後，屏絕萬事，而只管描畫。他把家鄉地方的一切事物都描寫。在他看來，繪畫的表現與殉教者的說教同樣性質。此後他走出故鄉，漫遊各地，度放浪的生活。千八百八十六年，重來巴黎，與果剛、比沙洛、修拉等相交遊。他從比沙洛受得線與色的影響，又從修拉學得強明的線條排列的技巧，對於繪畫的興味愈覺熱烈。他的繪畫狂的生涯，從此開始了，他的最熱中於繪畫的時期，在於自千八百八十七年至八十九年之間。在那兩三年中，他每星期要作出四幅油畫。然而他的精神已成為發狂的狀態了。他常常縱酒、嘯嗷；熱情發作的時候，任情地在畫布上塗抹。他的代表作《向

日葵》，便是八十八年二月中在法蘭西南方的古都亞爾地方時所作的。他的熱狂的心，對於陽光特別愛好。看見了這些富於陽光的大黃花，他的灼熱的心強烈地鼓動，火焰似地煤發出來的，便是這作品。

這一年的秋天，他所敬愛的同志畫家果剛來亞爾地方訪問他。谷訶一見了果剛，非常歡迎，就邀他同居，但他的狂病已日漸增進。有一晚，他忽然手持鋒利剃刀，向果剛殺來，果剛連忙逃避，幸免於難。谷訶亂舞剃刀，把自己的耳朵割去了。自此以後，他們兩人就永遠分別。谷訶於明年到附近的聖勒米地方養病，不見效果。千八百九十年，仍回巴黎。他的兄弟為他在巴黎北方的一個幽靜的小村中設備一住處，請他在那裏靜養。但谷訶終於那一年的夏天，用手槍自殺。槍彈誤中腿部，一時不死。在病院中過了幾天，於八月一日氣絕。

谷訶的作品，最知名的是前述的《向日葵》。他是太陽的渴慕者，向日葵是他的生涯與藝術的象徵。故在他的墓地上，後人給他種着向日葵的花。其次，《自畫像》也是他有名的作品。他的製作的特色，是主觀的燃燒。賽尚痕曾把對象（客觀）主觀化；谷訶在這點上程度比他更高，他僅僅使對象主觀化，不能滿足，而欲用主觀的熱來燒盡對象。燒盡對象，同時又燒盡他自己。所以他自己的生命的火焰，在五十歲上與對象一同燒盡了。

（三）果剛（Paul Gauguin，1848—1903）生於巴黎。但他的父母親不是巴黎人而是法蘭西北部的勃柳塔尼海岸上的人。他的母親生於祕魯。果剛三歲時，他的父親帶了他移居祕魯；父親

在途中死去了。幸而他的母親有一兄弟在祕魯做總督，賴了這人的照護，母子二人在祕魯住了四年，然後回到法國來。在這期間中，果剛的生活當然苦楚。十七歲以前，他在宗教學校受教育。勃柳塔尼海岸上操船業的人很多。果剛長住在其地，也戀着於蒼茫的海，就在十七歲時做了水夫，而度航海的生活了。然而海中的生活，不像在陸地上所想像的那樣愉快。二十一歲時，他就捨棄了船的生活，來巴黎做商店的店員。他在商店裏，地位漸漸地高起來，後來做了經理，自己的生活也豐富了。於是他就同一丹麥女子結婚，生了五個孩子。但在巴黎做資產階級，決不是他的本願。他的血管中含有野性的血，他又是善於夢想的人，後來他終於辭去職業，拋卻妻子，放棄了一切的財產，而遁入於繪畫的「藝術」中。這正是千八百八十二年的事，果剛時年三十五歲。

　　果剛的性質，早就傾向於繪畫方面。以前他每逢星期日，必加入當時種種新畫家的團體中。比沙洛、特格等畫家，與他常相過從。他的對於繪畫的興味達於熱烈的頂點的時候，他竟脫卻一切，而做了一個獨身者。此後他便深入於藝術的研究中。自與谷訶相識之後，他的畫興更加濃烈。他與谷訶同居，共同研究，直至剃刀事件發生而分手。果剛失卻了谷訶之後，茫然不知所歸，飄泊各處，備嘗飄零之苦。後來他來到邦塔望，在那地方組織一個研究藝術的團體，即所謂「邦塔望派」。這團體原是一班未成熟的青年藝術家的集會；他們對於果剛非常尊敬。他們一致地反對印象派藝術，而在果剛的作品中發見快美憧憬的世界。但果剛的孤獨的性格，與這班青年畫家不能投合，不久這團體就解散。

千八百九十一年，果剛仍歸巴黎，度流浪的生活。但他嫌惡巴黎的文明，他所憧憬的地點，是大西洋南方的塔希諦（Tahiti）島上的原始的生活。他做水夫的時候，曾經到過這島上，對於島中居人的原始的生活，他覺得非常可慕。那一年他終於離去巴黎，投奔這島上。他到了島上，深蒙原始人的感化，在那裏作出許多原始風的奇怪的繪畫。二年之後，他帶了他的畫來到巴黎。巴黎人絕不理解他的藝術，於是他對於文明社會的厭惡心更深，遂於千八百九十五年重歸於島上。自此以後，塔希諦島上的一切無條件地受果剛的愛護；而果剛完全與島上的原始人同化了。他努力學做野蠻人，養髮、留髭、赤身裸體，僅在腰下纏一條布。晚上他旅宿各處，用土語與土人談話，完全變了一個土人。終於千九百零三年死在這島上。

　　總之，果剛生來是一個原始人。他的生活與表現，實與現代文明的世間很不相合，他對於世間常詛咒。以為文明都是虛偽與醜惡，故他在世間感到生活的厭倦與無意義的時候，就逃到這原始的野蠻的島上去建設自己的樂園。他的一生只是主觀的。他想用主觀來支配現實與客觀。於此可見他的急進，反抗而不肯妥協的「現代人的精神」。

　　看了上述三大家的生活，可知現代藝術是從自然主義的客觀尊重又回覆到主觀尊重；且這主觀尊重又不如以前地虛空，而以作者個性為根基。即藝術與生命的關係更加切近，沒有真實的生活，不能作出真實的藝術，生活便是藝術。由這三人的藝術更進一步，即成為「後期表現主義」。

C. 後期表現主義的藝術

千九百零八年間，有一班青年畫家羣集於巴黎，標榜一種奇怪的畫風。人們就稱他們「野獸羣」。這班野獸羣所倡成的藝術，稱為後期表現主義。他們是把賽尚痕等的主觀尊重的見解推進一步，更重主觀的個性而更客觀的自然，畫面上就顯出更加奇怪的形色來。後期表現主義的先鋒為現存的六十老翁馬諦斯（Henri Matisse，1869—　）。有名的畫家很多，都是現正活動的人。他們的作風，都奇怪、粗野，甚至無理、蔑法。他們都是受表現主義的賽尚痕的影響，而從賽尚痕藝術出發的。繪畫經過了他們的奇怪的粗野的表現之後，就達到變幻、分裂的地步，而成為「新興藝術」的立體派、未來派等。故賽尚痕是新興藝術之祖，後期表現派的馬諦斯則為新興藝術的先鋒。今就馬諦斯略為介紹之如下：

馬諦斯少時曾在巴黎美術學校肄業。因為他有特殊的天才，又為年長者，故入二十世紀以後，朋友們都推崇他為先輩。故野獸羣的藝術家，無形中奉馬諦斯為中心。他的畫風，曾經屢次變更。可以表示後期表現派畫風的，是千九百零四年以後的作品。此後四五年間，他曾作《意大利女子》、《自畫像》、《化妝》、《西班牙舞女》、《青年水夫》等名作。到了千九百十年，他的作風又稍變更。即向來的剛強的手法，漸漸變成柔和，自由的調子。有名的《舞女》、《音樂》、《馬諦斯夫人》、《畫家之妻》、《金魚》等，便是這時期的作品。歐洲大戰開端以後，馬諦斯的藝術也沉

滯了；但戰後他仍為歐洲畫壇的主席，技術愈加洗練，輕快而清新了。

馬諦斯的繪畫，評家比之為書法中的草書，最適切。賽尚痕的畫是顏真卿體，馬諦斯的畫是董其昌體，後述的立體派的比卡索的畫，可説是張旭的正楷體。但馬諦斯終是色彩的畫家，感覺的畫家，他具有特殊的才力，能自由地表現物象的色彩的形體，他的畫沒有賽尚痕的 volume，又沒有果剛和谷訶似的特異性，其特色是輕快靈敏而生動。他喜用刺激的原色。粗枝大葉的線條與鮮明的原色，使人感到強烈的印象。

後期表現主義的名畫家很多。今但把最有名的數家的姓名列記之，即特郎（André Derain，1880— ），符拉芒克（Maurice de Vlaminck，1876— ），勒奧爾（Georges Rouault，1871— ），弗利斯（Othon Friesz，1879— ），裘緋（Raoul Dufy，1877— ），童根（Kees van Dongen，1877— ），及女畫家洛朗賞（Marie Laurencin，1883— ）等。

問題

一、表現主義三大家中何人最為偉大？

二、表現主義與後期表現主義有何區別？

參考書

西洋畫派十二講，豐子愷著，開明書店出版

第六章
新興藝術

A. 立體主義的藝術

在現代畫壇的中心，有一羣用直線與曲線，堆積的形體來描畫的畫家。我們初見他們的畫的時候，往往覺得過於奇異荒唐，使人不能讚一詞。他們在藝術上，究竟是否走着正當的路逕？是否具有可貴的價值？在議論其是非之前，請先就他的意義與主張吟味一下。

這一羣畫家名喚做「立體派」，即 Cubists，其中心人物名叫做比卡索 (Pablo Picasso，1881 —)。同派畫家有美尚格 (Metzinger)、格雷士 (Gleizer)、比卡皮亞 (Picabia) 等。他們雖同在立體主義的名義之下，但其中也有各種傾向。評家曾把法蘭西的立體派運動分為下列的四類：

第一，是科學的立體派 (cubisme scientifique)。這是純粹的立體派的傾向。他們的畫，所描的不是「視覺」的實在，而是「知識」的實在，故其畫中不注重物象的形體。立體派創始者比卡索

及美尚格、格雷士等，都是屬於這傾向。

　　這傾向的主旨，是注重事象的科學的存在的表現。試看比卡索的初期的立體派作品，即可見這「知識」尚與「視覺」相混同，相糾纏，即視覺未曾完全排除。但其對於自然主義，早已是極端的反抗，他們想用純粹的幾何學的構成，而像演數學一般地描畫。這主張更加純粹起來，視覺的實在（即客觀的形體）就漸漸消滅，於是畫中所用的線，就不復表明眼中所見的表面的物形，而是比眼中所見的更本質的，事物的真相的表現了。「純粹」是抽象的真相；這裏面排除一切客觀的真相與物質。

　　第二，是物理學的立體派（cubisme physique）。這派的傾向，是主張物象的三次元的方向。他們把以前的印象主義所忽略的「立體的存在」故意強調，而作象徵的固定的表現。比較起第一派來，這一派稍含有客觀的實在性。比卡索的作品中，屬於這一派的很多。這派的畫中，大概多少總可窺見一點人物或物象的形體。據他們自己說：「這不是『純粹的』藝術。因為物象與想像相混同着。」

　　第三，是音樂的立體派（cubisme orphique）。這是全然脫離現象──視覺的物象的描法。到了這地步，繪畫的要素對於現實完全脫離關係了。這種畫的描寫，在藝術家是完全的創造。與音樂的全不模寫現實的音響同樣，立體派畫家也不借現實的形體，而描出所謂「純粹美學」的一種構成。比卡皮亞便是屬於這一派的人。

第四，是本能的立體派（cubisme instinctif）。這是從藝術家的本能的直覺而構成的。故不顧客觀的實在，而專描色彩的構圖。

故立體派中，有種種的傾向，其作者也有一人兼長各方面的。總之，立體派是人類知識的高揚，是以純粹抽象組成其基礎的，理性的自乘。倘說前的表現主義（即賽尚痕的一派）是屬於「心情」的神祕的，那麼立體派可說是屬於「頭腦」的神祕的。這兩者或許抱着同樣的目的；然而也可視為兩種反對的現象。要之，現代的藝術，是自我高揚，主觀克服自然，而向自我中探求製作的源泉。但所謂向自我中探求，不是歸根於感情，而是依據於概念；即全然不是從來的藝術所傳襲的自然的模仿的意義。立體派以前的表現派，是保存以官能及感情為根柢的一面，而發揮純粹的生命的色彩的；立體派則不然，是純粹的腦髓的事業。完全否定直觀的自然（感覺的現象），把頭腦所捆住的要素，依照了抽象的幾何學的法則，而組成象徵的形。這等畫中全用「非感覺」的，幾何學的直線、曲線、及面。因為它全部是抽象的原故。現實的具體的分子，止於最小限度，而務求全部排除。繪畫中密佈着概念的網。

以上所述的意義，是立體派的一面。這也視為要求脫離自然的意志的表現。試看其畫面的構成，也都用直角及圓形組成的原始的形，不是自然的再現，也不是視覺所感的色的分解。這宛如用幾何與代數來代替了視覺的生理的職能。

　　據立體派藝術家自己的意見，以為立體主義的本質 —— 即
面的構成及立體地表現的根本的意義 —— 源出於表現主義的賽
尚痕。倘能理解賽尚痕，即不難預知立體主義，其間不過強度的
差別而已。只要注意觀察他們的進行的路逕，即不難悟通立體派
的由來。表現主義與立體主義的關係，猶之寫實主義與表現主義
的關係。由柯裘的描寫表面的實物，變成賽尚痕的突入更深的實
在，更徹底地突入，即變成立體派。

　　賽尚痕與舊學院派（academician）同樣，也用組織；但他能
看出物象的深度。——即二次元的平面（畫布）與三次元的物象
（對象）之間的精神的關係 —— 而欲用二次的象徵來表現自然的
三次元，對於這立體的深度的表現，賽尚痕托自然而構成；立體
主義則與之相反，加強其象徵，而除去其中的感覺的元素。又照
數學的辦法，把象徵用幾何學的面來理想化。

　　這立體主義的嘗試，固可承認其為一種造形藝術；但時代
在找新的 Gothic。這藝術創造，在表現與精神的力上是可以匹敵
的；在藝術的發達史上，也可看出一種意義與內面的理論。新的
表現意志中，必須融合 Baroque 的分子。故馬諦斯等的作品，意
識地或無意識地結合着米侃朗琪洛（Michel-Angelo）的 Baroque
的傾向。即「表現」的意志比「畫格」的意志更強。據他們說，
立體派的雕塑術本來很多，自然的造形的技術，大都是立體的。

　　這樣說來，在古代藝術中，在近代藝術中即使是直接從自然
而描寫的，其藝術都可說是立體的；但多數的畫家，對於這一點
未曾關心。可知這一點的強調，即是立體主義的第一步。

　　然而我們不能直認這一點為立體派的全部。立體派的人們，不是描寫表面，而是表現實質的。他們的借用「面」，僅為描寫的手段而已；但繪畫的對象不是僅限於眼中所映的空間之內的。反之，我們在構成繪畫的空間的時候，必須有賴於我們的感覺，原動的諸感覺，或竟可說我們的全才能或省約，敷衍，而變化繪畫的面。這「面」上刻着人格，這畫反映於觀者的心中，故畫中的空間，可說是挾於兩主觀之間而可以共通感知的道路。

　　立體主義的價值之一種，是其能表現根本的力的感情，即不用具體的事象的模仿，僅用「面」與數量，也能描出自像。這表現法在東洋藝術中，及原始藝術中，也曾試行過；但在西歐藝術上久已被遺忘了。立體派所描的，不是表面的印象，而是深奧的本質的印象，用理論與抽象而科學地組成的印象。

　　立體派畫家美尚格等，又有這樣的主張：畫家能完全不用比喻、象徵，或文學上的人工，而僅用線條與色的變化，在同一繪畫中一齊表出中國的都市、法國的街道，有山岳、海洋、動植物、歷史、有慾望的國民，與一切個個分離的外的實在，無論距離、時間、具體的事實、抽象的概念，都可用畫家的特殊的言語來表出。畫家有特殊的言語，與詩人、音樂家、科學者的各有特殊的言語同樣。

　　這種主張，顯然是從以前的萎縮的繪畫的因襲上解放，富有生氣與自由，原始時代的繪畫，往往自由地在同一繪畫中同時寫出異場所異時代的物象。立體派的畫家，以為這種自由應該保存，沒有被拘束的理由，且在這裏面，又自有脫離自然模仿

的「抽象的綜合」的意義。繪畫的究極的目的，在於與民眾的接觸──這是我們所承認的。但是繪畫不用民眾的言語來對民眾說話，繪畫必須用它自己的特殊的言語。繪畫不是要他們理解一種意思，而是要激動他們，支配他們，引導他們。宗教與哲學也都如此。毫不說明，只管堆積內面的力，其光輝就燦然地照耀於羣眾之上。

　　故藝術是民眾的，同時又是指導民眾，光照民眾，使人類向着至高的目的，而歸根於內面的自己完成的。立體主義藝術的理想，大致如此。

　　立體主義排斥後來的以繪畫為自然的再現的謬見，又反對自然主義，而在人格中求對象。人對於自然的認識，完全由於人格而來；自然本身沒有絕對的一定的形式。映於這人格中的自然，正是立體主義的對象。但由人格近統一的自然，不僅是感情的產物，而是屬於知的，故又必作知的表現。要用人格來融合感情與理智，而表現其所把握的一點，是從來的技巧所決不能描寫的。倘要把全空間表現於繪畫上，換言之，倘要表現三次的空間，只有用立體的表現法。然僅稱為三次的空間，尚未能盡行說明。應該說是空間與精神的神祕的綜合，即半是創造的，半是三次的空間。在這表現中，同時又必有非空間的精神的存在。於是畫中的線與面，不是幾何學上的積集，而可說是一種神祕的幾何學。這裏沒有明白地表出空間現象，而可以看到精神的永遠的象徵，可以聽見從神祕的生命感情的根源上必然地發出的聲響。

　　如上的主張與意圖，決不能說沒有首肯的價值。然藝術家所共感的悲劇，是主張與實際作品的不能調和。立體主義的勞與爭鬥，原是莊嚴美麗而公理昭然的。惜乎他們的幾何學的單純化及線與面的組合，他們的抽象的概念，終於反把自己籠閉在局促的方程式中。他們翹盼的無限的自由，而反被自由所拘囚。——立體主義的藝術難能免除這樣的譏評呢。

B. 未來主義的藝術

　　欲破壞一切過去的傳統，而在渦卷的時代精神上新建藝術，是未來主義（futurism）的使命，未來主義與立體主義雖可以同被包括在「現代表現主義」的總名下，但二者方向相反對，未來主義另有一片全新的領土。

　　意大利人馬利內諦（Phillip Marinetti，1876— ）提倡未來派，是距今約二十年前的事。他先佈告主義與綱領，繼續發表作品。詩、音樂、雕刻、繪畫，各方面都有未來主義的運動。

　　這種新藝術對於好奇者的靈魂，究竟能否給與尊貴的價值？實在是很可懷疑的事。我們現在暫且不問其藝術的價值，而下考察：近代的沸騰似的騷亂的人類社會，如何產生這樣的藝術？有何不得已而要求這樣的藝術？

　　大家都知道，意大利是古代名匠的藝術所薈萃的光榮之地。西歐藝術的巡禮者，沒有一人不到這地方來讚美其古代的藝術。但在現代的青年看來，或許以為讚美古代就是侮辱現代；又屈辱

自己，於是革命的意氣就爆發為叛逆而出現了。這叛逆是否定古代，否定一切的過去，欲在形式與內容上全不借用一切過去的遺物，而創造一種全新的藝術。這就是未來派的第一步。

試讀千九百十年三月在邱林（Torino）發表的未來派畫家的宣言：

一、我們對於真理的要求，已不能滿足於從來所了解的形與色。

二、我們所欲再現於畫面的，不是我們周圍的萬物的靜止的狀態，而是其動力，是其自身的感覺。

三、一切事物都是動的，疾走的，迅速地變化的──網膜上所映的殘像，動的物體不絕地增加其形狀，變化其形狀，像空中的振動一般地連續着。疾走的馬豈止只有四隻腿？二十隻也不止！

四、在繪畫上沒有絕對物。昨日的畫家的真理，在今日的畫家看來已是虛妄了。……

五、描寫人體，沒有描寫姿態的必要。只要表出環繞其周圍的狀態就了。所謂空間，不是固定的存在，空間是不存的。

六、從來的繪畫的構成等，是可笑的因襲的東西！未來派的理想，看畫要通過了繪畫而觀看。須用新的視覺，新的感覺，與新的情緒。

　　宣言的大要如上。概括地說：「藝術必須是不絕的革命。時間不絕地流轉，萬物不絕地變化。新時代要求全新的藝術。」故他們脫卻一切的過去，而追求新的形與色，欲把騷亂的現代表出在繪畫上。

　　他們的主張，以為過去的傳統無論何等尊貴，畢竟不過是死者的遺物，新人必有新的要求，從展進的生命的存在上創造脫離歷史的新藝術。他們的藝術既非過去，也非現在，而是未來的要求。

　　既是不借用過去的形式或內容而新造一種藝術，則從來的技巧當然是妨害他們的目的的障物了。以現在的作品為基礎而立論的美學，在他們看來也只是無用的長物。

　　然而未來派並不是像印象派地固執瞬間，排斥記憶，止於剎那的印象上，而始終於感覺的一面中。又不是像表現派地拒絕自然，而極度地高揚自我。也不像立體派地以概念為基礎。未來派是離去此等形式，而另闢特獨的領域，它的基礎是什麼？它的表現如何？略申說之如下：

　　未來派是表現騷亂的近代生活的心的律動（rhythm）的。但不僅表現精神上的過程，而接近於物質的方面。然又不是拘泥於物質主義，是集合個個的經驗與觀念而構成的。不但強調其主觀，又含有自然描寫的意義。他們不取材於靜止的狀態，而喜描寫流轉的近代生活 —— 運動與激變。他們不像自然主義地依樣描寫客觀，而集合精神中的先後的印象，同時並存地描出在畫

中。故未來派畫家的題材都取騷擾混亂的狀態。暴動、激變、擾亂等，是他們所最適用的題目。

他們所描寫的，就是這種騷動混亂的印象的次第交替的狀態。從來的舊畫法，是把時間切斷，而描寫其一個斷面。但未來派要系統地描寫一切的狀態，故不能沿用尋常的方法。這時候必然發生印象的 mosaic（此語本是剪嵌細工的意思，即謂事物的斷片的印象，猶如剪嵌細工）。即將個個印象集合，排列，構成於畫布上。換言之，他們是在空間藝術上表出時間。

在繪畫上表出時間的經驗，原是不可能的事。舊法雖也有在一個雕刻上表出時間的經過，在一幅繪畫中描出事件的經過的辦法，但這時候往往有二個或三個的中心，例如東洋的畫卷，在描出事件的經過的一點上很是成功的，但未來派所苦心經營的事，是「綜合」各事物的異樣的律動，而使繪畫的律動自由地迸發，即收羅一主觀的無限的變化，使其中心雖各別，而調和為一氣。所以這時候外面的時間也並存，內面的各精神狀態也並置。從前的印象派的辦法，是捉住剎那的一點，而把自己沒有在其中的。未來派則不然，一併描出一室中某期間內繼續的各種精神內容，究極起來，印象派歸着於一點，而未來派則歸着於多樣。普通所謂「調和」（harmony）等，在未來派藝術家看來全是幼稚而無力的綜合；他們極端地反對這種舊法，他們希望把宇宙的力在繪畫中變成了力學的感覺而表現。故某評家說，他們是主觀的自然主義的極度展進者，是欲在一定的形中描寫時間的變化的夢想者。

所以未來派的繪畫，是畫家所記憶的，所見的事象的綜合。

他們所再現的是動的感覺，是一種特殊的律動，是一種內面的力。他們以為要再現自然，非真摯而清淨不可，同時又主張我們自己不但是多樣，又是全然相反的許多律動的混沌與衝突，這等律動又歸着於一新的「調和」。故未來派繪畫可説是描寫心的狀態的繪畫。

可以印證這種理論的作品，如羅索洛（Russolo）的《某夜的回想》便是。這畫中所描寫的，中央稍偏左的地方有一個瘦長的男子在那裏步行，他的上方有妖豔的女子的顏面，顏面中的眼與口特別顯明。前面右方也有俯着的女人。在燈火的渦卷之下，又浮現着若有若無的幽靈似的男女。這就是作者在混沌之中把關於某物的記憶適應其強度而描成的一種狀態，即在多數的人物中，這幾個人的胸與顏面特別牽惹作者的興味，過後還保留在記憶中，因而描寫這幅繪畫。這是人們日常經驗的印象的 mosaic。但這畫中並不是散漫的羅列，而確有一種精神的 atmosphere 瀰漫於全畫面。

千九百十二年在柏林開幕的最初的未來派展覽會中，有一幅題為《闖入室中的市街生活》的作品。作者是鮑菊尼（Boccioni）。畫中有馬飛、人奔，汽車、電車疾駛，旁邊電線杆森密而欲倒，其背景的房屋向左右傾斜，好像大地震的光景。全體恰如大海中的暴風雨的光景。關於這幅畫，作者自己曾經這樣説：「這幅畫的主要的印象，是開窗的時候街上的喧噪與騷亂忽然闖入室中時的光景。在這種時候，畫家何必像照相地局限於窗的方框內的一小塊，而拘泥於物象的再現呢？」

　　近代的生活，實在過多猛烈的刺激，不絕的騷亂，擾攘，幾乎不能有片刻的安靜。故欲描寫這種「動」與「力」的未來主義的運動的出現，原也有確實的理由。「在強烈的刺激上更求強烈的刺激而莫知所止的近代生活，其最後一定是發狂與自殺」，這句話也確有一面的真理。指示我們這時代的表現的未來派，確有使我們考慮的價值。但試看他們的作品，究竟可否承認其為一種藝術？卻是疑問。立體派是在平面的繪畫上描出三次元的立體，是始終於「空間藝術」的領域內的。超越這領域，欲把時間的因子導入於繪畫的未來派，又以爭鬥、騷亂、革命，為其主義，為其生命。他們對於融化時間入空間中的至難的問題，不知究能達到如何的解釋？他們破壞古代的傳統，與古代的傳統苦戰力爭，曾否贏得新生命的 tradition 而結革命的果實？對於這初生的革命藝術，對於這近代生活的可悲的動亂與騷擾與力的表現的主張，我們原有十分的同情；但看到他們的作品的時候，到底未能首肯他們所企圖的繪畫的最高的價值。這只能看作近代生活的一種記錄，間隔的顫動時代的弊病，發作的表記。

C. 絕對主義的藝術

　　反自然主義（anti-naturalism），即脫離現實的自然，還元於「我」，以自我的伸張為藝術的理想，是晚近歐洲藝苑中的顯著的潮流，在前已經說過了。由此更進於徹底，從自然與環境上還元於「我」，又透過了這「我」，而接觸絕對的心，便是絕對派的

運動。這比較從來的表現主義更為唯心的，其神祕與特殊的象徵更為顯著。

這一派的運動，於千九百零七年起於德國。德勒斯登地方有一羣青年畫家，結合團體，協力於這絕對派運動。同時閔行（München）地方也有「新藝術家協會」的組織。這是絕對派運動的開始。

在這新藝術協會中，有康定斯奇（Wassily Kandinsky，1866—　）及 Jawlensky、Werefkin、Kogan、Mogilevsky、Burljuk 等人，於千九百零九年在閔行的近代畫廊開第一次展覽會。社會的嘲笑與侮辱，當然不免。但以革命家自任的青年們，決不為俗眾所征服。他們確信欲獲得偉大的真理的光榮，非背十字架不可，他們繼續在各地開展覽會，蒙受同樣的嘲笑，然因此而得的知己，亦復不少。

千九百十一年，康定斯奇與馬爾克（Franz Marc）等脫離同盟，另立一團體。名曰「青騎士派」，而宣傳新的藝術運動，又在作品及雜誌上宣傳他們的主張。今將其主張摘錄如下：

現代的人們，與我們相隔很遠。我們的要求、希望、理想，都同一般人全然不同。故我們與他們，猶如不同軌道的列車。我們懷着特殊的深刻的經驗，與凡俗所不能夢見的特殊的價值。

我們的感情、觀念、意志相一致的藝術，向別處不可求得。至於輕佻放恣成習的從來的藝術，與我們的藝術更有天壤的懸隔。

我們希望真能滿足內心的要求的藝術；向過去中求之不得，

向現代中求之也不得。但我們矢志要求這種藝術，故不得不親手來創造。雖然難於立刻成就，但至少現在必須築成其基礎。

沉溺於事象中的人，又沉湎於自己中的人，都不能擺脫羈絆。迷心於現實的人，眩惑於觀照的人，都不是真正的人。能在潛伏於內部的精神中看見外部的姿態，在外部的形象中會得內部的姿態，才是解脫的人。在形狀中表現內精神，更透過內精神而表示外形，即入下解脫的境地了。這解脫的形式就是藝術。

內部所起的現象與外部的姿態相一致，藝術就是使這兩者合為一物，繪畫就是這兩者的融合的象徵。故繪畫比自然更為深刻。

人類能看見世界的心核，人類的姿態，是一切形象的尺度。人是能把世界具體化的鏡。人的身體表示着直接的精神。凡描寫世界之處，都有人的存在。描寫人的地方，也必須都是世界的縮寫。於是眼前所見的狀態就一變，事象為精神的表像時，已不復是事象；人為世界的表像時，也已不復是人。兩者的融合引起全部的變化，現實高揚於形象之中。

繪畫是表示精神，同時又是表出對象。不是直接描寫精神，而是在對象中描出精神。故無對象的繪畫，是無意義的。

色彩、平面、線條等，不是藝術。使色彩與線條成為藝術的，是必然性。個個離開的現實，不是藝術；必一切融合，方成立為繪畫。簡樸直接地表示的時候，即成為象徵；多樣歸於單一的時候，即成為調和。

　　從一粒種子發生植物，抽發芽，葉，枝，蕾，又開花，結果。真的作品的產生，與植物的發生一樣，最初也從一個心核上抽芽。藝術的形式，就是潛伏於內面的神祕的火的表現。這火熾盛於作品中，純粹地表現的時候，即成為偉大豐醇的藝術。

　　這是知識所難於達到的境地。知識原是驅除錯誤，指正道路的；故知識所難於達到的真的要求，必須從內面湧出。

　　藝術是在形象中創造感情的永遠。藝術是創造現實世界的觀照。能知道這道理的人很少；能實現這道理的人更少。

　　我們要捨棄外面的真相，力強地表出內面的真相，要攝住本質而給以一種言語，使之表白於人。自然的力的活動愈強，則表出愈要單純。從外面逃入於自由的時候，內精神方有絕對的服從。

　　現象可從種種多樣的方面而窺知。觀照依了認識與感情的法則而定形。故藝術是受了感情的法則的支配，而在有形的上面表現的。知識只得跪伏在這前面。

　　從來的歐洲藝術的習俗，過於狹小而空虛了。這只能束縛我們而不滿足我們的內心的要求。我們必須創造新的觀照。

　　世界歡迎脫去舊桎梏的新人，萬象也從新發出光輝。於是人們就把新來覺察到、觀照到的東西體現出來。這時候「藝術」不復是美麗的裝飾，而變成一種深奧的啟示了。

　　色彩的力，是新的觀照的表徵。近代畫家發見了新的色彩。我們隨處可以看見新的力、生氣、精神，與變化。色彩，能直接

向自己說話。色彩是表現的手段，是把精粗、輕重、剛柔、恆常
與流轉等性質具體化的手段。施色彩的平面的景象，給人以深的
印象；色彩的變化惹起高揚與運動的印象，同時分佈的彩點惹起
生動的印象。

色彩是表現的手段，直接融合於我們的精神。悲哀、憤怒、
溫情、明快、蠱惑、激烈等一切精神狀態，除了用色表現以外，
更無別種方法可以使我們感動。

色彩是佈局的手段。藝術家把感覺的表現的力與精神的表
現力融合為一。這二者相融合，常常發生新的調和。色彩美的法
則，不能用知識來會得，因為這是感情與經驗所創造的。

線條的力，是新的表現的表徵。繪畫中所見的，不是事物
的假像，而是物象的世界，輪廓是物象的境界。物象的本質，不
是正確的素描所能把握，乃力強地運動的情緒的銳利的輪廓所表
現的。

線條是繪畫的骨子。線條表明繪畫怎樣地由各部分組成，各
部分怎樣地融合而為全體；又決定作品的尺度與律，線條是精神
的振動，是意志的映照。

繪畫不僅是美麗地區分着的平面，繪畫猶如從渾沌中顯現形
狀的世界，其本質是進轉的列序的法則。是動搖的四肢的結合，
是血脈呼吸相通的有生機的平面的結合。平面並行地重疊，相互
相對地堆積，齒輪一般地互相交配融合，由此而形成繪畫的空間
與生動之氣。

要之，平面的力學，是新的樣式的表徵。

　　絕對派的精神與主張的大意，已如上述。這傾向在德勒斯登及他處，都是一致的。總之，他們是極度地否定客觀，肯定自我，而欲達於絕對的境地，即欲排客觀而直接表現「絕對」——形而上學的實在。其色、其線、其組合，都是深奧的實在的象徵。故他們的繪畫，全然變為「音樂的」形的象徵了。

　　這傾向最徹底的，是康定斯奇，今更就康定斯奇藝術的主觀與實際略述之，以闡明這藝術主義的意義。

　　康定斯奇斷定藝術的第一義為「內面的響」的表現。何謂內面的響？解說之如下：

　　康定斯奇在其《藝術中的精神的分子》一篇論文中這樣說着：賽尚痕曾把一隻茶杯造成有生命的活物。這就是他在茶杯中看出了活物的存在。他對於靜物，不當作無生命的器什。他能在一切事物中推測其內面的生命。他的色與形，都適合於精神的調和。賽尚痕創造一幅畫的時候，所用的人物、樹木、蘋果，都是真的內面的藝術的調和的狀態。——

　　這樣地讚頌賽尚痕的康定斯奇，同時把自己的精神的要求導入於繪畫中。他又論立體派的比卡索，謂其毫不遲疑地破壞因襲的美，而讚歎其膽量。又說：他因了自己表現的必然而惶恐地動搖。他探求純一的藝術的形的時候，倘遇到色彩有障礙，就把色彩拋棄，而描黑白畫。只有純粹的藝術的形象，是他的生命的真實的問題。——這是他對於比卡索的批評，據他的意見，表現內面的生命，是藝術的第一步。故所謂內面的響，必然是內面的生命的律動。

他又主張：藝術由兩種要素而成立。一是內的，一是外的。所謂內的，就是藝術家的內面的情緒，這能使觀者的心起同樣的感情。精神與肉體是相連的，通過了官能的橋梁而受刺激，又由感覺惹起感情。故結合藝術家的心與作品的，就是感覺。同理，結合觀者的心的，也是感覺。於是作品居於中心，由感覺的媒介而結合藝術家與觀者的心，作品有成效的時候，這兩個心就成為等量。這內的要素是決定作品的格調的，故沒有精神生命的，都是空虛的作品。

欲表現這內的生命，就有需用物質的必要。因了這具體的表現的手段，而感覺受刺激，心與心相結合。但使這表現手段的物質變為活物的，必然是內的生命。一切的材料，都因了內的生命而變成活物。除外了這內的生命，藝術就不得成立，藝術的材料，只在適合這內的必然的要求的限度內，方為有意義。

繪畫的材料是色彩，形象，與佈局。康定斯奇竭力主張這三要素的精神的效果。

康定斯奇又把藝術的根本的要素的「內的要求」分為三種要素：即一，藝術家是創始者，在他的內面，必具有要求表現的一種力。二，藝術家是「時代之子」，故其作品必須表現時代精神。三，藝術家應當扶持其道理與目的。這純藝術家的要素為與時代及人種相通的不朽物──要之，即個性的要素，時代的精神（樣式），永遠的心，此三者為內的必然的根源。凡具備此三者而表現的，即為真實的美。

最後，康定斯奇又表明他自己的藝術的立腳點，他說：藝

術的創造，實為不可思議的事業。藝術因藝術家把住其生命與存在。藝術有創造精神的氛圍氣（atmosphere）的力。人們就從這點上判斷作品的良否。例如說外形不佳，就是說形的力薄弱，不足以喚起心靈的顫動。有價值的作品，不一定要描得詳細。只要含有這精神的價值，即是良好的作品。色彩是如此，色彩不是用以忠實描寫自然的，而是用以滿足藝術家自身的必然性的。畫家的選擇材料，需要絕對的自由，猶之生活上的需要精神的自由。 .繪畫不是曖昧的、短暫的、孤立的製作。繪畫具有革人的靈魂，洗煉人的靈魂的偉力。

　　藝術家不是為了享樂生命而生的。他們屢屢為了要成遂其堅苦的製作而負十字架。——這是康定斯奇的關於藝術家的行道的論見。

　　康定斯奇把他的藝術的組織，分為單純與複雜的兩種。一望即知的單純的形，名曰「旋律的」（melodic）；難於把握而具有內的價值的複雜的形，名曰「交響樂的」（symphonic）。據他說，旋律的組織，是具有簡樸的內的價值的構成，猶如一種音樂的旋律。賽尚痕的藝術中富有這種組織，故能贏得新的生命，同時又得到「音律的」的美名。

　　他又說：還有一種複雜的節奏的（rhythmic）組織，在過去的多數作品中均可見到。這是建設在安定與平衡上的組織，可使人立刻聯想到 Gothic 的莊嚴整肅的建築。他就把他自己的藝術判定為新的交響樂的組織。其中又分為三種：第一，是用純藝術的形而描出的外界自然的印象，稱為「印象」。第二，是描寫內的

特質及脫離物質界的自然的,稱為「即興」。第三,表現徐徐地形成的內的感情的,稱為「組織」。故康定斯奇的作品的題目,大都用這三種名稱。

由此看來,可知絕對派藝術的精神,在於非物質的「內面的響」,即深的感情的表現。借用色彩、線與形,以為表現這感情的手段。但這是表現內的必然性而用的象徵。故色彩與線,不是表明物的內容的,僅為傳達「內面的響」之用。

康定斯奇所要表現的,是脫離周圍的世界的、人的感情的實在。他是在探索潛伏在精神的奧底中的無形無相的「幻想」——即純粹的精神的材料。他想要把一種絕對的、音樂的,脫離現實事象與客觀世界的超絕的東西,用形式與色彩來象徵地表現出來。他的風景畫,也全無一點自然的形似。這是心的風景;其中的色彩與線,是傳達他的音樂的「心」的狀況的工具。

如上所述,絕對派可說是現代表現主義的最徹底者。近代藝術展進到了這地步,已經是日暮途窮了。我們不問其評論而看其實際的畫,究竟能否成立為一種藝術?又覺得十分懷疑:繪畫中全然排除了「觀照」,我們將依據了什麼而探求其中的妥當性呢?

D. 結論

世界理念通過了個性而表現於藝術。個性是差別的相,理念是平等之姿。統一這兩者的,是人格。概觀近代藝術的潮流:植根於實證主義的自然主義,先成了寫實主義與印象主義而出現。

然不久人們又厭棄這種以自然為基礎的，除外自我的，純客觀的態度，而欲把藝術的根柢移植在「自我復活」與「自我高揚」上了。

他們最初凝視自然，徹底自然，而在其中表現自我。後期印象派的賽尚痕、谷訶、果剛的藝術，便是其表現。到了現代表現主義（新興藝術），更加傾向於唯心，主觀把客觀從藝術上驅逐，而專以「自我表現」為藝術的本義了。

新興藝術之中，原也有傾向於抽象的立體派，以記憶為本質的未來派，與沉潛與感情的絕對派等區別。然脫離自然，高揚自我，而滿足於表現的本身中，是各派一致的共通性。

藝術有三種根本形式：服從現實的自然而忘卻自我的，是自然主義；自然與自我融合的，是古典主義；脫離自然而僅重內面的自己表現的，是浪漫主義。故現代的立體派、未來派，與絕對派，在這意義上可稱為浪漫主義的藝術。

一切人類文化、藝術，皆由自然與人類的對峙而起藝術家的人格，依據了這對峙的態度而有三種的差別。然而也不能說態度與藝術的傾向根基於藝術家的性情，故其傾向可以決定其藝術的價值。因為自然派的藝術中也有優良的作品，古典派的藝術中也有無價值的東西。我們的藝壇上的情形，非常複雜。

然則藝術的價值因何而定？答曰：這須視藝術家的體驗的深淺而定。

在自然派，倘對於自然有深切的經驗，而見識徹底，其藝術

的價值必高。在浪漫派，自己的感情愈深，其藝術的價值愈高，自然派的人們，以為幻想不近於事實，而排斥浪漫派，他們以為美必是真。其實這也是偏狹之見。幻想若根據於深的體驗，未嘗不是超乎現實以上的真確的實在。故藝術的價值，總須視體驗的深淺而定。

所謂體驗，就是人類對於自然與人生的理解，感念，或心境。森羅萬象收入於體驗中的時候，就發生生命的光輝。體驗就是在天地萬象中到處看見生命。要在天地間到處看見生命，自己必先有深大的生命。故體驗就是生命的十全。藝術的理想即在於此。

體驗始於自然與人生的凝視。除了自然與人生以外，更沒有別的存在了。自己凝視自己的時候，也是如此。被凝視的自己就是自然。這被凝視的可概稱為客觀。反省自己，以自己為思惟及直觀的對象的時候，則自己也是客觀。

徹底於客觀中，深入其心核，而把握其心核的時候，我就是他，我就是一切的人類，這時候便已接觸了宇宙的真生命了。入了這境地，體驗已達到了至高之域，故曰：體驗始於客觀的凝視，因客觀的徹底而達得。

我即他，我即一切人類，遍在於一切，就是宇宙的真生命，就是真的實在。徹底於客觀探得其心核的時候，便能把握這真的實在。但這是凡俗之眼所不能夢見的神祕之境。這心境表現於外部，在形象上完成其目的時候，就產生高尚的藝術。

徹底於客觀而顯現深大的心的時候，發生藝術的意義與價

值。藝術中的形象，就是這心的表現，故真的藝術都是象徵的。

　　所謂體驗，所謂徹底於客觀，就是完全理解這姿態與心。我們平日拘泥於「小我」，染了自己的不純正的色彩，故不能正當地觀看世間，而被囚在自己的狹小的型中。但我們不可安於這小我，應該做「以一切的心為心」的大我，而完全地味識這姿態與信心。姿態一致的時候，心也一致了。

　　這心是真的實在，真的生命，即「我即他」的生命。這真的實在，從一方面說來，是超離言說的。故可名之為「神祕」。

　　真的實在 —— 無論其為托根於現實的自然的，或幻想的 —— 必不僅是物象的外部的姿態。故不能直接借客觀的外部的姿態來表現。然倘全不用客觀的姿態，又不能表現。故藝術必須借用客觀的姿態為手段。但不是借它的形似，而是借它的深入真的實在，啟示真的生命的姿態，這樣說來，形不僅是表皮，是深的心所寄託的地方，故可名之曰「象徵」。這形雖有限制，但遍在於一切，包攝着深的生命。

　　偉大的藝術，無論其取何種態度而作成，必定是象徵的。這理由在這裏便可明白了。故羅丹（Rodin）曾說：「藝術是察知自然的大心的智慧的歡喜。」

　　即使是自然主義的藝術，倘僅寫自然的表面，便不能稱為真的藝術。近代的自然主義，每多止於客觀的表皮的描寫，其價值低淺可知。浪漫主義托根於生命的躍動的幻想。但也往往有沉湎於小我，拘囚於膚淺的主觀的弊害。他們以為尊重幻想，便可排

斥客觀，因而缺乏客觀的實在性，這是大謬的見解。要知出於深的體驗的幻想，是比普通的實在更加確實的實在。使徒保羅在羅馬的野中所見的基督，一定比我們所見的自然更為真實。故能用真實的體驗來把握生命的，其藝術必富有價值。

故一切流派的藝術，都是由徹底客觀而來的象徵物，不過深度各不相同而已。藝術的價值，即以此為標準而判定。藝術必須徹底客觀，缺乏了這一點，其藝術就降落而為虛空的概念。因體驗而達到生命的十全，就是理智與感情混合而未有分別以前的渾然的境地。這便是所謂純粹的感情，純粹的生命。

徹底客觀，故有「自然的必然性」。缺乏了這必然性，藝術就墮落於形骸。在浪漫派的巨匠的傑作中，我們常可發見一種如空想如幻影的狀態。例如特拉克洛亞的作品中，最富有這種狀態。這便是由深刻的體驗而表現的深刻的心的姿態。

近代藝術上，自從自然主義流行以來，盛唱「感覺」。但感覺無論何等銳敏，僅限於實在的外殼。極言之，尊重感覺，正是迷惑的世界。故真實的自然主義，決不是感覺的能事，而是心的事業。所謂心的事業，就是把握自然的心核，以心解心，以人格融合人格。即自我脫出小型，而融合於一切生命中。

現代的新興藝術，過於偏重理知，過於拘泥主觀。因此反而墮入了局促的範圍內，終於失卻了自然的必然性與內面的必然性。

徹底客觀，脫出客觀，而又不離客觀的境地，方能成為真的

藝術。我們對於新興藝術，非咎其超自然，乃惡其脫離 human。藝術中必須具有不離客觀的必然而又深通於一切的心。

因體驗而達到十全，即個中見全，一念中有多劫。這「一即一切」與「一念多劫」的境地，正是體驗的世界，又是藝術的至境。

問題

一、立體派與表現派有何異同？

二、藝術的價值因何而定？

參考書

西洋畫派十二講，豐子愷著，開明書店出版

藝術叢話

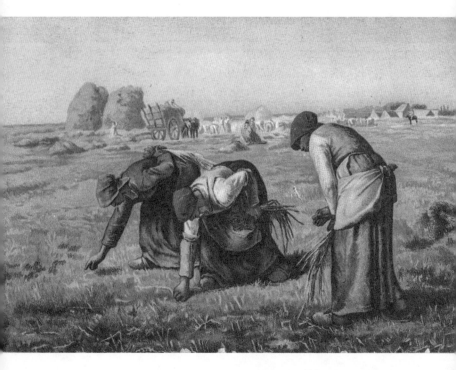

拾穗，米葉，法國巴黎奧賽美術館

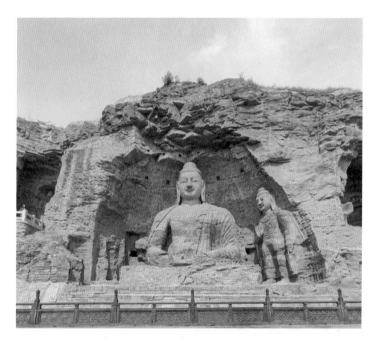

雲岡石窟，山西大同

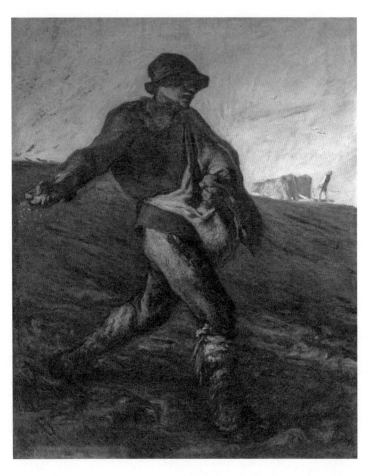

播種者，米葉，美國波士頓美術博物館

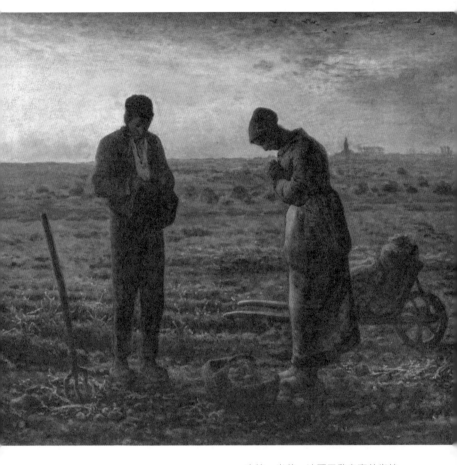

晚鐘，米葉，法國巴黎奧賽美術館

付印記

　　我近年來應各雜誌徵稿，寫的大部分是關於美術音樂的短文，長文，及譯文。每期我從雜誌上撕下發表稿來，塞在一個竹籃裏，向來沒有工夫去回顧。最近偷閑打開竹籃來看看舊稿，發見很厚的一叠！驚訝之餘，繼以感慨。這些密密地排印着的活字，一個個都是從我的右腕上一筆一筆地寫出來的！我過去數年間的生活，一半是消磨在這一叠舊紙裏的！

　　就為了這一念，我決意把這一叠舊稿修改，整理，結集，付印。前月已把短文結集為一冊，付開明排印，定名為「藝術趣味」。清樣已經送來校過，不日可以出版了。現在再把長文和譯文結集起來，成為這一冊，再付排印。這只是我消失在過去中的數年間的生活所遺留的一些痕跡。至於有沒有結集出版的價值，現在且不顧了。

　　　　　　　　　　　　　　廿三年歲暮，子愷記。

最近世界藝術的新趨勢

　　生活繁忙，沒有澆花的餘閑了。把纖巧玲瓏的盆栽從盆中解放出來，遍植在園地的泥土中，讓它們受大地和雨露的滋養而生長。不久，這些盆栽漸漸變成野花，消滅了從前的纖巧玲瓏的姿態，充滿着強烈潑剌的趣味了。

　　這是最近世界藝術趨勢的一種象徵。不過，正如我所見的花種類不多，關於藝術的所欲說的，也只能限於一方面（繪畫的方面）。又正如我對於花無甚愛惡，關於藝術所欲說的也只能就表面的事實而作旁觀者的報告，不是親身理解某種主義而代之宣傳。

　　「最近」二字的界限，姑且定他十年罷。十年來的世界藝術，差不多就是歐洲大戰後的世界藝術（歐戰於一九一八年告終）。這期間內的世界藝術變遷的趨勢，概觀之，是由少數人的玩賞品傾向大眾藝術，就繪畫本身說，猶如從盆栽變成野花。今歷述其變遷的經過如下：

　　大戰告終以後，歐洲社會的形勢動搖混亂，起了極大的變化。原因是為了在這回的大戰中，俄羅斯普羅革命成功，於是各國的下層階級都起來革命，競爭自己的地位。向來佔有社會勢

力的布爾（bourgeois）就減卻威權，陷入危機。他們提倡資本主義，使機械發達，生產增大，因而謀經濟和政治的安定。然而這是一時的安定，不久資本主義國起了世界的恐慌，又呈不安的狀態。故大戰後的歐洲社會，是布爾階級與普羅階級的對立。在文化上也是如此，布爾文化多方地發展，普羅文化也漸漸地確立。在從前，繪畫是布爾階級的人們所獨佔的娛樂物，現在要求一切民眾都能共賞繪畫；就有「新興階級繪畫」的發生。繪畫上也有了階級的對立 —— 布爾藝術與普羅藝術的對立。此外還有帝國主義時代的藝術，在大戰後也留着餘燼，使得最近歐洲的畫界，呈了極複雜的狀態。把現在的繪畫分起類來，可大別為四種：（一）最舊的一種是帝國主義時代的餘燼，就是印象主義，及後期印象主義。（二）其次的一種是大戰前的繪畫的殘存物，有表現主義、立體主義、未來主義，和大戰期中發生的達達主義。（三）戰後的資本主義所生的產業藝術，即純粹主義、構成主義、新古典主義、新即物主義、超現實主義，及野獸主義。以上兩種都是大戰前後生活不安的布爾階級的人們的藝術。（四）最新的一種是普羅畫，現正在德美俄諸國蓬勃地發展起來。這四種繪畫雖在現代同時並存着，但觀世界大勢的趨向，似乎四者保住着新陳代謝的關係，不過目前暫時並存而已。就各派繪畫的根柢，調查一下，便可窺知這一點。

　　印象派是五十餘年前創始的畫派。所謂印象者，就是說畫家描畫時不用主觀的頭腦來思索，只須張開眼來冷靜地吸收客觀的自然的印象，把他描在畫布上。這作畫的態度，是極端地放棄

自我而服從自然。這是前世紀末風靡一世的「自然主義」思想的產物。自然主義的藝術，到了印象派而告終了。人們看厭了印象派的冷靜的繪畫而要求在藝術中表現主觀的時候，就產生後期印象派。後期印象的繪畫以寫實為基礎。而潛蓄着主觀的力。請看莫內（Monet）的畫和賽尚痕（Cézanne）的畫，二者的區分便可了然：前者畫面上全是客觀的自然的再現，後者畫面上的物象都經過畫家的主觀的改造而變形了。這兩種畫都可説是資本主義之最高階段的帝國主義時代的藝術之遺物了。自從一千九百二十六年，印象派的巨匠莫內逝世後，印象派畫風可説已經絕跡，唯後期印象派因有主觀藝術的特色，與世紀末及大戰前後的動搖不安的時代精神相合拍，故被認為新興藝術的先驅，在現代還是很有存在的意義與勢力。這雖説是前代藝術的餘燼，但火力還是很猛，一時不會熄滅。

　　承繼大戰前的藝術的傳統的繪畫，有表現主義、立體主義，與未來主義。三者都在大戰後的歐洲畫壇上大事活動。

　　表現主義行於德國，其繪畫比後期印象主義更重主觀。看輕物質，讚美精神的優越性，努力用形狀和色彩來表現精神的內面的活動，他們作畫時注重神祕性、宗教性，甚至企圖廢棄繪畫的對象性而作「絕對繪畫」——詳言之，就是在繪畫中不描物象的形體而用無名的形狀和色彩。這是繪畫藝術的自己否定和現世逃避，顯然地反映着大戰中破產了的小布爾的絕望的苦悶。到了一千九百二十二年至三年，這種表現主義的繪畫就漸漸消滅。其中有名的畫家，如康定斯奇（Wassily Kandinsky，1866—　）、

可可修卡（Oskar Kokoschka，1886—　　）等便是。（詳見拙著《西洋畫派十二講》——開明書店版）

　　立體主義於千九百十年創行於法蘭西。這可說是由印象派與後期印象派的形式的側面的特殊發展而來的。印象派與後期印象派比較起從前的舊派繪畫來，已經覺悟形式的本身而加以注目了，但未曾徹底發展。立體主義則特別擴大這一點，而欲把握形體的本質。他們作畫不描寫一瞬間的狀態，這一點與表現主義相同，但形式與表現主義全異：由唯物論的精神認識自然，把自然分解為根本的形式（三角形、四方形等），拿來在畫面上從新組織，又用科學的合法性來支配這組織。這可說是抽象的藝術，其作品猶似裝飾紋樣，缺乏繪畫藝術的本質的趣味，結果也難免有在繪畫上自己否定之譏。其中有名的畫家，如比卡索（Pablo Picasso，1881　　）、勃拉克（Georges Braque，1882—　　）、美尚琪（Jean Metzinger，1883—　　）、雷琪（Fernand Reger，1881—　　）等便是，他們的作品廣行於世，至今尚為一部分藝術家所崇仰。

　　未來主義於一千九百零九年創行於意大利。這是資本主義社會的一特性都會主義所產生的藝術。他們讚美現代都會的「動力」，而否定一切過去的傳統，故其繪畫以表現時間的經過為特色。機械、飛行機、戰爭、革命，是未來派繪畫的好題材，但並不描寫這等題材的靜止的（照他們說是死的）狀態，而用奇怪的線條、形狀和色彩來表出機械的轉動，飛行機的進行，戰爭的經過，革命的擾亂。然而這等繪畫，只有描者自己能賞識，別人感

不到多大的興味。因為他們所表出的，只是「動力」的主觀的反映，或個人所體驗的「動力」。其中有畫家、詩人、音樂家。有名的人物便是鮑菊宜（Boccioni）、羅索洛（Russolo）、賽凡理尼（Severini）等。他們發表堂皇的宣言，向藝術各方面活動，但這也不過是小布爾的技術的游戲，不能成為適應時代的藝術。故未來主義不久就沒落了。

　　以上三種都是小布爾的個人主義的繪畫。其發生都在大戰以前，其傳統殘留到戰後，但今日已大部分幻滅了。

　　戰期中出現一種畸形的藝術，叫做達達主義（Dadaism）。這主義興於一千九百十六年，是一種虛無的無政府的思想的產物。這活動發生於瑞士的一個小酒店裏，其團體是由各國避戰而來的人集合起來的。主唱者是羅馬尼亞人，名曰札拉（Tristan Tzara）。他們每夜在這小酒店中舞蹈、唱歌、朗吟、討論藝術。他們以為自然主義是他們所痛恨的布爾的藝術，其理想是欲謀「抽象藝術」的確立。於是用圖解的形式描出不可理解的繪畫。有時用五色紙、玻璃、報紙等裁剪黏貼在平面上，再用畫筆去修補，成為手工成績似的東西，以為達達的作品。這在表面上雖然奇特，但其根本與未來派及康定斯奇的絕對繪畫無甚差別，也像曇花般在歐洲的藝術界上一次出現立刻消滅。

　　大戰以後，歐洲社會為資本主義所統御。資本主義的特性是集中化、工業化、技術化。以這社會為背景而發生的藝術，是「產業藝術」。即純粹主義、構成主義、新古典主義、新即物主義，及超現實主義。

純粹主義是把立體主義中所有的主觀性全然廢棄，而使之更加客觀化。他們企圖「感情的數學的系統化」，欲使造型美術與音樂同樣地獲得科學的正確與純粹性，故名曰純粹主義。這是科學化的繪畫。

構成主義與前者大同小異，他們也要求藝術表現的科學的正確，更進一步，又要求藝術目的的功利性。這也是立體主義的一變相，但比達達主義富有確立於現代的理由。這主義的繪畫，盛行於戰後的蘇俄。他們的宣言中說：

> 舊時的藝術，遊離我們的實際生活，為無用之物。我們的時代是勞動時代，產業時代，大規模的生產時代。我們的藝術，必須結合客觀性、科學性、正確性，而創造實利的生產物。

這種主義不能離去團體行動，必與革命生活的勞動方式相結合。這是產業與藝術的交流，為打破一切舊觀念而新創的產業藝術。故這種主義在資本主義的社會中，頗難提倡，只能在蘇維埃同盟中實現。唯他們的繪畫，欲在平面上表現三次元的空間，其根本已脫出繪畫的領域，所以也不是一種健全確立新時代藝術。

由此益益展進，資本主義的科學的形式的表現，有法國的新古典主義與德國的新即物主義。前者畫面上尚保留些古典風的典雅，後者形式單純，作不精密的描寫。前者興於千九百二十年，

至千九百廿四年而衰落。後者同時興起，在千九百廿五年開展覽會，勢力比前者廣大。

上述兩者，都是客觀的、現實肯定的、樂觀的「產業藝術」。反之，主觀的、現實否定的、悲觀的藝術主義，是後起的超現實主義。

新時代的產物「超現實主義」，完全是大戰後失勢了的小布爾的不安、懷疑、頹廢的表現。大體好像是達達主義的再生，所不同者是具有「超現實」的新側面。千九百二十四年十月，這主義的團體發行《超現實主義》雜誌創刊號，其宣言中說：「現實性是一切藝術的基礎，比現實性更高一等的藝術，是超現實主義。」「超現實主義非一地一國一民族的藝術，乃國際的藝術。」但這雜誌出了創刊號就停辦。同年十二月，又創刊一種雜誌，叫做《超現實主義革命》。其主張高超而玄妙：「超越一切客觀的認識」，「賦現實性與夢，半意識，及潛意識」，「夢是真的生命，夢是全能的」。甚至引用弗洛伊特的精神分析學來證明他們的主張。這是近代繪畫思潮上最虛無的，個人的流派。這派的畫，畫面上形色混沌，物象並存，與圖案的裝飾紋樣無異。這顯然是思想混亂的新時代的煩悶者主觀的遊戲。

純粹主義以下各派，是大戰後新興的藝術主義。但看其主張與理論，已可想見其複雜多面了。此外還有不奉新興的任何主義而自己獨樂一種繪畫樣式者，其表現形式常取折衷辦法，比舊派新，比新派舊。其作品價值常較優於上述諸新興主義的產物。最顯著的例，如「野獸主義」便是，這是千九百十

年發起的畫派。其畫法宗後期印象派，又參考立體派及諸新興藝術的式樣。在大戰前數年，此派畫法曾在歐洲風靡一時，有君臨畫壇的氣概。這原是為了他們的畫法折衷而穩當之故。在現在，野獸派繪畫似被認為美術學生的模範。作家馬諦斯（Matisse）、童根（Van Dongen）、符拉芒（Vlaminck）等的作品，在中國也極流行。號為新時代洋畫家的人，其作品中都有野獸派繪畫的面影。

以前所說的，都是中產階級的人們所作的繪畫，即是以中小布爾為基礎的繪畫。大戰後抬頭的普羅階級，也有以他們自己為基礎的繪畫在世界各地提倡着。這就是最近發展的「普羅繪畫」。

如前所述，歐洲大戰以後，普羅階級人數增多，勢力增大。在普羅革命勝利的蘇維埃聯邦，普羅文化已經確立，普羅繪畫也出現最早。普羅繪畫中所描寫的題材，不用說，是平民階級的生活，其描法大都採用寫實的，因為非寫實不能為一般普羅所理解。色彩大都用強烈的對照，因為非強烈不能刺激現代勞動階級的視力。就平民的題材上說，這種繪畫在前世紀的歐洲早有先驅的畫家：例如寫實派的柯裘（Gustave Courbet，1819—1877）所描的畫題大都是勞動者，農民的生活。如同派的獨米哀（Honoré Daumier，1808—1879）長於漫畫，所描的大都是下等社會的光景。又如後期印象派谷訶（Vincent van Gogh，1853—1890），也用強烈的線條與色彩來描寫田園、農民生活、工場光景。這等畫家都可説是現在的「普羅繪畫」的先聲。不過畫家的態度立場

與意識不同。前者是立在布爾的階級裏而描寫普羅生活的，後者是身入普羅階級而描寫自己的。

　　普羅繪畫在現今世間各國皆有，與各國普羅的勢力成正比例，風行最盛的是德、美、俄三國。

　　大戰中受大打擊的德國，普羅繪畫非常發達。各地有「普羅生活畫家」的團集根據過去的傳統形式，作寫實的表現。又有「普羅生活漫畫家」，專用漫畫描寫社會狀態，宣傳普羅文化。宣傳的中心機關，最初是兩種雜誌，其執筆者大都是無名的畫家，和共產黨出版物的插畫者。數年前又成立一個會，名曰「德意志革命造形美術協會」。其會員全是立在革命階級爭鬥的基礎上的美術家，有的熱心製作傳單，有的描描畫，有的裝置勞動者的劇場，有的身充馬克斯主義勞動者學校的教師。他們極端主張「為人生的藝術」，而對「為藝術的藝術」宣戰。他們實在不是美術家，是勞動者的護衛。他們的畫，在舊時代藝術家看來，其實不是純正的藝術品，只是一種實用品上的裝飾。用實用品的裝飾來代替神聖玄妙的繪畫藝術，在講究「氣韻生動」的畫師見了一定要歎「斯文掃地」！

　　北美合眾國在歐洲大戰以後，階級對立尖銳化，普羅繪畫宣揚甚盛。其中心機關為雜誌《解放者》。這雜誌發刊後就被當局禁止。被禁止之後，他們另辦兩種革命刊物，叫做《月刊勞動者》、《新興大眾》，其宣傳更加努力。

　　蘇俄的普羅繪畫運動，當然尤加盛大。最初，盛行無對象的構成畫，高唱產業美術，及傳單（poster）美術。後來分了新舊

兩派，新派的叫做「新左翼藝術家」，與舊派的寫實主義畫家常
起抗爭。莫斯科高等工業美術學校開學，定課程標準的時候，這
兩派的抗爭最烈。該校終於決定取用一切傾向的畫法。後來新左
翼藝術家團體分裂抗爭告終。多數的畫家主張「歸現實形式」，
取用寫實的畫法。

　　千九百二十一年是新經濟政策實施的一年，破壞後的新生活
從此開始。千九百二十二年，主張歸現實形式的畫家就創辦「革
命俄羅斯美術家協會」，實行新生活的繪畫化。他們的畫力求大
眾容易理解，用平易顯明的寫實描法。其宣言說：

　　　　我們的市民對於人類的義務，是為人類革命史上最偉大
　　的紀念碑（monument）作藝術的記錄。

　　他們所描寫的題材，大都是赤軍的生活、勞動者、農民、
革命的勇士。我們要在英雄的寫實主義的 monumental 的形式
中表現自己的藝術活動。從千九百二十二年至二十八年間，展
覽會時時開幕。其展覽會用他們的實生活為題目，最著的，如
千九百二十二年七月開的「赤軍展覽會」，千九百二十六年開的
「蘇俄同盟民族勞動生活展覽會」。這種展覽會發表後，「革命俄
羅斯美術家協會」在表面上漸漸獲得確立的地位。然而其內容並
不良好。因為這協會的主唱者自身不是普羅，而是小布爾，其意
志與理想薄弱不明，他們反對形式構成主義，而取用寫實，結果
墮入了平凡的自然主義，缺乏新時代美術的精神。

　　千九百二十八年為「五年計劃」開始的一年，繪畫界亦抱了決定的意義，努力促進普羅繪畫。「革命俄羅斯美術家協會」就改名為「革命美術家協會」。會員所討論的重要題目，是生活的藝術的形式，及大眾需要的藝術的開拓，他們的宣言說：「現在蘇俄所要求的，不是革命俄羅斯藝術，而是普羅藝術。」千九百二十八年六月，空間藝術家各代表又創立一個美術團體，叫做「十月」。其中有漫畫家、廣告畫家，革命祝祭藝術的裝飾家、建築家、影片製造監督者，向實生活的各方面積極進行。五年計劃成功的時候，蘇俄普羅文化也急速地增高。現在第二次五年計劃開始，普羅繪畫已達於確立之域了。

　　總之，普羅繪畫的主張，繪畫不是少數人的娛樂品，必須為「大眾藝術」。他們不為個人的豪奢的客堂的裝飾而作畫，他們為了農民俱樂部或公共會場而作適切自己的生活的繪畫。故革命之後，俄羅斯許多優秀的畫家為影片業及照相業所移奪，他們都捨棄了手工的描寫而利用機械（影片，照相）來發表他們的才能了。這原是必然之勢。因為大眾藝術，必用工業化的傳達方式，方能告大規模的成功。單靠手腕描寫，即始其精神為普羅的，其效果也只限於一部分，不能廣行於大眾。故普羅藝術的擴展，不僅靠畫家的作品，而注力於影片、照相、織物、印刷及裝飾。照這傾向觀察，將來的普羅繪畫，或將完全脫離畫筆與畫布而在別種物質上向大眾發表，亦未可知。換言之，將來的普羅的大眾中，將不復有「繪畫」的一種藝術，亦未可知。

　　講究「氣韻生動」的繪畫，與普羅繪畫，在精神上、形式

上，都有天淵之差。這便是「少數人的玩賞品」與「大眾藝術」的區別。

　　最後我又想起本文開始時的話：「生活繁忙，沒有澆花的餘閑了。把纖巧玲瓏的盆栽從盆中解放出來，遍植在園地的泥土中，讓他們受大地和雨露的滋養而生長。不久，這些盆栽漸漸變成野花，消滅了從前的纖巧玲瓏的姿態，充滿着強烈潑辣的趣味了。」

　　　　　二十一年十二月三日於石灣，為《新中華》作。
　　（附註）本文中所記關於最近外國藝術界的情形，是根據日本伊奈信川的報告的。謹聲明於此。

商業藝術

一年之前，《新中華》誕生號向我徵文時，我曾寫過一篇《最近世界藝術趨向》。現在《新中華》又要出《新年號》了，編輯先生命我再寫一篇這一類的文字。想到時光過去的迅速，看到藝術變態的複雜，要講現代藝術的話，覺得茫無頭緒，不知從何說起。只是近來讀了日本藝術論者板垣鷹穗氏的幾冊書，覺得他的論旨很可讚佩。便引借他的話材，加以自己的感想，再寫這一篇文字，聊以塞責。

誕生號所載《最近世界藝術趨向》一篇文字，大旨是說：「最近世界的藝術的變化，是由少數人的玩賞品趨向多數人享受的大眾藝術。」換言之，是「由為藝術的藝術趨向為人生的藝術」。然而現在正在變動期中，故狀態非常複雜。新舊並存，莫衷一是，流派對峙，勢均力敵，演成非常複雜的現代藝術的萬花鏡。故一部分人在那裏高呼「大眾藝術」、「普羅藝術」。另一部分人在探求「感覺的陶醉」、「藝術的法悅」。像德國，普羅繪畫非常發達，各地有「普羅生活畫家」的團集，又有所謂「德意志革命造形美術協會」的機關。然而個人的，主觀的「表現主義」的繪畫，在本國並未完全消滅；康定斯奇（Kandinsky）、可可修卡

(Kokoschka) 等的畫風在世間各國仍有不少承繼者。又如美國，大戰後普羅繪畫宣揚甚盛，其機關雜誌《解放者》被禁止後，又有所謂《月刊勞動者》，所謂《新興大眾》繼續而起，竭力宣傳。但一方面歐洲的古代的名畫仍在以重價銷售於美國：舊時代的作品每年仍在美國產生巨額的複製品。又如俄國一方面有「革命俄羅斯美術家協會」努力提倡大眾易解的，平易顯明的寫實畫法，但他方面無對象的構成派繪畫 —— 一種感覺的遊戲 —— 還是不絕地出現於世間。至如我們中國，情形更加複雜，差不多外國一切畫風，在中國都有承繼者，古典畫派、浪漫畫派、寫實畫派，在中國畫界都有存在；而後期印象派、表現派、立體派，似乎在青年畫界中尤為盛行。跟了時代潮流而提倡大眾藝術的人也有，不過其力集中於文學界。在繪畫界，還極少聽到這種呼聲。雖然也有提倡「產業美術」的話，但在實際上，還是古風的中國畫的中堂、立軸、屏條等賣得起錢。於是求生產的人就不高興研究工藝美術，而寧願投拜老畫家之門，跟他學習山水、花卉、翎毛的畫法。這狀態也可謂複雜之極了！這是現代世間各國的共通的傾向。藝術界因為一時代的藝術，必以一時代的社會生活狀態為背景。資本主義與社會主義的抗爭，資本階級與無產階級的對立，在現今的世間到處皆是。以這種抗爭及對立為背景的藝術界，當然有共通的複雜性。這複雜的現代藝術界中最觸目的現象，便是以這兩者為背景的兩種藝術的對峙。

　　以無產階級為背景的藝術，如前文所說的「普羅藝術」，力求大眾的易解，便於替主義作宣傳，這可稱之為「宣傳藝術」。

以資本階級為背景的藝術，力求形狀色彩的觸目，便於替商業作廣告，這可稱之為「廣告藝術」。兩者以相反對的兩種主義為背景，以相對峙的兩種社會為中心。然而兩種藝術的情狀，在根本上有共通的一點，即皆以「煽動大眾」為主要目的。因為宣傳就是廣告，廣告無非宣傳。從前的藝術家，伏在山林中的畫室裏研究氣韻與傳神，創作高深的傑作，掛在幽靜的畫廊裏，受極少數的知音者的鑒賞。現代的畫家須得走出畫室來參加於社會，為社會運動作 poster，向大眾宣傳其主義；或者棄山林而入都會，為商業考察建築的形態，計劃樣子窗的裝飾，描寫廣告的圖案，向大眾勸誘購買其貨品。宣傳主義與勸誘購買，內容的性質雖然不同，但其表面的手段實為一致，都是要「煽動大眾」。在去年那篇文字中，我曾舉一個譬喻：從前的藝術品彷彿盆栽，供在書齋或洞房中，受少數人的欣賞；現在的藝術好比野花，公開在廣大的野外，受大眾的觀覽。其所以公開於大眾者，為的是要藉此於誘惑大眾，煽動大眾。所以現在的造形美術的傾向，形式競尚奇特，色彩競尚強烈。凡最容易牽惹大眾的眼而煽動大眾的心的，便是價值最高貴的藝術。藝術的效果等於宣傳的效果。這狀態在現今的商業大都市中最為露骨。

在今日，身入資本主義的商業大都市中的人。誰能不驚歎現代商業藝術的偉觀！高出雲表的摩天樓，光怪陸離的電影院建築，五光十色的虹霓燈，日新月異的商店樣子窗裝飾，加之以鮮麗奪目的廣告圖案、書籍封面、貨品裝璜，隨時隨地在那裏刺射行人的眼睛。總之，自最大的摩天樓建築直至最小的火柴匣裝

飾，無不表出着商業與藝術的最密切的關係，而顯露着資本主義與藝術的交流的狀態。

從前所稱崇的「為藝術的藝術」，現在變成「為廣告的藝術」了。從前所標榜的「藝術至上主義」，現在變成「藝術商業化」了。十餘年前，世間的藝術論者高呼「出象牙塔」！藝術家果在這十餘年中應了這呼聲，而漸漸地走下象牙塔，來加入到大眾的社會裏。不料一進社會，又被資本主義所僱傭去了。

前世紀末與本世紀初在歐洲出現的各種所謂「新興藝術」，例如超現實派、立體派、構成派、未來派、象徵派等，在今日已漸被商業藝術的大潮流所淹沒了，這種藝術原是歐洲大戰後一班小資產階級的人們的娛樂物，只宜供少數人的主觀的享樂，感覺的遊戲，本來不能獨立為一種適合時代潮流的藝術主義。故到了普羅與布爾相對峙的現今的世間，它們就失卻其獨自的立腳地而被商業藝術所利用。例如從前的超現實派的繪畫，現在已被應用於流行雜誌的封面圖案上，從前立體派雕刻，現在已被利用作服裝商店的樣子窗中的「廣告人形」（mannequin，manikin）。從前的構成派的構圖，現在已被應用為商店樣子窗的裝飾或宣傳用的草帽的紋樣。從前的所謂「純粹電影」，現在已被用作「宣傳電影」。象徵時代的所謂「光的音樂」，現在已被用作都市之夜的照明廣告了。資本主義把前代一切藝術的技法採取蒐集起來，造成一種商業藝術，當作自己的宣傳手段。「為藝術的藝術」，現在竟一變而為「為商業的藝術」了。

如前所述，商業藝術的主要目的是煽惑大眾，勸誘購買。故

一切商業藝術，就具有一種共通的特色，便是「觸目」。這是商業藝術的第一條件。在這條件之下產生的商業藝術，就有種種新奇的現狀。從最小的地方説起，例如近來所盛行的廣告字體，非常新奇，過於新奇而使人不能認識其為何字者，亦常有之。這種實例非常多：展開報紙來就可以看見幾個，買幾本書來也可在書封面上看到幾個，走出街上又可在壁上的廣告上看見不少，商店的招牌都用新奇的圖案字。這種字體風行甚廣，近來書店裏似已有專教人這種字的寫法的書籍出版了。它所以能夠風行的原故，就為了它的形態新奇而「觸目」，易於牽惹大眾的注目，宜於為商品作廣告，合於商業藝術的第一條件。然而字體變化得過於新奇，使人不認識其為何字，不知道某一家商店，與某一宗貨品，豈不反而妨害了廣告的效力！有人説此無妨，看報的人對於不認識的圖案字，每每歡喜詳加審察，以好奇心探究其為何字，探究出了之後勢必還要向人提出這廣告的圖案字而羣相評論其字之巧拙。能使人詳加審察而羣相評論，不是效力最大的廣告麼？

　　再舉一力求「觸目」的商業藝術的例，便是商店的門市的裝飾。大玻璃的「樣子窗」（show window）是門市裝飾的一大題目。舊式的樣子窗裝飾，只知用繁複的裝飾，例如華麗的結彩，精細的戲劇人形。現在上海畫錦裏一帶的商店，用這種樣子窗裝飾的還是不少。但這是幼稚的廣告，只知道濫用「華麗」，而不知道「觸目」的方法。新式的商店的樣子窗，不求華麗但求觸目。如前所述，利用構成派繪畫的構圖樣式，是其一種。其法大概是用色彩的紙條或布幅，作種種的形態，或放射形，或漩渦形，或像

立體的畫面，或仿幾何形體模樣。加之以人工照明，或電燈，或霓虹燈，使光與色錯綜而成為非常觸目的光景。這是用形狀、色彩、光線的構成的技術來製作「樣子窗藝術」的一例。還有一種求觸目的裝飾法，是利用時事為題材。例如在戰爭的時候，樣子窗裝飾便取用與戰爭有關係的題材。在過年的時候，便取用與歲暮或新年有關係的題材。在盛唱航空救國的時候，便取用飛機為題材。與時事有關的題材，會力強地牽惹行人的注目，故這是最巧妙的廣告手段。這種手段在報紙上的廣告中用處尤妙。用了與時事有關的題目來騙誘閱報者細讀一篇與時事無關的商業廣告，在現今的狀態之下也成了一種商業藝術！一行大字：「各要人一致承認」，下面小字裏所說的原來是賣牙膏的廣告。

人工照明的廣告藝術，現在更加進步了。從前是濫用電燈，一個店面上裝他數千百盞，照耀得比白晝更亮。後來不用這般笨法子，而在電燈上裝活動的開關，使它們忽明忽滅，交換輪流地映出廣告的字眼，不同的色彩或種種複雜的明滅變化。這比較以前的方法，「觸目」的效果更大。現在再進一步，廢止瑣碎的電燈，改用清楚強明的霓虹燈，且在霓虹燈上應用明滅的活動機關，再在其活動上加以諧調的節奏，使觀者得快美的感覺。其地位亦不限於樣子窗中，大都高據在商店的屋頂，以牽引遠近四方的大眾的注目。現代都市之夜，無數人工照明的廣告在黑暗的天空中作競奪人目的戰爭。這狀態在夜的上海便可見到。

廣告藝術中最偉大而又最「觸目」的，無過於現代都市的商店建築了！現代的商業都市中最盛行的建築約分四種：第一，銀

行建築，是資本的機關，可稱為金融的殿堂。第二，摩天樓，是各種商賣的事務所，寫字間。第三，百貨公司，是商品的消費機關。第四，劇場、遊戲場，是娛樂的消費機關。走進世界的商業大都市中，最觸目的一定是這四種大建築。就上海而論，南京路及外灘一帶，建築最呈偉觀。考其性質，大半是銀行、事務所、百貨公司及劇場。但上海在世界還是次等的都市，在巴黎、柏林，尤其是北美的紐約，芝加哥等大都市中，商業建築的藝術更呈莫大的偉觀。

　　細考這種建築，可知其已經變更建築本來的目的。它們不僅為住居的「實用」，又為着「廣告」的效力。不但如此，像最近的尖端的新建築，實在為「廣告」者多而為「實用」者少。例如高層的摩天樓，是現代商業都市的最觸目的東西。紐約的最高層建築聽説有七八十層之高；上海近年來添加了許多所謂「高房子」，一二十層的也有不少。這些建築的所以取高層者，普通都以為是要節省地皮。都會裏的地皮價格昂貴，故建築層數愈多愈經濟。但據經濟學者的實際的計算，並不如此。高層建築的收得利益，以六十三層為限。超過六十三層的高層建築，工料費極大，計算起來反不經濟。因為建築超過六十三層以上，需要特殊的支柱，及特殊的升降機裝置。所多得的房屋的出息，抵不過柱及升降機的費用。但在紐約，芝加哥等處，超過六十三層的建築很多。商人們豈有不會打算之理？他們明知道在房屋的出息上沒有利益，但在「高」的廣告上可以在無形中收得多大的利益，所以大家競營高層建築。建築愈高愈「觸目」，即廣告的效力愈大。

所以在紐約，芝加哥地方，高層建築好像森林一般地矗立，表演着資本主義的空中的戰爭。由此可知高層建築的目的，非為住居的「實用」，乃僅為「廣告」。故建築在現代已變成商業上最大的一種「廣告藝術」，摩天樓可說是「商業的伽藍」。

現代建築既為廣告藝術，其形式上當然有特殊的變化。廣告藝術的第一條件是「觸目」，於是建築形式亦以「觸目」為第一義，而以實用為第二義。故現代的商業的伽藍，建築的目的往往為外觀而犧牲。其最顯著的例有二：第一種是在現代建築上故意採用古風的樣式，以求形式的「觸目」，因而獲得宣傳的效果。第二種是應用尖端的新樣式，以光怪陸離的外觀來牽引人目，以此作為廣告的手段。

就第一種而論，在現代建築上故意採用古風樣式的，其例在紐約，芝加哥等處甚多。有的大廈，故用中世紀歐洲寺院建築所用的 Gothic 形式。在五六十層的高層建築上，加以風的尖塔，或者全部取寺院塔形式。這種建築，外觀非常奇特，使人發生「時代錯誤」的感覺。但商人的用意，正是欲以這「時代錯誤」的怪現狀來牽惹人的注目。這好比教一個摩登女子頭上戴了古代的紫金冠而站在大都會的廣場中為商店作廣告，看見的人誰不注目？廣告的效力自然極大了。這種建築的取用古代樣式，於實用全無關係，顯然是專為廣告的。不但為此，用古風的樣式究竟靡費而不合於實用，這種建築的目的實為形式而犧牲。根本地想，這種商店的性質實與古代的寺院殿堂無異，同是一種專重外形而不合實用的建築。從前是基督的寺院，現在的可說是財神的殿堂。

好古更深的，在現代建築上應用希臘、羅馬、埃及的神殿的大柱列式。其最著的例便是銀行。希臘的 Parthenon 神殿四周的大理石柱列，埃及的 Karnak 神殿的巨大石柱列，不料會在二千年後的今日的商場中復活起來！銀行的愛用大石柱的行列，一半出於其重傳統的思想，一半是為商業作廣告，但全然不為實用。那種大石柱，工料費很大，而於建築的堅牢上並非必要。這是僅乎排列在建築的表面，用以增加銀行的威信，而作觸目的廣告的。眺望銀行的外觀，正如一座神殿，那些石柱合抱不交，高不可仰，神聖不可侵犯之相，凜凜逼人，真像一座神殿。不過這神殿裏面所供養的是一羣事務員。

日本東京的三井銀行的建築，就是用羅馬風的壯麗的石柱行列的一例。據論者說，這些石柱全為壯觀及廣告之用，於實用上非但無益，而且有害的。因為那些石柱非常巨大，每一根的工本需費數萬元。講到用處，與堅牢上全無關係，反而因了那些柱體積龐大，遮住外光，使室內光線幽暗，因而減低事務員辦事的能率。出了數百萬的金錢而買得工作能率的減低，日本的商人何苦而出此愚舉？但據說這並非愚舉，這柱列對於威信上及廣告上有莫大的利益。日本有謗云：「三井只有建築費。」原來三井銀行是全靠這建築的形式而立腳的。因為這些柱列的壯麗，足以誇示金融資本的威力，而取信於國內的儲金人。又在他方面，這座建築特請西洋人承包。因這關係，其對於外國的交易往來也就圓滑順利。只要有了這筆建築費，偌大的銀行就好立腳了。這樣說來，建築雖為外觀而犧牲其目的，商人卻因此大獲其利。然而這

種時代錯誤的矛盾的現象，在建築藝術上是不希望的。這是現代藝術受資本主義的蹂躪。

上面所說是建築目的為外觀而犧牲的第一例，其第二例是尖端樣式的新建築。這種光怪陸離的新建築，盛行於德國，大都是百貨商店。其形式最奇特觸目。約分兩種：一種是在建築的外部大膽地使用橫長的窗，使建築形似汽船。又一種是在建築的四周盡量地使用玻璃，使建築形似水晶宮。前者在德國著名的實例，是有名的新建築家孟台爾仲（Mendelsohn）所造的「Schocken 百貨商店」。這百貨商店在德國共建三座，而以侃姆尼芝（Chemnitz）地方的一座形式最為尖端的新穎。這工程完成於一九二六年至一九二八年之間。建築並不很高，僅九層，外面全不見柱，只見橫長的窗，好像橫行的柳條花紋，又好像橫臥的高層建築。夜間，九層的室內全部照明，遠望只見橫臥而並行的許多粗條的金光，樣子非常新奇。這新奇的要點，在於一反向來的「直長」為「橫長」。向來的建築，無論何時代何樣式，皆有「直長」這共通點。即無論何種建物的形式，總是以土地為根基，像植物一般地向上生長的。中世紀的 Gothic 建築盛用尖塔頂，建物全體的光景好像一叢怒生的春筍，又像一把衝天的火焰，「直長」這特點更加顯明。又如紐約，芝加哥的高層建築，摩天樓，尤為極度的「直長」的建築形式。在數千年的「直長」建築史上忽然另闢蹊徑，改用橫長的樣式，不可謂非孟氏的獨創。這獨創的成功，由於機械的發達與鐵的利用。向來的建築，以木、石、土為主材。到了機械發達的近代，就添用鐵為建築材料。有鐵骨

建築、鐵筋建築，後來便純用鐵材。例如現今號稱世界最高的巴黎的 Effel 鐵塔，便是純用鐵造的。用木材、石材、土材的建築，以柱為骨子，建物的外面必然見柱，外柱為舊式建築上的力學的必要條件，必須表露在建物的外部。因此舊式建築形式，必然是「直長」的。現在用了鐵材，柱可以深藏在建物的內部，不必表露於外。於是在建築式樣史上另開一新紀元，而產生了「橫長」的新建築。孟台爾仲便是這樣式的完成者。Schocken 百貨店的繁昌，一半是由這新建築的廣告得來的。這建築的樣式，可算得是極尖端的新穎的了。但究竟它的實用性如何？建築家間沒有人說過，不得而知。只知這建築的唯一的好處，是外形的美觀，白晝眺望，但見白壁的地上畫着橫窗的黑條；黑夜眺望，窗中的內光尤為美觀。這建築的目的已經變更，本身便是商店一個巨大的廣告藝術。

　　第二種尖端的新建築，是玻璃建築。玻璃的盛用，也是最近建築上的一大特色。最初提倡的人，是德國人顯爾巴爾德（Scheerbart）。他曾在千九百十四年發表一冊書，名曰《玻璃建築》。書的第一章裏說：「我們通常在籠閉的住宅內生活。住宅是產生我們的文化的環境。我們的文化，在某程度內被我們的住宅建築所規定。倘要我們的文化向上，非改革我們的住宅不可。這所謂改革，必須從我們所居住的空間取除其隔壁，方為可能。要實行這樣的改革，只有採用『玻璃建築』，使日月星辰的光不從窗中導入，而從一切玻璃的壁面透入。──這樣的新環境，必能給人一種新文化。」他這唱導當時就在德國建築界得到熱烈的共

鳴，玻璃建築從此出現在地上。最初僅用於住宅。不久就被資本主義所利用，盛用玻璃於摩天樓及百貨商店的建築上。這樣式流行世界各大都市，本地德國的商店建築，應用玻璃最盛。上述的Schocken 百貨店，也是盛用玻璃的一例。巴黎的 Citroen 汽車公司，尤為「玻璃的浪漫」，可算是現代玻璃商業建築的代表作。那建築分六層，全體四周皆用數丈見方的大玻璃，由鐵格鑲成一大玻璃籠。正面入口處上下貫穿一大穴，六層的內容皆望見。每層中陳列汽車，供僱客選購。總之，這房屋全體猶似一個巨大的樣子窗（show window）。這種建築的工程與材料，費用很大；然而商人們的濫用玻璃，並非為了採光，與顯爾巴爾德提倡玻璃建築的用意完全不同。他們的用意，是借這新穎的建築材料與奇離的建築形式來作商業的廣告。就實用上講，汽車的陳列處不需要多量的外光。現在人工照明非常發達。要光亮時儘可用人工的設備，無必需於自然界的光。且如百貨商店，尤不宜濫用玻璃。日光過多地射入，於商品的保存大有損害。可知商業建築的盛用玻璃，乃借此新穎的材料來作觸目的廣告。這與前述的愛用古風石柱行列同一用意。愛用古風的石柱行列，取其極古；愛用玻璃建築取其極新。極新的樣式與極古的樣式，同樣地能牽引觀者的注目，故同為現代廣告藝術所採納，合理與否，在所不計。這顯然是資本主義蹂躪的藝術的狀態。

　　如上所述，可知現代商業大都會中的建築，其實用的目的常為廣告的外觀而犧牲，因而產生時代錯誤的及尖端的種種建築樣式。注重廣告是資本主義社會的必然性；然而這與造形美術的

必然性常不一致，因而演成矛盾的狀態。照造形美術的必然性而論，建築的最重要的約束是「合目的性」。建築既是以人的住居為題材的一種實用美術，則形式無論如何變化，務須合於這題材的目的。換言之，凡實用美術，在保住合目的性的範圍內，對以自由變更其形式。譬如一把椅子，目的是求其「宜坐」。在宜坐的範圍內，椅子不妨變更其形式與材料，太師椅也好，沙發椅也好；竹製也好，木製也好，鋼管制也好。但倘形式非常新穎而不宜於坐，則不但實用上感到不便，眺望的感覺上亦頗不快。建築的目的是求其「宜住」。在宜住的範圍內，建築不妨自由變化其式樣。完美的建築，一切構造與裝飾，皆合於住的題目。住的題目不同，或住神，或住人，或住家庭，或住大眾，建築的構造與裝飾亦隨之而變化。務求與題目相合，全體作有機的構成，便是合目的性的建築。就小部分而言，雙扉宜用於私人住屋，大鐵門宜用於公共建築。故意在低小的私人住屋上裝兩扇大鐵門，觸目固然夠觸目了，然而於實用上頗不相宜，於感覺上尤不快適。現代的商業藝術的狀態正是如此。

　　商業藝術的來由，在於資本主義發展的時代。十八世紀末葉，法國曾有畫家為外科醫生描繪招牌，是為商業藝術的起源。自此至今，約一百五十年間，資本主義的勢力日漸進展，積到極度發達的現代。商業藝術亦隨之而日漸成形，直到機械文明的今日而極度繁榮。藝術被社會政策所利用，原是歷代常有的現象。古代遺留下來的偉大的紀念物，往往明顯地表露着一時代的政策的意圖的祕密。例如希臘的 Parthenon 神殿，在表面上是雅典市

的守護神的供奉處，其實是藉此以收攬民心。當時雅典全市成為一大工場，國家對於人民支給與戰爭時同量的工資，市民專心一意，拿全部的精力去對付神殿的營造，便演成文化燦爛的黃金時代。又如拿破崙時代的盛行戰爭畫尤為支配階級的政策的最露骨的表示。拿破崙信任當時的畫家達微（Louis David），派他做美術總督。達微也會奉承拿破崙，專力描寫拿破崙的英雄的事跡，在畫布上讚頌君主的偉大。於是君主與畫家，互相扶助，互相標榜。拿破崙的用意，借畫家的巧妙的手腕來表出自己的英姿，最容易獲得民心。因為時值十九世紀初葉，正是繪畫藝術最富大眾性的時代，以繪畫宣揚威力，最為得力。在對方面，畫家的用意，用繪畫把拿破崙讚頌為最大的英雄，圖自己的榮達亦最便利。故當時的戰爭畫，皆由拿破崙自己詳細指定題材，自述其英雄的行為，而令畫家競作繪畫。最能把拿破崙英雄化的，便是最優的作品，賞賜這畫家以巨額的獎金，或高貴的官位。故在當時，凡大作品必是宣傳拿翁的英雄的繪畫，宣傳愈力，作品的價值愈高。宣傳的價值等於藝術的價值了。

　　現代的商業藝術，與拿破崙時代的戰爭畫同一性質，同是社會政策利用藝術的一例。但以今比昔，程度更為深進。達微的繪畫，題材雖然都是拿翁讚頌的醜態，但僅論繪畫的技法，端莊，典雅，微密，謹嚴，仍不失為一代的宗匠。美術史上有三大繁榮時期，第一是古代希臘，第二是中世意大利文藝復興，第三是十九世紀的近代美術，近代美術的發起是古典派，而達微被推為古典派的首領。因為達微的藝術自成一派，具有獨立的藝術樣

式，足為後代的文化的先導。可知他的藝術，於「宣傳」的效果之外，同時又具備藝術的效果的「快美」。凡藝術必伴「快美」之感。「快美」是一切藝術所不可缺的第一條件。

試看現代資本主義治下的商業藝術，對於這第一條件實有很大缺憾！試乘火車，眺望窗外的風景，常有佔據建物全壁的大字「金鼠牌」、「骨痛精」，強硬地加入在一片景色之中，非常觸目，然而很不調和。到處的都市、城邑、鄉村的外觀，都被這種唐突的廣告所污損了。試行都市的街道，則奇形怪狀的招牌，從四面八方刺射行人的眼睛，只求觸目，不顧美醜，污損了街道的整潔，又給觀者以嫌惡的印象。嫌惡由你嫌惡，廣告的宣傳目的畢竟被他達得的。不但如此，愈能刺射人目而使人嫌惡，廣告的效果愈大。他們只管要你看見，不管你看見時的歡喜或嫌惡。因此之故，藝術的醜惡者，往往是廣告的有效者。於此又見資本主義蹂躪藝術的現象。

廿二年歲暮，為《新中華》作。

大眾藝術的音樂

一　大眾藝術的音樂

我國古代有「曲高和寡」之說。這句話的意思就是：優良的音樂因為很艱深，故理解的人極少。姜伯牙彈琴，世間唯有鍾子期一個人能聽得懂，故鍾子期死而伯牙不復鼓琴。這可說是曲高和寡的一個極端的例。

今人常應用這句古典，以安慰不得志的志士。但就音樂的本意上着想，這句話在現代已不適用，現代的大眾藝術的音樂，要求「曲高和眾」。

你也許要問：像《孟姜女》、《五更調》，某種小歌劇，娘姨大姐都會唱的，鄉村小兒都會唱的，可謂和者極眾的了，難道就是現代音樂所要求的「高曲」麼？不，不！這叫做「曲低和眾」。我們必須把曲的高低，難易，和和者的眾寡的關係分別清楚：須知高的曲不一定難，低的曲也不一定易；反之，難的曲不一定高，易的曲也不一定低。故高低與難易是不相關的兩事。又須知和「寡」不是為了曲「高」之故，乃為了曲「難」之故；和「眾」不是為了曲「低」之故，乃為了曲「易」之故。故共有四種情形：

（一）「曲高和寡」，其曲高而難，故和寡。（二）「曲低和寡」，其曲低而難，故亦和寡。（三）「曲低和眾」，其曲低而易，故和眾。（四）「曲高和眾」，其曲高而易，故亦和眾。《陽春白雪》及姜伯牙所彈的曲，大約是屬於第一種的。《孟姜女》等是屬於第三種的。第二種，低而難的曲，罕有其實例。但第四種，高而易的曲，是可能的，是現代音樂所要求的。我們不貴《陽春白雪》及《流水高山》，排斥《孟姜女》及《五更調》等，而要求兼有《陽春白雪》與《流水高山》之高，與《孟姜女》和《五更調》之易的音樂。

　　「藝術大眾化，同時必淺易化，是一件憾事。」我聽了近來流行的某種音樂，曾經起這樣的感想。但這不足為大眾藝術前途悲觀。因為淺易不一定低劣。若能選擇淺易而優良的音樂，這缺憾可以彌補。我從前當音樂教師的時候，曾經有過這樣的經驗：我在一個新創辦的初級中學裏教一年生唱歌。學生都沒有學過五線譜，沒有唱過世界名曲。其音樂的素養差不多完全沒有，與現在我國社會一般大眾相似。但很奇怪，我們相敘一個月之後，有一天我教一曲 *Massa's in the Cold, Cold Ground*，剛把那曲的旋律彈了一二遍，多數的學生都已會唱得入腔，而且曲終時，數十人的教室中肅靜無譁，大家埋頭在樂譜中，好像大家都被迷而入了畫夢一般。而且看他們唱這曲中最膾炙人口的第一句的下行旋律時，各人的態度表示何等地熱心而滿足，何等地被這秀美的旋律所吸引而深深地落入音樂的陶醉中。我不禁在心中驚詫音樂的感動力的偉大不可思議。我們相敘不過一二個月，我的教授音樂一

共不過七八小時，五線譜的讀法還沒有教完全，而名曲已能熱烈地受他們的欣賞了。這當然不是教課之功，顯然是音樂本身的力所使然。可知對於優良而容易的音樂，即使全未學過音樂的人，也能理解而感動。當時我在教課中所發見最易得人理解與感動的歌曲，除上述的一曲之外，還有不少：如 *Home，Sweet Home*，如 *Old Folks at Home*，如 *In the Groaming*，如 *How can I Leave thee?*，如 *Last Rose of Summer* 等，（順便作一廣告：這等歌曲在開明書店出版的我所選的《英文名歌百曲》中都選載着），教起來都很不費力，唱了一兩遍，大家都已上口，要他們忘記也不可能了。上別的功課時大家盼望下課鈴，若大旱之望雲霓；上這種唱歌課時大家嫌惡下課鈴，聽到時好像好夢被雞聲驚醒，大家表示可惜。當過音樂教師的人，對於我這番話一定有所同感。平素不接近音樂的人，試聽或試唱上述的幾曲歌，也容易增加其對於音樂的理解與愛好。因為這類的樂曲，性質極優秀，而構造極簡易，正是前面所謂「高而易」的音樂的一種。這種樂曲雖然廣佈世間，已為世界的名歌曲，但終是西洋風的。倘得用東洋風的旋律製作這類的音樂。——但不可像那種山歌劇，——一定更能膾炙東洋的人口。其他器樂曲、合奏曲，都可以有優秀而易解的製作。大眾藝術所要求的音樂，非這一種不可。

故「曲高和寡」是古代的話，這種彌高的曲，是象牙塔裏的藝術，已不適於現代的大眾了。現代要求「曲高和眾」。專門的音樂家中，也許有不承認這話的。這是為了他們的技術十分深造，進了少數天才者所獨到的境地。他們彷彿見得了桃源仙境，

相與怡然自樂於其中，其樂不足為外人道。我們不否認這種高深的藝術的存在，但希望有優良而易解的樂曲的產生與風行，使音樂之園不為「寡人之囿」而為「文王之囿」。主張「和眾」為「曲高」的主要條件的，近代有一位著名的哲學家與一位著名的文豪。其人就是尼采與托爾斯泰。尼采的哲學與托爾斯泰的文學在現代評價如何，是別一問題。但他們都是對於音樂熱烈地愛好的人，用了非專門而明察的眼光批評當代的音樂。其意見是頗可供參考的。而且以哲學家著名的尼采，與以文學家著名的托爾斯泰，在他方面又是音樂家似的熱烈的好樂者，也是頗有興味的話。現在略敘二人的音樂生活如下。

二　尼采的音樂觀

尼采是《卡爾門》（Carmen）的崇拜者。《卡爾門》是十九世紀中葉法國音樂家比才（Georges Bizet，1838—1875）所作的歌劇，評家稱之為古來歌劇中最傑出的作品，現在這已風行於全世界。其劇已見之於影戲片，劇中的拔萃曲又施之於各種樂器，口琴音樂中也有 Carmen 的編曲了。這歌劇中的音樂，大都生氣勃勃，各樂曲都有無比的美。其中西班牙風行的樂曲，旋律明快動人。南歐風行的《卡爾門》舞曲，節奏最富變化。而最後一幕中的音樂，尤有感人的效果。故羅曼羅浪說這歌劇是「對於光的熱情」。正為了其生動，光明，而易於感人的原故，這劇受萬眾的理解與歡迎，而風行於全世界，現在已成為最一般的最通俗化的音樂了。但在尼采賞識這音樂的時候，這歌劇還沒有廣受大眾的

理解。尼采是最早發見其普遍的感人性而為之宣揚的人。

　　尼采説：「凡良好的藝術品一定易解，凡神品一定輕快，這是我的美學的第一原理。」〔見其所著《華葛納爾事件》（*Der Fall Wagner*）中〕他的崇拜《卡爾門》，正是為了《卡爾門》中的音樂易解而輕快，合於他的美學第一原理的原故。他起初是華葛納爾（Wagner）樂劇的崇拜者，後來忽然背棄華葛納爾而改宗比才的《卡爾門》。其間曾起一番熱烈的爭論，略敍如下：

　　尼采雖以哲學家著名，但在幼年時就酷愛音樂，曾經自己作曲。德國音樂文學者溫格爾（Max Unger）曾在一九二四年的《音樂》雜誌（*Die Musik*）上發表過一篇論文，題曰《作曲者的尼采》。可知尼采對於音樂不止一個普通的愛好者。他醉心於華葛納爾的樂劇，每次開演都出席。一八七八年，他忽然對於樂劇失望，甚至對華葛納爾絕交了。這原因半由尼采趣味的變更，半由於華葛納爾的作品過分理想地複雜了的原故。尼采對樂劇失望之後，其音樂的生活無所依歸，感受極大的苦痛。懷抱了滿腔的不滿與焦躁而越過阿爾卑斯山，來到意大利的南方，意在探求新的憧憬。一八八一年深秋，他在這南國的晴空之下彷徨，偶然走進一所小劇場，那裏正在開演比才的《卡爾門》。尼采向來沒有聽到過比才的姓名，但一見《卡爾門》，便似着了魅一般，全部身心陶醉於這劇的音樂中。歡喜之餘，當夜寫信給他的友人，説：「我發見了一種新的幸福了，歌劇，比才的《卡爾門》。我確信這是現今最上的歌劇。」他連忙探訪其作者，誰知這短命天才已於六年前辭世了。第二次聽《卡爾門》之後，尼采又寫信給友人，

説：「比才已經死了，誠一大遺憾！我昨天又聽賞他的傑作。這是美與熱情的精靈，感人極深！我近來患病，聽了這音樂之後病就愈了。我十分感謝它。」

《卡爾門》自從這時候見尼采賞識之後，立刻聲價十倍，不久風行於全歐，比華葛納爾的作品更名高了。一八八三年二月十三日午後，華葛納爾突然逝世。不久尼采就發表一小冊子，題名曰《華葛納爾事件》（*Der Fall Wagner*），在冊中披露他對華葛納爾藝術的不滿，把絕交後的積忿如數發泄。尼采與華葛納爾共通的友人希比推雷爾（Spiteller）便寫信給尼采，責詈他的不道德，信中大意説：「你發表這小冊子，不是要表明你對他的絕交理由正確，乃鞭屍發泄宿憤！」尼采回信説：「我的改宗《卡爾門》，完全是自然的事。你是拿別種惡意推托在《卡爾門》身上。我知道《卡爾門》的成功，曾經使華葛納爾深懷妒忌。」華葛納爾的夫人就撕破尼采從前寄華葛納爾的信件。一時鬧個落花流水。

華葛納爾死後，尼采的比才崇拜的熱度愈高。每次《卡爾門》開演，他一定出席，成為定規。在他聽後給友人的信中，有這樣的讚語：「這音樂更深地在內面感動我了。我常與它在最內面的最高處握手。」他對《卡爾門》的重要的評語是這樣：「華葛納爾，修芒（Schumann）等，都不過是德意志人，只有狹小的國家主義的感情，和褊窄的愛國主義的精神而已。比才與他們迥異，是代表全歐的人，他把南歐北歐的特性熔為一爐，初創造從來未有的廣大而全新的美。《卡爾門》具有德意志與法蘭西所無的華麗，

這是阿非利加風的音樂。」

對於尼采《卡爾門》觀，世間有種種的批評。有的說他僅以自己的淺近的趣味為根據。有的說他的批評很不高明，又有的說，他的背棄華葛納爾而改宗比才，是為了華葛納爾的音樂太高深，為他所不解，比才的音樂淺顯，為他所能解的原故。——這都是非難尼采的《卡爾門》觀的話，但都很有理如前所說，尼采自己曾經宣佈他的美學第一原理：「凡良好的藝術必易解，凡神品必輕快。」他顯然是以易解與輕快為標準而評價音樂的。換言之，他是立在一般音樂愛好者的見地而評價音樂的。尼采的崇拜《卡爾門》，原以自己的主觀的趣味為根據。但在對象方面，《卡爾門》在近代一切歌劇中，確是最易動人，最易理解的一種音樂。它的風行之廣，即可實證這句話。華葛納爾的音樂，修芒的音樂，乃至韋伯（Weber）的音樂，技術也有勝於《卡爾門》的，但「客觀性」均不及《卡爾門》之廣。藝術價值評定時，客觀性是重要條件之一。所謂「世界的不朽之作」，便是其客觀性在空間與時間兩方面均極廣大，被理解於一切人羣與一切時代的藝術。以客觀性為標準而評價音樂時，則理解者愈眾，音樂價值愈高，即「曲高和眾」。尼采的《卡爾門》觀的中心思想即在於此。

三　托爾斯泰的音樂觀

托爾斯泰自幼年以至逝世，全生涯中對音樂有密切的關係。據評論者說，他的音樂才能很短拙，他的音樂趣味不高深，始終是音樂的玩好家（amateur）。但這是與他的音樂觀——貴重大眾

理解的音樂——相關聯的。現在把他的愛好、才能、趣味和音樂觀略敍如下：

　　托爾斯泰從幼年時就熱烈地愛好音樂。暫時不得聽音樂的機會，便像飢渴一般地要求。聽到了他所愛聽的音樂，非常地感激而精神興奮，有時咽喉梗塞，不能言語；有時涕淚滂沱，感慨悲痛。銘感之極，甚至全身無力，好像被人打壞了，又好像被酒灌醉了。醒後他常自問：「音樂向我要求什麼呢？」他的《青年與幼年》的原稿中，曾有關於音樂性狀的話，大意是說：「音樂對於人的理性與想像皆不起作用，只是使人陶醉。我聽音樂時，不思考，不想像，但覺一種喜悅而不可思議的感情。我彷徨於無我的境地中。」據說，托爾斯泰不但愛好音樂，又曾自己作曲，作的大都是華爾茲（waltz）舞曲。

　　自一八六二年至一八八一年之間，托爾斯泰對於音樂技術研究最勤。有一個當時的洋琴演奏名手，住宿在他家裏，指導他彈琴。托爾斯泰每日必坐在洋琴面前練習三四小時的彈奏。有時從黃昏彈起，一直彈到半夜。有時同他的夫人合彈洋琴二重奏（piano Duet）。所彈的樂曲，大都是莫札爾德（Mozart）、韋伯（Weber）、斐德芬（Beethoven）等的初期作品的琴樂（sonata），以及修芒（Schumann）、曉邦（Chopin）所作的兒童練習本（*Children's Album*）中的樂曲。他的技術的確不甚高明，常不依照樂譜而杜撰地彈奏。姿勢也很難看，上身向前突出，把眼睛釘住了樂譜或鍵盤而彈奏。手指又短而粗，苦於不能自由運用，汗珠常常從他的額上滾滾地流下來。因此練就一曲，很是辛苦。像

曉邦的降 B 調 scherzo 舞曲，並不艱深，但他練習時煞費苦心。
他歡喜舞曲，尤歡喜旋律的樂曲。因此他愛聽提琴（violin）演
奏。有一個對他有親族關係的提琴家，名叫 Nagolny 的，常把提
琴曲奏給他聽，奏到斐德芬的 *Kreutzer Sonata*，托爾斯泰深為感
激。後來就用 *Kreutzer Sonata* 這名目作一篇小說。

　　托爾斯泰的音樂技術的基礎如此，故其趣味也傾向淺易的
方面。說他是音樂的玩好家（amateur），很是確當。他歡喜甘美
的旋律，而不歡喜複雜的和聲及裝飾音。他不歡喜管弦樂，而歡
喜洋琴。凡簡單明快的音樂，是他所理解而愛好的。主奏旋律的
弓弦樂器，像提琴等，是他所愛好的。聲樂之中，短簡的歌曲
（Song）是他所愛好的。他不歡喜看歌劇，有一次看華葛納爾的
歌劇《羅安格林》（*Lohengrin*），看到第二幕就立起身來走了。
他的不愛歌劇的理由，在他的《藝術論》的最初一章裏說明着。
大意是說，音樂與演劇的結合，是全然不可能的事。這兩者非但
不能因結合而發生更強的效果，結合之後反使兩方面的效果都減
弱。就中唯有莫札爾德的歌劇 *Don Giovanni* 是特殊的傑作，能避
免這惡果。這主張與同國的音樂大家却伊可甫斯奇（Tchaikovski）
相一致。

　　總之，托爾斯泰所理解而愛好的音樂，是淺近通俗的音樂。
他所愛好的最高深的音樂，以曉邦的作品為主。他聽了曉邦的 D
短調序曲，特別用德語稱讚道：「這才是真的音樂。」他說曉邦
以後的新音樂，都是藝術的墮落。又說斐德芬聾後所作音樂，也
是藝術的墮落。這種話與一般評論者的主張完全不合，因此評論

者稱他為玩好家。這是真的，他的確是以玩好家的眼光評量音樂，而斷然地主張己見的人。他雖能理解又愛好曉邦的音樂，但他自己卻認為這理解與愛好是不正確的，不應該的。有一次，他的兒子說：「曉邦的作品非有修養不能理解。例如農民，對於曉邦的音樂便聽不懂。」托爾斯泰贊成兒子的話。對他說：「我不幸而愛了曉邦的音樂，恐怕我的趣味已中了曉邦音樂的毒了。」

托爾斯泰謂音樂的意義有二，一是理解人與神的關係，一是結合人與人的手段。前者可說是宗教的藝術，後者可說是現世的藝術。據他的意思，後者最可貴，即以音樂為結合人與人的手段，最有意義。所以他注重大眾皆能理解的音樂。他說，「凡最偉大的音樂，最有價值的傑作，必廣被民眾所理解，廣受民眾的評判。」所以他自己常常彈奏的樂曲，是民謠、舞曲、Gypsy歌。低級的音樂，只要有誘導民眾感情之力的，都被托爾斯泰視為真的藝術。甚至音樂家所賤視的東西，他也會堂皇地愛好它們，彈奏它們。有時全不顧及音樂的高低，但見多數人所容受的，便認為價值高貴的音樂。故托爾斯泰可說是「曲高和眾」的最力強的主張者。（以上關於二人的事實，根據小泉洽所著《音樂美學諸相》中所載。）

為說曲高和眾，上面援引了兩位非專門家的音樂觀，總之，以上所提及的樂曲，像 *Massa's in the Cold, Cold Ground* 一類的世界名樂曲，像比才的《卡爾門》中的音樂，像華爾茲舞曲，曉邦的短曲等，其技術淺易而其曲趣高尚，足為大眾音樂作曲的標準。尼采與托爾斯泰的主張都不無個人的偏見，但其貴重輕快與

易解，與要求客觀性的廣大，是現代一切藝術皆適用的真理，不但音樂而已。

　　古詩云：「此夜曲中聞折柳，何人不起故園情？」又云：「不知何處吹蘆管，一夜征人盡望鄉。」又云：「遼東小婦年十五，慣彈琵琶解歌舞，今為羌笛出塞聲，使我三軍淚如雨。」我憧憬於這種音樂——能使人人皆起故園情的折柳曲，能使征人盡望鄉的蘆管中的樂曲，與能使三軍淚如雨的出塞聲。可惜只見詩句，不能聽到其音樂。若得一聽，教我身當羈人或征人，也極情願。我想，這一定不是其曲彌高的《陽春白雪》之類的音樂，也不是曲趣卑鄙的《孟姜女》一流的音樂。因為前者只有數人能和，後者不能令人感動，反會使人嘔吐。我想這一定另有一種樂曲，我希望現代有這種樂曲的出現。

為《新中華》作。

將來的繪畫

　　從各方面觀察，將來的繪畫，必然向着「形體切實」與「印象強明」兩個標準而展進，形體切實是西洋畫的特色，印象強明是東洋畫的特色。故將來的繪畫，可說是東西合璧的繪畫。——不過，這所謂東西合璧，不是半幅西洋畫與半幅東洋畫湊成一幅，而是兩種畫法合成一種。不在紙上湊合，而在畫者的心中、眼中和手上湊合。不是東洋畫加西洋畫，須是東洋畫乘西洋畫。不是東西洋畫法的混合，須是東西洋畫法的化合。

　　東西洋兩種畫法比較起來，互相反對的差別有四點：第一，西洋畫向來是「如實」描寫的，故其畫類似照相。佈置取捨固然與照相不同，但在一局部物體中，如實描寫，與照相相類似，像寫實派以前的西洋繪畫，這點特色尤為顯著。反之，東洋畫向來是「摘要」描寫的，故其畫中之物與實物迥異，坦白地表示這是繪畫，並無模仿或冒充實物的意圖。畫的世界與真的世界判然區別。故看畫時感得實際世間所無的特別強明的印象。

　　第二，西洋畫的佈置向來「緊張」。一幅畫中，往往自上至下，自左至右，裝滿物體，近景，中景，遠景，往往俱收並取在一幅畫中。凡眼前所見佈置美好的狀態，皆可以如實描寫之，使

成為繪畫。故其畫一見就有真切之感。反之，東洋畫的佈置向來都「空鬆」，往往把天地頭留出很多，着墨的只有畫紙的一部分。有時長長的一條立軸中，只在下端孤另另地畫一塊石頭，或者一株白菜，不畫背景，留着許多的白紙。因此一幅畫中的主要物體非常顯著，給看者以非常強明的印象。

第三，西洋畫由「塊」組成，例如所謂沒骨畫法，印象派以前西洋畫中盛用之。其法照物體實際的狀態描寫。不用顯明的線條，只在塊與塊相交界處略略用線分割。然其線不是獨立的東西，只是各塊的境界，與照相中所見的相近似。故西洋畫非常逼真。反之，東洋畫由「線」構成，線除了當作形體的境界以外，又具有獨立的意義，有面積，有肥瘦，有強弱，有剛柔。有時竟不顧形體而獨立地發展，成為石的種種皴法，及四君子的種種筆法。故東洋畫坦白地表明它是畫，不是模仿實物。因為實物上是只有界限而沒有獨立的線條的，因此東洋畫的表現非常觸目。

第四，西洋畫因為如實地描寫，緊張地佈置，不顯示線條，所以一幅畫中必然有統一的中心，穩固的根基，表出一種「完成」的實景。反之，東洋畫因為摘要地描寫，空鬆地佈置，又用獨立的線條，故一幅畫中沒有統一的中心，物體都懸空地局部地寫着，表出一種「未完成」的趣味。故西洋畫所寫的是常見的現象，東洋畫所寫的是奇特的現象。

由上述的四種差別，可知西洋畫法的特色是「形體切實」，東洋畫法的特色是「印象強明」。例如現在前面走來的是個女人，用西洋畫法在油畫布上表現起來，是照現在望見的狀態描寫，雖

不奇特，而很逼真，一望而知為一個行路的女人。倘用東洋畫法在宣紙上表現起來，是看取其人的特點，加以擴張變化，而誇大地描寫。雖不逼真，然而「女」的特點非強明地表出着，試看古畫中的仕女，大都頭大身小，肩削腰細，形體上完全不像世間的人。然古代女子的纖弱窈窕的特點，強明地表出着。

　　近世紀以來，東西洋兩種畫法已開始握手。乾隆年間，意大利人郎世寧把西洋畫法混入中國畫法中，描出一種西洋畫化的東洋畫。大致像現今流行的一種月份牌畫，而技術高明得多。十九世紀末，法蘭西人賽尚痕（Cézanne）把中國畫法混入西洋畫中，創製一種東洋畫化的西洋畫，成為近代西洋畫界的主潮。二十世紀以來，汲其泉流的畫家，世間到處皆是。現在中國的油畫家，也有不少人受着賽尚痕的影響，在那裏描寫中國畫化的西洋畫。本來是自己家裏的東西，給別人拿去改裝了一下，收回來似乎新奇些。但其實也並非完全為此。現今的世間，自科學昌明，機械發達，而交通日趨便利以來，東西洋的界限漸漸地在那裏消滅，有的東西早已不分東洋西洋了，例如輪船、火車、電報、電燈等，原是西洋的東西，但是現在普遍地流行於世界，不認它們為西洋獨有的東西，為的是這種東西最便利於人生，比世間一切舟、車、通信方法、照明方法都要進步。就被全世界所採用了。藝術上也是如此：例如音樂、繪畫、建築。東洋雖然也有固有的技術，也曾經發達過。但是在現代，都不及西洋的發達而合於現代人的生活。所以現在的西洋音樂法，已成為世界音樂法，被全世界的學校的音樂科所採用了。現代的西洋畫法，已成為世界的

畫法，被全世界的學校的圖畫科所採用了。現代的西洋建築術，也將成為世界的建築術，「洋房」這名稱將漸漸地被廢除了。故賽尚痕一派的畫法，其實也不完全是西洋畫法，不妨認之為現代的世界的畫法，照這畫派的展進狀態看下去，將來一定還要發達，同時東西洋畫風和合的程度一定還要進步，即東洋的「印象強明」與西洋的「形體切實」兩特色，將更顯著地出現在將來的繪畫中。

這不是憑空猜擬，有着社會的必然性。今後世界的藝術，顯然是趨向着「大眾藝術」之路。文學上早已有「大眾文學」的運動出現了。一切藝術之中，文學是與社會最親近的一種。它的表現工具是人人日常通用的「言語」。這便是使它成為一種最親近社會的藝術的原因。故一種藝術思潮的興起，往往首先在文學上出現，繼而繪畫、音樂、雕刻、建築都起來響應。故將來世界的繪畫，勢必跟着文學走上大眾藝術之路，而出現一種「大眾繪畫」。大眾繪畫的重要條件，第一是「明顯」，第二是「易解」。向來的西洋畫法，其如實的表現易解而欠明顯。向來的東洋畫法，其奇特的表現明顯而欠易解。兼有西洋畫一般的切實和東洋畫一般的強明的繪畫，最易惹人注目，受人理解，即其被鑑賞的範圍最大，合於大眾藝術的條件。

中國畫的描寫，有許多地方太不肖似實物了。例如遠近法，在中國畫中全不研究。因此物體的形狀常常錯誤。山水，人物，因為都是曲線，遠近法的錯誤還可以隱藏，看不出來。但中國畫描寫到器物及家屋，就幾乎沒有一幅不犯遠近法的錯誤。中國

畫所可貴的，就是不肯如實描寫，而必描取物象的精華，而作強烈明顯表現。反之，西洋畫的描寫，太肖似實物而忠於客觀了。過去的大畫家的名作，例如米葉（Millet）的《拾穗》（*The Gleaners*）、遼拿獨（*Leonardo da Vinci*）的《晚餐》（*The Last Supper*）等，銅版縮印，看去竟同照相一般。若能選集照樣的人物和地點，竟可以扮演起來拍一張照，以冒充名畫。這種如實的描寫，對觀者的刺激力很缺乏。照相一般的東西，使人看了不會興奮起來。唯其可貴的，是逼真而易於理解。無論何人，看了都有切身之感，因為畫中所寫的就是眼前的現實的世間。把這兩洋的繪畫的特長採集起來，合成一種新時代的世界藝術，在理論上與實際上都是可能的事。

這種新時代的繪畫，在現今的世間已有其先驅。最近盛行的版畫、宣傳畫（poster）以及商業的廣告畫，皆是其例。版畫用黑白兩色，用線條，用單純明顯的表現，近於東洋風的插畫。一方面又用切實的明暗法，遠近法，構圖法，仍以西洋畫風為基礎。最近新俄版畫非常傑出。中國也有人在那裏研究木版畫了。像《現代雜誌》所附刊的版畫集，裏面有許多新穎可喜的作品。然每每覺得，看了舊派西洋畫之後看這種版畫，好像屏息了許久之後透一口大氣，感覺得怪爽快。看了中國畫之後看這種版畫，又好像忽然從夢境裏覺醒，感覺得很穩妥似的。

主義、運動的宣傳畫，則明瞭與易解，尤為必要的條件。為了欲引大眾的注意，常把物象的特點擴張地描寫；為了欲使大眾易解，常用文字為補充的説明。至於商業的廣告畫，則不顧美

醜，一味以易解與觸目為目標。甚至醜惡的形態，不調和的形態，只要具有牽惹人目的效果，就都算是「商業藝術」。其實這種不能算為藝術，只是資本主義擴張的一種手段。若強要稱它為藝術，這種藝術已被資本主義踩躪得體無完膚了。不過，在求大眾的普遍理解的一點上，這裏面也暗示着未來時代的健全的新藝術的要點——切實與強明。

現代藝術論者稱這種新時代的藝術為「新寫實主義」，「單純明快，短刀直人」。這八字真言，可謂新時代藝術的無等之咒。現代各種藝術，都以此為主導的傾向而展進着。

例如建築，排斥從來的繁瑣的裝飾，而以實用為本位，取簡單樸素的形式，像德意志現代盛行的新建築便是其例。上海也有這種新建築樣式出現了，像天通庵車站旁新近改造的日本海軍陸戰隊兵營便是其一例。

又如文學，現代德意志小說界盛行的「新寫實主義」，就是出現於文學上的「新寫實主義」，用現實社會的現象為主題，取純化洗練的筆法。又有 proletarian realism（普羅寫實主義）的小說，取報告的形式，作為大眾教化的一種手段。其形式簡潔明快，有如 poster 的繪畫。

又如演劇，捨棄古風的心理描寫，而取簡潔明快的性格描寫，務求場面轉換的多樣與快速，以集中觀者的注意。演劇與文學本有密切的關聯，現代小說與現代演劇當然取一致方向。

又如所謂商業藝術，商店的樣子窗的裝飾也取單純明快的式樣，不復以濃麗繁華為貴，西洋的商店的 show window 裝飾，也

頗不乏快美的作品。大概取適度變化，使觀者感覺爽快；同時以簡潔的技術，把商店性格化，作為廣告手段。例如服裝店裏的人體模型（manikin），為樣子窗裝飾中最富藝術味的題材，那裏模型取種種姿勢，用種種雕塑法，施以適宜的背景。若能忘記了商業廣告的用意而觀賞，正像一幅立體的繪畫。

又如現代的照相術，也跟着同方向進步着。不復如前之模仿印象派繪畫，而注重鏡頭機械能力的寫實。現今的藝術的照相，不復印象模糊而帶着玄祕感傷的趣味，貴乎簡明地攝取物象的性格，短刀直入地表現 volume 的效果。

繪畫當然與上述諸藝術同源共流。以前（指二十世紀初）流行的所謂「新興藝術」，如立體派、未來派、構圖派等，以圓型記號為題材的繪畫，在今日都成過去的東西。現在的繪畫，向着「新寫實主義」的路上發展着。新寫實主義所異於從前的舊寫實主義（十九世紀末法國 Courbert 等所唱導的）者，一言以蔽之：形式簡明。換言之，就是舊寫實主義的東洋化。

　　　　　　　　　　二十三年四月廿四日為《前途》作。

中國的繪畫思想
——金原省吾的畫六法論

中國繪畫思想成一體系的時期，始於六朝東晉的顧愷之的時候。顧愷之是從穆帝到安帝的時代的人，大約相當於四世紀。他以前的論畫，都屬斷片的，總計有六種思想：

1. 作品是以畫家的人格為基礎的，故畫家須常常留意於人格的修養。（王羲之《學畫論》）

2. 繪畫的世界的道德，是超越平常的世界的道德的。即以作品的價值的增大決定畫家的道德。（莊周《畫史論》）

3. 須將繪畫的對象如實寫出。愈肖似對象，作品的價值愈大。（韓非及張衡《論畫》）

4. 繪畫以部分以上即全畫面的統一為重要事。（劉安《論畫》）

5. 繪畫可以建立原理。（王羲之《學畫論》）

6. 繪畫因模寫而發達。（同上）

　　但這等思想，都是不安定的。唯其中第五項主張繪畫得合法地製作或鑒賞，而確立原理。故第五項以外的五個原理，相當於這第五項的原理的內容。即人格、道德、肖似、統一、模寫，是這原理的一一的項目。這是以顧愷之以前的時代為一全體而論的。

　　在這原理中，第一，是說作品歸屬於作者的人格，這人格的世界是特異的世界，是可以完全在作品中終始的自足的世界。第二，說作品歸屬於對象的性情，作品肖似對象的時候方始發生價值，作品是從屬於對象的。這作品歸屬於人格的，與作品歸屬於對象，是對立的兩個原理。此外還有一種對立：就是繪畫因模寫而發達的模寫原理，與前面第一的人格原理和第二的對象原理相對立。即前面第一的所謂重人格，與模寫的學他人（臨摹）相對立；第二的從屬於對象的要求，與從屬於別的作品的要求相對立。倘作品歸屬於作者的人格，那末欲得良好的作品，只要從發揮個性的一途已足。但別的作品，是別的人發揮他自己的個性的，其個性發揮之度大，則價值大，模寫的必要亦大。即模寫的必要的大與自己的個性相對立。又在他方，倘作品的性質歸屬於其材料的對象，那末要作良好的作品，只要專心研究對象就可，沒有模寫異於對象的別的作品的必要。別的作品是由別的個性作出的。別的個性，是已與這對象相對立的。故求適合於兩個別種的事物，又是把態度分為兩樣的。那末在這裏也有着這個對立。

　　這人格與對象的對立，人格與模寫的對立，對象與模寫的對立的三個對立問題怎樣解決呢？這是顧愷之從他的前時代受得的重大問題。全體已確定着一個方向，但內部還包有這個矛盾。如

何整理這矛盾，是交付給顧愷之的問題。顧愷之用神氣、骨法、用筆、傳神、置陳、模寫的六個要素來對付這問題。

（一）神氣　據他説，「美麗之形，尺寸之制，陰陽之數，纖妙之跡」，是世所貴的；而神在於心。神是異於「長短，剛軟，深淺，廣狹」，而其趣如「山高人遠」。故神氣與感覺的存在不同。但於「長短，剛軟，深淺，廣狹，點睛，上下，大小，濃薄」等倘有「一毫之失」的時候，神氣也與之俱變。即外形的變化與神氣的變化相應。兩者本不同一，然而相應。換言之，兩者的關係，在內面是相接合的。這感覺的存在的形象與超感覺的存在的神氣，相異而相應。故從這點關係上一看，可以想見兩者原來是立於同一的根據上的。神氣在目中所見的，是形象。形象中所含的意味，是神氣。神氣要外部成了形象，方始完結其意義；形象要裏面得了神氣，方始完結其意義。所以他曾説沒有其「實對」而描畫，最為危險。又即使有了「實對」，倘對他的「寫照」不正確，不深刻，也同樣是危險的。他在人物畫中，視「點睛之節」與「實對」的感覺的側面的長短剛軟等並重。他作人物畫，曾有數年之間不點睛的。別人問他什麼理由，他答説：「四體妍蚩，原不關妙處，傳神寫照，正在阿堵之中。」故他認為「一像之明昧」是因了通對象之神與否而生的。能寫神，方始寫對象之事可以完結。但離了形就沒有神，故與寫神同時又有寫形。這就是「以形寫神」而寫形象之事完結。所以他認為神氣的問題全然是寫生的問題。他曾説：「寫神之寫生，實為對象之『寂照』。寂照即『遷想妙得』。凡畫人最難，次山水，次狗馬。台榭一定器，難成而

易好，因不待遷想妙得也。」畫人的困難，是因為完全遷想妙得的。畫建築物雖煩瑣，但不要遷想妙得，所以容易。畫的難易，是比例於所要的遷想妙得的程度的。遷想妙得，就是移入自己的「想」於對象中，而妙得對象的神氣的意義。至於這「想」，既不是思維，也不是感情，是並不曾分化於何者，而又好像思想感情都可以包有的，萌芽狀的內生活。故遷想妙得，是對於對象的感動，洞察，及其生果的意思，這等都是人於神氣的世界的。

　　　　大哉乾元，萬物資始，乃統天。雲行雨施，品物流形。
　　　　至哉坤元，萬物資生，乃順承天。坤厚載物，德合無疆。含弘光大，品物咸亨。（《周易・上經乾傳第一》）

　　這是中國的根本思想。一切始於天，成於地。天的氣是作人及物的生氣的；地的氣是作人及物的形體的。神氣當於天氣，骨氣當於地氣。天氣與地氣為一切的生成的原理。故神氣遍在於一切事物，對象中也有，自己體內也有。我與別的一切萬物，均是神氣所成。所以用自己的神氣來反應出對象的神氣，是可能的事。而反應於對象的神氣，就是得到對象的神氣。這就是他所謂「傳神寫照」，「遷想妙得」。即以對象的神氣為中心而看所描的事物時，所見的原是形象化的對象的神氣；就自己的神氣而看時，描的時候活動着的自己的神氣，就是形象化的對象。從任何方面看，都是在形體中的神氣，在對象中的人格。這樣，在作品中就作成人格與對象的新的一致。其間並無一種對立。把對立作成新的一致，就是創作。

一切托神氣而成。故所謂創作，必是對於一切的遷想妙得。但在顧愷之以前，還未達到這點思想，只是以描寫的難易為繪畫的難易。故曰：

> 狗馬最難，鬼魅最易。狗馬人所知也，旦暮於前，不可類之，故難。鬼魅無形，無形者不可睹，故易。（《韓非子》）

又曰：

> 畫工惡圖犬馬，好作鬼魅。誠以事實難作，而虛偽無窮也。（《後漢書·張衡傳》）

就是這個意思。這都是被壓倒於對象的形體的。到了顧愷之，形體方始深大而成為有意味的事實。在深大的形體中，已有作者的人格為對象，對象在作者的人格中，故人格與對象的對立就調和了。形體經過他的手而深大，深大的形體是神氣，於此就明白了。但得成神氣的形體的範圍，是狹小的，是未能蓋覆對象全體的。像建築物等，便在遷想妙得的範圍之外的。在這等裏沒有形體深大的可能性。建築物的缺乏遷想妙得，直到唐代的張彥遠，還以為「不可擬生動，不可侔氣韻，但要位置背向」，因為建築物，本來完全是當作利用價值而製作，完全是被實用化的。故人人都以為難於使它遷想妙得。

顧愷之因神氣的關係而區別自然為二種。第一，當作繪畫材料的自然，是「實對」；第二，當作繪畫理想的自然，是因神氣即遷想妙得而形成的自然。這藝術的自然清澄神爽，內深而含神氣。使這第一次的自然，即材料自然生長於第二次的自然，即藝的自然中，在他就是所謂洞察，所謂遷想，又所謂妙得。所以繪畫的生長，即用自然的形來看畫面的形成的時候，就得到畫面，即構圖（composition）。構圖即對於自然的理想的狀態。

顧愷之用想、善、識、達等性質來表示神氣的特色。然在他以後的畫論家南齊的謝赫，改神氣為氣韻，且捨棄其特色的想、善、識、達等性質，而易之以自然及其統一。謝赫捨棄顧愷之的為第二次的自然的特色的想、善、識、達等諸性質，結果在他的氣韻中，只有第一次的自然殘留着。因之創作的意義不是遷想妙得，而全然只是自然的直寫。這樣，在顧愷之以前相對立的人格與對象的關係，一經顧愷之而解決，再入謝赫之手而分裂了。

（二）骨法　骨法是骨氣表出的傾向。顧愷之為骨氣定兩種意義：第一，是力的積重持續，表示着力的深度。第二，是把第一的性質與別的相關連而看的，與「美好」或「細美」相對立。他把一般的意義的美與藝術上的美區別，以比一般的美更深更廣的為藝術上的美。所謂骨氣與美好細美對立，就是四體的妍媸與好美無關的意義。換言之，就是基本的必然的形體的美與附加的偶然的形態的美相對立的意義。而在這兩美之間，性質上有本末，並不完全對立，而有可以一致的境地。這可能的狀態，他認為是神氣。基本的美，即其深大，得到了形體的美，而成為藝術

上的形體。這就是所謂以形寫神。這狀態名為神氣。

形體原不僅是純粹的形體,是因了骨法的確保而成為藝術上的形體,即成為神氣的。故所謂形體有成神氣的可能性,就是形體與神氣相通的意義。而這相通的特質,就是骨法,就是積重持續。這力的深大貫住形體時,就是深大的形體,同時就是所見到所味到的形體,所寫照的形體。

故認為第一須描骨法,或認為骨法與應描的形體相關係的時候,這骨法的意義就是基本的形體。所謂基本的形體,是這形體常常具有在觀照中發展進行的形體的部分與情感的意義。所以稱為基本的形體,必然是有基本的意義的。即有基本形的形體,及其形體中所本具的情感的意義。所以在藝術上可稱為力或骨氣的,是這基本形及基本形所有的感情的意義;不僅是力或骨氣而已,又向細美美好而展開。當作自己的一展開而具有這等美的時候,本身就是神氣了。所以神氣者,是骨氣及其發展作一全體而畫面化的全部。前面曾經說細美美好與骨氣結合,但這不是相異的兩者的外部的結合,是基本的形體因了其內具的展開而成為細美美好的意思。但在其展開的全過程中,骨氣必常常當作一個衝動而保有着。不可使骨氣消失而美殘存,須使保有骨氣的美的展開。骨氣與美好的結合,就是這個意思。但離開了骨氣而獨立地眺望對象的世界,或眺望自己的世界時,其最先接觸於眼的,是美。這美是幼小的美。逆溯這幼小的美的源,達到其內容的骨氣,就有更透徹而渾厚清爽的基礎的形體及感情。這就是中國畫所貴重的「老境」。溯源而達到的境地,是「活」,是高格的

「老」，是蕭散的心。欲達到老而勉力於清慮讀書遠到的工夫，都是達到「深簡」的老的努力。然則老不是因幼的否定而來，是從幼溯源而得。所謂老，是含幼於內，或展開幼於外的老。自然與所謂「枯」，「清」，或「死」，「寒」不同。

骨氣與美的一致，即老所具有的美，是不會腐朽的永遠的美，是力的美。這就是神氣。故神氣有兩側面，第一是力，第二是美。神氣的各側面的想、善、識、達等性情，均不外乎是力與美的內的一致。而力與美的一致，在人格與對象相對立的世界中是不可能的。要以形體為力的系統，即人格生活在對象中，對象成為人格的開展，方可得到。

(三) 用筆　骨法是骨氣表出的傾斜，用筆是實現這傾斜的。換言之，即因用筆而骨氣得成為骨法，亦即因用筆而骨氣得畫面化。骨氣是基本的形體及其所有的感情，是力體與力感。這力體與力感因筆而成為畫面。因「實對」而得確保力的形與感在畫面上。實對用了力的確保而全成其想，直使彷彿於神氣。注重用筆，就是以骨氣直接於神氣。所謂注重用筆，就是注重線條。線條比起色彩來，對象性要微少。故用筆，就是用這微少的對象性來表現基本的形體與感情，就是用線條來達到神氣的道。

在力的世界裏，全體的統一勝於個個的分立。而這統一，不在色彩而甯在線條中。即線因為把形與色時間化，而得着活動性，其基本的形體與感情生動地完成着。故骨氣因用筆而實現了它的所望。即骨氣因用筆而成了骨法。所謂用筆，就是表現。所謂骨法，就是骨氣的表現者。線條是畫面上的要素。骨氣是畫面

下的要素。這兩者的總收是骨法。故骨法，是立在線條與線條的意義之上的。

（四）傳神　傳神的第一，是「以形寫神」。傳神的第二是「以色寫神」。故照顧愷之的見解，傳神是用形及色來作出神氣的象徵。換言之，神氣是在形與色之中表現的。即畫面上的要素的形式成為畫面下的要素的神氣。這是用形及色來寫神的意思，故所謂傳神，就是以形體色彩開始，而在形體色彩中成了神氣。

他的傳神思想的要點有二，第一是對象性的重視，第二是對象性的純雜分別。所謂對象性，是作者的「遷想妙得」的對象的意義，是作者辛苦所得來的最具體的形象。以對象為自己物的方法，在畫家就是具體地描出來。畫家的辛苦無他，就在於描。所以「一毫一失」也要謹慎，一毫一失之差，即神氣之差。因為神氣是與之相即的。但無論何種的存在，要使之沒有一毫一失，是不可能的。因此就生出選擇的事來。這就是對象中的純雜的分別。因了這純雜的分別，對象性漸漸純化，終於達到對象的存在的中心。這中心正是最基本的形與感，即所謂力，即所謂骨氣。顧愷之就是想用形色來達到中心的骨氣的。這是從存在逆溯展開的形。這時間，這經過，始於形色而終於骨氣。始點有形式的美，終點有骨氣的美。所以始於形色的美而達到於力的美，就是傳神之道。但表出骨氣的是骨法，故骨法用形色來表現。在這意義上看來，傳神就是骨法之道。但傳神是在形與色之中表示力的，這時候力不顯露，沒在形色中。顯出的依然是形色。我們在形色中感得這力。骨法則不在形色中感得力，而在力中感得形

色。顯露的是力。為了力顯露的原故，所以要形色。但所謂要形與色，原是在最少限度內的需要，不是以形色為目的的。在使人感到形與色之前，必使感到力。必使感到形與色的沒人力中。

傳神使人感到形與色，骨法使人感到力。但倘形色與力雙方相即相入，而成圓融無礙的畫面時，這是什麼？使在形色中感到力，在力中感到形色，而作力與形色在觀照中不能區別的畫面時，這又是什麼呢？這正是神氣。所以倘然始於形色中達到於力，或始於力而達到於形色，兩者圓融無礙時，這全經過便是使神氣充滿在畫面之道，即神氣的畫面化之道。

故他所謂神氣，是由三部成立的。即第一寫實，第二骨法，第三神氣。寫實深而達骨法，或骨法得形而達寫實，於是乎得神氣。形成為神氣，骨法成為神氣，然後畫面成為最直接且具體的存在。故最具體且直接的畫面，可名之為神氣。換言之，這是寫實展開而形體化的具體的方法，這全經過就是傳神寫照，即寫生之道。「以形寫神」的意義，就在於此。但在這時候，我們是知道自己的存在，又知道對象的存在的。何以知道自己與對象呢？只要一吟味骨法的所在，就立刻可以明白了。骨氣，在我自己中也有，在對象中也有。但這骨氣，單獨不能表出。必須是描自己，或描對象。描自己時，也就是以自己為對象而描，其為對象是同一的。而描這等對象時，必須表現對象的骨氣。表現對象的骨氣時，必須認識對象的骨氣。所謂認識，就是暫時把自己隱去，而終始於骨氣之中。即在自己中辨識對象的骨氣。在辨識的動作中，自己的骨氣也動作着。對象的骨氣與自己的骨氣合一，

方始能充分味得。在自己的骨氣變成對象的骨氣的動作中，方始能充分味得。故描畫的動作，就是在對象的骨氣中感到自己的骨氣，在自己的骨氣中感到對象的骨氣的動作。所以畫面的骨氣，是自己的骨氣，同時又是對象的骨氣。到了自己的骨氣與對象的骨氣相即相入而難於分離的時候，傳神寫照就完成。故所謂寫生，是捨了自己的骨氣，而終始於對象的骨氣中的繪畫上的態度。在這樣的態度中，自己的骨法明晰地表現，對象的骨法也就明晰地表現。使自己及對象的骨氣變成骨法，就是寫生。故神氣，是指說即於形色的自他的骨法。

（五）置陳　傳神是通過形勢而完成神氣的一貫之道。他的所謂「置陳布勢」，也不外乎是這個道理。存在於畫面的各部，在各自位置上發揮各自的意義，更因之而發揮全體的意義。即因畫面的組織而使力展開的一種生長。換言之，在畫的構成上所見的神氣發生的狀態，是置陳布勢。而其基礎，在於純粹且深遠的自己寫照。這寫照就是遷想妙得，因遷想妙得而生構圖，這是前面已述的話。

（六）模寫　傳神就是學對象。模寫就是學傳統。所謂傳統，就是過去再在我的現在中生出來。自然科學是繼續前人所已做的功績的，藝術則必須常從與前人同一的點上出發。所以前人所開始做的及做到的事，必仍自己開始做的與做到的事。前人的足跡，同時又是我的進路。因此，傳統在我們的藝術上有重要的地位。但倘要使這傳統最良好地成為我們的現實，必須先從自然出發。倘不從自然出發，在傳統中就不能開眼。好比也有苦痛的

人知道苦痛，知道解決的可喜。初入傳統，不能理解這傳統的價值。要學傳統，不可不理解傳統。要理解傳統，不可不知這傳統怎樣發生出來。為了要知道這傳統發生的理由，不可不先明白這解決的必要與解決的苦心。要明白這事，必須自己先去做這個必要與苦心。沒有這苦心，傳統就僅為一種形式，即一種因襲。故理解傳統，是使傳統生在自己中的第一的基礎。生存在自己中，就是同化於自己。要使之同化於自己，倘沒有對它的愛，必不適合。所以必須先自己努力，而後去學傳統。傳神為先，傳統為後。

新鮮誠實的傳統，起初也是新鮮誠實的寫照。因為它的成為傳統，是在時間的關係上先行於我們的。所以傳統是與我們異時的傳神寫照的成績。所以傳統必須用傳神寫照的心來學。顧愷之不區別模寫與傳神，有與注重傳神同時且同樣地注重模寫的精神。模寫，是學先行於我的傳神寫照。故行於前代的對象與模寫的對立，即自然研究與傳統的對立，因了這「傳神」的思想而充分地被除去了。

又，藝術之道，是個性之道；傳統之道，是別的個性之道。其相互之間之發生對立，即人格與對象的對立，也因了這「傳神」思想而被除去了。在藝術，要使個性十分明晰的法子，是沒頭於對象中。沒頭於對象中，就是「傳神」。傳神正是在藝術的途上使個性成其為個性的。在別的方面，倘信為我與他人均生在天氣與地氣的合成中，即我與他人共通這神氣，那末古人或他人所作的傳神，與我所作的傳神必不是無關係的。從這神氣同源的思想上誘導出來的傳神，使我的個性最良地成其為個性，同時又使別

的個性也最良地成其為個性。這樣看來，別的個性與我的個性是同源的。所以我學傳統，就是學使我成其為我的基礎及其發表。愈要使我成個性的，愈非學別的個性不可。我的個性的獨立與別的個性的獨立不相矛盾，我的個性的發達，與學別的個性的發達不相矛盾。因為有先立於模寫的傳神的原故。

這樣一論，在他以前所有人格與對象的對立，人格與模寫的對立，對象與模寫的對立，都被他在神氣及傳神的道上除去了。他的傳神寫照，即寫生，因這樣的論證而得完全徹底了。

顧愷之以前的畫的主要的性質，是人格、道德、肖似、統一、合則、模寫的六事。這六者被顧愷之重新整理了。即他以繪畫的合則性為中心，而給各特質定位。最初對象性始於傳神，次得與骨法及用筆相即相入，而成為神氣。神氣是對象性的完成，同時是人格，統一的完成。更有當作貢獻於這完成的模寫，及當作神氣完成的側面的置陳。但他關於道德，一點沒有說起。中國是有非道德的功利性沒有存在的價值的思想傾向的國家，在繪畫也如此。顧愷之之所以絕不論及者，是表示他的一種見解的。他不要使繪畫從屬於他物，因分佔他物的功利以保有繪畫的獨立；而欲因繪畫本身的完成以確保其獨立的存在。所以他對於像人格或統一等原理，也指為氣韻，或置陳，而移向繪畫自己特有的世界裏。這全是想給繪畫獨自的世界定位置。等到謝赫繼起，這原理就更被明示，就是他的「畫六法」論。

謝赫是南齊人。後顧愷之約七十年。其著書有《古畫品錄》。關於他的記述，只在其後五六十年繼出的姚最的《續畫品》中。

據他的記述：謝赫作肖像畫時，只要一見面貌，就能巧妙描出。他以肖似對象為意向，故作品中連細部都描得極精細。常寫世間的新裝，為流行的先行，使世人模仿之。所以在繪畫上創始了纖細的一種新體。至於氣韻精靈，則不甚充分，尚未極生動之致。加之筆弱，不耐深的鑒賞。雖說如此，但在人物畫，是沒有人能及他的。──據這記述，可以大概知道他的繪畫了。他的傳統，可說是宋畫院的發源。

他所著《古畫品錄》，是東洋畫論的集合的最初。其特徵，第一是東洋最古的畫家評論，第二是最初明示畫六法，第三是畫六法的並用於繪畫的批評及創作。他的六法就是《古畫品錄》的序文中所說的：

畫雖有六法，罕能盡該。而自古及今，各善一節。六法者何？

一、氣韻生動是也，

二、骨法用筆是也，

三、應物象形是也，

四、隨類賦彩是也，

五、經營位置是也，

六、傳移模寫是也。

關於此著，《四庫全書總目提要》中說：「所謂六法，畫家宗之。至今亦不易千載。」這是實在的事。

（一）骨法用筆　這像顧愷之所已明示，是最基本的形態及其所有的感情。所以骨法是與細美相對立的。骨法用筆倘是表出骨法的用筆，那末對於這個應該有表出細美的用筆。但線條的固有性表示一般的基礎的骨法，線條的對象性表示分化的部分的寫實。而那時代的線條，都是界線，比較的不是內容的。這是像加施色彩以後而畫面方始完結的拘泥的方法，還沒有發達到能細微地用筆描現對象的性情向背的地步。故當時的用筆，似乎是表出骨法的用筆，而缺着表出細美的用筆。即主用根基於線條的一般性的線條，而不用根基於對象性的線條。所以在當時，所謂用筆不是寫實用筆，而是骨法用筆。

謝赫僅舉六法之名，不曾說明其意義。所以骨法用筆的意義，亦難於明知。只能就他所著的畫家批評的各種論見而吟味，歸納而止。其結果明示出的有如下：

　　1.如體韻，風彩，意志的一般的基本的精神的特質；

　　2.如力，生氣的動力的特質；

　　3.基本的形體把持的特質；

　　4.個性表示的特質。

然力，生氣的動力的特質，就是體韻意志的一般的基本的特質，故其中1與2相一致。因此基本的精神，基本的形體，與個性表示就成了他的骨法用筆的特色。所謂基本的精神，從畫面直接的性質說來，是存在於基本的形體中的。因此從觀照的形上說來，就變成基

本的形體及其感覺的意義。在這把持與表現之上是有個性的。即因為個性是表示出的，所以這基本的形體中所有的精神最生動地表示出的地方，就是最有個性的表示的地方。再把這事實略言之，這是在基本的形體中的力的感情，從他論骨法表示所用的風骨、氣力、骨梗、體法、生氣諸語上推察起來，也可以明白這個意思。

謝赫評劉瑱說：「用意綿密，畫體纖細，筆跡困弱，形製單省。其所長婦人為最。但纖細過度，翻更失真。觀察詳審，甚得姿態。」這意思是說用綿密的用意來描觀察詳審而甚得姿態的畫，是劉瑱的特色。而其缺點，是畫體過於纖細，筆也弱，因之形也未能充實。這裏所缺的，實在是骨法，而有餘的，是寫實的精密。而其精密，又因缺少骨法而纖弱了，使感覺反而「形製單省」，又「失真」。可知沒有骨法，形體是不完結的。故逆言之，可說骨法是物的形的究極，是精神的高度。而其中有最基本的存在與心的高度。在劉瑱，對象還不曾變力；其形體不是窮盡的形體，而還是外物；其中沒有對象性，只有對象性的模寫。換言之，就是缺着骨法的展開的形體。這樣說來，骨法的特質不在於「形妙該備」，而在於「力的該備」。所以他評衛協說：

> 雖不該備形妙，頗得壯氣。

這便是其一例。

但在這裏要注意的事，是怎樣可以得到力。顧愷之評衛協說：「偉而有情勢。」又說：「精思巧密，世所並貴。」又說對於

衛協的畫可以用「明識」來吟味。明識就是思。因有這思，故能成其偉。因為精思巧密，故能偉而有情勢。謝赫評衛協說雖不該備形妙而有壯氣，也不外乎是這點成績。如果這樣，可知得力之道，是要「思」的。因思而基本的形體可得，因得基本的形體而對象得明識。由此可知解說骨氣為「骨力氣格」，是正當的。

又謝赫評姚曇度說：

> 畫有逸才，巧變鋒出。魑魅神鬼，皆能絕妙。面流真雅鄭兼善。俊拔無不出人意表。天挺生知，非學所及。纖微長短，雖往往失之，而輿皂之中，莫與匹者。

姚曇度在寫實上是有缺點的，但其畫中有自由的地方，是俊拔的。骨法不可學而得，全是天挺生知的。這就是說骨法不是由經驗成立的，而是使經驗成立的。然則繪畫的由骨法支持，是當然之理。換言之，繪畫的圖形的經驗的要素，是由骨法支持的。在這點上，畫與書相接近，即書畫兩者由骨法連關。

因此在畫中線條的意義高起來，這書畫一致的思想也隨之而高。例如唐朝的張彥遠的《歷代名畫記》中，論吹畫說着：

> 沾濕綃素，點綴輕紛，縱口吹之，謂之吹畫。此雖得天理，曰妙解，不見筆蹤，不謂之畫。

他所以排斥吹畫者，是因為它沒有線條的要素。沒有線條

的，不得稱為畫。

> 昔張芝……以為今之草書體勢，成於一筆，氣脈通連，隔行不斷。……故行首之字往往繼其前行。世人謂之一筆書。其後陸探微亦作一筆書，連綿不斷。故知書畫用筆同法。……張僧繇點曳斫拂，劉夫人筆依陣圖，一點一劃，別是一巧。鈎戟利劍，森森然也。又知書畫用筆同。國朝吳道玄古今獨步，前不見顧，陸，後無來者。授張旭畫法。此又知書畫用筆同。

他又這樣說着。這是視書畫的用筆為同一的。畫中重線條，視其線條為與書同一，就是書畫的相近。又宋郭若虛底《圖畫見聞志》中也注重筆，說：「凡畫，氣韻本於游心，神彩生於用筆。故用筆之難，斷可知矣。」又說：「又畫有三病，皆繫於用筆。」董棨的《畫學鈎元》中，也說着：

> 蓋畫即是書理，書即是畫法。……種種奇異不測之法，書家無所不有。然則得畫道可通書，得書道可通畫。異途而同歸，書畫無二。

沈芥舟的《芥舟學畫編》中，也說「畫與書原無二道」。可知書畫一致的思想不變。

在謝赫的當時，書論舉「骨體」與「形狀」兩者為對立要素。

從性質上說，骨體示力，形狀示美。從發生上說，骨體表示先天的，形狀表示後天的。從價值上說，骨體為上，形狀為下。兩者對立而調和，書就完成。（梁袁昂《古今書評》）

　　這書中的性質，與畫中是全然同一的。書與畫何者先有這骨法思想表示，不得明知。但書因為全然缺着對象性，故其所謂形體已是可變的任意的形體，指定的不過是大體的結合關係。從這點性質上看來，書先有講骨法的可能性。因為書可說是純粹的骨法。故推想書中先表現骨法思想而影響及畫，大概不為過論。書畫兩者骨法共通時，於是乎書畫一致的思想發生。

　　中國書畫一致的思想的根據，在於畫為象形，書亦出於象形的一點。但這是誤謬的：第一，書起初雖然出於象形，但到後來這意義漸稀薄，只在溯源的關係上有之而已。書不像畫地具有對象性。像從魚的形狀而生的「魚」字，並不活現地表出着最初的魚的形體，不過在形體的起源上可以彷彿原形而已。至於現在的書形，決不能直觀具體的對象，全是抽象概念的形體。所以兩者的象形的意義與價值，是很不相同的。加之文字不是單由象形而成的。文字的形成有六種方法，即所謂六書。象形不過其中之一而已。文字雖然本來發生於象形，但愈獨自發展而對象形愈輕，另生出指事、諧聲、會意、轉注、假借等無對象文字作成的方法來。故倘指文字為象形而與畫一致，不但沒有顧及兩者間的象形的性質上的差別，並且蹈了以一部為全部，以異質為等質，以借用的材料為本性的誤謬。又比較書與畫時，倘不用書的方法的六書，而用謝赫的方法時，雖然骨法、位置、模寫得通用於書

法上，但關於對象性的法則，即形狀、色彩，是不能通用的。在不能把這對象性從繪畫中抹去的限度內，這議論全是獨斷的，且抽象的。雖然如此，書畫一致說之所以久被信用者，是因為六法中有三法相共通的原故。六法之中，氣韻一項，像後面所說，謝赫以為是由寫實與骨法兩要素成立的，寫實缺乏時，氣韻也不成立。沒有對象性的時候，其重要的就是骨法用筆。所以在書法上稱為氣韻的，又與謝赫所稱骨法用筆同一。由此可知骨法用筆是由用筆來表示力的深度的，畫的立場，全在於此。故書畫一致論，是因了骨法用筆的尊重而僅得成立的。

　　所以畫面上，雖然略去了因經驗而成立的形與色，還有骨法存在。因了骨法的存在，寫實始在內部支持，寫實的起點的形似始得完成。所以作成骨法的線條，實可認為繪畫的基礎。但倘畫面失卻形色，畫面就抽象化。要使畫面非抽象而為具體，骨法堅梗而不固陋，緻密沉着，使其所守、所保、所開的遒勁而柔軟，自然而不沉滯，則還有一種與骨氣基礎相異而得相協力的別的要素是必要的。用這協力來完成意向的，就是氣韻。唯骨氣是基礎的緊張，故對於氣韻比別的要素尤為直接，而為氣韻的起點。因為這樣，故骨法與氣韻容易混雜。

　　但寫實，只因其對於色及形的對象的肖似，在對象中有根據；有這根據的對象為外物，是明瞭的，故與骨氣可不相混雜，同時與氣韻也可不相混雜。後世在氣韻與骨氣的相互關係上發生種種起點，理由就在於此。

　　（二）應物象形，隨類賦彩　　這法則是關於寫實的要素的。如前所述，謝赫的畫是長於寫實的，所以他自己尊重這適合於自己的方面，也是自然的傾向。故骨法雖然缺乏，但寫實巧妙，仍有許多作家被採錄在《古畫品錄》中。寫實中他所注重的，是精微謹細，是要求「人馬分數，毫釐不失」的精密的寫實。

　　當作表現自己的方便而假托對象，不是寫實。以對象為方便，是便宜而非藝術。藝術的寫實，是全然終始於外物中的。作者的態度是全部沒入在對象中的。寫實為了要終始於外物中，故終始於這外物中的個人的特質作為寫實的根柢而存在。所以寫實，是把這個人的特質的基礎暫措於問題之外，而專以沒人對象的特質的一點為問題的意義。故具體地看時，對於一個寫實作用必須看作對象與作用於這對象的個性的兩種。從畫面上說，就是寫實與骨法為寫實作用的二要素，為相互的具體的制作的協力要素。這樣，感得的骨法方才變成看見的骨法，而看見的寫實方才變成感得的寫實。所以真的存在的世界，是畫者與被畫者合一的世界。即寫的動作本身就是骨法，而骨法本身就是寫的動作的世界。故在寫實中看見骨法的姿態。與其稱為骨法的姿態，不如說看見寫實的可能的基礎的骨法更為適當。骨法與寫實相一致的世界，即最具體的世界，就是氣韻。

　　骨法與寫實與用筆的關係，現在須再考慮一下：骨氣倘要畫面化，必須取一種形，其形依屬於對象性，故骨法是兼有骨氣的基本的力性與對象性的形體性的。但這力性與形體性，不能草草

斷定其為與骨法相合。故可取了骨法的發展的形，即畫面的形，而檢閱它們的相互關係。

　　骨法的發展的形，是形體、色彩與線條的三者。骨氣的基本的力性表現在線條上，對象的形體性表現在形體與色彩上。故作出這三種性質與骨法的結合，而觀其那一種結合最適合於骨法自身的性質，是必要的事。其結合有下面的五種：（今從謝赫的創作的見地的用語法，稱形體，色彩，線條為象形，賦彩，用筆。）

　　　　A 骨法象形，B 骨法賦彩，C 骨法用筆，D 象形用筆，
　　E 賦彩用筆。

　　其他的組合，如「骨法骨法」、「象形象形」等，是無意義的；如「象形骨法」、「賦彩骨法」等，是與 AB 同一的，故全部刪去，只得以上的五種組合。

　　　　A 骨法象形　　是具有基本的形體與其感情者之形體上的
　　展開及其逆。
　　　　B 骨法賦彩　　是具有基本的形體與其感情者之色彩上的
　　展開及其逆。
　　　　C 骨法用筆　　是具有基本的形體與其感情者之線條上的
　　展開及其逆。
　　　　D 象形用筆　　是形體由線條作成的展開及其逆。
　　　　E 賦彩用筆　　是色彩由線條作成的展開及其逆。

　　骨氣的展開，在形體上成 A 及 B 之形。A 及 B 所示的畫面的特色，是形體因骨法而進於氣韻的道。又把 AB 當作畫所有的特質而看，就成為 D 及 E。故 A 及 B 是繪畫的意義的世界，D 及 E 是繪畫的畫面的世界。C 是骨氣所有的基本的形體與其感情在線條的固有性的運動上展開的，故骨氣就變成運動。在這裏線條表示自己的充分的本質，骨氣也得使它自己的道充分地在這方向展開。故骨法與用筆的能夠意義相異而互相適合，實是在這道上的。因為在這道上，骨法及線條得完成自己的系統的展開。要把骨法及用筆各各當作純粹的畫面上的要素而看，除此以外別無他道可求了。所以在理論上，應該像顧愷之所說地使兩者分立；而謝赫的把兩者合併為「骨法用筆」，也是當然的。但在 AB 及 D 的方向，就畫面形式而論，發生白描畫或水墨畫；在 E 的方面，發生拘勒畫。

　　在 A、B 及 D、E 的方向，形體性與力性相一致，形體色彩成為力，力成為形體色彩，釀成渾然的畫面。所以五種結合形體式之中，除去 C 以外，餘者同等地作為骨法形象形式而展開於具體的畫面的世界中。繪畫之有正道，於此可以自明。而此展開，就是氣韻。

　　（三）氣韻生動　在寫實，是欲直接拿對象的性情來作畫面的特質的，因之缺乏着作者的個性的骨法的「深」。即在那裏沒有心靈潛入的深處，和作者自身深刻地味得對象的真實。倘深深地沒入對象中，而達到其基礎，就有真切地味到的真實了。這是普遍的，個性的。因為個性，基礎上是最普遍的。故越是受特殊

化，越是得到明晰的普遍性。謝赫謂六法盡備者甚少，只有陸探微與衛協二人。他對於陸探微所説的「窮理盡性，事言絕象」，就是表示這個意思的。故制作，是把普遍的東西特殊化，因了這特殊化的方法而愈加普遍化的。這就是二重的普遍化。這樣，方才作品與其作者的關係，或作品與對象的關係，都深切而安靜了。這狀態就是氣韻。故氣韻，是像他所思維的寫實與骨法的合成。換言之，是把骨法的基本的性質的展開當作一全體而採取的。

謝赫不但以骨法為先天的，以氣韻也為先天的。氣韻的為先天的，原因不在於骨法的為先天的，而在於氣韻不是想要表現就得表現的，是沒頭於對象的寫生中，其後果自然會成就的。即氣韻不可當作直接的目的求得，只能聽其自然釀成。但在後世，這關係淪亡，要當作直接的目的而單獨表現氣韻，於是乎發生顯著的繪畫的頹廢。在畫家可當作目的的，應是應物象形，隨類賦彩。

骨法，在起源是先天的，在持續是永遠的，在作用是個人的。但寫實，在起源是經驗的，在持續是一時的，在作用是一般的。骨法之所以有萬人共通，永劫不滅之感者，因為它是先天的。偉大在於最普遍之中。在繪畫，偉大性也是根基於骨法的普遍性的。骨法雖然這樣普遍的，但因為其表出不依據方便與比較，是極直接的，同時又是極特殊的，即具體的。寫實所據的對象的形體是普遍的，其所以不能有像骨法的偉大性，是因為這普遍性只在於其「廣」中而不在於「深」中的原故。故寫實比較骨法為派生的。色彩是靜止的經驗的分化的，線是進行的先天的全體的。故骨法多表現於線中。線是表現運動的，故示生動。氣韻

生動，在這方面看來也必然與骨法用筆相關連。

（四）經營位置及傳移模寫　關於這構圖及模寫，不能十分明白他的意見。只有關於模寫，曾說「用筆骨梗甚有師法」，又說「全以陸家為法」，重視着傳統。但劉紹祖的「善傳寫」，也只是模寫，其中缺着自己的天地。故說「述而不作，非畫所先」。因此可知他是不給模寫以獨立的價值的。

以上略把六法的意義考究過了。以下當檢查這六法思想的起源。顧愷之舉下面的六事為其繪畫的要素：

1. 神氣　神氣與對象性相異而又相即。造出力與美一致的世界。

2. 骨法　骨法有基本的形與感，性質上與美好細美相對立，但與之結合而成神氣。

3. 用筆　用筆是把骨氣骨法化，即畫面化的方法。

4. 傳神　傳神底內容為美好細美，始於對象的存在，與骨法的展開相俟而向神氣生長。

5. 置陳　置陳是畫面被神氣化時所取的畫面的部分關係。

6. 模寫　模寫是怎樣使過去生在現在的我中的問題，即學先輩的教養。

故在顧愷之，是把一切置於神氣的系統中，使神氣以下的都

與神氣相關連，各誘導其歸於神氣的。但在謝赫，是：

　　1. 氣韻生動　是因骨法及寫實的內的一致而醸成，而示對象性的完成的。

　　2. 骨法用筆　是把骨法的基本的形態與其感情由用筆來表現的。

　　3. 應物象形隨類賦彩　是用精謹的態度來精細地寫出對象性，使畫美而有新意的。

　　4. 經營位置　是把氣韻生動在畫面上當作位置的關係而看的。

　　5. 傳移模寫　是學古的教養。

也是把一切置在氣韻生動的系統中，使 2 以下的歸向於 1 中的。故顧愷之與謝赫之間，有下列的關係：

　　1. 氣韻生動與神氣是互相一致的思想。在其為繪畫的中心思想的點上，在因骨法與寫實的內的一致而完成的點上，都是同樣的。

　　2. 骨法用筆，骨法與用筆的思想相一致。

　　3. 應物象形，隨類賦彩與傳神，思想互相一致。即在因了形的深而形中得含有神即氣韻的點上相一致。

　　4. 經營位置與置陳，亦為同一思想。

　　5. 傳移模寫與模寫，亦為同一思想。

　　然則謝赫的六法中，他所獨得的一個也沒有。又其構成也是前人所已有的，不過由他集成，定位而已。即依了已明示的原則樹立的可能而集成為這六個原則。雖不能說定他以前已有「六法」的繪畫法則的定位，然觀其「雖畫有六法，罕能盡該，而自古及今，各善一節」幾句話，好像這是當然之事，為淡然地說著，似乎不以六法為自己所創始。又在他以後出世而對於他的所說加以激烈的批評的陳姚最，也一直承認這六法。從這點一看，也可推知六法思想非謝赫所特有。又謝氏只舉六個原則，不加說明，直接適用於批評上。於此又可使人想像這原則的意義內容是早已為人所周知，而容易使人豫想其知識的。六法之定立，與其說是論理的，不如說是感想的。貢獻於這感想的，是他的寫實畫家的特徵，他底時代及前代的畫論底所示，詩、書、樂等的批評上所用的氣的思想，從風水論等一般信仰上得來骨法思想，及從時代的好尚與華麗得來的寫實內容。

　　他在這等影響中，特別多傳顧愷之的思想。雖不出顧愷之以外，但與顧愷之有下列的差異：

　　　1. 顧愷之在神氣中的想、善、識、達的思維的傾向，在謝赫的氣韻中不充分含有。

　　　2. 謝赫比顧愷之，骨法思想要不安定，不明了。這是謝赫的缺點，故其思想缺乏內的必然性。

　　　3. 謝赫以寫實為從屬於氣韻的一要素，然尚有想把它當作分裂獨立的一要素的傾向。因之寫實與氣韻的內的關係不

安定。這系統上的不安定，是想把骨法與氣韻合一的後世的一解釋的先導。

　　4.謝赫把寫實與骨法的關係固定地觀察着，顧愷之則是展開了看的。即一方是並列關係，他方是作用關係。一方看做內的與外的二個，他方看做一個的連關的內的展開。一方看做異物，他方看做異動。

　　故在謝赫，寫實與骨法兩者不到氣韻是難於一致的，在顧愷之則步步一致。一方是二者的複合，他方是一者的展開。

　　5.顧愷之重神，謝赫重似。故一方重感，他方重見。

　　6.謝赫的經營位置，是欲以此為原因而誘導有氣韻的結果的。即欲全體地構成各部分而作氣韻。這是方法的構造的態度。而在顧愷之，畫面的各部分，不是像先有部分而後生全體的部分，是先有全體而從這全體分散地看來的部分。即要作的已有，而把這已有的展開在畫面上。又雖在這努力中，自然也可發達，神氣因構圖而發達。故起初存的是部分還是全體，是謝赫與顧愷之兩人的差異。

　　據以上的比較，謝赫從顧愷之所受的最多，卻又有這等差異。發生這等差異的原因，要不外乎顧愷之所具有的學者的高遠的心，在謝赫全然缺着。

　　六法的全體的組織如上述。對於其各個的法則的組成，不可不稍加吟味。例如氣韻生動，應該看做氣韻與生動的兩種概念的

結合呢，還是看做氣韻的生動，即「氣韻生動着」的一個活動，還是看做有氣韻的生動？這等便是問題。在骨法用筆也有同樣應該的問題，即看做骨法及用筆呢，還是因骨法而用筆，還是有骨法的用筆？

這問題難於明瞭決定。但別的應物象形，隨類賦彩，經營位置，傳移模寫的四法，意思當然是應物而象形，隨類而賦彩，經營而位置，傳移而模寫。因為解作應物與象形，或有應物的象形，隨類與賦彩，或有隨類的賦彩，是全然不成意義的。倘得與此同例而論，氣韻生動與骨法用筆也可不解作氣韻與生動，有氣韻的生動，骨法與用筆，有骨法的用筆，而推知其為因氣韻而生動，因骨法而用筆了。如果解作因氣韻而生動，生動就變成氣韻的動作，故生動是氣韻的標徵。則生動與氣韻，是指同一物的。故清朝的方薰的《山清居畫論》中說着：「氣韻生動，須當以生動二字省悟。能會生動，氣韻自在。」骨法用筆，也是因骨法而用筆，用筆是骨法的標徵。用筆與骨法所指同一。故氣韻的生動，直接與骨法相關係，因為生動是力。張浦山《論畫》中所謂「力透光自浮」，實在就是「老」的境地。「老」就是用骨法來沉浸對象性的面目，即氣韻蕭散的面目。

為《東方雜誌》作。

東洋畫六法的論理的研究

　　我在本號既介紹金原省吾的東洋畫六法的論説。近又從他所著的《支那上代畫論研究》中讀到六法的論理的研究的一文，覺得可與前文並讀。因復介紹於此。

　　畫六法即：一、氣韻生動，二、骨法用筆，三、應物象形，四、隨類賦彩，五、經營位置，六、傳移模寫。然從一般的藝術創作上看來，可用上下列四項包括之，即寫實，骨法，傳統，氣韻。而氣韻一項，由前三項的完全融合而成，為總括以前三項的一貫的法則。換言之，「氣韻」就是「藝術的創作」的意義。

第一　寫實論

　　對於柱的直立的「遷想」：柱的下部對於上部為基礎。我們在柱中感到柱的運動，就是感到柱從下部向上部生長上去的能動的運動。上部受下部的支托，下部承上部的重壓，感到貫注其間的一種力。因這力而感到各部及全體。所謂貫注其間的力，就是柱的全體對於重量的直立，其對於垂直的延長的耐忍與努力，就在於此。這力的感覺貫注於柱的各部，使各部分擔其相互的力的

關係，同時又使全體統一其垂直的延長。而統一所需要的耐忍與努力，就在這裏面感到。於是柱體就完成了「直立」的一種運動。柱的上部或下部的裝飾的效力，則在於象徵這力的堅實與支持的永遠性。存在，實在就是一種運動。柱的存在，因了這樣的運動而確立。

我們人是與重量對抗而立着的，我們明確地感得着這立的感覺。我們在柱中感到我們自己直立時所感的感覺。這樣是直立，我們對於柱的感覺，就是把我們自己直立時的感覺照樣移入柱中，這便是「遷想」。所以這感覺屬於柱，同時又屬於我們自己。這感覺第一必須在吾人與柱的兩者之間有契點，第二，柱必須具有足以受入直立之感的形質。更進一步，要這柱成更強的柱，必須要求這柱能對吾人遷入其感覺。缺乏第一項時，就沒有直立之感。猶如在一次也不曾直立過的人，不能感到現實的感覺的「立」。缺乏第二項時，雖然起初曾使之具有直立的感覺，但倘其形質有不適當處，這感覺就立刻變成一種錯誤，不能使之長久保持這感覺了。例如柱的外觀是石柱，而發見其實是紙製的時候便是。在以材料的質量為觀照的一要素的藝術，例如建築，材料的虛偽是不許的，便是為這原故。我們是由反省而立刻把這感覺化成一種幻覺的。又如缺乏第三要素，這藝術品就沒有緊張力，且不耐長久的觀照。這柱僅足以納受我們所投入的感覺，不能積極地拿它自己的感覺來壓倒我們，其力就不強。這時候我們是受身，是被要求的。這第三的要素生成時，第一第二要素的複合就更力強地表現；且第二的要素就露出其身，再向觀照者歸來。這

叫做迫力。

　　我們的感覺，是從力的生長所生的行為，打勝他意志的自己的意志行為而來的。柱必須能擔受我們這個感覺。能擔受這感覺的思想上的根據，就是「生氣論」animism。對象示我們以素材，我們統覺它。於是直接的實在就存在。而統覺它的時候，最容易喚起我們的統覺力的，是意志的衝動。因為意志衝動在我們的性向中是最有力的。這便是力的感覺。力因了抵抗而其感更強，更成為鮮明的形。即對於自己的意志行動，有阻止它的別的力存在的時候，換言之，自己的運動有被阻止的傾向的時候，力的感覺就更加鮮明。倘自己的運動受了阻止，就在使阻止者的上面感到力。這是因為把除去這阻止時所需的自己的力當作阻止力而投入於對象的原故。這時候，我們對於除去這阻止的力，當作密着於當面的阻止力而感覺。這阻止的力愈大，感到對象的力亦愈大，這就是迫力。在這時候，如前面所説，對象的力的嚴然的存在，即我們的力移動它時候感到的困難處的嚴然的存在，即阻止力的存在，為其要件的第一。其次，我們想制勝這阻止力的意志衝動，為其要件的第二。把因前者而增高的後者作為前者自己的優越，我們的意志不得不對它反應而表出的時候，我們就感到向我們壓迫過來的力。畫面的迫力，也是同樣的，畫面向我們的意志上面壓迫過來的直接的感覺，就是行於我們的意志上面的強要的力。力的感，又與價值的感相關。價值，就是所希望的東西，有這東西，我們就感到滿足的愉快。故價值，在心理上的表現是給與快感的一種東西。而不給與吾人快感的，即不是我們所希望

的，在我們是無價值的。有價值的東西，對於我們作有希望的表示，即我們對它可作一種態度。換言之，對象向我們要求我們對它應取的一種態度的時候，這就可說是有價值的。故有價值的東西對我們表示一種強要力，即迫力。故力就是價值。對象常具有一種力，用以強要我們。但其強要的內容，因各個人而異。即要求於對象的，因各個人而異。田野裏一株柿樹，對於農夫、木匠、畫家、醫師、動物學者、細菌學者、詩人、寶石商，各表示特異的價值。存在，決不是決定的，一樣的。我們親身感到這種強要，是可尊貴的，同時又是快樂的。想把這尊貴與快樂照樣表示出的，就是藝術，所表示出的，就是美。

我們最初對柱的時候，在明白認識這柱以前，已當作渾然的一全體而經驗這柱了。但這是尚未分化的一全體，不久就內的發展起來，分化為各側面。而在一全體的這個柱中，可感到冷暖、硬柔、輕重、動靜，及其他性質。這等內的發展，成為不絕地流動、憧憬、融合的力關係而存在。但並非個個分立而存在的，是直接由感情的性質而融合統一的。但其綜合，並非由於主觀的選擇結合的，乃是由於內在於印象中的必然性，作自律的發展而表現的，直觀，就是這自律的發展。這感情統一起來，成為純一的直觀的時候，直觀方才使我們感到美，於是發生藝術的形象。但這形象是最具體的，即個性的，不是可在他處再現的。可稱為感觸的感情全體，與對象的存在密接相交的心狀，在這時候就發生了。但在這綜合的情形之下，或前述的內的發展的情形之下，也有一種可作中心的一貫的傾向。這傾是統覺的自然的方向，就是

所謂力感。以這力感為中心，以別的為其發展而定位。於是乎「冷，滑，重，且靜的柱」的形象，就被我們統覺了。其實這不能如此明瞭地說出，差不多是與全體的形容不能區別的全體的感覺。於是感觸就把柱換置為力的中心，「柱」就成為「冷，滑，重，且靜」的認識。這是判斷。在全體，以柱為力的中心，置其他一切於其周圍，把這等一切當作這力的中心的發展而感覺，這就是生氣論。然為這生氣論的中心的統覺，是最根本的統覺，故名為 fundamental apperception。

　我們對於柱感到冷、滑、重，且靜；但在意志活動上，更感到直接的感覺。對於統覺最有力的，是意志的衝動，故在力的中心的發展的諸性質中，感到意志衝動。這時候，在我們有因了立的一事而感到的自尊、大膽、忍耐，及其他的感覺，這等感人到柱的裏面。一次感人到柱的裏面，同時這感覺被力的中心的柱所支持，而確實起來，又使我們感到這是力的中心發展。又使我們感到冷、滑、重，且靜的東西，由自己的力而直立，有自信在其內面，由這力支持重量，由其耐忍而敢然直立於這狀態中。於是乎柱就充實地，確定地被我們統覺，這又立刻變成柱自己的固有態度而入我們的感覺。我們在這時候重疊這等再次的感覺而遷入於柱中。這遷入的感覺又變成柱自己的固有物而表現。這便是成了柱的本質而使我們感得，又變成柱本身。因了這交互作用，這感情更加豐富，確實，緊張起來。這由豐富而緊張，就是感的由淺而深，在深感的時候，觀照就完成了。能永久耐得這交互的增大的作品，就是永久有價值的作品，就是意義深大的作品。換言

之，因了遷想與妙得，投入與統覺的交互作用而益益增高起來的觀照，是「深度」的感覺。這時候作品所給人的感情，是使我們信為作品所有的客觀性的。在這深大起來的觀照中，可得客觀的妥當的感覺。這樣看來，繪畫是不能離開畫面的對象性描寫的。例如有的模樣，沒有對象性，我們對之，感情的投入雖然容易，然欲使有永續的交互作用，是不可能。凡非自然物，難於充分把自我投入。要把我自己投入沒入於對象之中，而使發生相互的交感，即「遷想妙得」，這對象必須有充分的存在。但這又非有強要我們投入的力不可。像紙上的墨痕，或雲等形中，雖可自由把自我投入，但不能有永續的支持。即有放肆，而無精緻沉着。因之不能行深的觀照。故描對象性的必要，在中國往古時代早已感到，早已定位在六法中，即「應物象形」，「隨類賦彩」。

自然與畫面的關係：簡樸地想來，以自然為原因，以畫面為結果，使自然與畫面之間保有忠實相應的因果關係，是可能的。又容易被認為這是寫實的完成。然而這兩者之間能否真果成立這樣的因果關係呢？

所謂因果，是從「凡一現象，必有惹起它的一個原因」的思想上發生的。即無論何物，必要求其所以如此而不致如彼的充分的理由。即從相信「倘沒有充分的理由，無論何物不能發生」的思維的根本性質上想出來的。於是發生原因與結果二事。這因果的關係，普通認為時間的先後的關係，但在純粹的推理上，應以其間的論理的關係為主，不以時間的關係為主。這等因果的繼

起，一方面可從意志活動的性質比論。即先行的動機，與繼起的動作的關係。動機是原因，動作是結果。這繼起，被認為實有無根的連續性。這兩者的關係，被認為因了自然的齊一的信念而同一原因發生同一結果。而在因果的關係上，以時間的關係，空間的關係，現象的變化中的基本性質的不變，分量的同一，無例外的適用等為重要的性質。但就中分量的同一，決不是必要的。因為以這等量或同價為必然，寧可說是特殊的情形，如表示 energy 的連續的科學的世界，便是其例，這時候才嚴密地規定這兩者的關係，採用從同價或等量而來的因果，即定量因果的概念。這物理的究明的世界，是抽象的，是推理的世界，推理的世界是必然的，是不能反對的；但事實的世界是具體的世界，這裏面的真理是偶然的，反對也是可能的。觀這因果之間所存的事實，可有下列四種特質：

1. 為了生起一果，給它的條件是無量的。（條件無量）

2. 故一件事實是無量條件的複合。（條件複合）

3. 這一切無量的條件，為了生起這果，都不可缺少。在這意義上，各條件是一切同值的。（條件同值）

4. 因了這等無量條件的隱現，而各事實生起。（條件隱現）

這等關係，學者密爾氏稱為 plurality of causes 及 intermixture of effects。他以 dynamic cause 為 cause，以 static cause 為

condition，他視這因與條件為多樣的複合。

　　但在精神上，有如下的特質：

　　　　1. 精神不在現實的經驗以外。

　　　　2. 精神生活是流轉的。

　　　　3. 這流轉是性質的變化，不是分量上的關係。

　　　　4. 精神生活，是有內的意義的世界。

　　故精神的世界，與物理的世界不同，不是可以依照定量的因果關係的。倘稱這定量的因果的世界為外果的世界，精神的世界正是內因果的世界。外因果的世界為數量的世界，故其中有勢力恆存的關係。然內因果的世界，是性質的價值的世界，這裏面沒有離開主觀的數量的世界，而有表現於主觀的價值的世界。即這是不定量因果的世界，這裏面有實踐的（道德的）因果，緣重諸生的關係。故沒有努力恆存，而有價值的增加。即這裏面具有目的，各心理過程，因了有關係其目的的事而發生價值的差等。但直接承受的這個無可疑的現實的世界，不是物理的世界，而是這精神的世界。不過立於一定的見地而把它考察，組織的時候，發生那物理的世界。佛教考究這內因果的世界中的因果關係，名之為「緣起論」。

　　緣起，是 nidana（subcondition）的意思，是指說一種 datum 生起一種結果的關係的。這基礎條件的 datum，見於生起的結果中而明顯。因是親生果力，即直接力，緣是疏生果力，即間接

力，密爾的所謂因與條件，即相當於這因與緣。其研究止於因與緣的關係的時候，就是緣生論。因緣與果合併論究時，就是緣起論。緣起論的根本的考究，主張如下：

1. 個在是眾緣的所生，是無量條件的和合。
2. 眾緣是平等無邊的。其間沒有價值的高下，也沒有緣數的限定。
3. 個在是和合體，故是無常，是苦。
4. 故其中沒有自存的常存心，即無我。
5. 懂得這因緣的理法，就是「成覺」（成佛）abhisambudha，得到「緣相因」的生活，就是「入滅」Parinibbana。成就這「成覺」與「入滅」的，就是釋迦。在釋迦的生活中，可看見最完成的緣的相應。

這明明是進於實踐的道德的因果的考察。因果的觀念，隨了這明晰而變成機械的。即要把一切的實在當作既成的而觀察，只着眼於靜止於其中心的理知的定量的因果的部分，而不回顧在其周圍的緣的量。但這觀察是想把持生命的內的面目，過於形式的了。這必須並用因果的全體，即中心及其周圍的緣的暈。這緣起論，便是對於這緣的暈深加注意的。在這裏面，一切條件都平等無邊。這在有力與無力的關係上相應着。這便是自性相應。然我們的「無明」被打破而成為「明相應」的狀態的時候，在其間就全無束縛，全因緣就滿足了。因了這全因緣的圓滿具足，而達到

成佛。無力，或多障的有力的狀態，是我們的生活。佛的生活，是全有力的狀態的。佛道，就是使無力或有力的多障成為「全緣有力」的關係的。故緣起論，是認識萬物的「融即」，認識其圓通無礙，而入於發展的實行的完成的。

從這緣起論的立場觀看我們的生活狀態，可知我們的內界是從無力向有力而行，即常在圖價值的增大的。從部分與全體的關係而觀看，單純的因緣常在複合，而渾然地在圖價值的增大。雖然記憶只在及於現在的關係上，這也可以明白看出。記憶必將過去中的某物移植於現在。故我們為了隨了時的前進而重積着的過去，不斷地在增大起來。我們拿了這重積的過去，而步入於不斷的將來中，享有與時間一同增大起來的過去的發展。過去不絕地成長發展，故又無限地被保存。因為這樣，過去就生存於現在之中了。然則我或我的性格，畢竟是由一切的過去的重積而成的。倘然我們是繼承生前的兩親的氣質的，我們便是從生前以來重積生長了。我們起慾望，活動的時候，為這等全過去的力所動，全體的過去，在我們當作一種衝動力，或一種傾向而感到；當作明瞭的智的觀念而認識的，僅乎其一部分而已。在這裏面，有僅乎反覆的運動，與不絕地成長發展下去的運動。而得稱自然為齊一的，只限於以前者的運動為對象的時候。但存在，在我們看來是「變化」。而這變化，是生長，創造的意義。創造不是可以仍歸於原來的方向的，全是不可逆的狀態。但在物理的立場看來，現在完全就是一切的過去的東西，此外全不含着別的東西。在於結果中的，都就是在於原因中的，因為在那裏是沒有生長的。但在我

們，生長是其質，最初的單一，到最後決不是單一的。即原因的
單一，一到結果中就豐富地表現了。所以用定量因果來看世界，
只見這世界等於一架可以千回萬回地單純地返覆的機械的運轉。
這不外乎是剎那間死去，又剎那間活轉來的斷片。到了在這生活
中認知其有生長的時候，這等各因緣就有相互的助成，相殺，影
響，而全體的價值增大起來了。因了其進於完成，各因緣自己的
力就漸漸強大起來。各因緣明確各自的意義，同時合成全體的意
義。又其心理的過程，隨了這過程的經過而表出附加的作用，喚
起新的作用，在那裏又生出一種新的價值的世界。所以不能有像
定量性的物理的因果所見的結果的齊一，或像原因結果相等的均
衡。結果長向着價值的增大。

　　如上所述，物理的世界中所行的外因果，與心理生活中所行
的內因果的世界，是不能相等的。所以人們描寫自然的時候，有
二種要素，即人格及自然。不能以自然為原因而畫面為結果。自
然是物理的因果，即外因果的存續。人格是道德的因果，即內因
果的存續。這二世界的結合，就是畫面。但這結合，非人格的自
然化，必是自然的人格化。把人格自然化，是人格的死，人格死
了，自然與人格的結合就不行。那麼造成畫面的方法，只有取道
於自然的人格化。倘自然的人格化不可能，我們的描畫也就不可
能了。但在事實上描畫是可能的，故自然的人格化亦必是事實。
自然的人格化是什麼呢？就是拿自然的物理的因果的系來化於道
德的因果的系列。即把定量因果的世界化作創造因果的世界。即
把自然中非全分有力的，無力或障害狀態中的因緣 —— 即一分

有力多分無力的因緣一化作多分有力一分無力的因緣，進而化作全分有力的因緣。這因緣的道德化，就是自然的人格化，自然因了這作用而方始畫面化。換言之，因了把自然組入我們的生活中的作用，因了人格化的自然，而自然方始成為畫面。故畫面是妙得於自然中的作者的人格。即對於自然的作者的「遷想妙得」。這時候對象的自然，因作者而生長，而成為畫面，故以自然為原因時，作品就是其結果。但不是自然因果上的結果，是道德因果上的結果。故不是把自然的因果照樣移向畫面的因果。只是把畫面溯源，抽象化，制限起來，就可得到近於自然的類似，僅在這意義上可稱自然為作品的原因。原來兩者既非同一物，也非同一物之中的不同物，又非從這分化或異化出來的東西。只是把自然與作品作成一系列，僅在其間插人作者，因而成為斷片的繼起，得作出像模仿生長的系統的一系統。故把畫面插人於自然與作者之間，是表示與前後全然無關的一個孤立物的地位。畫面對於自然與作者，被認為不同種的同一系列，即有判然的區別的同一。使自然與畫面保有這樣的差異的，是什麼呢？這就是骨法。故純粹的寫實，即對象的如實的畫面化，是不得存在的。假如可以存在，這就不過是一幅照相，當作藝術是未完成的。因為自然不被作成全分有力的關係，而還有多分或幾乎全部是無力的，故說是未完成。就是照相，也可因了攝影者的性情，而選擇各種位置、範圍、光線及其他條件，自然已在這等條件中作相當的發達了。自然的直寫，在我們的事實上是不可知的；假定照相為純粹的寫實，就全然不是藝術了。照相，因為在其中間的攝影者所得撰定

的條件，差不多是決定的，故欲把對象充分地有力化，即畫面化，是不可能的。所以照相只能說是藝術的出發，即一要素，卻不是完成。藝術論最初開眼的，在寫實中。但寫實發達起來。同時向骨法移行其注意。

第二　骨法論

我們自身投入於對象中的時候，已經沒有以前的我了。我投入於對象中，同時就生長於這對象中，而增大價值。換言之，即在深的「我」裏面生活了。這就是創造。創造既非存在，又非非存在，全是一個的生成。從經過的上面看來，以前的存在曾在對象中變成非存在，立刻再轉而為生成。而這生成，比較起最初的存在來價值已增大得多了。非存在是欲生的死，是欲始的終。故生成完全是新生。因為我是無限的不完全的我，同時又是欲成無限的完全的我。這完全，不是表示完全的終極的，是表示想要完全的傾向的。在這裏，未完成的也被完成，又與完成同時立刻變成一未完成的，就是生成。這生成，是常常波動，常常進行不已的無限的展開與深化。換言之，這裏面有永久的疑問，同時又有永久的解決。人生與藝術，是永久的疑問又永久的解決的生成。而沒入於其個體的我的態度，不是概念的，而是具體的。在這態度中看見個體，就是在這傾向中看見無限。這不外乎是遷想。在這時候被妙得的東西，雖然因其成長而各異其內容，然其間有一系統。因為有這系統，故可用以在各異同之中感得我。這又可看

作全體的「我」的發展。一貫這前後的我的,正是骨法。這骨法對於別的生活的各部分的關係,是根本的統一作用,即被感而成為力。為了無量條件的成為全體,當作全體而被包括,使之統一的一貫的東西,就是骨法。骨法之所以能包括全體,統一全體的理由,因為它在最初是一全體,後來的各部分是它的分化或吸收,由這關係,許多的條件能作為各側面而多樣地,豐富地統一在它的周圍。

倘然沒有骨法,全體就變成茫漠而分裂的東西,其生長只是分裂與斷片,全不過是散漫的部分關係了。成長,是全體的系統的價值的增大,故這不過是多數被攝入這系統中,方才能得到成為多樣的價值的。所以骨法,在這全成長中是最初,又是最後。即從最初到最後的一貫的方法。在這點上骨法有稱為根本形體的意義。這是貫穿多樣的精神的運動,或興奮的共通的方法。根本性狀的統一性,第一是其具有靜的面目的,不變的絕對的性質,即根本性;第二是其具有動的面目的,對於各部分的滲透,即互於全體的性質,即成一全體而又刻刻成為部分的性質。前者為絕對性,則後者為普遍性。全體,當作部分看來,是由部分成立的;從其發生上看來,在部分的前面有全體,部分只在當作全體的一展開的時候真得成為部分,所以部分常具有被看作根本性的生長分化的狀態。即部分是絕對性的普遍化的一系統。故骨法能使畫面的各部分成立,又能使它們成為渾然的一體而存在。如單抽出骨法的絕對性,就變成純一無味,明徹無色的,恰像水的一種東西了。這骨法的普遍性,是畫面的迫力,使畫面緊張的基礎。

　　然則骨法的思想，不是與緣起論相反的麼？緣起論中説着眾緣的平等。這眾緣同值，與置重其中的一緣而稱之為骨法的思想，在這裏豈不包含着難於一致矛盾麼？但這所謂眾緣同值，是要成立一物，不能缺少眾緣中之一的意義；不是當作一物存在時一切皆有同一的價值的意義。不是一切眾緣皆平等地沒有某種力點的差異而結合着的意義。即不是一切眾緣的結合僅屬一種決定的方法。眾緣雖同值，然其複合的時候，自能表出位置的差異，其最佔中心的就作成一個系統，作為眾緣的象徵，佔有可以代表眾緣的地位。從這互異的位置的關係所生的價值的差，結合起來，就可在其上獲得個物之所以為個物的特異的價值。而在於這象徵的位置上的一緣，名曰骨法，它的能代表其他一切，就是它在於其他一切象緣的最初第一的有力關係上，且以後繼續佔居着其位置的意思。隨了它的發達，周圍的無力的條件也漸次顯現，成為有力關係，在其發達完成時，一切都變成有力關係了。這就是在創造上，骨法完成一切的性格，直接與其他一切眾相合而成為渾然的一全體。在這完成的頂點，既沒有價值的高下也沒有生起的先後，而成為一個全然平等無邊的圓融無礙的世界。在這時候，骨法就只能在其經過上可以看出。骨法在其經過上，全然是 forma substantialis，不是 forma accidentalis。以描寫後者為目的或性格的，就是漫畫的世界。然在骨法，是以前者為其性格的。但在一切條件成為一切有力的範圍中，這兩者是互相一致，而表示出無邊圓融的世界的。故像顧愷之或姚最，在注重骨法的經過中，有事前的統一 unitas ante rem；像謝赫的以寫實為主而不重

骨法的經過中，有事後的統一 unitas post rem。

然骨法的意義，後來忽然變化起來，不是像最初的基本的 unitas ante rem 了。即變成「黑描」，或 anatomical structure 或如林守篤的《畫筌》中所說，是：

> 骨法以直為佳，只須筆法不滯，不浮不沉，無心寫出。

即骨法是輪廓的意思，是形體構成，或用筆法。把骨法看作與用筆同一，是在顧愷之、謝赫的時代已有的事；但視為輪廓，是後世的變化。然這也是從骨法為基本的形體的意義的脈絡上抽引出來的。不過其所失的，是力。沒有力的基本形體，是近於一個概念形的東西，因之缺着 forma substantialis 及 unitas ante rem。於是骨法就變成一種位置，定置，形體構成，即一種構圖，一種 anatomical structure，或變為技術的用筆。這是因為骨法的內容移行於氣韻，骨法變成一種形體定位的形式的原故。

第三　氣韻論即寫生論

有骨法的寫實，即 forma substantialis 與 forma accidentalis 的一致，又 unitas ante rem 與 unitas post rem 一致，叫做什麼呢？如前所述，在內的生活是「寫照」，在畫面化的作用是「寫生」。顧愷之稱呼這完成，用寫真、畫真、圖象、為象、寫神等語。「寫生」一語，出於唐彥悰的《後畫錄》中：

　　受業閻家，寫生殆庶，風筆爽利，風彩不凡。

又宋的《宣和論畫雜評》中，也有：

　　蔬果於寫生最為難工。論者以為外郊之蔬易工於水濱之蔬，而水濱之蔬又易工於園畦之蔬也。墮地之果又易工於折枝之果，持枝之果又易工於林間之果也。今以是求畫者之工拙，信乎其知言也。

又宋許觀的《東齊記事》中，也有：

　　黃筌父子畫花，不見墨跡，謂之寫生。

　　從這種用語法可以看出，寫生一語是對於花鳥畫而說的，與人物畫的傳神是同一的。但在現在，這不拘題材的種類，而一般地用以表示作品的對象性。始於對象而示其完成，故用與寫實相關的寫生一語來表示這完成，是適當的。但寫生是在形體中見骨法的，故從這方面講來，就是氣韻。故氣韻論，從心理的方面看來是寫照論，從製作的方面看來是寫生論。現在主從製作方面看，故氣韻論就是寫生論。然有一點困難，即寫生一語的多義。藝術上的用語，一般都是不明了而多義的，又有時含包完全反對的意義。例如 classicism，解作古典主義與尚古主義兩義，naturalism 解作自然主義與本能主義兩義。現在所論的寫生，也

是含有多義不確定的意義及語感的術語之一。

在畫面與其對象的題材的關係上，原是不能把題材從畫面脫離了而着想的。題材就是已寫照了的對象，畫面就是被寫照的對象的象徵。故題材是被寫照的對象，要曉得其未寫照時的原始形，即露出的對象的原形，是不可能的；畫面是被寫照的對象的象徵，故把對象與畫面分開，是不自然的，又是不可的。但現在所謂畫面，不是描着對象的得被寫照的一切的側面的。因之在比較的態度上，把畫面與對象區別，是不可能的。而兩者的關係如何，也可吟味了。在寫生一語中，含着畫面與畫面所出發的對象的對立對照的意義。即含着從其出發到完成的全過程。那麼，這寫生可以這分割為先行，而約略想作下列兩種意義：

1. 畫面為對象的模寫。即畫面即對象。──切似關係。
2. 畫面為對象的寫照。即畫面似對象。──相似關係。

在第一種情形，畫面的性質全然是對象的模寫，兩者在可能的範圍內相一致。在第二種情形，畫面是表示對象的關係的，故表示着作者的感受性。這不是「畫面即對象」的關係，而是畫面比對象更複雜。兩者的相似關係，是表示其不一致關係的存在的，表示不一致關係，不外乎是表示價值的差異。然則在第一種情形，有價值的相當；在第二種情形，有價值的不等。價值的不等，可有畫面價值大與對象價值大的兩種情形。在這兩種情形

中，倘要畫面創作，必然非畫面價值大而對象價值小不可。假如畫面小而對象大，畫面價值就貧乏，對象就不向了畫面而發達，即表示頹廢。因之對象就不是畫面化的了。在這時候沒有對象的完成，因之這就不成為藝術。故價值的不同，在這情形之下必然是被示畫面的價值的增大的。

第一種情形，即切似，明明是不可能的。因為畫面，在時間的，空間的，都常比對象狹小；且在其表現的依據的旨法，例如色彩、光輝、彈力、粗滑、剛柔等上，也甚薄弱。所以無論何等努力，欲使其對象畫面化是不可能的。在風景畫，其畫面必比風景縮小，其色彩必然貧乏，其細部必然簡單。描山川草木時，要預備與實物同樣大的畫面，要描出與實物同樣的細部，尤其是作出與實物同樣的厚，是全然不可能的。且同時也是不必要的。那時我們可決不再要求對象，對象是對象已足，沒有與之同長同大地描寫出來的必要。在某種特殊的功利的目的，有同一物反覆製作的必要；然那是工業，不是藝術。藝術上的存在，只要一個已經夠了。因為這是最具體的個性的世界的要求。同一物的重複，是使人生難堪且混亂的。我們不要兩個太陽，不要兩個父親。藝術不以使人生重複，難堪為目的。這事在技術也是不可能的，當作要求也是不可能的，且不必要的，所以畫面全然沒有應取這種狀態的必要。像畫面與對象的一致，除了僅作比論的意義以外：不能再有。且如前述，同時在因果的關係上看來，也是不可能的。

故與畫面的事實相適合地解釋起畫面來，只是畫面與對象在

可能的範圍內相一致。這樣，第一的畫面的意義自然轉向於第二的畫面的意義。故第一種意義得生存在第二種意義中的一點，就是畫面應該盡量地成為具體的意義。畫面中必然存在的時間及空間的制限的結果，在容量上，在表面上，都非把對象縮小不可。即在對象上施行省略法。換言之，即把對象的部分定價值的高下，而選擇取捨之的必要。這樣，題材就不是對象的原物，而是通過了作者的對象了。然後在畫面的不是對象，而是題材了。題材，必須形量比對象短少；而價值比對象增大的。即在意義上必須是創始一種新價值的。

　　畫面無論何等「逼近事實」，其「逼近事實」的意義，不外乎是經驗的，具體的而已。在這意義上，第一種情形被攝取入於第二種中。這就是第一種正確地把它的意向運入第二種中，因第二而受作品化。更精查起這畫面來，這不單是具體的而已。所謂具體的，是畫面的一種狀態，還不曾明示着畫面全部的性質。故非更有其他要素不可。換言之，具體性者，是使人感到與對象一致的傾向，只此一點，全未踏出第一種情形的根據以上一步，與畫面的價值的增大沒有相干。所謂價值的增大，是對象作為畫面而發達的意思，故其處必須有含於對象之中，卻又是對象以上的東西。而在其處看到的，必是比對象更深的「深處的生」。所謂「具體的」之感，不是素材的姿態如實地存在，甯是其「深處之生」的具體的存在，即成功一種力。顧愷之、謝赫、姚最等同樣地主張的所謂「骨法」，就是這個「力」的感，「深處之生」的感。故畫面的具體的的意義，不是對象僅乎感覺地表現着

的意義，也不是非抽象的，非概念的的意義，而是緊張的畫面的
意義。即形體變了力的感而顯出來。這樣，畫面就比對象深且單
純了。深且單純，立刻變成複雜。複雜者，不是多樣的集合的意
義，而是連續地發展的意義。換言之，所描的自然，不是沉澱
的，卻是自然的發展下去的厚度。有厚度，故不是抽象的。所謂
抽象的，是全存在的部分，表面。厚度不是表面，厚度是發展的
傾向；倘發展起來，雖為部分，也立刻變為全體，故厚度不是抽
象。而全體愈成其為全體。所謂具體的，其觸動感覺是當然的
事；又含有使人感到其成為全體而發展下起的意義，即使人感到
全意義。故寫生不表出細部，而表出全意義。到這地步，對象方
始完結。故這不是表出經驗，必須是使經驗成立，表示先立於經
驗的。這在畫面中，有作為經驗而發展的必要。即「深處的生」，
das Allgemeine，發展起來，成為畫面的狀態。於是有最具體的作
品。換言之，歸結於對象的力強的表現。在這意義上的「具體的」
的特色，是一切藝術的最大且唯一的特色。寫生的意義，原也不
外乎此。

　　如上所述，第一種意義，即以畫畫為對象的模寫，在嚴密的
意義上是難於存在的；且假使存在，這存在決不是可喜的，故這
不是與價值相關的，即全是偶然的存在。第二種意義，即以畫面
為從對象的寫照發展來，其對像是被完成了的對象，畫面是其象
徵，故寫生是完成了的對象，具體的題材的意義的創始者。且發
展不由聯合而成，而由分化而行。而其分化，是由原始的傾向的
分化，其本原的傾向常保有在自己之中。這保有，就是寫生上的

骨法，「深處的生」，等到它擴大到畫面全體的時候，寫生就完成了。但這完成，只能行於對象的狀態中，骨法自身，不是形體的存在。使骨法成為形體的，就是畫面化，就是寫生的意義。

　　倘以畫面為僅表示作者的要求的，就成為抽象了。倘以為僅表示形體的，就成為模仿了。二者對於作者個性的位置上的未完成，是同一的。寫生，當作它動的看來，是力；當作它靜的看來，可視為「形的力」。然在意識上，形即力，力即形。故寫生中的寫形，不是寫出情緒形體，或視覺形體，或記號形體，而是寫出「力形體」。寫生不外乎力，即由骨法而生的形體，由力而生的形體，由形體而生的力。

　　驗明畫面而承認其為力，就是說其所表示的不是自然的原狀，而是在自然以上的東西。即表示自然在其個體中發展。換言之，即表示自然以前的，同時又表示自然以後的。即表示根據，同時又表示發展。表示一般，同時又表示特殊。表示無限，同時又表示有限。故像拍拉通地以通性為在個物之先 Universalia sunt ante rebes 而考察起來，這就是表示骨法的；唯像名論地以通性為在個物之後 Universalia sunt post rebes 而考察起來，這就是謝赫所說的氣韻；再像亞理士多德地以通性為在個物之中 Universalia sunt in rebes 而考察起來，這就是顧愷之、姚最所說的氣韻。這樣說來，寫生就不外乎是新的內的面形成，即使自然發展。克羅濟（Croce）在其《美學》中論着：「藝術活動為純粹的精神的，轉出精神外一步，就不是純粹的藝術活動了。」在這意義上說來，製作不是純粹的藝術活動。混着其他的夾雜物。但並非因此而創

作，也不是藝術活動，創作是一純粹的藝術活動的真實的繼續。

藝術的本質，是把一切存在從新形體化，即使之展開，故寫生實在就是藝術。從實體化說來是藝術，從作用化說來是寫生。藝術的純粹活動，倘全然是內的，寫生的純粹活動也全然是內的。故寫生，從其作品看來，存於其畫面中所指示的意向中。對於在意向中活動的對象的熱心與把持，即在於「遷想妙得」，在於「窮理盡性」。意向，從寫生的說來，畫面全是具體的，但比對象本身要複雜。作品本來是純粹的藝術活動的一繼續，貫穿這純粹藝術活動的發展。換言之，畫面就是這純粹的藝術活動，即寫照的連續發展。沒有畫面就沒有可以指示作者的純粹藝術活動的東西。故欲知作者的寫照，必待畫面的觀察。但決定作者的態度的，不是畫面，而是畫面中所表示的意向。而欲決定這是寫生的與否，不能將作品與題材原物比較而得。只能視其意向而決定。直接拿作品來與其對象比較，是一般的；但如上所述，畫面與對象不是直接連續的，故拿畫面來同對象比較，就因了畫面的對象模造的程度，而墮人寫生的弊害了。這就是以寫生為前述第一種的情形。

羅丹自信為作出徹頭徹尾的自然的模寫。除了絕不加入私意，戰戰兢兢地忠實於自然以外，全不想起其他。他說自己全然是自然的一奴隸。他長期地續行精密寫生，像其「黃金時代」，竟被人疑為直接從人體取型，但他這樣的長期且熟練的寫生之後所達到的他的勞作，狀態漸漸不同起來，例如頭部，幾使人誤認作一塊鑄銅。但他益加確信自己為忠實的寫生家。他的前期的作

品，可說是直接與對象比較而寫生出來的；後期的作品，作品與對象之間就沒有直接的相接續的性質了。作品與對象之間，有顯著的隔離。倘留心審察這作品是甚樣的 das Allgemeine 的發展？是甚樣的具體的？就可知其為比前期作品更深更確的寫生。在這裏面的意向，不是像前期的作品，或被他物阻害了的間接的。意向赤裸地當作意向表出着。這意向一直地，具體地，走向所到的地方。即意向現在是已被完成了。他深入寫生中，其後果，用了與對象顯然不同的外觀，而達到最寫生的境地。其作品不能說是寫實的，然可說是更確實的寫生的。換言之，在形式上不直接接觸對象，而在意向上直接接觸着。故所謂作品的寫生，不是說作品直接與對象連接，而是把作品暫時保留，在其所指示的意向中看出其連接之謂。故寫生不外乎是畫面的內面性的成績。故像牧溪的柿栗，從畫面的形體上看來，其連接於對象的狀態實在是過於貧弱的；但其中所指示的意向，直接地生氣蓬勃地用了對象中的作者的寫照及意向，即用了力而一致地運行着。故牧溪的水墨畫柿栗，是寫生；應舉的鯉魚，僅有出發，而缺乏着後結的完成。即因為不是完結的畫面，故難於稱為寫生。故寫生的問題，不可依了畫面上樣式，或欲得這種樣式的技術而決定。因為藝術是意向，寫生是藝術故也。從這意義上看，像那 Rig Veda 中的《蛙之歌》，也不可謂非一個寫生的完成：

　　　蛙終年無言地蟄居，恰如守戒的聖者。被雨伯催促，方始發聲。水從大空落下來，打着皺皮袋似地伏在澤中的蛙。

於是羣蛙的叫聲一齊起來了。像打犢的牛羣地競呼。起初渴待雨期的它們，到雨潤的時候，像父子地互相呼應，互相廝打，而集擾來。共慶雨水的下降的時候，互相攜手而歡樂，沾了雨水而飛躍。斑的與綠的合叫，一唱一和，像學童的模仿先生的口吻。你們用美的聲音在水中唱歌，你們是一個全體。恰像身體的支部地一樣地動作。你們中一個如牛地鳴，一個如羊地嘶。一個斑的，一個綠的。冬天一樣，而姿態各異。唱的時候，多樣地調合其聲音（下略）

又如：

　　萋萋芳草憶王孫，柳外樓高空斷魂，杜宇聲聲不忍聞。欲黃昏，雨打梨花深閉門。（秦觀）

都是寫照的境地。萋萋的芳草，柳外的高樓，杜宇的啼聲，雨打的梨花，都不在地上，而在懷人的心上。

現在假定我們在靜靜的秋天的下面。這時候倘使沒有一點苦痛，也不感到一點缺乏，我們的意識上就什麼都不浮起來。因為意識是表示缺乏的。沒有一點煩惱，意識靜止而清澄。這時候恍惚地忘記着一切，但又不是茫然。在這意識中，有靜而澄的氣持續着。這心境，在繪畫上就是可稱為骨法的一種靜澄。倘在眼前的空間中看見一種青色，這時候還沒有明瞭地感到其為「青」。只是經驗着一個渾沌的全體的「青」。但倘暫時注視這青，青的

感覺就漸次流動，分化，內容地發展起來，感到冷而和而靜而寂的情緒了。故青明明已成了可感的狀態。這是因了內在於印象中的必然性而自律地發展的。這等發展被統一起來，定位為一個統一的全體的時候，就可明明當作自己的物而感得這最個性的「青」了。這就是直觀。老子對於這個狀態，這樣解說：「道之為物，惟恍惟惚。惚兮恍兮，其中有象。恍兮惚兮，其中有動。窈兮冥兮，其中有精。其精其真，其中有信。」從恍惚窈冥中發展來的生命的流，即直觀的面目非常明白。這發展是自然的，全無理的追求。倘是理的追求，這就是把自己本具的性情依照其傾向而延長的了。換言之，這是衝動的直接的延長。故其中的理，是衝動所有的論理。這像理知的論理地又立於同一律上。理知的論理，在其全體的經過中常有「疑」內在着。這疑要到了結論方被釋放。但衝動上的論理，從最初就是自明的，全不含有疑問。從最初就安定。且在他人也是立刻信為肯定的。倘是用意義來推理，而不用直覺來感覺的東西，在這意識中就沒有這種意義上的「意義」了。所以藝術，限於以這種意識為其根柢，而能超越學術及實踐道德的拘束。雖不以藝術為道德方便，而欲置藝術於學術及實踐道德的制御之下的，藝術就被誤解為有這樣的意義的東西了。藝術是要感得的，經驗得的，即由直觀而感得的，不是主張的，倘是主張的，必依主張所必要的價值而作上下的排列。這上下的排列，即意義的配列，必傾向於道德的範圍，於是就在其中顯現道德的批判了。但這關係是具體的，故對於個個的作品必需個個的批判。在這持續中經驗到的，是經驗本身的狀態，故稱為

純粹經驗。這經驗的特質，是：

　　1. 直觀的，即最生動的具體的全體的經驗；
　　2. 具有能無限地自行展開的含蓄的可能性的經驗。

　　Bergson 對於這事解說如下：我們的知力，全然是為實利的，我們為了實利而動出到外界的一型，就是知力，故知力無論怎樣組織必不顯示實在的姿態。但有一個從直觀的看法，只有這看法能使我們攝住實在的姿態。由直觀而看吾人的內部，其中有一種不絕的流動。一瞬間也不靜止，常常增大起來的一種流動。這流動一方面指示將來的狀態，他方面含有既去的狀態。這就是內面的持續，或純粹持續。把它分析起來，是多數連續的意識狀態，與結合它們的一種由統一而成的東西，這兩者的綜合，就是持續。但這真相，除了從直觀以外，沒有別法可以見到。所謂直觀，不是分析的看法，是做了「物」自身而看的看法。從這看法看來，持續無非是一種緊張之感。這感的所由生，是因為純粹持續是不斷的創造的發展，所以一切的過去集中於現在了。這緊張弛緩起來的時候，即持續破壞的時候，於是就生出「固定」來。打破這固定而進於純粹持續的自由的天地的，是生命的面目。
　　他又這樣說：當我們在於過去與現在合併而增大起來的純粹持續中的時候，方才抱有能深入生命的內面的感覺。同時又感到意志的極度地緊張起來。因了這緊張，這持續愈加堅固了。在我們，能使自我力強地緊張的機會自然極稀。但在這時機，我們

的行為最為自由。持續之感愈深，自我與自我的一致愈完全，我們的生命也愈超越理知性而自己含有一種理知性了。理知的作用，不過是同一物與同一物的結合。在其裏面只適於反省，卻不適於持續。我們立在新的意識狀態的外面，而從各種方面眺望，把它集攏來，再造舊的意識狀態看。在這意義上可說意識包含着理知。然本來的意識狀態，是真在理知以上的，純一不可分而完全新奇的東西。倘然把緊張放寬來，停止了使過去集中於現在的努力，其弛緩倘是充分的，記憶，意志，就都沒有了。這時候只有僅把現在反覆着的刹那的生滅。所謂物質的存在，就是這意義。我們發展於純粹中，因而形成我們的存在的諸部分如數互合起來，而全人格集中於一點。生命與行為，到了這境地而方始自由。人格緊張着的時候，過去就變成緊張。集中，不可分的衝動力，而激動我們。一弛緩，過去就立刻變成充分的追想，各固定於特定的型了。因了固定，人就墮入於空間的方向。由此更進的，就是物質。所謂純粹的空間的觀念，就是表示這運動的極限。故空間不是像普通所想像地，遠離我們的本性的。物質，也不是像我們的感覺及理性所測知地，完全地擴充於空間的。

　　純粹持續，當作經驗看時，即純粹經驗。這純粹的經驗的狀態，是統一的全體因了其內容的發展力而發展的最初的姿態。密接於自身的事物，難於說明，故純粹經驗是最難說明的。所以難於說明者，便是為了難於用理知的言語來代表的原故。

　　這發展的時候的一狀態，就是思維。但其思維不是論理的，

是作為具體的各要素的背景或周邊而存在的 fringe 的重複，一一連絡下去的姿態。在其各個成為全體時的動作中，我們感到自由的生長。這就是融即之感。於是作出一個純粹經驗的發達的系統。所謂作出，當然是在感情中作出，不是從理路作出的。故在這裏也超越真偽的判斷。這融即的感情，是證明這思維的發展的自然的。有融即之感的地方，可以確信其有純粹經驗中的統一作用的存生。統一作用，當作內部的事實看，就是融即之感。當作持續之感，於是有自由之感。純粹經驗是在其發展的頂點成為對象的，換言之，即純粹經驗是在其抽象中顯示其頂點的。而這對象性的完結，即被感為對象的有統一的全體，就是個體。先立於純粹經驗的，原有一個全體的可能的東西；但這還不是個體，是後來可以忽然變作個體的一種東西。而這可能態的個性發展，完成為完結的個體，是由於純粹經驗，即直觀的。作成一個體的這個直觀，次又作成別個體，所以純粹經驗最容易超越這個體。純粹經過先於個體，且各個體中所以共通的基礎，即在於此。

因了純粹經過或直觀，具體的東西被當作一全體而把持。把持具體的東西當作一事實，也就是具體地把持複雜的具體的東西當作有全體的統一的一完體。故在這發展中，必須有分化與總合的動作。故寫生的基礎既置於直觀或純粹經驗上，就因了這分化與總合的單純或複雜，而生出第一次寫生即單純寫生，及第二次寫生即複雜寫生的兩種類來。依據一個對象表出其從直觀來的對象性的寫生，為第一次寫生。因為其分化與總合比較的單純。但

在第二次寫生，分化與總合更複雜了。在起初當作一全體的全體表像的分化中，又取入別的直觀的要素，這等總合而成為具體的一完體，就是描出直覺到的東西的對象性。這裏有第一次的對象性中所不能見到的廣大。又或思出許多具體的個物，而從 fringe 的重疊上統一為一完體的時候所生的對象性，也是第二次的對象性。與第一次對象性被當作一完體而直觀同樣，第二次對象性為了要被當作一完體而直觀，更要許多總合的力。在第一次的對象性中，這起初被定為一個全體表像，而在其中分化，故其分化常在於一完體的背景中。這總合最初就被預定，其各自的分化，常常保着其方向，故在總合上並無特別顯著的要求。然在第二次的對象性，起初雖定一全體表像，但參加於其中的別的表像漸多，因之要成為一定條件，必要求有力的總合。又起初並存的許多表像被支持着的時候，這在其可成為一完體的表像關係上，並無預定何種方向，須俟總合而對象性方始作成。這是第二次的對象性所以多賴於總合力的理由。但不拘單複，為了要定成為對象性需要具體地當作一定體而直觀，是同一的。因有這直觀性，故可通稱為寫生。第二次的寫生比較第一次的寫生，顯然用着多量的表像。即有表像的儲藏及總合活動着。故這從表像的關係上看來，第二次寫生不是常常表示在第一次寫生以上的大價值的。畫面上的要素的單複，與畫面的大小一樣，並不就是其價值。因為價值的大小，與這些事並不直接；與意義的深度是直接的。故細細吟味後的第一次寫生，比複雜的第二次寫生深得多，是絕對有價值的。第一次寫生與第二次寫生，只指說所以構成的表像關係的分

量單複，不是指説作品的價值的關係的。

　　其次要考究的，是寫生的進行經過甚樣的心理的變化。這過程必須吟味一下。今取秋草的寫生為例，觀察其進行的經過，可發見約有下列三種顯著的過程。

　　第一，對於秋草的純粹經驗。最初混沌的一全體，忽然因自己的內的展開而變成豐富的秋草，這豐富使我們在統一之中感到純一的秋草。

　　第二，在第一的發展中漸漸成為統一的狀態的骨法明顯起來的感覺。即在秋草中感到我。在秋草中感到我，就是説感到秋草之姿與我的合一。即看出在秋草中生長的我與秋草。這時候我，即骨法，與以前的我不同，更具體而更新鮮。這時候所感到的秋草，與以前的秋草不同，與我也不同，更普遍而更新鮮。在這裏看的方法與生的力相一致。我感到的秋草，就是秋草感到的我。於是對象性就成形。換言之，即骨法與寫實的一致。即骨法的要素全然成了寫實的要素。即寫實的要素因了骨法的要素展開了。多數的連續狀態，來自秋草的貢獻；使它們一貫的統一的要素，來自我的貢獻。我因了生於秋草中，而得到緊張與集中。換言之，這對象性比存在的秋草更豐富，更柔軟，更為永續的發展。然這秋草的表像，比秋草的 halluzination 或 illusion 更堅實，更沉着，更為實質的。造出這樣的表像，便是藝術的第一次的寫生。這所造出的表像，即對象性，便是為藝術的基礎的。倘在沒有這表像的人，雖對無論何等優秀的秋草的作品，觀照是不可能的；

又無論描寫何等巧致，要把這秋草造成作品是不可能的。沒有這表像，意向不得發生，不得活動。故這第一次寫生，是力的寫實。這是「寫照」的寫生，不是技巧的寫生。即當作力的，意向的，換言之，倫理的寫生。但藝術上的寫生，不是僅乎如此就定成的。因為在創作上，「當作力，當作意向的寫生」以外，更要「當作方法的寫生」。

　　第三，秋草的第一次寫生的移行而藝術品化，即對象性的畫面化。這全是方法的寫生。通過了這方法，對象性就明確。把秋草的純粹發展的頂點的秋草的對象性，即秋草的藝術的表像，對照於現實的秋草，而使作品的形移行，又固定。普通所稱為寫生的，是指這第二次寫生的。但這是當作製作的，當作方法的寫生。定色，運線，定位，但僅注意於這一點的寫生，容易輕忽其先行的表像。這是秋草的模造，不是創作。寫生是創作，故這不是寫生。這裏面沒有由作者來的特殊的發展。沒有純粹經驗，而寫現實的秋草，是把創作與寫生混同。寫生的第三過程，是把寫照了的秋草再由現實的秋草來確定。故在這意義上，這寫生的過程，就是藝術表像的被修正，被固定的過程。所以這過程，必需先行的，可修正固定的，內的寫生的表像，有了這個，方才有意義。故寫生的中心在於寫照，顧愷之的「傳神寫照」，把這一點明確地說出着。故缺乏這寫照的藝術，全是缺乏動機與力的，即失卻藝術的立腳的基礎的。

　　這樣看來，藝術作品的各種差異，可歸結於其意向與方法的差異。例如自然主義，在意向及方法上注重眼前所有的現實的

秋草。浪漫主義，在意向及方法上注重所希望有的或可以有的秋草。古典主義，在意向及方法上，把現實的秋草同時作為所希望的秋草。故使寫生的位置完全，公正的，可明知其為古典主義的立場。

經過以上三段的進行後的秋草，是在其畫面中挾了我（即骨法）而作三重的出現的。而這經過，與製作的經過同時就是觀照的經過。

a. 通過了秋草的現實，而在純粹經驗（即觀照）中漸漸現形的純一的秋草的表現。

b. 在秋草的現實中漸次明顯地感到骨法（即我）。

c. 與漸次明顯起來的骨法（即我）同時，秋草的現實展開下去，骨法與秋草相融即。此時一切都作為秋草的現實，而確定其對象性，集中於秋草中。

於是乎藝術就具有比自然的模寫更深更豐，比思想更細更鮮的特質。這特質明示着與宗教的原始宗教的特質的相通。寫生在這意義上是宗教的。

以上三經過中，a 是表示藝術的對象的特殊化，b 是表示藝術的對象的普遍化，c 是表示藝術的對象的完成。在這時候，純粹經驗達於其頂點，對象於是完結。藝術於是通過了其作者的體驗與確立而作品化。即明示只有由寫生能達作品的完成。於是這自然是第二自然，畫面是其象徵。我們對於畫面，就是重來認識

已經認識的自然。於是有「物即心」的境地。

　　舉一即一切感收。不妨重重無盡。何以故？互相交徹，
一多成故。其猶因陀羅網，皆以實成。由實明徹，影遞相
現。於一珠中現餘影。盡隨一即爾，更無去來也。今且向西
南邊，取一顆珠驗之。即此一珠，能頓現一切珠珠影。此一
珠既爾，餘一一亦然。如是重重，無有邊際。即此重重無
邊際之影，皆在此一珠中。炳然遞現。餘皆准此。若入一珠
中，即入十方重重一切珠中也。何以故？此一珠中有十方重
重一切珠故。十方重重一切珠中，有此一珠故。是故入一珠
時，即入重重一切珠也。一切亦然。反此思之，即於一切珠
中，得入重重一切珠。而竟不出此一珠。於重重一切珠中入
一珠，而竟不離此重重一切珠也。

　　只由不出此一珠，是故得入重重一切珠。若出此一珠，
即不得入重重一切珠也。何以故？此一珠之外，無重重一切
珠故。若出此一珠，即不得入重重一切珠也。（賢首）

　　舉一，則一切均被感收。而這感收的關係，是重重無盡的。
因為互相交徹，故一同時就是多。這猶之統用珠做成的因陀羅
網。其實明徹，故影遞相現出，在網中的一切珠中，現出其餘一
切的珠的影。這對於無論那一珠都同樣。現在姑且就西南邊取一
粒珠來驗驗看：即一切珠各各一時現影於一切珠中。這西南邊的
珠，在一切珠中各現出其珠影。一珠把一切現出，其中的各珠在

自己中現出着。故這關係是重重無邊的。即倘進了這重重無邊際的影中，就是進了十方重重的一切珠中。因為這一珠中有十方重重的一切珠的原故。換言之，因為十方重重的一切珠中有這一珠的原故。所以進於一珠，即進於重重一切珠。在一切珠中，也是同樣的。次考查其反對的情形：即在一切珠中可容重重一切珠。而竟不能離出這一珠。又在重重一切珠中容一珠。而竟不能離出這重重一切。且因了這一珠的不離出，故得容入重重一切珠。倘拿出了這一珠，即不能容入重重一切珠。因為在這一珠以外沒有重重一切珠，故倘拿出了這一珠，就不能容入重重一切珠了。

　　這樣的境地，正是寫生的完成的境地，正是藝術的至境。即由一物徹多物，由多物徹一物。這就是明徹。《創造的進化》的著者說明這個：「生命的進化，畢竟不外乎是澎湃的意識的潮浸入到物質中去的姿態。」即意識的作用及於物質，遂使物質能營像呼吸消化的有機作用，寫生也猶之如此。今欲具體地解釋畫家的一作品，就其材料與對象，難於解釋；但在未描的時候，是看出一種全然難於豫知的新的性質的。以前並不存在於其材料及對象中的這個新性質，正是決定作品的價值的標準。即雖不是材料，而不絕地表現於形態上的，是骨法。這就是在對象中，在材料中時時刻刻地發達起來的。藝術，必生於創造，即必以這骨法的自發性為中心。從意識的事實考究起來，這骨法的自發性，倒是當作對象的自發性而被感覺的。倘以這自發性為中心，這就僅成為類似與反覆的物質的存在，不能在其中認識創始的世界。模寫全是兩個世界的重合，其間全無何種發展。因為發展就是澎湃

於對象中的意識的潮流的浸入。故所謂寫生，就是生命的進化，即骨法在對象中時時刻刻地把「我」實現出來，即由這自我的實現促進於對象的完成的發展。自己也進步，對象也進步。但這關係容易破失：例如表現派的運動，反逆「歸自然」的意向，而提倡「歸精神」。歸精神，須捨棄自然而後可。然倘沒有了自然，我們的繪畫創作的過程已不成立，因為無表像的繪畫，是我們所不能思維的。寫生的第一過程不成立，寫生也就沒有；沒有寫生，就沒有繪畫。沒有自然就沒有藝術，是與沒有骨法就沒有藝術，或只有骨法也不成藝術同樣的。故表現派的主張，除了注重骨法以使畫面精神地緊張以外，都是無意義。

據以上的考察，寫生不是作品與對象的比較對照的效果，而是在作品的意向中的。故在寫生上常立於作者的意識的主位的，是要使對象作藝術的再現的要求。但心理地考察起來，這明明是開展於印象的方面，而導出個性的解釋的。在這純粹經驗中，作為一個不可分的連續而展開，依然當作對象再現的要求而存在。但對象，即畫面，是極度的，寫生的原始形；惟在作者，當作直達其最後的直接的意向而感受。

完成對象性的，自己的寫生系統的頂點，是構圖。故構圖是表示純粹經驗的達於頂點的系統的展開的成果的。寫生的可能的側之一，就是構成。故像《芥子園畫傳》的以畫式的方式為構圖，明明是不行的。因其那種是方式，不是直感所得的。故構圖論，不外乎是寫生論的頂點變更而已。

第四　傳統論

遼拿特・達・文起（Leonardo da Vinci）在畫家的誠中説：「畫家倘專以他人為模範，其結果必惡；惟仰求自然的教諭，其結果必善。」其所舉實例，是「喬篤（Giotto）生於山間的荒僻之處，率直地從自然向藝術，描寫自己所管養着的野羊，及別的田野的動物的姿態。他這樣用功，後來凌駕他以前的及同時代的一切畫家。但他以後的人們，又從事他既成的作品的模仿，藝術就再衰頹」。倘他所説的是真理，那麼，學傳統便是致藝術於衰頹的道了。即歸着於「寫生以外無藝術」的道理。

我們試反省我們自己的生活：我們住在過去與現在的世界中，是明白的事。住在過去中者，即住在先人的足跡中。殘留在我們前面的先人的足跡，一方面有遺傳，他方面有文化的諸財寶。我們先天地具有着的，是遺傳。但我們所具有的遺傳，完全是一個傾向。這並非是決定的。我們不能先天地具備在身上的祖先的文化的產，便是文化諸財寶。學藝，交通，政治，及其他各種，都是當作世界的財寶而殘留着的。我們生在這等財寶之中。第一遺傳，第二文化的財寶，第三住在這個現實的自然的世界，這等便是我們的一切的環境，我們住在這裏面，是事實。但這等不是作為一輪廓而存在，作為一內容而決定地存在的。故我們在這裏有未來的大的可能性。這與人不以本能為生活的基礎，而以衝動為生活的基礎，故保有一大可能性，是同理的。這是第四要素。

　　在藝術上，把世界及過去照樣返覆，是不可能的。過去不再照樣地回來，即使回來，也不能照樣再現於藝術上。在其容量上，在其連續上，藝術都是不能堪耐的。在自然的世界，也是同樣的。把我們眼前的這個世界移到藝術上，在色彩上，在光輝上，在形狀上，在連續上，以及在這等一切的容量上，都是困難的。故要把世界與過去照樣移植到藝術上去，是盼不到的事；所謂我們與世界及過去一同存在者，不是把世界與過去再現的意思，不外乎是學習於世界及過去中的意思。學習這世界，就是寫生。過去的文化財寶，在藝術品上的學習，就是傳寫。就是使過去生在未來的可能性中的現在。故寫生與傳寫，是應有的事。所須學習的一切，是一般的。其學習法是國人的。於是有個性的生長，我們因了這遺傳與意向的特異而異其學習法，異其成績。於是一般就變成個性。

　　所謂傳寫，就是學習再生於現在中的過去。而再生於現在中的過去，就是傳統。學習於傳統，是我們住在這世界上以後不能避免的運命。在其必要的程度上，原不是一樣的。從所謂人格的意義上看來，科學是部分的。是部分的，故是抽象的。因之對於前人所已做了的，能繼續其成績，又能日日堆積增大其效果，其價值日日增高起來。故在科學，今日存在的，是最有價值的，故學習於過去一事，只在其反省上有必要，過去的成績，在今日已經難於有獨立的價值。但在哲學或藝術，是人格的全部的，故其形與姿雖然常常變異，但其主要的要求與意義，自古已有，且至今還是有的。所以過去依然生存在現實中。在過去有價值的，

同時在現在還是有價值的。故在這研究上，不是從前人所已做了地方開始做起，而必須是從前人所開始做起的地方開始做起。藝術之所以勝於一切，而常常非學習於過去中不可的理由，就存於此。過去，在科學僅是使人知道達到現在的道路的；但在藝術，是使人知道其「出發」並「今日」的。

　　發達，就是相次的關係上的價值的增大。變化，不關於價值，是指說存在的形的相次而不等。而在這變化之中，有同質的東西的繼起之間所生的變化，即同系統的變化，及異值的東西的繼起的排列，即異系統的變化兩種。現在把這事就藝術作品上說：從作品隨了時代次第而在社會上積重下去的一點上看來，社會全體的財寶的價值，每時代增大，這就是發達。即作品存在上的價值，隨時代而次第增加。但在造出作品的工作上，即創作上，有下列的情形：但這裏是把發達的概念與變化的概念結合了考察的。

　　　　　　　　　　　　　　價值不變 ── 同一的同系統的價
　　　　　　　　　　　　　　　　　　　　值的繼起。
　　1. 同系統的變化　　　價值增大 ── 增大的同系統的價
　　　　　　　　　　　　　　　　　　　　值的繼起。
　　　　　　　　　　　　　　價值減退 ── 低下的同系統的價
　　　　　　　　　　　　　　　　　　　　值的繼起。

$$
2.\text{異系統的變化}
\begin{cases}
\text{價值不變} \longrightarrow \text{同一的異系統的價值的繼起。} \\
\text{價值增大} \longrightarrow \text{增大的異系統的價值的繼起。} \\
\text{價值減退} \longrightarrow \text{低下的異系統的價值的繼起。}
\end{cases}
$$

在這情形，要拿異質的來比較，判定為同價、增價、減價，是不能的。又在作品，1 的第一種情形是難有的。可能的只有 1 的第二與第三。故作品的價值的變化，就是在同系統中的價值的增大或減退。故在作品的時代的變化中，只有下列四種情形是可能的：

1. 同系統的價值的增大的繼起。
2. 同系統的價值的減退的繼起。
3. 同系統的價值的增大及減退的混合的繼起。
4. 同系統的繼起及排列。

這是關繫於天才的，1 是具有繼起的天才的情形，2 是不具有繼起的天才的情形，3 是 1 與 2 的兩種情形的混合，即天才有無的混淆。4 是時代的狀態，這是與天才的問題無關係的。這樣看來，價值的增大如何，關係於天才的有否如何，異系統的繼起或排列，是橫斷或縱斷了時代的全體而觀察的結果。

以生命為全體而就長的時代看來，其間原有價值的增大；但

取短的時間，在其一切繼起的關係上，必定可以看出前期劣於後期，後期勝於前期一像這種判定，決不是正的。在科學的世界，在其物質上倘取比較的長的時間，必定能見進步的成績。但在藝術上，進步的成績有能見與不能見兩種情形。故在藝術上，以時代的繼續為變化，而可觀察其變化之間的價值的異同及變化。所以我們所有的或可有的美術史，其實不是「美術發達史」，而是「美術變遷史」。這樣看來，我們對於過去的藝術，決定現在的藝術，為必勝，完全是科學的態度與藝術的態度的混淆。所以我們非常常取過去的各時代來批判，觀察不可。因為現在是不一定勝於過去，也不一定劣於過去的。故過去生在現在中，不僅為了過去而學過去，又必須為了現在而學過去。不為過去而學過去，為現在而學過去的，便是傳統。

藝術的經過，是形狀與高低不同的波的連續。從一平面生起來的波，再歸於原來的平面，其次又起別的波。而起波的面，不是水平，而向上升騰着。這上升的理由，第一，是波與波的成績所殘留的作品的殘存；第二，是作品的物理的方面的科學的發達，即紙、筆、墨、硯、顏料，及其他科學的發達；第三，是鑑賞力的一般的社會的發達。所以時代愈經下去，人們愈得從比前代人更便宜的地點，用了便宜的方法而出發。但就以這點為次代藝術必比前代藝術發達的論據，是不行的。因為這是天才的問題。

我們所面接的系統，有兩個側面。第一是資料及其使用法的

側面。第二是關於表現態度的側面。「手法」一語，是第一的後半，即資料的使用法，及第二的表現的態度的具體的一致，故現在就手法一語來說，就可說傳統第一是製作的資料與第二是製作的手法。但資料的使用法，其性質是科學的，可使科學地發達的，與表現態度的問題，性質全異。故用漠然的「手法」一語來包含性質全異的兩者，是不當的。因為像資料制法的改良，資料使用的工夫，是可以科學地研究，科學地學習的，可以一步一步地增大其價值。故這部面的成績完全是科學的。但在第二的側面，是關於表現態度的，是全人格的，不能用方法來處理。因之這價值的增大，是要待天才的。且這所謂價值的增大，意義是深化。深化，在個人 A 與在個人 B，各異其面目，這就是表示個性的差別的。

　　然傳統，第一第二兩側面都有可學的價值與必要。第一的側面的作用在於繼續的形，第二側面的作用在於復活的形。倘然對於傳統的學法，不為價值，而只為使其學習者先行的原故，那麼，這「傳統」就變成死的，因襲的了。因為傳統是由判斷而生於現在中的；但現在不由批判，而是沒批判，又不是生於現在中的，而是介在的東西，不是意義，而是輪廓。這樣，第一的側面僅屬返復而不發達，失卻其科學的本質。何以故？因為不是在效果上繼續效果，而僅不過是返復罷了。又同時第二的側面，化作表面而不混化，失卻其全人格的本質。那時候無論怎樣，傳統必死於因襲之中。兩者形相近，而價值發達全然相異。

　　傳統，是因了作者的個人而有各個性的價值的。然則學習

的時候，不是沒卻了其個性麼？即傳統的學習與個性的關係，非考慮不可。第一的，資料的傳統，在製作者學習的時候，就是一個完全的製造工業；製造工業不能說是個性的，故這也沒有個性化。但在創作者學習的時候，就不似製造工業者，而與怎樣描法的態度問題，即創作者的主觀相結合。在製造工業者，這方法的可繼承的條件已是決定的。但與怎樣描法的問題結合的時候，這還未因先行者而決定。描的態度是自己的態度，是自己可以決定的。所以在其資料上，尤其是其使用法上，非有作者的個性即創意不可。有了創意，這傳統方始完成。即傳統者，是因了先行者所開始的道的變成自己的道而完成的。但在資料的傳統，只因其方向是科學的，可以從個人的主觀游離，故容易從其學習者主觀上遊離而單採用為方法。那就缺乏個性了。個性者，就是作者個人的主觀與事實的結合。

第二的深化的方向的傳統，在其方向與方法上作者怎樣理解先人，解釋先人，是其中心問題。因為所謂深化，就是以學者的主觀為基礎的理解的深度。但這理解，是把在先最為個性的東西作成自己中的個性的。在先人得成為個性的，是由於深的理解的；在今人得成為個性的，也同樣非由深的理解不可。故所謂個性，第一是深的理解，個性的深與理解的深相應。因為這樣，傳統因了深，即活，而再生於這人中，而成為個性的內容。故個性又可說就是創造。因為個性是現實的事實，不是概形。

傳統使個性深起來，故愈深究，愈成為個性的。但倘單把它當作一形式或表面而學習的時候，就完全變成一種因襲了。因襲

是先前的個性，不是現在的個性，是過去的事實，不是現實的事實。所以因襲既非個性，又非創造。個人中能最深理解的，是天才。有了天才，傳統方才成為個性，成為現實的事實，即創造。又我們沉潛於傳統中，而深究傳統的泉就是使我們也變成天才。傳統因了天才而生於現實中，藝術就因之而深了。不預期天才，過去是完全的因襲，是死是反覆而已。藝術的發達不發達，全因於天才存的如何，沒有天才，藝術就衰頹或變化。但天才就是個性，就是創作，故從傳統上看來，這就是傳統的「事實」化。這樣看來，可知傳統不但不傷個性，又是使個性益成為個性，創作愈成為創作的。

那麼傳統與寫生保有甚樣的關係，非注意考察不可。這兩者是互傷的呢，還是互助的？兩者的關係，可以用「常把過去變為現實，而解決現實問題的意識的特質」來解答。傳統，是過去再生於現實的我中的；寫生，是我生於對象的現實中的。即個性的傾向在對象中變成現實的個性。再生的，是再生於作者的個人的人中的，生在對象的現實中的，就是作者的個人。故兩者都以作者的個人為據點。倘然兩者之間有了缺點，其缺點必在這個人中。在這個人中，過去常再生於現在的形中，因此就解決現實的問題。這就是在個人中傳統變成寫生。傳統與個人結合而成個性，與對象結合而再成為個性。個性因了與對象的結合，而現實的個性方始藝術地完成。傳統與寫生的系統，是個性完成之道，不過其方向不同而已。依據過去的作者的個性，就是傳統，對於

對象，依據對象的作者的個性，就是寫生。傳統是理解，寫生是成形。寫生因傳統而深，傳統因寫生而明。在這裏就可看出深的背景與動作的完全的系統。這樣看來，這兩者不是矛盾的，是可以協力的，是互相像想而始完結的。這就是個性與創作的二道。所以遼拿獨的話，不是否定傳統的，應該解作否定傳統為因襲，即否定以傳統為形式而不為個性。這只要看他自己何等學習希臘古典的傳統，何等深切地了解它們，就可明白了。

　　這樣說來，寫生與傳統，是藝的一貫之道。一般的先天的，即不變的藝術性的骨法 A，與被描物與描寫的寫實的一致而成的寫生，因了從風土時代並過去的一切環境得來的傳統，與在這等上面活動的個人的總合力的骨法 B，而成為價值更高的完成的一全體。於是乎氣韻發生。故六法的關係，即由「骨法用筆」、「應物象形」、「隨類賦彩」三者一致而成的寫生，因了「傳移模寫」的傳統而更深，再由骨法總合，而成為「氣韻生動」。而這氣韻生動，當作圖形上看來就是「經營位置」。因這關係，六法完成為藝術上的創作。這「六法」的思想，如何依時代而力點發生變化？如何生出可以變動這法則的別的繪畫法則來？又如何生出六法中所未有的新的要素來？都是留着後來研究的問題了。

　　　　　　　　　　　　　　　為《東方》作。

雲崗石窟

　　去年十月間上海各報上載有「雲崗石窟失去佛頭九十餘個」的消息。略云：「大同雲崗石佛，為我國古代文化美術之勝蹟。今年四月至八月間，被無知流氓私將佛頭鑿下九十餘個，另售於外人。國家學術機關團體，至為痛惜。外報登載此事，頗譏我國人士對於美術古蹟不知愛護。……」

　　雲崗石窟，在於山西大同境內，是北魏時代佛教美術的大製作。但到了千餘年後的近代，僅見於傳記，中國人皆不知其所在。二十餘年前，即一九〇三年，始由日本人伊東忠太在山西境內發見其實物。其後經法國美術家沙畹（Chavanne）的研究，解說，圖解，並廣為介紹，就聞名於全世界，而為東洋最大的藝術。但中國人聽憑外國人去發見，研究，宣傳，一向漠然視之，絕不談起。現在倒去偷取了九十餘個佛頭，拿來賣給外國人，想起了真使人背上要流汗！我在它被毀之後，來這裏談雲崗石窟，也是「亡羊補牢」的了。

　　關於雲崗石窟，日本人的研究甚詳，著書甚多。現在根據小野玄妙的《極東三大藝術》，分述如下：

一　草創由緒及建造年代

石窟守在於大同西三十里的武周山中的雲崗村中。武周山是極低平的山，山路也極緩，沿河流而上，不知不覺之間已達其地。是大同至此，乘轎車一日間可以從容往復，總算是交通便利的地方。石窟寺所在的山，名曰雲崗堡。其山高不過十數丈，形狀連綿如雲，自西向東，橫亘數里。前方有廣大的溪流。然水勢甚緩。隔溪對岸的山，與雲崗堡一樣低平。四周風光極其幽靜而和平。

石窟是開鑿雲崗堡一帶的斷崖而造成的。其范圍，自西向東綿亘一里餘，石窟的高約當崗的高的四分之三。故雖然叫做石窟寺，其實並非在山中鑿洞窟而成，乃是把山全體爬空而構成一伽藍的。窟寺原是印度以來所常有的構造，普通都在面着溪流的斷崖上建造窟寺。且窟的位置大概比水面高。但雲崗石窟寺卻不然，其前面就是平地。想來，在建造的當初這大概也是高的崖；後來經過千四百餘年的長日月，崖漸漸崩壞，溪也淺起來，就變成了現在這樣的地形罷。

這石窟寺是北魏文成帝時，准了僧曇曜的奏議而創建的。最初僅造大佛像五窟，其後陸續添造，終於所造龕像不可勝數，而石窟的範圍連綿至數里之長。唐朝的道宣律師在其所著《廣弘明集》中記錄着窟寺創建的由緒：

沙門曇曜，帝禮為師，請帝於京西武州西山石壁開窟五

所，鐫佛像各一，高者七十尺，次六十尺，雕飾奇偉，冠於萬代。

道宣又在其文下註着其所聞這寺的狀況：

> 今時見者傳云：谷深三十里，東為僧寺，名靈巖。西頭尼寺，各鑿石為龕，容千人，已還者相次櫛比。石窟中七里極高峻，佛龕相連。餘處時有斷續。佛像數量，孰測其計？有一道人，年八十，禮像為業，一像一拜，至於中龕而死。屍僵伏地，以石封之，今見存焉，莫測時代。在朔州東三百里恆安鎮西二十餘里。往往來者述之，誠不思議之福事也。

看了這兩段文字，已可知初唐時代的這窟寺的大體。文中云「谷深三十里」，是指說發源於武州山之奧而流於這石窟面前的溪谷的長度。又云「石窟中七里極高峻，佛龕相連」。乃是以現在的石窟寺為中心而述其附近的狀況。「餘處時有斷續」，就是說此外的地方尚有散處的窟龕。「東為僧寺，名靈巖，西頭尼寺，各鑿石為龕，容千人」，據文義看來，似乎當初在這深三十里的谷的東端與西端曾有僧寺與尼寺；然從酈道元的《水經注》上對照看來，

> 武州川又南流，水側有石祇洹精舍，並諸窟室，比丘尼所居也。其水又東轉，逕靈巖南，鑿石開山，因巖結構，真

容巨壯，世法所希。山堂水殿，煙寺相望。林淵錦鏡，綴目
新眺。

又可知現在的石窟寺實在就是當時的僧寺靈巖寺。所謂西頭
的尼寺的石祇洹精舍，乃在於從現在的石窟寺的西端更依了溪流
向北所到的地方。何以知道呢？因為往古造寺的例，有僧寺與尼
寺在相近之處相並而建造的習慣。兩者的距離，必以菩薩説戒時
都能容易聽到召集的鐘聲為度。這靈巖的大窟寺當然也依照這規
矩而建設。

石窟寺的營造，發源於印度。小規模的建造，在紀元前早已
有之。中古的窟寺，現在尚保存者，有好幾處。在健馱羅方面，
也有建造窟寺的文獻；但其遺蹟尚未有發見。又在西域方面，如
龜茲、敦煌等，有所謂「千佛洞」的壯大的窟寺，現今還依然保
存着。至於在中國本土內，則以這雲崗的窟寺及洛陽龍門的窟寺
為始創。其他西自甘肅蘭州及四川，東至山東，各處均有餘跡散
在。其餘流及於日本九州的大分。

由此可知石窟寺的營造，自印度以來有傳襲的系統；故這雲
崗石窟寺並非曇曜的創意。當北魏時代，窟寺原是一般流行的建
造。在這雲崗石窟寺之前，早有敦煌及涼州創立其規模。敦煌的
石窟寺是前秦建元二年（東晉太和元年西曆三六六年）僧樂傳所
造。關於這敦煌石窟寺，李懷讓所撰的《大周李君修功德記》中
這樣記着：

莫高窟者，厥前秦建元二年，有沙門樂傅，戒行清虛，執心恬靜。當杖錫林野，行至此山，忽見金光狀有千佛，□□□□□造窟一龕。次有法良禪師，從東居此，又於傅師窟側，更即營建。伽藍之起，濫觴二僧。復刺史建平公，東陽王等，□□□□□後合州黎度造作相仍。實神秀之幽巖，靈奇之淨域也。西連九隴阪，鳴沙飛井擅其名。東接三危峰，法露翔雲騰□□。

涼州的石窟寺，今已不詳其所在。然據唐道宣的《集神州三寶感通錄》的中卷中所說，這是東晉安帝隆安元年（西曆三九七年）間北涼的沮渠蒙遜在其地建造的。書中這樣記着：

涼州石崖塑瑞像者，昔沮渠蒙遜，以晉安帝隆安元年據有涼土二十餘載。隴西五涼，斯最久盛。專崇福業，以城寺塔修非云固，古來帝宮，終逢煨燼。若依立之，效尤斯及。又用全銀被毀盜，乃顧眄山宇，可以終天。於州百里，連崖綿亘，東西不測。就而斲窟，安設尊儀。或石或塑，千變萬化。有禮敬者，驚眩心目。中有土聖僧，可如人等，常自經行，初無寧舍。逕□便行，近瞻便止。視其顏面，如行之狀。或有羅土坌地。觀其行不人，才遠即便踏地，是跡納納，來往不住。如是現相，經今百餘年。彼人說之如此。

現在所說的雲崗石窟寺的創建，則在敦煌石窟寺成功後約

百年，涼州石窟寺成功後約五十年的時候。從其前後周圍的歷史的事實上考察起來，當時北魏趁新興的勢力，平定了西域，用了熱烈的信仰而大興造像，自然取其規范於前述的敦煌及涼州的兩石窟寺，無疑。關其造像的系統的脈絡關係，亦頗有線索可以研究。要之，這雲崗石窟寺的造像的不是曇曜等的發作的創舉，這是明顯的事實。

其次，關於這雲崗石窟寺諸龕像的建造年代，《魏書》的《釋老志》中這樣記着：

> 和平初，師賢卒，曇曜代之，更名沙門統。初，曇曜以復佛法之明年，自山中被命赴京。值帝出，見於路，御馬前銜曜衣。時以為馬識善人，帝後奉以師禮。曇曜白帝，於京城西武州塞鑿石壁，開窟五所，鐫建佛像。高者七十尺，次六十尺。雕飾奇偉，冠於一世。

文中所云「復佛法之明年」，因為太武帝太平真君七年（西曆四四六）曾行廢佛；到了文成帝即位，興安元年（西曆四五二年）又重修佛法，故曰復佛法。所謂「復佛法之明年」，即曇曜入魏都恆安（即今大同）謁見文成帝的一年，即興安二年。曇曜奏請文成帝，於武州山開鑿窟龕，鐫造佛像的事跡，據上文已可明白；但看其「帝後奉以師禮」一句，又覺得曇曜作此造像的福業的年代，是否果在其謁見文成帝的興安二年，很不明白。照文義讀來，似乎不是同年的事。唐道宣的《廣弘明集》中，依照《釋

老志》記載，列記於「興光元年（西曆四五四年）於五級大寺為太祖已下五帝鑄造丈六釋迦像五軀」的事跡下，但不詳其所據。曇曜於師賢歿後，代他做了沙門統，是和平初年（西曆四六〇年）的事。然《佛祖統紀》中這樣記着：

> 和平元年，詔沙門統曇曜為昭玄沙門都統，待以師禮。

這樣看來，曇曜是在做沙門統的一年方才受文成帝的師禮的待遇的。前舉的《釋老志》中的一段文字，就文勢上看來，也以這樣斷定為至當。同時窟龕開鑿的事跡，也應該是和平以後的史實。

這樣考察下來，可以確知大同石佛寺最初由於曇曜的奏請，仗了文成帝的外護而鑄造，其起工年代在於和平以後。然其實際動手工作的究竟是誰人？《魏書》中這樣說：

> 太安初，有師子國胡沙門邪奢遺多、浮陀難提等五人，奉佛像三到京都，皆云西域諸國見佛影跡及肉髻。外國諸王相承，咸遣工匠摹寫其容，莫能及難提所造者。去十餘步，視之炳然，轉近轉微。

某先輩根據此說，謂這龕像的製作，出於這師子國（今錫蘭）的五僧人之力。又有推斷為五人各擔任一窟而鑄造的。太安初年（西曆四五五年）間邪奢遺多等奉佛像來魏都，想來是確有的

事實。然奉佛像來京都一事，不能證明這五人就是佛師。據「莫能及難提所造者」的文句看來，或許其中的一人浮陀難提是擅長於造像的技術的，也未可知。後代祕密儀軌成立之後，如阿闍梨等，造像時原都是自己刻畫，或自己指示而使工匠刻畫的；然倘武斷這北魏時代的外國僧也是自己刻畫的，就大錯誤了。《魏書》中這一段文字，作者似有筆誤之處。所謂「皆云西域諸國」一節，大概是那奢遺多等說述其經過陸路西域到中國來的時候在途中禮拜那竭佛影時的感想的。那麼「莫能及難提所造者」八字全然是作者的誤筆，或應該在前文後文中，而誤入於此，以致這段文字前後意義不能一貫。然則依據這段《魏書》中的文字而推定那奢遺多等五人是佛工，自己動手參與鐫刻工作，就不免武斷之譏了。故邪奢遺多等的來朝，只能視為與當時的造像有直接的或間接的多少功勞；而其大體的工作，仍是曇曜所率的魏地的工匠之力所成，這樣推斷較為穩妥。

如上所述，大同石佛最初由曇曜開鑿鐫造，是史傳上顯著確鑿的事實。但曇曜所造的只有五窟。這大約就是今日現存物中的西部五大窟了。至於其餘諸窟，是後來逐次鐫造的。所幸近來葉恭綽氏從其中央第七窟龕中發見了一首造像銘。其文如下：

邑師法宗

太和七年歲在癸亥八月卅日，邑義信士女等五十四人，自惟往因不積，生在末代，世寢昏境，靡由自覺，微善所鍾，遭值聖主，道教天下，紹隆三寶，慈被十方，澤流無

外，乃使長夜改昏，久寢斯悟，弟子等得蒙法潤，信心開
數，意欲仰訓洪澤，莫能從遂，是於共相勸合，為國興福，
敬造石廟形像九十五區，及諸菩薩，願以此福，上為皇帝陛
下太皇太后皇子德合乾坤，威踰轉輪，神被四天，國祚永
康，十方歸伏，光揚三寶，億劫不隨，又願義諸人，命過諸
師，七世父母，內外親族，神栖高境，安養光接，託育寶
華，永辭穢質，證悟無生，位超羣首，若生人天，百味天
衣，隨意噉服，若有宿殃，墮落三途，長辭八難，永與苦
別，又願同邑諸人，從今已往，道心日隆，戒行清潔，明鑒
實相，暉揚慧日，使四流傾竭，道風堂扇，使慢山崩頹，生
死永畢，佛性明鑒，程階住地，未成佛間，願生生之處，常
符法善知識以法相親，進止俱遊，形容影響，常行大士八萬
諸行，化度一切同等正覺，逮及累劫，先師七世父。

　　即太和七年八月三十日邑師法宗與邑義信士女等五十四人，
共為國家而鐫這石廟形像九十五軀及諸菩薩像。（據道宣《內典
錄》，唐初谷東有石碑，備記其功續。有「其碑略云，自魏國所
統賷賦並成石龕」之句。今日所殘留着的，除此銘文之外，只有
同窟中發見的太和十九年的造像銘，及西部的支提窟前面發見的
不詳紀年的一首銘文，其餘皆不傳，實為憾事！）

　　其先，繼文成帝之後的獻文帝，於皇興元年（西曆四六七年）
八月，行幸到這武州山石窟寺，即《魏書·顯祖紀》中所記：

八月，白曜攻歷城。丁酉，行幸武州石窟寺。戊申，王子生，大赦。

後來到了孝文帝之世，於其太和四年八月（西曆四八〇年），六年三月，七年五月，屢屢行幸到這寺。即《魏書‧高祖紀》太和四年一條下所記：

八月〇甲辰，幸方山。戊申，幸武州山石窟寺，庚戌還宮。

六年的一條下又記着：

三月，庚辰，幸虎圈〇辛巳幸武州山，賜貧老者衣服。

又七年的一條下記着：

五月，戊寅，朔，幸武州山石佛窟寺。

記錄皇帝的再三行幸到這寺，便是在暗裏表揚。這石窟寺在當時極為上下所尊信，而非常隆盛，同時又表明這是佛像鐫造最多數的時代。前面所揭的銘文，便是孝文帝行幸到這寺的三月後所勒記的。然據前後的事情而推察起來，帝的行幸的時候，或許

就是工匠正在動工鐫刻的時期，也未可知。但這後來的造像，曇曜等似乎已經不參與其事了。

在那時代，與武州山石窟寺相並而為帝所行幸的大寺，還有獻文帝皇興四年（西曆四七一年）十二月甲辰日所行幸的鹿野苑的石窟寺，又孝文帝承明元年，於京中立建明寺，行幸其中；太和三年（西曆四七九年）七月乙亥日，幸方山，起造思遠寺。其他京內大寺，首推皇興元年孝文帝誕生之年所創建的，當時稱為天下第一的，有高三百餘尺的七級浮圖的永寧寺。其次還有建造高四丈二尺的大金鑄釋迦像的天宮寺等。但文成、獻文、孝文等歷代帝王所再三行幸的，只有武州山的石窟寺。這樣看來，這武州山石窟寺大概是當時最重要的寺。故關於鹿野苑石窟寺的所在，《魏書·釋老志》中這樣記錄着：

> 高祖踐位，顯祖移御北苑崇光宮，覽習玄籍，鹿野佛圖於苑中之西山，去崇光右十里，巖房禪堂，禪僧居其中焉。

這大概就是西山的鹿苑浮圖了。但與《顯祖紀》中的皇興四年行幸之說不符，殊覺可疑。

這樣考察下來，可以想見在獻文、孝文二帝之世極其隆盛的武州山石窟寺，在當時何等有名，而為上下君民所歸崇！故今日其寺址下殘留多數千古卓越的遺像，決不是偶然的事。就中西方五大窟，倘如前所說，假定其為曇曜等所造設，則在其東邊的中央部並東部的主要窟龕中諸像，一定都是其次的獻文、孝文兩帝

的時代，即這石窟寺的全盛時代，由於上下君民的熱烈的信仰而逐次開鑿鐫造的。前面所揭的中央第七洞的銘文中，確實明白地記錄着這事實。

故武州山石窟的造像，始於文成帝和平年間，經過獻文帝的天安皇興，孝文帝的延興，承明，至於太和中葉，其間不絕地開鑿鐫造。其工程繼續到何時為止？考究起來，孝文帝於太和十八年（西曆四九四年）捨棄了道武帝皇始元年（西曆三九六年）以來五代九十餘年的帝都恆安，而遷都於洛陽；同時北魏的中心全部移轉於洛陽，即在其地建造與在舊都中同名的永寧寺，開鑿鐫造可與武州石窟寺相比擬的龍門窟龕；於是武州的工程遂告停止。這樣看來，大同武州山的石窟寺的工程，大概可說以太和十八年遷都洛陽為限，而告一段落。自和平六年至太和十八年，凡三十五年間，魏代皇室的勢力旺盛，加之臣民的信仰強烈，故有從容的歲月，以成遂這大功。蓋雲崗石窟寺的諸龕像，大致統是這時期中的產物，已無可疑的餘地。其中也許略有幾種是遷都洛陽後的添造物；然一定極少，而又是無足輕重的印品了。

二　石窟伽藍的結構及被毀佛頭

石窟寺的建造，原是效仿印度、西域以來的風習的。然這當然要造成一所寺院，決不是漫然地掘幾個石窟，雕刻幾個佛像在裏面就算的。不過普通的木造建築，分立棟柱，而適當配置，使並立於平地上；石窟寺則不然，在懸崖中開鑿大大小小許多窟，組織成一特殊的伽藍體系，而形成為一寺院。故現在所說的雲崗

石窟寺，當然也是以窟為寺，除窟以外別無伽藍的建設。然要說明造這等石窟寺的當時的伽藍組織，不能用我們近世的伽藍的建築的規模來為準則。我們先要曉得，現今普通的寺院生活，一寺院中，有塔、佛殿、講堂，此外又有僧人所住的屋，庫院，及接待來客的方丈，及各種附屬的建物。現在所殘留着的雲崗石窟寺，其前面尚有一個拜殿之類的建物。因此一般的識者，以為雲崗石窟寺除石窟之外，尚有與後世的平地伽藍建築的僧房，庫院等相似的木造的附屬建物，是大謬的見解。何以故？因為現今的僧院生活的狀態，與建造雲崗石窟寺時的僧院生活的狀態，完全不同了。

現今的僧院生活，寺院中與在家人同樣地調理衣食，接待信徒，執行種種寺務。因之需要各種的建物。然從前的寺院生活決不是這樣的。在寺中除禮拜本尊，精進修道以外，不做別的事；僧人的所有物只有三衣一缽，日夜帶在身上，而每日向邑里中乞食，真是離慾的清淨生活。既無一物的儲蓄，又無俗客的訪問。沒有像後世的伽藍的需要會食的食堂，辦食物的廚房，積穀物的穀倉等。故亦無這等建築。還有要注意的，現今窟前面所築拜殿之類的建物，乃後世所添附，最初本來是沒有的。最初的石窟寺，僅由窟組成伽藍體系，如前所述，大概在溪流旁邊的斷崖上開鑿一排的石窟，並築一條交通的參道，此外別無他種建築。住在窟中的僧侶，每日的工作，只是向里中乞食，赴谷中飲水，入窟室中修道，此外別無他事。自印度以來，住在這等窟寺中的僧侶的生活狀態，都是這樣的。物換星移，山間的佛教漸漸變成都

市佛教；一方面又經過數千百年的歲月，而溪流填塞，窟的外壁崩壞，僧院生活的狀態亦顯然地變化起來，終於成了像現今所見的窟前附有建物的變態的伽藍。但變態畢竟是變態，不能以這變態的形狀來推測昔日的正式的形狀。然則這石窟寺的諸石窟究竟如何配置？今說明於下：

關於這石窟寺的構造，法國沙畹（Chavanne）氏、日本關野氏等，均已發表過詳細的說明。但各家之說頗有差異。窟的命名等皆無一定。日本木下、木村兩氏所共著的《大同石佛寺》中，以關野氏及沙畹氏二人所編號碼為標準。今列表如下，並將最近被毀各窟佛頭數附註於下。

（關野氏）	（沙畹氏）	（寺稱）	（最近被毀佛頭數）
No.1		石鼓洞	被毀二十二個
No.2		寒泉洞	被毀七個
No.3		碧霞洞	
No.4		靈巖寺洞	被毀六個　又寺頂洞三個
No.5	No.1	阿彌陀佛洞	
No.6	No.2	釋迦佛洞	
No.7	No.3	準提閣菩薩洞	被毀二個
No.8	No.4	佛籟洞	
No.9	No.5	阿閦佛洞	
No.10	No.6	毗盧佛洞	

續表

（關野氏）	（沙畹氏）	（寺稱）	（最近被毀佛頭數）
No.11	No.7	接引佛洞	被毀二個
No.12	No.8	離垢地菩薩洞	
No.13	No.9	文殊菩薩像	
No.14	No.10		
No.15	No.11	——萬佛洞	被毀四個
No.16	No.12		
No.17	No.13	？	
No.18	No.14	接引佛像	被毀四個
No.19	No.15	普賢菩薩像	
No.20	No.16	接引佛像	
No.21	No.17	阿闍佛洞	
No.22	No.18	同上	
No.23	No.19	寶生佛洞	
No.24	No.20	白佛耶洞	
		千佛洞（西方的有塔形的洞）	被毀共四十一個

　　（註）白佛耶洞以下諸洞皆無主佛，故無定名，亦不編號碼，總名為千佛洞，而以白佛洞後第幾洞記之。此中被毀佛頭，計第四洞被毀十五個，第十六洞被毀六個，第十七洞被毀七個，第十八洞被毀十三個，故共計被毀四十一個。雲崗石窟全體被毀佛頭數，為九十一個。

　　上表為説明上便利起見，編成號碼。但因學者所見各異，而號碼亦紛然不同，反有使研究者混纏不清之弊。又窟的名稱，亦非別有所據，不過任意定名而已。上表中所示各洞窟名稱，或者是問了寺僧而定的也未可知。但我們巡禮各洞窟，又考察建造石窟寺的時代的信仰，可知這等寺僧所説並無何種確實的根據，似乎大都是隨意命名的。現在我們要研究這等諸窟，倘用號碼，則沙畹氏的與關野氏的容易混亂，頗覺不便；倘用寺的名稱，則又因其全無所據，亦不能作為標準。所以現在擬不照他們所定的區分，而另取標準，作大體的説明。

　　現在我們可從地勢上把這石窟寺的諸窟分為中央部、西部及東部的三區而分別研究，又把窟分為大中小三種而作大體的分配。則其中央部大窟凡九個。這就是現在有石佛寺的建築物的本殿以西的九大窟，據關野氏的號碼説，就是從第五至第十三，據夏望痕氏的號碼説，就者自第一至第九的九個窟。這是現在這石佛寺的中樞。屬於這中央部的，除九大窟以外，其西邊還有中窟二個，外面東邊本殿后方的崖上，還有中窟一個，小窟三個。此外還有許多小佛龕，各大窟的前壁等隨處皆是。現在我們且不計中窟與小窟，而僅數大窟，則以最右端的有本殿的一窟可稱為「中央第一大窟」，從這大窟次第向西數去，稱為「中央第二，第三，乃至第九大窟」。其次，屬於西部的，有大窟五個。這在關野氏的號碼是從第二十至二十四，在夏望痕的號碼是從第十六至二十。中窟，在五大窟的東部有二個，西部有一個，小窟共有

數十個，此外還有許多小佛龕。這西部中也暫將中窟與小窟除外，而僅計其大窟，則自東邊數起，順次稱之為「西部第一，第二，乃至第五大窟」。又次，屬於東部的，有大窟一個。即關野氏的號碼的第三窟。又有中窟四個（其中一個沒有佛像雕刻），外面稍離處有小窟二個。這東部唯一的大窟，可特稱之為「東部大窟」。

如上所述，把窟分為大中小三種。其所謂大窟，乃指三丈見方以上的窟，所謂中窟，乃指二丈見方內外的窟，所謂小窟，乃指一丈見方以下的窟。今就主要諸窟，敘述其形狀大小及本尊等於次。（註：文中所用的尺度，皆依日本尺。日本一尺等於英國0.9942+呎。以下同。）

「中央第一大窟」今稱為本殿。其窟分為前後兩室，前室寬約三丈，進深一丈四尺。自前室通過幅約一丈六尺壁厚約一丈的入口，而入於後室。後室作不規則的橢圓形，橫部最大處，約六丈八尺；深度最大處，連本尊後面的孔道部分共約五丈。窟高目測約六十尺，本尊為坐像，兩手置膝上作定印，高度未曾實測，據寺僧說為五丈二尺五寸。這本尊的雕工幾近於圓雕，突出在正面的北壁上。其後方的下部開有幅與高各約一丈的孔道，乃為繞佛行道禮讚之用而造的。（平面圖 G）

「中央第二大窟」今稱為正殿。即現在石佛寺正面有建築物的地方。這窟亦分前後二窟，前室寬約三丈一尺五寸，進深約一丈三尺。從前室通過幅一丈一尺餘壁厚八尺的入口，而入後室。後室作方形，廣與深均約四丈五尺內外。這窟的中央，有二丈五

尺內外的方形二重的大支提（支提 caitya 是塔形建物之一種）貫通天井。窟高目測約五十尺。（平面圖 H）

「中央第三大窟」今稱為準提閣。亦分前後二室。前室開闊約二丈九尺。進深約一丈九尺。後室作長方形，了約三丈一尺，深約一丈九尺。窟高目測約四十尺。惟這窟中既不像前二窟地有佛像，又無支提。以上三窟中，皆有木造重層的前殿。（平面圖 I）

「中央第四大窟」今稱佛籟洞。也有前後二室。其大小與前第三大窟略同，不過其前後室較前窟為進深。（平面圖 J）

「中央第五大窟」也分前後二室。這窟沒有前殿。但窟的入口處有約六尺見方的柱兩根。前室廣約四丈，進深約一丈三尺五寸，高度目測約五十尺。從前室通過幅約七尺壁厚約六尺的入口，而入後室。後室為不規則的方形，廣約三丈六尺五寸，進深全體約三十五尺。天井高度目測約四十尺。其中央正面雕有本尊。本尊後方下部有迴佛行道禮讚的孔道，與前述的第二大窟同樣。本尊據說是新作的，為倚像的大佛。（平面圖 O）

「中央第六大窟」與前述的中央第五窟構造相同。前室廣三丈八尺五寸，進深一丈三尺五寸，高約五十尺。從前室通過幅約八尺壁厚約一丈的入口，而入後室。後室與前窟同為不規則的方形，廣約三丈七尺。深約三丈五尺，高約四十尺。惟天井極低。本尊後方下部，也有與前窟同樣的繞佛禮讚的行道。其本尊據說也是新作的，為定印上置缽的釋迦佛坐像。（平面圖 O）

「中央第七大窟」沒有前室。通過了幅約一丈二尺，壁厚約六尺的入口，即入內窟。窟作方形，各邊約三丈五尺內外，高

度目測約四十尺。中央有一丈九尺見方的二重的大支提，貫穿天井。這支提四面鐫刻佛像。構造與第二大窟頗相似。(平面圖 K)

「中央第八大窟」亦分前後二室。前室的入口處，有約四尺五寸見方的柱兩根，並列着。前室寬廣約二丈五尺，進深約一丈四尺。從前室通過幅約八尺壁厚約五尺的入口，而入後室。後室亦作長方形，廣約二丈二尺，深約一丈五尺。這窟中沒有本尊及支提。構造與第三第四兩窟同樣。(平面圖 P)

「中央第九大窟」與前第七大窟相似。沒有前室。通過了幅約一丈壁厚約六尺的入口，而入窟內。窟內作不規則的長方形，廣三丈三尺，深二丈八尺，高約五十尺。本尊為大菩薩倚像。(平面圖 L)

除以上九大窟以外，還有中的，小的窟龕。第九大窟的西側有廣三丈八尺，深一丈二尺的長方形窟，即「中央西方第一中窟」(平面圖 M)，這窟中有人住居着，很是蕪雜。這中窟的西方，離地面丈餘高的崖中又有一中窟，為「中央西方第二中窟」。自下望之，只看見破壞了的入口的一部分，誰也不會想到這裏有窟。窟為一丈五尺見方的正方形，高約一丈。中央有六尺見方的塔柱。又其反對面，即東方第一窟的上面，後方的崖上，並列着面向東南的數個中小窟龕。其中有中窟一個，即「中央東方中窟」(平面圖 E)，廣一丈九尺，深二丈四尺，為方形。中央有六尺見方的支提柱。在這窟的左方，與之相並的，還有九尺見方的小窟二個，及四五個小佛龕。這種窟龕也不易被人注意到。然看了下方的諸大窟之後，再看這等小窟，原已不足稱道；然這二個小窟

中的佛像，精小有特色，故亦不可以不注意。

次就西部諸窟說明：

「西部第一大窟」通過幅一丈壁厚約八尺的入口而入窟內。窟作不規則橢圓形，廣約四丈二尺，深二丈七尺。窟高目測約五十尺。本尊為大佛立像。（平面圖 R）

「西部第二大窟」構造與前第一大窟相類似，也作不規則的橢圓形。入口廣一丈一尺五寸，壁厚六尺五寸。窟廣三丈九尺，深二丈八尺。窟高目測約五十尺。本尊為高六尺五寸的大方座上交腳倚座的大菩薩像。（平面圖 S）

「西部第三大窟」也與前二窟同樣構造，作不規則的橢圓形。窟內廣五丈四尺，深約二丈五尺，窟高目測約六十尺。本尊為大佛立像。這窟東西兩壁，雕有目測約四十尺或三十尺高的脅侍菩薩像。（平面圖 T）

「西部第四大窟」這窟的構造大略與前三窟相同。但窟的兩側另造中窟各一，其中各雕有佛像，是三窟合成一窟的構造。中央的大窟有幅約一丈二尺，壁厚約一丈的入口，窟內廣六丈五尺，深約五十尺，高度目測約七十尺。本尊為大佛坐像。全雲崗約有大佛十尊，以此尊為最大。其結加趺坐的足，長有一丈四尺，佛像之大，可想見了。這窟前右方的中窟，入口幅八尺，壁厚五尺，窟內廣二丈一尺，深約一丈六尺，窟高目測約三十四五尺，其中的像高約三丈。左方的中窟大小與右方的略同，惟半已崩壞。其中的像，兩者都是倚像。（平面圖 U）

「西部第五大窟」這窟的前面，現在已經全部崩壞，本尊完

全露出在外面。雲崗石窟諸佛像中，只有這像特別為世人所熟悉者，是因為別的像都位在窟內，不便攝影；只有這一像可以全身攝入鏡頭中的原故。其像自膝以下，已埋沒破損；然其高尚有四十尺。脅侍也只有左方的殘留着。本來大概是與前第四大窟構造相同的。(平面圖 V)

在這五大窟的兩側，還有諸中小窟。東邊第一大窟的右方有兩個中窟，西邊第五大窟的左方有一個中窟與數個小窟，及許多佛龕。就中東邊的兩個中窟中，偏右的一個為廣二丈六尺，深二丈七尺的長方形窟，窟的前面已經破損，可名為「西部東方第一中窟」。偏左的窟口入廣約五尺二寸，窟內廣約二丈，深約一丈五尺，高度目測約三丈，為「西部東方第二中窟」。

又第五大窟兩邊的諸窟，其數個小窟中有幾個面前已經非常破損。然其中也有較小，較完全的窟，裏面有雕刻等有益的研究資料殘留着。近曾在其一小窟中發見燃燈本生國及涅槃像等。其在雲崗石窟研究上，又廣義的中國佛教藝術史研究上，時常有重要的資科的提供。這等小窟大都是廣一丈，深七八尺的長方形窟。這等小窟更西邊，有一中窟，即「西部西方中窟」(平面圖 W)。其窟的入口幅七尺五寸，壁厚四尺五寸，窟內部有九尺五寸見方的五重支提。

又次，就東部諸窟説明如下：

東部諸窟，比較起前述的中部及西部來，其建造的動機及年代或許略有不同。這東部諸窟似乎不是像前述諸窟地密接地建造的。不但其各窟的位置較為離開，且構造上也稍有特有的地

方。這東部的主要的窟，如前所述，是一個大窟，四個中窟，與兩個小窟，此外尚有幾個佛龕。就中的「東部大窟」，即關野氏的所謂第三窟，中有製作非常優秀的大佛像。但這窟是工作半途停頓的未完成品。就現存的半成狀態說，窟分前後二室。前室寬七十六尺，深二十一尺（但自入口左方一部，原未完全雕成）。從前室通過幅約一丈一尺，壁厚約六尺的入口，而達後室。後室廣約百五十四尺。深度則似乎是尚未掘到一半即中止的；現在已掘的深約五十尺有餘。這窟本來是打算在長方形的大窟中雕一長方形的大支提，照例在支提的四周雕刻佛像的；然工程未達一半，即告中止。何以曉得它打算作如何形狀的窟？看了這大窟左方的中窟的構造，即可推察而知。(平面圖 D)

大窟方的一中窟，可名為「東部西方中窟」。(平面圖 E) 即關野氏所謂第四窟。這窟近來為土人所居，其一部分已變成土堆，形狀略為變易了。窟的原形為廣二丈六尺，深一丈七尺的長方形。窟的中央有橫一丈二尺縱六尺五寸的單層長方形支提，這支提的前後兩面，各有一對三尊佛（前後各六尊），左右兩面亦建造三尊佛。東部大窟中也有三尊佛，因為東部大窟原定與這窟同一構造，不過其窟內支提的前面的一對三尊佛中僅鐫左方三尊而工程中止的緣故。這三尊佛中，本尊高度目測約三十七八尺，左右脅侍目測約三十尺，形像極為神逸。

東部的中窟，在這東部大窟之東約一里許的地方尚有一個，沿稱為碧霞洞。現在可名為「東部東方第三中窟」。(平面圖 C) 洞為寬二丈五尺，深一丈一尺的長方形窟。因為這窟中沒有可觀

的佛像雕刻，故先輩諸研究者皆不列人數中。從這碧霞洞更向東行一二里，更有兩個中窟，即關野氏所謂第一，第二的兩窟。就中右面的第一窟，現在可稱為「東部東方第一中窟」（平面圖A），入口幅七尺，窟內廣約二丈八尺，深約三丈，略作方形。中央有一丈一尺五寸見方的二重的支提。

其左鄰的第二中窟，現在可稱為「東部東方第二中窟」。（平面圖B）窟的前面已極破損。廣約二丈五尺，深約三丈四尺，其中央與前窟同樣，有基礎八尺五寸見方的三層的支提。更從這兩窟所在的地方向東行三四里，還有兩個小窟與數個佛龕，但已經圮壞了。

雲崗石窟寺所有的窟龕，現存者約略如上述。據古史料考察起來，似乎在其附近尚有多數的佛龕。就地勢上看來，原可想像這許多窟的中間及其東西兩邊連綿數里的崖面中也許還有窟寺存在着。故其附近尚有幾所石窟寺的一說，原是可信的事實。但現今殘留着的中部及西部的諸窟為全雲崗石窟寺的中樞，是不容疑議的事。現在所成問題者，是這等石窟究竟是全體合為一寺的呢，或是有二個以上的寺聚集在這地方的？倘在有二個以上的寺，則其地域如何區劃？對於這等事實上的問題，我們實在不能下確實的判斷。惟據史傳上說，這寺草創的時候曇曜曾建造大佛像五軀，似乎與現在西部的五大窟相符合。那末中央部的諸大窟，或者也是繼續鎬造而成的。推想當時北魏的帝室曾經盡其國力，舉行大規模的造寺造像，則視為中央部及西部是合成一大寺院的，亦無不可。惟東部諸窟工程比中部及西部更為宏大（不過

中途停工，尚未完成），或者與中部及西部不並在一起，而為別的性質的建設，也未可知。無論從那一說，總之，現在石窟的主要部，確為曇曜所草創的靈巖寺無疑。

以上已把各窟的形狀，大小等構造約略敍述過了。現在請更就其全體的伽藍組織上考察一下。凡建於平地上的佛寺，普通以含有支提（塔），佛殿（講堂），與僧房的為一全體。其中塔或支提，是安置佛舍利及佛所說的經卷的。在創始的佛寺中，支提為伽藍中的主體。佛殿則自中古佛像雕刻流行以後，即與塔合併而建造。佛在世時代及滅後數百年間，似乎曾經有過講讚佛法的講堂之設立；但供佛像為本尊，是比較的後世的事。還有僧房，是僧的住所。在山間的溪谷中造這幾種建物，而使合成一窟寺，卻不能視地勢的關係而配定如前述的形狀，大小，用度，只能在連續的斷崖面上羅列地開掘許多窟，因了窟內的構造的差異而區別之為支提，佛殿，或僧房等。就中相當於支提的窟，即在其中央建造大的支提柱。迴繞這支提，以行印度佛教徒間所行的繞塔儀式。相當於佛殿的窟，即在窟內正面顯造佛像，以為本尊，而禮拜，供養，或在其中誦經，行道。這雲崗石窟寺中相當於佛殿的窟，有許多於佛的後壁穿鑿孔道，可以迴繞佛的周圍。這是為了對於佛禮讚供養，迴繞行道而造的。至於相當以僧房的窟，則窟內支提與佛像都沒有。今把以前所歷敍的雲崗諸窟區別為這三種，列表如下：

支提窟	中央第二大窟 ── 二重
	中央第七大窟 ── 二重
	中央西方第二中窟 ── 二重
	中央東方山上中窟 ── 二重
	西部西方中窟 ── 五重
	東部大窟 ── 未成
	東部西方中窟 ── 一重
	東部東方第一中窟 ── 二重
	東部東方第二中窟 ── 三重

佛窟	中央第一大窟 ── 佛坐像定印
	中央第五大窟 ── 佛倚像，左手置膝上，右手旋無畏
	中央第六大窟 ── 佛坐像，定印上置缽
	中央第九大窟 ── 菩薩交腳倚像，左手置膝上，右手施無畏
	西部第一大窟 ── 佛立像，左手施願，右手施無畏
	西部第二大窟 ── 菩薩交腳倚像
	西部第三大窟 ── 佛立像，左手持衣角，右手缺
	西部第四大窟 ── 佛坐像
	西部第五大窟 ── 佛坐像定印

中央第三大窟

中央第四大窟

中央第八大窟

中央西方第八中窟

僧窟 {中央東方山上諸小窟

西部東方第一中窟

西部東方第二中窟

西部西方諸小窟

東部東方第三中窟

東部東方諸小窟

在這雲崗石窟寺建造的時代，只有上列的三種，然已完成為一伽藍。此外像後世平地上伽藍所有的方丈、庫院及其他各種雜多的建物，原來是絕對沒有的。因為在那時代的僧院生活上，不需要這些建物。

臨末了又要反覆地說：這等窟寺都是在溪谷的斷崖上連掘洞窟，作一伽藍形體的，此外並不添設木造的補助建物。現今的雲崗石窟寺，因為各石窟的前面均破損，故已經不能完全認識其當初的面影了。但拿來同天龍山的石窟比較起來，可知當初各窟的入口等各具有適當的形式，與莊嚴的設施。後來因為窟的前面破壞了，於是就在窟前建設木造的殿堂，以防雨露。這等都是後世所添附的設備，不是原來的狀態。

　　以上把雲崗石窟寺的來歷及狀況敍述了一回。然這不過是雲崗石窟研究上的最初步的概要。關於其造像系統的研究，即佛教美術方面的研究，東西洋諸學者已有許多意見供獻。現在為篇幅所限，不能並述，擬將來再擇機會介紹。今僅把幾部重要的著書的名目列舉於下。

Chavanne：*Mission archéologique dans la Chine septentrionale*

松本文三郎：《支那佛教遺跡》。

大村西崖：《支那美術史雕塑篇》。

常盤大定：《古賢之跡》。

中川忠順，新海竹太郎合著：《雲崗石窟》。

外村太治郎：《大同石佛寫真集》。

木下杢次郎，木村莊八合著：《大同石佛寺》。

小野玄妙：《極東三大藝術》。

　　　　為《東方雜誌》作，曾載第二十七卷第二號。

為婦女們談音樂研究的態度

　　往年我在某處的一個集會的餘興中，看見一班女士聯袂登台，而齊唱「唧唧復唧唧」的《木蘭辭》。座中有多數人為之擊節稱賞，或拍手喝采；但我卻為之黯然掃興，而心頭浮出龔定盦的詩句來：

　　　　我為尊前深惋惜，文人珠玉女兒喉。

　　因為她們所唱的《木蘭辭》，其旋律甚不高雅，全是浮誇的進行與裝飾的樂句，大類胡琴上的「梅花三弄」，甚不合於《木蘭辭》的情趣。故旋律與歌詞的結合甚不適當，聽來很不自然，甚至使人難堪。——但我所否的不僅在此。因為這是作曲的人也應分任其咎的，不能單怪目前的唱歌者。我當時為台上的唱歌者所惋惜的，卻在於她們的唱歌的態度。

　　她們你推我、我推你，含羞而上台。在台上又你牽我、我牽你，或低頭背立，或掩口忍笑，全不像聲樂隊的預備唱歌。風琴手從人叢中被推出來，帶着殊不願意的態度而坐在風琴前，輕飄飄地把兩手按在鍵盤上，全無何等暗號，自顧自地彈起琴來。

起初只聽見風琴的音，全不聽見歌聲。約彈過了二三個音之後，方有一二個大膽的唱歌者開始湊上去唱歌，但已經脫落了最初的「唧唧」兩字，而是從「復唧唧」唱起的。其他的唱歌者便陸陸續續，參參差差地湊上去。約摸到了「不聞機杼聲」的地方，而台上的唱歌者的歌聲似乎發齊；但望去還有不少人理鬢髮或弄手帕，她們是否帶便在唱歌，不得而知了。分明在發音唱歌的人，其姿勢亦常常隨意變化，有時仰首而唱，有時俯首而唱。有時偶向聽眾席上流盼，大約是看到了一個熟悉的人，便任意停止了歌聲而低頭掩笑。或者等到笑畢再湊上去唱，或者一邊笑而一邊唱。將近唱完而還未唱到末腳個字，就有一二個最不耐煩的人望着來路開步；一唱出末腳個字，大家立刻撒手歸去，猶似被人嚇走的一羣麻雀。

座中人的稱賞與喝采，似乎非為音樂，而是為了她們的嬌羞之態而發的。不然，她們用這種玩忽兒戲的態度而唱歌，其侮辱藝術與輕賤自身，應使我們惋惜之不暇，安用稱賞與喝采呢？我自從十年前在東京看了寶塚少女歌劇團的演唱之後，在國內拜見女聲樂隊的出演，這是第一次。覺得她們所給我的印象，似乎竟與音樂演奏無關。我只覺得她們是在「帶便唱歌」，而決不能相信她們是在會場中演奏音樂。但她們是當作一種音樂表演而出席的，座中人的稱賞與喝采，也究竟是對了這音樂表演而發的。顧名思義，我實為她們深深地惋惜。她們全不曾夢見音樂藝術的高尚與嚴肅，又全不曾悟到自己的喉音在音樂上的珍貴性。故目前舞台上所演的，真是侮辱音樂與糟塌女聲的活劇，在我的腦際常

留一個不快的印象。《婦女雜誌》的編者要我來講一些關於音樂學習的途徑的話，我便想起這個舊印象，就借它作個話頭。

　　過去有一班無知的人，往往視音樂為消閑娛樂之物。在他們的觀念中，以為國文數學等科是重要的，應該認真學習；唱歌不過是一種游戲，其價值至多和打球散步一樣，僅為調劑課業的勞倦或供娛樂而已。又有一班少年老人，以為女子弄音樂便是歌妓；他們認為女子唱歌是性的引誘的一種行為，是可羞的事。這兩種思想——認音樂為娛樂，視女子唱歌為可羞——是過去的黑暗時代的人的誤解，在現今的社會中應該早已絕跡了。我今天的談話，便是關於這兩點的。即（一）音樂藝術是非常高深的。故研究音樂應取極鄭重的態度。（二）女性在音樂上是佔有特殊的位置的，故希望女性的音樂研究者大家自愛自重。

一

　　音樂是怎樣高深的藝術？試看現今的西洋音樂的進步發達的盛況，便可知了。現今的西洋音樂，俱有極大的規模與極豐富的表現力。就樂器而論，分弦樂器，金屬製管樂器，木製管樂器，和打樂器的四大類，共有三四十種之多。欲學習這種樂器，每種須費數年的苦功，方能出席演奏。故一個音樂演奏家，普通只能專門一種樂器的演奏。這三四十種樂器，每種用同樣的數具或十餘具，共用數十具或百餘具的樂器；集合數十或百餘人的專門的演奏家在一個廣大的舞台上，使各司一樂器，而合奏艱深複雜

的大樂曲，這大規模的演奏名曰「管弦樂」，即 orchestra。其所演奏的大樂曲名曰「交響樂」，即 symphony。人生的最深刻，最複雜，最高尚的感情，在這種交響樂中都能委曲地強烈地表現出來。要理解這種大曲，亦非有相當的音樂的修養不可，何況演奏與製作？所以專門的音樂學校，功課非常嚴謹。音樂的實技必須用天才與苦功去修得，絕對不是修業期滿而自會畢業的。音樂的專門學校，普通分聲樂科與器樂科。聲樂科就是專練唱歌的，依照各人喉音的高低而規定其高音部或低音部。器樂科中主要的是洋琴科與提琴科。入學的人每人只限專修一種。洋琴（piano）與提琴（violin），是西洋一切樂器中最主要而又最難習的兩種樂器，又最具有獨立演奏的能力，故在西洋樂器中為最主要的兩個「獨奏樂器」。欲學習這種獨奏樂器，均須具備相當的先天，而費四五年的專修工夫，然後有所成就。在這四五年的專修期間，最初是勤修基本練習，後來是多彈名家的傑作。基本練習的工夫，尤為刻苦。

例如洋琴，則須依據厚冊的基本習書而一課一課地彈練。課中都是艱難的指法與迅速的拍子。須就一課彈練十分成熟，然後進而彈練新課。這不比看書，不是以懂得其意義為目的的，而是以學得其技術為目的的。要懂得意義，可以用理解力及記憶力；但要學得技術，理解與記憶都無用，而全靠「熟練」。熟練不能速達，除了一遍一遍地多彈以外，沒有別法。中等天才的人，要熟練一個小小的洋琴曲，至全無停頓與錯誤而流暢地演奏，至少也須彈練數十遍。但這種實技的工夫，必須身入其境，然後知道

它的難處。平日在小風琴上隨意亂彈小曲的人，聽了我的話恐未必相信。他們不曾知道彈琴有一定的指法，音樂有複雜的和聲，而只知道旋律。不講指法，不用和聲，而僅在琴鍵上彈出一道旋律，原是容易的事。但現今的進步的洋琴音樂，決不能就此滿足，必須用複雜的和聲。和聲一複雜，指法就非正確修練不可。因為我們只有十個手指，要同時按許多的鍵板而敏捷地繼續進行，自非精於指法不可。但這不過是局部的技術，就全體而論，名家的作曲，都有一定的速度與表情。彈奏的人必須充分理解其樂曲全體的內容，用了相當的速度而表現其表情，方為完全的演奏。故學習洋琴，須用極認真的態度。演奏者的身體的姿勢，手指的彎度，足的位置，頭的方向，都須講究。必須用恭敬嚴肅的態度，方能探得洋琴音樂的門徑。

又如提琴，其技術實比洋琴更為困難，故學習的態度更須認真而刻苦。提琴的構造非常簡單，只是一個張四根弦線的木匣，和一支弓。僅靠左手的四根手指在這四根弦線上按音，和右手的一支弓在弦線上磨擦，而發出神出鬼沒的音樂來。這完全是技術熟練的結果。而提琴的技術的熟練，比洋琴練習更須要多大的苦功。因洋琴構造複雜，設備完全，練習時只要用手指按下琴鍵，自能發出音色清朗而音程正確的音來。故我們的練習，可以專心於指法和進行的工夫上。但提琴卻不然：音色的良否與音程的正否，也要練習者負責任。故學習提琴，先須練習左手的手指的距離，使能按出正確的音程，又須練習右手的用弓法，使能發出音色優美的聲音。這兩點的基本練習熟練之後，然後練習指法和進

行的技術。所以提琴的入門，比洋琴困難得多。其原因就在於樂器構造的簡單。洋琴的每塊鍵板，下方連接於槌，槌旁設一發音正確的鋼絲。指按鍵板則槌打鋼絲，便會發出音程正確的一定的音，故音程的正確與否，不須練習者負責練習。至於提琴，按音的地方只有一光滑的木柱，其上面張着四根弦線，此外別無機械。我們的左手的手指若按在接近弦線的根紐的地方而用弓磨擦弦線，則發低音；手指按處漸遠離根紐，則發音漸高。其間如何為 do，如何為 re，如何為 mi，全靠用自己的耳朵去辨別而用指去摸索。即音程的正確與否，樂器不負責任，全靠練習者的耳和指自己去負責。又洋琴的發音是由槌打弦，故只要按鍵，即能發清脆之音，即使花貓爬在鍵盤上，所發的音也一樣地清脆。但提琴則不然，音色的良否全靠右手的弓的拉法。倘弓的方向不正，弓的緩急不適當，弓的用力不均勻，則其所發的音支離破碎，非常難聽。故提琴的音色，也要練習者自己負責。所以提琴的入門，比洋琴困難得多。初學洋琴的人，即使不能彈正式的樂曲，但草草地彈一個旋律，亦自可聽；提琴卻沒有如此容易，不曾學過的人，竟奏不出一個清脆的聲音來，抱着樂器而無可奈何。中國的琵琶、月琴，形狀大都與提琴相似，但學習法比它容易得多。因為琵琶與月琴按音的地方設有格子，這格子便是劃分音程的。只要用指按下弦線，使與一定的格子相切，彈撥時即能發出高低一定的某音來。且其發音係由於彈撥，用甲彈撥比用弓磨擦，技術簡單而容易得多。又如中國的胡琴與三弦，其按音的地方也沒有劃分音程的格子，但其音域不及提琴的廣，其技術亦遠

不及提琴技術的有系統的研究與廣大的發展。故其樂器的價值，不能與提琴相比擬。提琴技術的發展，在現代已可說是登峰造極了。若欲蒐集關於提琴的技術磨練及名家作曲的樂譜，你須得準備一個很大的書架來容藏。我們中國的樂器，那有這樣系統的練習書和作曲？倘要完全習得這等練習書中的技術，完全練過這等樂譜中的名曲，雖有天才豐富的人，恐怕也是畢生的事業呢。

　　提琴音樂如此高深，故學習提琴，態度須十分認真。初學提琴，最要注重 style，即持琴的姿勢。練習者的前面必須設備一面稍大的鏡子，使自己的上半身能映人鏡中。練習的時候，須時時向鏡中觀察自己的姿勢是否正確。左手按弦的姿勢，琴身的高低，右手持弓的姿勢，弓放在琴弦上的位置，弓與弦線所成的角度，弓的移動的方向，頭的姿勢，眼的方向，凡此種種，都須合於正確的 style。因為 style 不正確，不但是姿勢不好看而已，其於將來的技術進步上，亦有很大的阻礙。但對 style 的校正，真是最初的技術練習上的事。若技術入門，則 style 不成問題，而大困難的工夫在於左手的指的按法與右手的弓的運用法上了。在提琴技術上，指與弓的技法各有專門的訓練，指的技法名曰「指法」（fingering）；弓的技法名曰「弓法」（bowing）。練習高深的指法與弓法，各有專門的練習書。但專門的指法，不是音程按得正確的淺近的問題。音程的正確，是最初入門時的練習，在入門以後，已經不成問題了。專門的指法練習，是手握在弦上的位置的練習，複雜急速的旋律的進行的練習，以及按出各種音色的音等困難的練習。專門的弓法，也不復是弓的方向上下的淺近的練

習，而是作出各種音色的音的困難的技術的練習了。提琴的基本
練習書，是將這種技法依照了難易的程度而循序漸進地編排着
的。其編排實費多大的苦心，又要包羅各種技法，又要循序漸
進，使練習者能勝其任。故常巧妙地編排其練習課，凡欲教授一
種困難的技法，必先設種種預習，作為引導，使學者不知不覺地
進步，而終於習得其技法。凡曾經專門的訓練的人，一定理解基
本練習書的編者的這種苦心。所以學習的人，應該體諒這編者的
苦心，而十分認真地逐課熟練。每課必須練得十分純熟，然後前
進。若輕輕放過，便成躐等，而不利於前途的進步。

　　以上是就器樂學習而說的。音樂技實分二大部，即聲樂與
器樂。聲樂就是唱歌。唱歌的學習，表面看來似乎比器樂簡易，
但其專門的學習，實與器樂同樣高深，故須用同樣認真的態度。
不，聲樂是全靠人的身體發音的，故關於發音機關與 style 的練
習，比器樂學習尤須認真。唱歌似是一種簡單的事，殊不知專門
練習唱歌的所謂「聲樂」，是一種專門技術，具有非常複雜的組
織。即聲學分六部，依各人的發聲的高下而分定。最高的名曰
「高音部」（soprano），其次曰「次高音部」（mezzosoprano），「中
音部」（alto），「次中音部」（tenor），「上低音部」（baritone），
及「低音部」（bass）。各音部都有一定的音域，都有特殊的音色，
都有獨得的長處。普通，男子的聲音低，女子的聲音高。其間相
差大約是一個「八音」（octave）。然同是男子或女子，也各有差
異。即男子的低聲中又可分為三部，女子的高聲中也可分為三
部，即共為六部（然這是大約的區分，並不限定個個男子皆在後

三部，個個女子皆在前三部）。六部的音域，大約如下：

女聲
- （1）高音部——自 \dot{e} 至 \dot{b}
- （2）次高音部——自 \dot{c} 至 \dot{g}
- （3）中音部——自 g 至 \dot{d}

男聲
- （4）次中音部——自 c 至 \dot{g}
- （5）上低音部——自 G 至 f
- （6）低音部——自 E 至 c

（註）上表中大寫小寫的字母，即高低不同的音的音名。風琴或洋琴的中央的 C 調的 do 字，音名曰「一點小 c」即 \dot{c}。右方高八音的 do 字，音名曰「二點小 c」即 \ddot{c}，餘例推。又中央 c 以左的低八音的 do 字，音名曰「小 c」，即 c。更低八音曰「大字 C」即 C，餘例推。各部音域實際高低如何，可依上表向風琴或洋琴上實驗之。

這六聲部，各有特長的音色，即高音部及次高音部均為女子高聲，有澄澈的音色。中音部為女聲的最低者，有優美深刻的感情。次中音部為男子的最高聲，大都輕快而華美。上低音部及低音部為男子的低聲，通常有深沉力強之趣。故普通將高音及次高音合為一部，將低音及上低音合為一部，而使全體為四部。使四部的唱歌者分別練習，而合唱一重音的樂曲，名曰「四部合唱」（vocal quartet），為最普通的聲樂組織。這時候四種聲部的特色，混合為一體，而發生一種多樣統一的樂趣，複雜而調和，華麗而

莊嚴，實為聲樂表演的最完全的組織。

聲樂具有這樣宏大的組織與豐富的表現力，故欲學成聲樂家，須用極認真的態度而費長久的年月。唱歌的基本練習，首重發聲。發聲須有相當的先天，而助以每日的嚴正的練習。聲有地聲、上聲、裏聲三種。地聲或曰胸聲，就是普通說話時所用的聲音，用於低音。裏聲又名頭聲，即所謂「黃色的聲」，用於高音。上聲又名中聲，則介乎兩者之間。唱歌者必須充分練習這等聲區，使唱時善於變換。聲區的變換名曰「換聲」。換聲是唱歌上極困難的一種技術。熟達這技術的唱歌者，其變換不見顯明的痕跡，而自然而移行。聲區的優劣，全由於唱歌法的基礎的「發聲法」的學習態度而定。學習態度不認真，決不能練成優秀的聲區。發聲的要點，在於「呼吸」。須積長期的認真的練習，使一切歌聲猶如從歌者的齒的陰面響出，而又絕對純粹，換言之，須使所呼出的一切空氣皆為歌聲，全不夾雜一點別種的聲響，明快，清澄，而自由，方為最上的發聲法。又聲量的變化，也須講研。即唱歌時所發之聲，須先由弱聲開始，次第加強，再漸漸減弱，終於消失。這聲量調節的方法，名曰 Messa di voce。還有聲的進行，也有種種的技術。例如從一音移於別音時，欲其不分明界限而圓滑進行，名曰「貫音」（legato），由此更進一步，欲使兩音完全接續，其法名曰「運音」（portamento）；反之，各音短促而分離的唱法，名曰「頓音」（staccato）；使歌聲震顫，名曰「顫音」（vibrato）。這等唱法，各有其巧妙的應用，學習聲學的人，都要一一認真地練習。——這都是專門的聲學學習者所必

修的技術。普通學習唱歌的人，不能兼修這等專門的技術，但發音字眼的「明確」是必須認真修習的。即在唱歌上，無論何國言語，其發音必須明白清楚而正確，不得稍有含糊。唱歌練習的時候，也須置備一面鏡子，照着自己的口，而校正發各種母音時的口的形狀。母音有五，即 A（阿）E（哀）I（衣）O（惡）U 烏）。發 A 音時口須作大圓形，E 作闊扁形，I 作狹扁形，O 作小圓形，U 作合口形。唱歌中所用的字，都是各種子音和這五個母音的結合。故把歌中的字延長起來，其延長部不外乎這五種聲音。所以五種母音練習正確之後，就能正確地唱出一切歌詞中的字眼了。母音練習之法，先練 A 音，用 A 音唱奏音階上的各音，和各種音程練習課。務使口的形狀始終作同樣的大圓形，而發同樣的聲。以後順次練習其他四種母音，對於口的形狀都非常注意，而判然地分別。例如自 A 移 E，自 E 移 I，口的形狀都要判然地變更，方能發出明確的音。獨學的時候，則可對鏡而練習，從鏡中校正口的形狀。這口形的練習法，在沒有認識音樂的高深嚴肅的性質的蔑視唱歌的人看來，是可笑的。例如學校中的唱歌科，新班的學生每因不慣見這種唱歌練習，所以教練的時候座上常發笑聲，練習者自己亦常笑出。先生只能開導他們說：音樂是何等嚴肅的藝術，唱歌的態度應該何等鄭重，故發音字眼明確的練習應該如此認真，並無可笑云云。但在他們沒有實地認識音樂的真價的時候，總難於使他們心悅誠服而認真地從事於發音的練習。這真是音樂教授上的一個難關。

　　如上所述，音樂是那麼高深的一種藝術，音樂學習須取那麼認真的態度。所以音樂表演，是一件十分嚴肅而鄭重的事。管弦樂隊員數十人或數百人出席演奏，須穿一律的服裝，其嚴肅有如行軍；演奏者絕對服從指揮者（conductor）的命令，其動作全體一致敏捷，無絲毫的參差。演奏會中的指揮者，實比戰場上的將軍威權更重；而管弦樂隊員的動作，實比臨大敵的兵士更為敏捷。聲樂隊的出席演奏，態度一樣嚴重：全體登台肅立，準備唱歌，其態度如見大賓，又如祈禱。（豈有彼此牽假，低頭掩笑？）全體一致開始唱歌，沒有絲毫的參差。（豈可從句中開始，而陸續湊合？）唱時始終一貫，緩急強弱絕不苟且。（豈可在唱歌中途理鬢弄衣，或任意停頓？）發音字眼明確，口形嚴正。（豈容帶笑帶唱？）唱畢全曲，經過相當的休止，然後肅然退台。（豈有唱出末尾一字便如一羣麻雀地飛去？）——因為音樂是非常高尚深刻而神聖的藝術，故須用這樣認真鄭重而恭敬的態度以表演之。

二

　　音樂藝術的高深及音樂研究應取的態度，已如上述。女性在音樂上佔有什麼特殊的地位？請續說之。

　　女性在音樂上所以佔有特殊的地位者，第一是為了襲定盦所謂「女兒喉」，即音樂上所謂「女聲」。前已說過，聲樂普通分為四部，其最高的第一部是 soprano（高音部），便是女聲的

最高音。四聲部原來各有其特色，並不是依優劣而排次第的；但 soprano 的清脆與明晰，在四聲部最為顯著，故為四聲部中最重要的一聲部。四部合唱時，樂曲的主要的旋律由 soprano 任唱，其他三部——中音部、次中音部、低音部，——所唱的都不是獨立的旋律，而是補助 soprano 的一種和聲，猶之主要旋律的伴奏。試看四部合唱的歌曲。普通分寫兩行樂譜，每行樂譜中疊記兩個旋律，一共四個旋律，自上而下，順次為高音部、中音部、次中音部，及低音部。使四聲部為唱歌者所分任這四個旋律而合唱，即為四部合唱。但試將這四個旋律各唱一遍，便可知第一行上方的高音部旋律最為主要，作曲時的主要的樂想，只在這高音部旋律上，以下的三個旋律。都是為了欲得和聲的效果而附加的。故單唱以下三個旋律時，便覺三者都非常單調而不完全，缺乏獨立的資格；愈下愈缺獨立性，至最後的低音部而非常簡單乏味，完全是附從的和聲了。欲看實例，可翻閱《中文名歌五十曲》（開明書店版）第三十九頁的《歸燕》。這是四部合唱的歌曲。諸君試將其四個旋律各唱一遍，便可知道高音部是全曲的主要旋律，故單音唱歌時，或在提琴上拉奏時，所唱奏的只是這個高音部旋律。第二個中音部旋律唱起來就不有趣，第一行中只有兩個 si 字，其他的都是 do 字。第三個的次中音旋律，比中音部旋律變化多一點，但也缺乏趣味和獨立性。第四行的低音部旋律，又都是 do 字的連續而毫無趣味了。故可知高音部在一切聲部中是最主要的聲部，猶如一個集會中的主席。不但聲樂如此，在器樂曲也是如此的。和聲複雜的器樂曲，其最主要的旋律普通都在

於高音部。例如彈洋琴，其右手的右方的指所彈的大都是這樂曲中最主要的旋律。這便是因為高音清脆而明晰，在樂曲中最為顯著，故最有作主的資格。

昔人的讚美「女兒喉」，大概是為了它的音色。女聲有清脆圓潤而柔麗的音色，故曰「清歌」。但這是指女聲獨唱而說的，即僅就 soprano 的特色而讚美的。現在我所稱道的，不是「清歌」而是「混聲合唱」中的女聲的重要性。這性質比音色更為可貴，能使女性在音樂上佔有特殊的地位，正是這個可貴的性質。故自來的大作曲家雖然全是男人，大演奏家雖然也都屬男性的，但在聲樂的混聲合唱中，不得不讓女性佔據上位了。

女性與音樂的關係，至為奇妙。我曾有這樣的考察：女性與音樂，一見誰也相信是很接近的。自來文學上「女」與「歌」的關係何等密切，朱脣與檀板何等聯絡，又如上所述，soprano 在合唱中地位何等重要。總之，女性的優美的性格與音樂的活動的性質是很相類似的。照這樣推想，世界上最大的音樂作家應該教女性來擔當，樂壇應該請女性來支配；至少，音樂作家中應該多女子；再讓一步說，至少音樂作家中應該有女子。可是我把西洋音樂史查考一遍，自十八世紀的古典音樂的罷哈（Sebastian Bach）起直至現在生存着，活動着的未來派音樂家欣陪爾許（Arnold Schönberg）統共查考了一百八十個音樂作家的傳記，結果發見其中只有一人是女性的音樂作家。這女人名叫霍爾梅斯（August Mary Anne Holmès，一八四七——一九〇三），是生長於巴黎的愛爾蘭人，在歐洲是不甚著名的一個女流作曲家，在東洋

是不會有人知道的。其餘一百七十九個都是男人。關於演奏家，留名於音樂史的不但一個人也沒有，而且被我翻着了一件很不有趣的話柄：匈牙利有一個當時較有名的女洋琴演奏家，有一晚在一個旅館中開演奏會，曲目上冒用當時匈牙利最有名的演奏家（在音樂史上面也最有名的音樂家之一的）李斯德（Liszt）女弟子的頭衛，以號召聽眾。湊巧李斯德這一晚演奏旅行到這地方，也宿在這旅館中。他得知了有冒充他的女弟子的演奏家，就於未開會時請她到自己房間來，對她說「我是李斯德」。那女子又驚駭又羞慚，伏在地上哭泣。李斯德勸她起來，請她在自己房裏的洋琴上彈一曲，看見她手法很高，稱讚她的技術，又指教了她一番，就對她說：「不妨了，現在你真是李斯德的弟子了。」教她照舊去開會。那女子感激泣下……這不是一件很失體面的事件麼？然而女性與音樂，我們終相信其有深切的關係，決不會因了沒有出名的大家而認他們為疏遠。音樂史上沒有女性的 page 一事，反而惹起了我的研究這問題的興味。我就反覆披覽音樂大家的傳記，結果終被我發見了許多與女性有深關係的事跡，就恍悟了他們的關係的狀態。這等事跡是什麼呢？第一惹起我的注意，是自來的大音樂家幼時都受母教。我手頭所有關於首樂家傳記的書，又少又不詳，但已可發見十餘個幼時受母或姊等的音樂教育的人。列舉起來，如：

（1）近世古典派的大家亨代爾（Handel），幼時是受母親的音樂教育的。

（2）俄國近代交響樂作家史克里亞平（Scriabin），其母親是當時有名的女洋琴演奏家。

（3）洋琴大家曉邦（Chopin）的母親是波蘭人，曉邦多承受母親的氣質，故其音樂作品中泛溢着亡國的哀愁。

（4）歌劇改革者挪威人格里克（Grieg）幼時是從母親學習洋琴的。

（5）俄國現代樂派大家漢索爾基斯奇（Mussorgsky）幼時從母親學習音樂，他的有名的作品《少年時代的記憶》（*Reminiscences of Childhood*），就是奉獻於其亡母的靈前的。

（6）俄國國民樂派五大家之一的罷拉基雷夫（Balakireff）幼時從母親學習音樂。

（7）又五大家之一的李謨斯奇可爾薩可夫（Rimsky-Korsakoff）幼時的音樂教育，有賴於母親者甚多。

（8）俄國音樂家亞倫斯奇（Arensky）的父母，都長於音樂，他幼時全從父母學習音樂。

（9）美國音樂家却特微克（Chadwick）的母親長於音樂。

（10）澳洲民謠作曲家格林茄（Percy Aldridge Grainger）幼時從母親學習洋琴。

（11）俄國現代樂派大家格拉左諾夫（Glazounow）的母親是五大家之一的罷拉基雷夫的女弟子，格拉左諾夫幼時從母親學習洋琴。

（12）法國交響詩人杜襃西（Debussy）幼時從學於曉邦的女弟子。

（13）近代世界最大的樂劇家華葛納爾（Wagner）幼時從其姊學習音樂。

這幾人都是世界第一流的音樂家。其受教於女性的人如此其多。在文學家繪畫家中一定沒有這許多母教的例。由此可知女性的性質切近於音樂學習，善於用音樂感染。

第一件惹我的注意的事，是自來的音樂大家多戀史，而其戀人所及於其藝術的影響往往很大。世界上最大的音樂家中，除了一生沒有戀愛而以童身終其生的短命天才修裴爾德（Schubert），及家有悍妻的罕頓（Haydn）以外，其他的音樂家差不多都有奇離古怪的戀史，而由戀的煩惱中產出其偉大的作品。其實例不勝枚舉。擇其最大者言之，例如裴德芬（Beethoven）的戀人有著名的「不朽的寵人」。他的著名的《月光曲》（*Moonlight Sonata*）便是為這不朽的寵人而作的。裴德芬的戀人很多，幾乎可列一覽表。他平日勞心於少女的一顰一笑。據他的朋友說，他的朋友租住在有三個美麗的少女的裁縫店裏時，裴德芬的來訪最勤。其次多戀史的，要算法國的交響詩人裴遼士（Berlioz），他的一生全是 stormy love 的連續。他的名作《幻想交響樂》（*Symphonie Fantasie*），便是對於當時英國有名的女優史蜜孫的單戀記錄。浪漫樂派的大家，其音樂與戀愛的關係更深。如修芒（Schumann）的名作，大都是與克拉拉的美麗的戀愛時代，新婚時代所產生的。前述的李斯德，更是愛慕女性。他所教的學生全是女子，而不收男子。他對於成績優良的女學生，每教完一次，照例要在她

的額上親一個吻，同時又教那女學生吻他的手。——但這不過是
犖犖大者的數例。藝術家中與女性的交涉最深者，無過於音樂
家了。

　　最後我翻到了華葛納爾（Wagner）的女性讚美的記錄，就更
加確信女性與音樂的關係的深切了。華葛納爾也是平生多戀史的
人。但他的對於女性，有一種特別的看法。他極端地崇拜女性，
有「久遠的女性」的讚詞。他以女性是盡美的，偶有缺點，亦猶
之音樂中偶有「不協和音」，皆是 harmony 的源泉。（近代作曲
上多故意用不協和音，其效果比用協和音更大，故云。）華葛納
爾的夫人是不懂音樂的。華葛納爾歡喜畜鸚鵡。有友人問他：
「這豈不是嘈雜的伴侶麼？」他回答說：「不，熱鬧難道不好？我
家的夫人不會彈洋琴，故用鸚鵡來代替她唱歌。」在這句急智
的話中，藏着深刻的暗示呢。關於「久遠的女性」，他在給朋友
的信中這樣說：「柔性的優美的心伴着我，我的藝術常滋榮了。
世間的剛性都被捲入滔滔的俗潮中的時候，女性常是不失其優美
之情。在她們的心靈中，宿着柔和與潤澤。故女性是人生的音
樂。……」又說「人們看見我的事業（註，即指他所創的樂劇）
漸漸結實，功果漸漸偉大，能撫慰人心而使之高尚了，只知感奮
歡喜而已。但探尋其根源，這全是『久遠的女性』的所賜。把威
嚴的光輝及人生的溫暖的愉快充盛於我的心靈中，正是這『久遠
的女性』。……」

　　「女性是人生的音樂」，樂劇的事業的成功「全是久遠的女性
的所賜」，由這兩句話中，可以悟到女性與音樂的關係的深切。

即女性本身就是音樂。男性的裴德芬、華葛納爾等，是從女性受得音樂的靈感，拿女性為材料而作曲的。故在音樂上，男性猶之種子，女性猶之土壤。音樂的花從種子發出，受土壤的滋養的繁榮。人們只看見種子中發出花來，而不知這花是受土壤的滋養，在土壤上繁榮，而為土壤所有的。故自來的音樂家的多受母教，多戀史；自來的女性的性質的接近於音樂，善於音樂感染；自來的音樂藝術與女性有特別的關係，從這裏都可推知其原由。而自來音樂作家的多男性而沒有女性，從這比喻想來也可知是當然而不足怪的事了。

　　女性在音樂上，佔有這樣的特殊的位置。如華葛納爾所見，女性全身是音樂的，豈但「女兒喉」而已？故希望女性的音樂研究者，大家自愛自重。尊崇音樂，同時又尊崇自己，用了認真，鄭重，而恭敬的態度而研究音樂。（若以音樂為娛樂，視女子唱歌為可羞，則侮辱藝術與輕賤自身，莫甚於此！）

　　西洋的女子，大都充分具有這點覺悟。她們都知道熱愛音樂。因了熱愛音樂而崇拜音樂的作家。異常地崇拜，往往演成可笑的逸話。現在本文已經說完，但我要畫蛇添足，再說幾段逸話：匈牙利洋琴大家李斯德（Franz Liszt，一八一一一一八八六）最為歐洲的婦女所崇拜。他赴各國演奏旅行，到處受婦女的包圍。他所吸剩的香煙蒂頭，被熱愛音樂的婦女們視為至寶，大家遍處搜求，拿去珍藏在黃金的手飾匣中，以為最寶貴的紀念物。法國歌劇大家顧諾（Charles-François Gounod，一八一八一一八九三）的受婦女們的崇拜，更有滑稽的故事：顧諾有一天去

訪問一位貴婦人。正被延入會客室中，不期他褲上的一粒鈕釦翻落在地上了，而顧諾自己卻沒有覺得。這原是一粒極平常的粗劣的鈕釦，但那貴婦人看見了，立刻拾了這粒鈕釦，暗藏入衣袋中。顧諾辭去了之後，她便去僱請名手的珠寶匠來，令用極貴重的金屬和寶石製成一個胸飾，把這顆粗劣的鈕釦鑲在裏面，而懸在自己的胸前。關於顧諾又有更可笑的話柄：有一位伯爵夫人來訪問顧諾的別莊。這一天顧諾的家族一齊赴海邊去遊玩了，家中只剩一個馬夫和這音樂家兩人。伯爵夫人來訪的時候，正值午餐初畢。馬夫請她入室內小坐，一面去樓上通報主人。她走進室內，看見食桌上有一個小盤，盤內盛着二三顆櫻桃的核。她就趁主人未下樓的時候偷取了一顆櫻桃核，藏在衣袋中。後來她告辭回家，就去僱請名手的寶石工來，命他用極珍貴的寶石鑲成一個玲瓏的小匣，把偷來的這顆櫻桃核封閉在這小匣中，繫以黃金的鏈，而懸在頸中。後來她遇見了顧諾。顧諾問她頭飾匣中所藏何物，她便揭開小小的蓋，取出那顆櫻桃核來給顧諾看，並且告訴他這是他所吃剩的櫻桃核，那一天被她從桌上的盤子中偷得的。顧諾聽了她的話，驚訝地說道：「唉！我那一天並未吃櫻桃，盤子中的櫻桃核是我的馬夫吃剩的呢！……」西洋女子對於音樂的尊敬的態度，在這些逸話中形容盡致了。

　　十九年十二月四日於嘉興，為《婦女雜誌》作。

為中學生談藝術科學習法

我回想自己做學生時的經驗，覺得藝術科最容易上課，同時又最難學得好；回想自己做教師時的經驗，也覺得藝術科最容易塞責，同時又最難教得好。藝術科在性質上是一種難學難教的課業。我在《美術講話》欄中，在《音樂入門》中，在《西洋名畫巡禮》（皆開明版）中，曾經零零星星地說過關於藝術學習法的各方面的話；現在不過概括而作系統的敍述，愧無新穎的捷徑可以指示讀者。但想來想去，這樣難教難學的課業，恐怕不會有特別新穎而速成的捷徑。藝術科學習上倘有捷徑，其捷徑一定是豐富的先天與切實的工夫所造成的。

先天的厚薄聽命於造物，非我們所能左右。所謂工夫，便是本文所指示的數點；能身體力行，便是切實了。現在先就一般藝術科學習法上的三要點敍述之。

第一　須耐勞苦

學習一切功課都要耐勞苦，這是誰也知道不必多說的話。但現在說藝術科學習法而第一指示這一點者，另有特別用意。第

一，現今有一班學生誤認藝術科為娛樂玩耍之事，以為習英文演算學必須着力，而唱歌描畫可以開心，故不耐勞苦。第二，又有一班學生誤認藝術科為性質曖昧而好歹沒有確實憑據的東西，以為英文算學不用功須繳白卷，但圖畫唱歌沒有繳白卷之理，無論如何描些總可繳卷，無論如何唱些都可過去；他們以為畫的好歹，唱的高下，大半任先生隨意說說，那有像英文算學一般確實的證據呢，因此也不肯耐苦學習。因為現今的學生間盛行這兩種誤解，所以現在我要第一提出「須耐勞苦」的一事。這種誤解的來由，一則由於現今我國藝術文化不發達，展覽會稀少，音樂會尤罕，工藝品惡化，一般美育廢弛，社會人們不得認識藝術對於人生的切實的效果，遂輕視藝術研究。二則因上述的原故，學校中的藝術科變成沒有背景的孤單的科學，辦學者也不過在課程表中添註這一項學科，具文而已，少加注意。遂養成一般學生輕視藝術科而不肯耐苦研究的習慣。普通人們的研究，全靠有社會背景在那裏鼓舞、獎勵、勸勉，方才肯出力耐勞。現在我國沒藝術文化的背景，故一般學校中的藝術科難免廢弛，一般學生對於藝術科學習難怪不肯出力。但廢弛與不肯出力是互相為因果的。社會背景的成立實有俟於青年學生的研究的出力。故我們可從這方面鼓勵勸勉。

　　凡藝術必以技術為本。不描不成圖畫，不奏不成音樂。凡技術以熟練為主。技術不能像數學地憑思考而想出，也不能像哲學地一旦悟通，必須積蓄每日的練習而入於熟達之域。對於技術

沒有宿慧，無論先天何等豐富的人，要熟達一種技術也得積蓄練習，不過較常人快些。對於技術沒有良書，無論何等著名的畫法、唱法、奏法，其對於學習者的效用也只有像地圖對於遊歷者的效用。地圖無論何等精詳，遊歷仍靠自己拔起腳來走，不過有了地圖可少走些錯路。技術是日積月累的工夫，不是可以取巧的。試看完全沒有學過畫的人，天天看見世間的人，而不能在紙上描出一個完全的人形；完全沒有學過音樂的人，天天在說話呼嘯，而不能唱出一個正確的音程。倘要導之使能描寫完全的人形，使能歌唱正確的音程，除了使他循步圖畫音樂的基本練習以外，沒有別的方法。可知形的世界與音的世界自有門徑，非日積月累地磨練技術無從入門。嘗聞有記憶力強大的人，在一星期內完全諳記一部西洋史。但無論天分何等豐富的人，決不能在一個月內完全通過繪畫音樂的基本練習而修得自由表現的技術。

故學習藝術科第一須有恆心而耐勞苦。技術練習須每日為之，不可間斷，故必須有經常繼續的恆心。技術練習必須熟達一課而進於次課，不許躐等，故必須耐勞苦。愈能耐勞，所得進步愈多。這猶似種田，怠於耕耘者少得收獲，勤於耕耘者多得收獲。

第二　須涵養感覺

藝術科性質與別種學科不同，英文數學等須用知力而記憶理解，圖畫音樂則須用眼和耳的感覺而攝受。藝術必須通過感覺而訴於吾人的心，故學習藝術科必先涵養其感覺，使之明敏而能

攝受藝術。若感覺不明敏，則藝術無從而入。感覺的明敏與否固有關於先天，但一半是人類的習慣使它閉塞的。人類日常生活的習慣，重用智力而忽略感覺。譬如走進一室，眼睛感覺到了室內的光景之後，心中立刻分別其為某人、某器具、某物件，及其人在室中所幹的事情等而忙於運用思慮；極少有平心靜氣而用視覺鑒賞這室中的人物器什的姿態、形狀、色彩的機會。又如聽人說話，耳朵感覺到了其人的聲音之後，心中立刻分別其所說的話的意義與作用而忙於運用思慮，絕少有平心靜氣而用聽覺鑒賞其聲音的高低、長短、強弱的機會。這原是當然之事：入室若不分別室中的人事而一味呆看，其人就近於瘋癲；聞人說話若不分別意義而一味聽賞，其人便像聾子了。但習慣之後，思慮因常常磨練而與年俱進，感覺則沒有磨練的機會，僅為知識收得的方便，而本身的機能幾乎閉塞了。

　　藝術科便是磨練感覺本身的機能，使之明敏而能攝受美與藝術的學科。但欲受磨練，必須先有準備。準備者，就是練習屏除思慮而用純粹的耳或眼來感覺自然界的聲或色的工夫。切實言之，果物寫生時須能不念其為可食的果物而但用淨眼感受其形狀色彩的姿態，唱歌聽琴時須能不究其歌曲的意義而用淨耳感受其高低長短強弱的滋味。總之，能胸無成見，平心靜氣地接待自然，用天賦的官能而感受自然的滋味，便是藝術科學習的最好的素地。藝術中並非全然排斥理知的思慮，藝術中也含有且需要理知的分子，不過藝術必以感覺為主而思慮為賓，藝術的美主在於

感覺上，思慮僅為其輔助。具體言之，果物的寫生畫的主意是示人以果物的形狀色彩之美，並非告訴我們世間有這樣一種果物（博物圖卻正是這樣的，故博物圖不能成為藝術）。不過我們鑒賞了形狀色彩之美而又附帶地知道其為果物，所感的美可更確實。至於音樂則本質上與思慮關係更少，幾乎全是感覺的事業了。

　　故學習藝術科須用與學習其他學科不同的態度。學習其他學科重用智力，學習藝術科則重用感覺。前者是鑽研的，後者是吟味而攝受的。知識學科上課時需要理解、思索、記憶。上課的所得不在於上課時間，而在於其理解，思索、記憶的知識。藝術科上課時只要感受，這一兩小時的經驗正是藝術科的所得，打了下課鐘以後其所得即便完結。前者所得是過後的結果，後者所得的是當時的經驗。前者猶似聽報告，後者猶似看戲；報告可以託人代聽，看戲不能託人代看。故藝術科的上課時間特別貴重。別的功課可於下課後自修；藝術科則自修甚不方便，其修習時間大都只限於上課的數小時內。故在這數小時內，學者務須充分準備而享用。準備者，就是屏除思慮，平心靜氣地攝受形色聲音的感覺；享用者，就是通過了明淨的感覺而嚐到藝術的美。

　　嘗見有一種學生，抱了要學某種繪畫的成見而學畫，或抱了要學某種唱歌的成見而學音樂。又有一種學生，注重每學期描幾幅畫，唱幾曲歌，似乎幅數與曲數的多便是藝術科的成績的進步，因而上課時力求畫的完成與歌的唱會。照上述的涵養感覺之說看來，這等都是不正當的學習法。這便是感覺的不明淨，學習法的歧途。

第三　須學健全的美

所謂不健全的美，第一是卑俗的美。例如月份牌式的繪畫，以及一種油腔滑調的音樂，其美都是不健全的。然而這種卑俗的東西，都有一種妖豔而濃烈的魅力，能吸引一般缺乏美術教養的人的心而使之同化於其卑俗中。這實在是美術界上的危險物。加之投機的人善能迎合俗眾的好尚而源源地製造這種藝術品，故其流行甚速，風靡極易。純正的美術經人盡力提倡而無人顧問，卑俗的美術則轉瞬間瀰漫於到處。這是因為凡純正的進步的美，不是僅乎本能所能感受的，必伴着理性的分子，有相當的理性的教養的人方能理解其美。卑俗的美則以挑撥本能的感情為手段，故無論何等缺乏理性的教養的人也能直接感受其誘惑。欲享受高深的快樂，必費相當的辛苦。全然不費辛苦而享受的快樂，必是淺薄的快樂；所費的辛苦愈多，所享受的快樂亦愈深。人們接近卑俗的美術品時，往往因為這是自己所能懂得的，故竭力稱讚而愛好之。但他們忘記檢點自己眼力。他們把自己固定在低淺的程度上了。倘能回想自己的眼力的深淺與正否，而虛心地窺察美術全野的狀況，必能捨棄現在的淺薄的美而另求進境了。愛好高尚的美猶如登山，費力較多，但所見的景象愈遠愈廣；愛好卑俗的美猶如下山，順勢而下，全不費力，但所見的景象愈近愈狹，其人愈趨愈下了。凡卑俗的美必全部顯露，反之，高尚的美則必有含蓄。卑俗的美，一見觸目盪心，再看時一覽無餘，三看令人欲嘔。高尚的美則初見時似無足觀，或竟嫌其不美，細看則漸入佳

境，終於令人百看不厭。外國漆匠所繪畫的廣告畫是其一例，《孟姜女》一類的俗樂又是其一例。那種廣告畫畫得形態逼真，色彩豔麗，能惹起遠近行人的注目。但細看其畫法，完全出於機械的模仿與做作，浮薄令人可厭。《孟姜女》一類的俗樂，初聽時覺得其旋律婉轉悠揚而甘美，但多聽數次便感厭倦、肉麻，因厭惡其樂曲而一併鄙視其唱奏者。故顯露與含蓄，可說是美的深淺高下的分別的標準。但這仍須用主觀去判別，主觀缺乏教養的人，仍不能知道何者為顯露，何者為含蓄。遊戲場裏不絕地在那裏唱奏《孟姜女》一類的俗樂，可見聽眾中定多對於《孟姜女》百聽不厭的人。大書坊大公司正在努力徵求而大批發行廣告用的時裝美女月份牌，可見社會上定多此種繪畫的欣賞又崇拜者。這樣看來，上述的分別標準徒託空言，不能實際有效用於學習者。故欲教人辨別美的高下深淺，不能從客觀上着手，只能先教人自己檢點其主觀。自己檢點是困難的事。但一方面能虛心而不固執，一方面再能信仰美術的先進者而容納其指導，即使最初不正確的人，後來也能體會健全的美。

　　第二種不健全的美是病的美。偏好某種性質的美而沉溺於其中，不知美的世界的廣大，便是病的美的作祟。例如趨於「優美」的極端的抒情的繪畫，悲哀的音樂，往往容易牽惹多煩悶的現代青年的心，使他們沉浸於其中，不知世間另有「壯美」、「崇高美」等的滋味。又如一種客觀性狹小的新派的藝術，故意反對常識的藝術，而作眾人所不解的奇怪、神祕、曖昧的表現，往往容易牽惹思想混亂的現代青年的心，使他們趨附衒奇，藉口新派而

詆毀常識的藝術為陳腐背時。這兩種都是病的美。成熟的藝術家
不妨因其個性的特殊的要求而傾向某一方面。例如德國畫家裴克
林（Böcklin）的傾向神怪，法國畫家夏望痕（Chavanne）的傾向
幽玄，作曲家修裴爾德（Schubert）的傾向悲哀。但普通學生的
學習藝術科是欲得藝術的常識而受藝術的陶冶，不是欲在藝術界
獨樹一幟而為藝術家。他們應該虛心容納各種的美，由正當的途
徑而受健全的美的薰陶。藝術的正當與偏執，可視其客觀性的廣
狹而判定之。凡多數有教養的人所能共通理解的藝術，為客觀性
廣大的藝術，即正當的藝術。反之，少數有教養的人所愛好而為
大眾所不能理解者，為客觀性狹小的藝術，即偏執的藝術。（但
現在所謂有教養的人即有正確的鑑賞力的人。不然，前述的卑俗
的美術便可說是客觀性最廣而最正當的藝術了。請勿誤解）趨好
偏執的藝術的人大都是好奇，熱情，或精神異常的人。藝術所及
於人的影響，不僅一種知識或經驗，又能從心的根元上改變其人
的性情。故趨好偏執的藝術的學生，其生活亦往往隨之而陷入不
健全的境地。或者陰鬱、孤獨，或者狂妄、自大，或者高揚自己
的偏好而忽視其他一切的學業。學校中因偏好藝術科而放棄其他
學業的人很多，但因偏好一種知識學科而不顧其他學業的人少有
所聞。可見藝術科與其他學科性質特異，富有左右人的性情的力
量，學者不可以不審慎從事。

　　昔孔子觀明堂的壁畫而稱「此周之所以興也」，聞鄭衛的音
樂而歎為「亡國之音」。則藝術的健全與否，不但影響於人的性
格，又關切於國家的興亡。現今社會上那種不健全的畫圖與歌曲

的流行，暗中在斫喪我民族的根氣。欲匡正此弊，只能從學校的藝術科着手。

圖畫學習法

學習畫圖要注意二事：第一要辨別門徑，第二要磨練眼光。説明於下。

第一　辨識門徑

畫的種類可就三方面分別。從畫的用具上分別之，有鉛筆畫、木炭畫、毛筆畫、水彩畫、油畫、粉筆畫、蠟筆畫、鋼筆畫……等。從畫的題材上分別之，有花卉畫、翎毛畫、人物畫、仕女畫、山水畫、靜物畫、動物畫、風景畫、歷史畫、風俗畫……等。從畫的方法上分別之，有寫生畫、記憶畫、想像畫、工筆畫、粗筆畫、略筆畫、東洋畫、西洋畫、新派畫、舊派畫、素描、彩畫、漫畫、圖案畫……等。畫的方面如此其紛歧，畫的種類如此其複雜。故初學畫圖的人慾選擇幾種應習的畫，而對此紛歧複雜的光景，茫茫然無從知道其中的系統，心煩惑而不能決定選擇的途徑。因此往往有人不明大體，任自己的愛好而傾向某一種繪畫。有的説「我歡喜學鋼筆畫」，有的説「我歡喜學漫畫」，而致力於這方面練習。以若所為，求若所欲，結果都入歧途而無有成功者。何以故？因為學畫有一定的步驟與途徑，必按步驟而由正道，方可得成功。若躐等而進或從旁門而人，必不得

良好的結果。

　　畫的種類雖然複雜，但能從根本上探求學畫的門徑，其實簡單明了。學者誠欲解除心中的茫亂煩惑而探得圖畫學習的門徑，請屏棄一切先人觀念，而試聽吾根本之說：

　　根本地說，所謂描畫者，是吾人有感於天地間的美的景象，觀賞之不足而用丹青描寫此感激的光景於平面的紙上的一種工作。專門的大畫家的創作與初習圖畫的小學生的練習，其程度雖然高低懸殊，但描寫的定義無不相同。若有不合於此定義的描畫，其所描的一定不是正當的畫，不能成為正當的藝術（例如臨摹別人的畫，或用格子及放大尺等機械地模仿照相或畫片等，皆非有感於天地間的美景而描寫自心的感激的工作，故其所描不成為藝術的繪畫，僅屬一種遊戲）。如前所述，畫的種類甚多，但都是根據了這定義而發生的：例如因美的景象的種類而發生花卉畫、翎毛畫、人物畫、仕女畫、靜物畫、動物畫、風景畫……等；因丹青的種類而發生木炭畫、鉛筆畫、毛筆畫、水彩畫、油畫……等；因描寫的方法而發生寫生畫、記憶畫、想像畫、工筆畫、粗筆畫、東洋畫、西洋畫……等。花樣雖多，道理唯一。學畫的人切勿眩目於其花樣，只要按照其唯一的道理而選定根本的練習法，便探得學畫的門徑而一通百通了。

　　所謂「根本的練習法」如何？請回想前述的定義：「有感於天地間的美景而用丹青描寫此感激於平面的紙上。」可知圖畫的實際的工作是學習把立體的景物描寫為平面的形式的技能。換言之，圖畫的技術是把眼所見的物象用手描出在紙上。學得了這一

種能力，圖畫的技術即已完備了。學圖畫的人必須根本地從這點上探求路徑，不可另覓歧途旁門。臨摹畫譜，用放大尺模仿照相等，都是歧途旁門。因為用那種方法學會一種畫具或一種物象的描法，只是一種，不能活用。方法畫具有種種，天地間物象更是不計其數，要一種一種地分別學會其描法，恐怕用畢生的時間也不能完全學會。況且那不是由於自己的感激而來的，先已違背圖畫的定義了。然則我們有什麼一通百通的活用的練習法可以根本地學得用各種畫具描寫森羅萬象的技能呢？其法如下：

萬象雖多，不過是各種的形狀、線條、色彩的種種的湊合。我們只要選定一種完備一切形狀、線條、色彩的物象，作為練習描寫的模型。熟達了這種物象的描寫之後，對於天地間一切物象都能自由寫出了。——這物象便是「人體」。

畫具雖多，不過是為欲變化畫的表面的趣味而造出的，但描法的道理唯一不二。我們只要選定一二種最正當又最便於練習的畫具，由此學得了描法的唯一不二的道理，則其他一切畫具都能自由駕馭了。——這畫具是「木炭」和「油繪具」。

故根本的學畫法，是最初用木炭描寫石膏模型（即人體的部分的石膏模型），其次再用木炭描寫真的裸體人，最後用油畫描寫裸體人。三步的練習充分熟達以後，畫家的基礎即已鞏固了。——普通學校的學生的學習圖畫並非欲做專門畫家，為什麼我在這裏講專門畫家的技術修練法給普通學生聽？因為畫法道理唯一，普通學生與專門畫家的所學，不過分量輕重不同，性質並未變更。凡為學問，必從大處着眼，方能達得正當的門徑。讀者

請先明白畫法的大道，然後再計自己的課業。

為什麼特選木炭和油繪具的兩種畫具和人體的一種題材？其理如下：

第一：凡要描寫物象的形似，分析起來可有四方面的研究，即形狀、線條、明暗、色彩。拿製造風箏來比方，形狀猶似風箏的形式，線條猶如風箏的骨子，明暗猶似風箏上所糊的紙，色彩猶似紙上的花紋。要風箏放得高，先須注意其形式，骨子，和所糊的紙，花紋則有無聽便。同理，要把物象描得像，先須注意其形狀，線條，和明暗，色彩則不妨從緩研究。試看照相及活動影戲，只有形象及濃淡，只用黑白二色，而物象均能畢肖。可知形狀，線條，和明暗，實為物象構成的基本材料，研究了這些基本材料之後，則眼所見的物象即能用手正確地描表於紙上，而圖畫的基本的技術即已學得了。故初學繪畫必用黑的木炭描寫在白紙上，不用其他的色彩。這畫叫做「基本練習」。專門的美術學生一人學校即專習木炭畫，習至一二年之久，然後試作彩畫。木炭畫的基本練習歷時愈久，作彩畫愈感便利而成績愈良。何以故？因為對於形狀線條明暗的研究愈加充分熟達，則作彩畫時愈可專心顧到色彩方面的描表法，其成績容易完美了。故篤志好學的畫家終身不離木炭畫。雖已熟達油畫水彩畫等技術，猶時時用功木炭畫的基本練習，以求技術的深造。如上所述，木炭畫是繪畫上最基本最重要的一種畫具，故學畫的門徑必由此而人。

第二：彩畫種類甚多，何以必以油畫為主？因為油畫有種長處，在一切彩畫中為最優秀；又繪畫的最完全的表現是彩畫，故

彩畫中最優秀的油畫為最正當最完全的畫具,可說是學畫的最後的目的地。油畫的長處如何?約言之有三:(1) 油畫的材料與技法均最進步,故不拘畫面大小,均宜用之。小至數寸的小品(例如 miniature),大至寺院宮殿的壁畫,油畫均能適用。別的彩畫就不然,水彩畫雖有輕妙淡雅之長,然其性質不宜於作大畫,只供小品之用。畫報紙大小的水彩畫已是最大的畫面了。色粉筆畫雖有柔和鮮麗的特色,然更不宜於大畫面,只能夠作精緻的小品。又如古代壁畫所用的鮮畫(fresco)固專長於作大畫,但因其顏料的性質的關係,只宜於大畫而不適於小畫。且作大畫時也不及油畫的便於使用,故一切彩畫之中,惟油畫宜大宜小,最為便利。(2) 油畫的顏料大都是不透明的,黑的地子上可以用白的油畫顏料來掩覆,故作油畫時有改竄自由的便利,為其他一切彩畫所不及。作畫是表現自心所感激的自然景象,故畫具宜力求便於使用,可以揮毫自由而無顧慮之煩。關於畫具的操心愈少,則畫者愈得專心於觀察、想像、表現的工夫上,而製作的成績更加良好。油畫的顏料均有掩覆性,不但調子色彩的明暗可以任意修改,即已畫成山,亦不難改描為天空。回顧別的彩畫,水彩畫非把明的部分留出白的地紙不可,且色彩一經塗上,不易洗去,洗過就留下不自然的痕跡。色粉筆畫雖然亦稍有掩覆性,但使用及改竄遠不及油畫的自由。(3) 油畫以帆布為地子,以漆類的膠質為顏料,故質地堅牢,永不褪色,可以永久保存。文藝復興時代的大作油畫,歷三四百年之久,至今色澤依然如故地保存在各國的美術館裏。鮮畫雖也有古代的遺留品,但色澤均遜,不復保留

當時的真面目，殆已成為古董了。水彩畫易因風吹日曝而褪色，且其地子為紙，根本難於久存。至於色粉筆畫，則粉末最易脫落，在彩畫中要算最難保存的了。——油畫兼有上述的三種長處，故在一切畫具中佔有最完全最正大的地位。自來的畫家，除了極少數的特殊愛好者以外，幾乎無人不研究油畫。水彩畫及色粉筆畫僅偶用之以作畫稿或吐過油而已。故學畫的正途，是以木炭畫為豫習的階段而以油畫為目的地。

　　第三：既已說明了畫具的所以選定木炭與油畫的理由，次述題材的所以選定人體的原因。學畫的正當的門徑，是最初用木炭描石膏模型，其次易石膏模型為真的裸體人，最後易木炭為油畫。石膏模型者，就是雕塑家依照人體而作的雕刻品，有頭像、胸像、半身像、全身像及手足等的模型。因為真的活人姿態易變，且色彩複雜，不便供初學者練習觀察而作素描，故先用人的石膏模型。取其靜止不動，可供初學者仔細眺望而從容描寫；又取其色純白，可使初學者容易辨別其明暗的調子。這是專為初學練習的方便而設的。實則學畫所選定的題材始終是「人體」。這恐怕是一般人所認為最難理解的繪畫上的奇特的現象。我們鄉下人的俗語，稱描畫為「畫花」。恐怕這不限於我們鄉下如此，這話並非無因，中國畫昔題材的多取自然界的花卉，或有以養成這習慣。現在學校裏的圖畫科是取用西洋畫的方法的。我們鑒賞到西洋的繪畫作品時所最感奇特的，是畫的題材的多取人物，尤多取裸體的人。名家的作品集中幾乎沒有一冊不載裸體畫，展覽會場中觸目是裸體的人。這一點東洋與西洋相反，前者多取自然，

後者多取人物。倘使西洋人也有俗語，應是稱描畫為「畫人」了。為什麼西洋人喜描人而東洋人喜描花？這事牽涉東西洋思想文化的背景，是言之甚長的一個問題，現在無暇論述。現在我只能說明繪畫上所以多描人物的理由，以為初學圖畫的人解惑。其理由有二：（第一）即如前所說，人體中包含一切形狀線條與色彩。故在森羅萬象中，人體的形色最為複雜，最為俱足，同時亦最為難描。故熟達了人體的描法之後，萬象無不能描。在沒有訓練的眼看來，花、蝴蝶、孔雀，何等美麗，遠勝於肉色而羞恥的裸體。其實那些不過五彩絢爛眩耀人目而已，細究其構成，遠不及人體的巧妙變化而複雜。就形及線而說，花瓣上的曲線，在人體上都可找到。反之，人體的曲線，花卉中不能盡備。就色彩而說，蝴蝶與孔雀的色彩不過強烈而豔麗，但幼稚淺薄，一覽無餘。反之，人體的肉色粗看似乎平淡，但在光線之下變化無窮；宇宙間色彩的複雜，無過於肉體。故裸體描寫，研究愈久則發見愈多。憑空難說，讀者能看幾幅大畫家的作品，然後再看人體，自能漸漸理解其被選作基本的畫材的理由了。（第二）繪畫中所以多取人體為題材，尚有一點更內面的原因：如前所說，描畫是吾人有感於自然界的美景而用丹青描寫其感激於畫中的一種工作。可知我們對於所欲描的物象，心中必然感激讚歎。這時候我們的心必遷居於這物象之中，而體驗其美，名曰「遷想」。當然不是像孫行者變法地把靈魂移人物體中而使之變成妖精。只是想像自己做了物象，把心跟了物象的姿態而活動，以體驗其美，故曰遷想。遷想的程度的深淺，因物象的類別而異。我們自己是有

生命的人，對於無生命的山水花草器什，因為物類之差最遠，遷想最不易深。其次，對於有生命而異類的犬馬，物類之差稍近一些，遷想亦較易深。最後，對於同類的人，則最易同情共感，遷想亦最深。即萬象之中，人體最易得描畫者之遷想。換言之，即人體最富於「生命之感」。這是繪畫中所以多取人體為題材的一個更內面的原因。在這裏我們便可知道中國畫與西洋畫的差異：西洋畫家善遷想於生命感最豐富的人體，中國畫家則善遷想於生命感最缺乏的自然。於此可知中國畫比西洋畫高遠。西洋畫比中國畫淺近而易於入門，故現今世間的學校的圖畫科都取用西洋畫的方法。

　　學畫的根本的方法及其理由，已盡於上述。要之：熟達木炭及油繪的畫具之後，一切畫具皆能應用；研究人體的描寫之後，一切物象皆能描寫。此即所謂一通百通的活用的方法。

　　或問曰：於上所述，皆專門學畫之道，需要悠長的年月與複雜的設備。普通學生的圖畫科每週只有數小時，又沒有油畫及裸體人的設備，或竟連石膏模型而無之。雖欲遵行，如何可得？

　　答曰：此言誠然。但凡為學問，必從大處着眼，則免入歧途。讀者對於上文宜勿拘其「事」，而取其「理」。事者，木炭、油畫、石膏模型，裸體人是也。理者，先用素描研究形狀、線條、明暗，後用彩畫兼寫色彩是也，悟通此畫理之後，鉛筆可以代木炭，水彩或色粉筆可以代油繪，靜物可以代石膏模型，着衣人可以代裸體人。但普通學生與學校的圖畫的設備決不宜如此其簡陋。木炭容易置辦，石膏模型應該設備幾個；油繪 sketch 的描

寫也是文明人應有的常識,豈必專門家而後可學?至於人體的研究,則普通學生有石膏模型已足,自不妨省卻裸體人的設備了。故上述的話,並非全是專門學畫之道,普通學生都可在相當程度內遵行。惟對於只有長台板凳的教室的學校的學生,上文完全是空話了。

第二 磨練眼光

普通稱圖畫科的練習曰「描畫」,因為其總是用手練習描寫的。但你倘拘泥於這名稱,而埋頭於「描」的工作,你的圖畫一定學不成。學圖畫不宜注重手腕的工作,應該注重眼光的磨練。因為手是聽命於眼而活動的。捨眼而練手,是忘本而逐末,其學業必入於旁門歧途。故圖畫雖稱為「描」,而其磨練必從「看」入手。能看然後能描,有眼光然後可有腕力。有了眼光即使沒有描寫能力,亦不失為解藝術而知畫的人;反之,僅有描寫能力而沒有眼光,其人就是畫匠。

磨練眼光之道有四:第一是觀察自然,第二是練習作畫,第三是鑒賞名畫,第四是閱覽書籍。說明於下。

第一,觀察自然:圖畫是吾人有感於天地間的美景而用丹青描寫之於紙上的工作。則對於美景的感激是畫的動機。一切繪畫都是從「自然」中產生的,故自然可說是藝術之母。學圖畫必先練習觀察自然美的眼力。怎樣能在自然中發見美的姿態?其法有二:

(1) 切斷關係的觀念,而看取物象的獨立的姿態,即容易發

見其美。關係就是物象對世間的關係，對我的關係。例如在故鄉的田野中眺望景色，心中不能打斷其村為我的故鄉，其田為我的產業等關係的觀念、理智活動而感覺障蔽，對之只感利害得失而不易發見其美景。反之，一旦忽入素未曾到的異鄉中眺望景色，便不起關係的觀念，即理智停息而感覺旺盛，即容易發見美景。異鄉風物勝於故鄉，一半固由於不見慣之故，但一半由於切斷關係觀念之故。郊野散步的時候，用手指圍成一圈，而從圈中窺眺一部分的景色，其所見必比普通所見更美。俯身從兩股間倒窺背景後的景物，天天慣見的鄉村亦能驟變為名勝佳景。這也是因為圈子的範圍與倒景的變化，打斷了其物象的關係，使成為獨立的姿態，故容易發見其美。關係是障蔽物象的美的姿態的。學畫者對於靜物、果物、人物、景物，都要練習切斷關係的看法，然後能發見其美的姿態，而從中感得「畫意」。

　　(2) 把立體的景物當作平面看，便易發見其美。例如吾人入郊野中，舉目望見白雲、青山、曲水、孤松等景物。若用心一想，即知道白雲最遠，青山次之，曲水較近，孤松則距吾不過百步。又在觀念中顯出一幅鳥瞰地圖，上面排列着此四物的距離與位置。這便不感其美而不能發見「畫意」了。反之，不要用心去想，只是張開眼來，像照相乾片似地攝受目前的景物，則白雲、青山、曲水、孤松沒有遠近之差，而在於同一平面之上，眼前即是一幅天然的畫圖了。桌上放着一隻茶杯和幾個蘋果，觀者若想念其距離而作鳥瞰的看法，便無可畫之處；倘能當作平面看，即成為一幅靜物畫。圖畫原是把立體的美景描寫於平面的紙上的工

作。故物象的平面的看法最宜注意練習。但平面的看法仍是根據
了打斷關係的作用而來的。能打斷關係即能作平面的看法了。上
述兩種對於自然的觀看法名曰「藝術的觀照」。詩人對於景色善
作藝術的觀照。杜甫詩云:「落日在簾鈎。」王維詩云:「樹杪百
重泉。」落日與簾鈎相距極遠,山間的流泉與地上的樹亦隔着距
離。兩詩人切斷了這些景物的關係而用平面的看法,故能見到這
繪畫的境地。

　　第二,練習作畫:畫是用手作的,但倘專重用手而閑卻眼
光的磨練,便不是正當的圖畫學習法了。由作畫磨練眼光之法:
我們對着一幅素紙而動筆描寫靜物的時候,心中不可抱着「我現
在要把一隻茶杯和三隻蘋果描出在這素紙上」的想念,必須經營
「如何把目前的景象(茶杯與蘋果)安穩妥帖地裝配在這長方形
的空間(素紙)中」。倘使抱着前者的想念,其描寫就變成記錄,
其畫便成為博物標本圖,而不成為藝術的作品了。必須不念物象
的內容意義,而苦心經營空間的分割佈置的工作,然後素紙上可
以顯出空間美而成為藝術的作品了。初學圖畫的人所繳來的畫
卷,往往在一張廣大的圖畫紙的中央或角上精細刻劃地描着幾件
靜物,而把餘多的空白紙置之不顧。這些都不能稱為繪畫。繪畫
是空間藝術,空間在繪畫上是非常貴重之物,畫面中豈容任意留
出空地?畫面中的地皮比上海的屋基地還貴重;畫面中的尺寸比
美人顏貌上的尺寸更為嚴格;所謂「增之一分則太長,減之一分
則太短」的話,在佈置安穩妥帖的畫面中非常適用。故畫面中沒
有空地,不描物象的地方不是無用的空地,乃有機的背景。這背

景對於物象有陪襯、顯托的作用。其形狀、大小、粗細、闊狹、明暗，和色彩，均與物象有重大的關係，不是任意留出的。今於大幅的素紙中孤零地描寫幾件靜物，是蔑視畫面的空間及背景的作用，而作非美術的說明的圖解，不是圖畫科的功課了。作畫第一要重視空間。長方形的圖畫紙內的空間處處均發生效力而作成美的表現，是作畫的第一要義。故作畫是一種能動的、切實的眼光磨練。

　　第三，鑒賞名作：自己作畫是能動的眼光磨練，鑒賞名作是受動的眼光磨練。由前者可以切實理解美的方則，由後者可以廣泛理解美的性狀。兩者在圖畫修養上是並重而不可偏廢的。但鑒賞名作必須鄭重選擇其作品。若任意瀏覽，弊害甚大。初學美術的青年，自己的眼光當然缺乏正確的批判力，指導者切不可任其隨意鑒賞。不然，在極幼稚的眼中看來，一般鏡框店中所售的下級的西洋畫（例如日本富士山雪景圖、森林、瀑布、夜景圖等，在茶園、酒肆、商店，及俗客的家庭中的壁上時有所見），時裝美女月份牌，甚至香煙匣中的畫片，比大畫家傑作更可讚美。其眼光反因此而墮落了。故鑒賞名作，指導者不可任學者自選，同時學者亦宜自己覺悟，虛心信受指導者的忠告。學者最初對於指導者所選定的名作或有不能發見其好處而抱反感，但切不可過於自信而信口批評。須平心靜氣，仔細觀賞，再三吟味，或請先進者解說其鑒賞法。倘指導者所選定的確為佳作，則學者久後自能發見其美，自己的眼光即受此等佳作的薰染而進步了。信口批評是求學的青年們最宜忌避的惡習。每見青年人觀畫，喜信口褒

貶，有的説「這畫不好」，有的説「那畫好極了」，這種狂妄的態度，實足以自封其學業的前途。我並非不許青年學生發表其對於美術的意見及好惡。他們極應該對指導者或先進者發表其鑒賞名作以後的感想。他們盡可説「我歡喜這幅畫」，或「我看不懂那幅畫」，而就正於有道；但不宜妄評其「好」與「不好」。好與不好是評定其藝術的價值的。老練的美術批評家尚且不敢直截痛快地斷定名作的價值，普通學生豈可信口褒貶？名畫乃各畫家的精心結構之作，皆富有美的價值。鑒賞者與某畫家性情接近，便容易理解而愛好其作品；與某畫家性情隔遠，即不容易理解而不愛好其作品。故萬人皆得發表其對於名作的理解的程度及好惡的心情。但非確有見識，不宜妄評其好壞。這一點不但有關於美術修養，又有關於德業。總之，鑒賞名作第一要虛心靜觀，然後可以廣泛地理解美的性狀，而增進其眼光。

　　第四，閱覽書籍：上三項是直接磨練眼光的，此一項是間接磨練眼光的。我國大畫家有謂學畫須「讀萬卷書，行萬里路」。因作畫從手腕出，手腕聽命於眼光，眼光根據於胸襟。故讀萬卷書行萬里路以修養胸襟，即從根本上修養作畫。普通學生的學習圖畫，用不到這高談闊論；但深淺雖殊，道理同一。故圖畫的進步自與全體修養的進步相一致。例如上文所述，詩人常作繪畫的描寫。則吾人研讀詩文，非特修文學而已，又可獲得繪畫的理解。但我現在所謂閱覽書籍，擬捨遠就近，勸學者於描畫看畫之外，宜閱覽與繪畫直接有關的書籍，以輔助其畫圖課業的進步。例如畫的描法、色彩法、遠近法、構圖法、美術鑒賞法、美術知

識、美術史、藝術論一類的書籍，都是於圖畫的眼光磨練上有益的讀物，都是圖畫科的參考書。讀者如欲我介紹一二，我可推薦我自己的譯著：最宜為圖畫科課外讀物的，是少年美術讀本《西洋名畫巡禮》（開明最近出版）。這書內載西洋名畫二十四幅，及講話十二篇。名畫為四百年來的西洋大畫家的代表作；講話則從此等名畫的鑒賞法及其作者的事略說起，附帶述及圖畫的學習法，繪畫的理論，以及關於美術的知識。其次，《西洋畫派十二講》（開明版）亦可為理解繪畫之一助。該書內載西洋近代各派代表作四十二幅，每派為文一講，說明其畫風，提倡者，及羣畫家的生涯與藝術。以上兩部都是與繪畫關係較切的書籍，其次則《西洋美術史》，《藝術概論》，《現代藝術十二講》（皆開明版），有餘暇及興味之人均可一讀。

　　我所能忠告讀者的圖畫學習法，即如上述。總之，辨別門徑與磨練眼光，是圖畫之門的二重關鍵，非探此關鍵不得入門。

音樂學習法

　　音樂學習法的要點有二：第一也是辨識門徑，第二是確修技術。說明於下。

第一　辨識門徑

　　音樂表現可大別為二類，其一是用人聲唱歌，名曰「聲樂」。其二是用樂器演奏，名曰「器樂」。聲樂中雖然也有種種組織法，

但表現器具只是人聲一種，概稱之曰唱歌亦無不可。器樂則種類繁多，所用樂器有數十種，組織方法亦變化複雜。普通學生學習音樂，應取道於如何的門徑，不可不先辨識。

現今普通學校中的音樂科大部分的工作是唱歌，或只限於唱歌而不修器樂。音樂科的工作的範圍究竟如何？照教育部所定課程標準，初中一年生即須兼習唱歌和器樂基本練習。但實際奉行的學校似乎極少，大都僅教唱歌而音樂科的能事已畢。學校的實際雖然如此，但學者應該明白學習音樂所應走的正道。其道如何？答曰：「宜以聲樂為基礎，以器樂為本體。」在小學校受了唱歌訓練之後，基礎略具，初中一年生自當進而接近音樂的本體。聲樂何以為音樂課業的基礎？器樂何以為其本體？其理如下：

第一：音樂是人的感情的發表。聲樂是用人聲演奏的音樂，故聲樂的發表感情最為直接。最直接的表現最自由，且最易感染。因這理由，聲樂在音樂上有根本的價值。器樂原是由聲樂發展而來的，即因人聲的音域有限，不夠應用，遂用樂器代替喉音而作更廣大的表現。換言之，聲樂是直接用自己的身體直接發表心中的音樂，器樂是在心中默唱而以樂器代替身體發表。故聲樂為器樂的根本。無論學習何種樂器，必須從聲樂研究（唱歌）開始。凡擅長器樂演奏的人，同時必擅長聲樂；不過其喉音未經磨練，不能用口直接表現而在心中默唱而已。故中學校的音樂科須以唱歌為主而樂器練習為副，以冀其基礎鞏固。

第二：音樂是表現音響的美的藝術。音樂與言語不同，言語

含有意義，音響則只有高低強弱長短而沒有意義。唱歌的歌詞是用言語表示意義的，故唱歌不是純粹的音樂，是音樂與文學的合併的表現。不用言語表示意義而僅由音響的高低強弱長短表出音樂的美的，正是器樂。故曰，器樂是音樂的本體。近世音樂發達以來，器樂勃興而大進。大音樂家的作品大多數是器樂曲，音樂演奏會所奏的大半是器樂曲。故近代稱為「器樂時代」。器樂時代的人對於器樂必須具有相當的理解。故中學校的音樂科不可止於唱歌，而必兼修器樂，使學生具有器樂鑑賞的能力，而接觸音樂的本體。

音樂的門徑較圖畫的簡明。學者只須先修唱歌，略具基礎，則兼習器樂，如是而已。唱歌是團體練習的，材料自有先生選配。器樂是個人練習，其材料亦有基本練習書或教本排定，不須自己探求。所修的樂器，則不外二種，即風琴與洋琴。因為風琴與洋琴是最完全的獨奏樂器，既可奏旋律，又可奏和聲。故初習器樂捨此莫由。如欲修習懷娥鈴、笛、喇叭等其他樂器，亦須以鍵盤樂器（即風琴與洋琴）為基本。但普通學生的音樂課業時間有限，事實上不能專修多種的樂器。故其音樂練習的工作不妨指定為唱歌與彈琴二事。

第二　確修技術

音樂的門徑很簡明，容易辨識；但音樂學習的難點在於技術的修練上。流動的音過去即行消滅，不比形狀色彩的留下憑據，故音樂修練最難正確。不正確的修習，雖門徑無誤，盡可流入邪

道歧途,而不能入門。故圖畫學習的要點在於門徑與步驟,音樂學習的要點則在於技術修練的態度上。現代音樂進步發展已達於極高深的程度。故研究音樂必取極嚴格,鄭重而正確的態度。古人教人寫字態度必端莊嚴肅,曰:「非是要字好,只此是學。」這不是道學先生的迂闊之談,確是深解技術的人的循循善誘的教訓。凡技術修練,態度正確者技術必多進步,習字與習音樂同一道理。但說明理由,學者必抱功利心而盼待效果。今不言明態度正確的效果,則學者無功利心於其間,而可在不知不覺之中漸漸進步了。學習音樂正宜取這樣的格言:「彈琴唱歌,態度必端莊嚴肅。非是要音樂好,只此是學。」近世進步的音樂,技術非常高深。無論聲樂的唱歌,器樂的彈琴,都不許當作消閒娛樂之物而任意玩弄,須用嚴肅的態度而勤修基本練習。音樂的基本練習如何嚴肅,請為讀者略述之。

聲樂的基本練習,首重發聲。聲有地聲、上聲、裏聲三種聲區。唱歌者必須充分練習這等聲區的,使唱時善於變換。聲區的變換名曰「換聲」。換聲是唱歌上極困難的一種技術。熟達這技術的唱歌者,其換聲不見顯明的痕跡,而自然移行。聲區的優劣,全由於唱歌法的基礎的「發聲法」的學習態度而定。學習態度不嚴正,決不能練成優秀的聲區。發聲的要點在於呼吸。須使呼出的空氣皆為歌聲,全不夾雜一點別種的聲響,明快,澄澈而自由,方為最上的發聲法。又聲量的變化也須練習。唱歌時所發之聲,須先由弱聲開始,次第加強,再次第減弱,終於消失。這聲量調節的方法名曰 Messa di voce。還有聲的進行也有種種的技

術。例如從一音移到別音時，欲其不分明界限而圓滑進行，名曰「貫音」（legato）；由此更進一步，欲使兩音完全接續，名曰「運音」（portamento）；反之，各音短促而分離的唱法，名曰「頓音」（staccato）；使歌聲震顫，名曰「顫音」（vibrato）。這等唱法各有其巧妙的用處，練習聲樂的人均須一一認真地修習。唱歌者的最初步的工夫是練習發音字眼的明確。在唱歌上，無論何國言語，其發音必須明白清楚而正確，不得稍有模糊。練習者須置備小鏡子一面，照着自己的口而較正發各種母音時的口的形狀。母音有五，即 A（阿），E（哀），I（衣），O（惡），U（烏）。發 A 音時口作大圓，E 作闊扁形，I 作狹扁形，O 作小圓形，U 作合口形。歌詞中所用的字眼都是各種子音和這五個母音的結合，故五種母音正確練習之後，就能正確地唱奏一切歌詞中的字眼了。母音練習之法，先用 A 音唱出音階上的各音，及各種音程練習課。順次及於其他四音的練習。同時由指導者或由自己從鏡中檢點口的形狀，每唱一音，務使口始終保住同樣的形狀而發同樣的聲音。不勵行這種嚴正的練習，帶着笑而任意唱歌的，都不是正當的學習者。他們是以唱歌為遊戲，他們是侮辱聲樂，他們的學習是徒然的。

　　彈琴的基本練習更為嚴密繁複。例如練習洋琴，則須依據原冊的基本練習書而一課一課地彈練。每課中都有艱難的指法與迅速的拍子。一課彈練十分成熟，然後進而彈練新課。這不比看書，不是以懂得其意義為目的，而以學得其技術為目的。要懂得意義，可用理解力及記憶力；但要學得技術，理解與記憶都無

用，而全靠「熟練」。熟練不能速成，除了一遍一遍地多彈以外沒有別法。中等天才的人要熟練一個小小的洋琴曲，至全無停頓與錯誤而流暢地演奏的地步，至少也須彈練數十遍。但這種實技的工夫，必須身入其境，然後知道其難處。平日在小風琴上隨意亂彈小曲的人，聽了如此嚴肅的話未必能相信。他們不知道彈琴有一定的指法，音樂有複雜的和聲。不講指法，不用和聲，而僅在琴鍵上彈出一道旋律，原是容易的事。但現今的進步的洋琴音樂決不能就此滿足，必須用複雜的和聲與正確的指法。我們只有十個手指，要同時按許多鍵板而敏捷地繼續進行，自非精研指法不可。但這仍不過是局部的技術而已。就全體而論，名家的作曲都有一定的速度與表情。彈奏的人必須充分理解其樂曲全體的內容，用了相當的速度而表現其曲趣，方為完全的演奏。故學習洋琴須用極認真的態度。演奏者的身體的姿勢，手指的彎度，足的位置，頭的方向，都須講究，必須用恭敬嚴重的態度，方能探得洋琴音樂的門徑。否則止於音樂的遊戲。

二十年八月十六日，為《中學生》作。

音樂與文學的握手

　　音樂在其諸姊妹藝術中，具有一種特性，即其表現的抽象性，別的藝術，如繪畫、雕刻、文學、演劇等，必描寫一種外界的事象，以為表現的手段，例如繪畫與雕刻，必托形於風景人物的形色；文學與演劇，必假手於自然人生的事端。音樂則不然，可不假托外界的具體的事象，而用音本身來直接攪動我們的感情。繪畫的內容有人物，山水等具體的物象，文學的內容有戀愛，復仇等具體的事件，音樂則除隨了演奏而生起的感情以外，茫漠而無可捉摸，全是抽象的（舞蹈雖也有此特性，但因為表現的工具的關係，遠不及音樂的雄辯）。其次的特性，例如音樂演奏後立即消失，不似造形美術或文學底可以永久存在，但這易消失性不是現在的論點所在。

　　音樂有這個抽象性，故近世以前的音樂，都是用純粹的音來表現致密的感情，而不含有客觀的描寫的，這等音樂名為「純音樂」（pure music），或名為「絕對音樂」（absolute music），絕對音樂盛行於裴德芬（Beethoven）以前，當時所最講究的宮廷音樂「室樂」（chamber music），就是最優秀的絕對音樂。

　　十九世紀中葉，裴德芬扶絕對音樂出了象牙塔，即企圖用

音來描寫外界事象,使音樂能像文學地描寫具體的物象,訴述具體的事件,這音樂名為「內容音樂」(content music),其中最進步的,即所謂「標題音樂」(program music),就是在樂曲上加以文學的題名,使聽者因題名的暗示而在樂曲中聽出像小說的敍述描寫來,故又名「浪漫音樂」。這浪漫樂派由裴德芬始創之後,法蘭西的陪遼士(Berlioz),匈牙利的李斯德(Liszt)接踵而起,努力研究音樂的人事描寫,作出許多的「交響樂詩」。他們都是標題樂派的急先鋒,中間人才輩出:像把貴推(Goethe)的詩來音樂化的修陪爾德(Schubert),作歌劇《中夏之夜的夢》(*Midsummer Night's Dream*)的孟檀爾仲(Mendelssohn),作《夜樂》的曉邦(Chopin),作歌劇《浮士德》(*Faust*)的修芒(Schumann),均是標題樂派的巨子。到了華葛拿(Wagner)的樂劇,就達音樂表現的最後的目的,歌劇曲能脫離歌詞而有獨立的價值,即音樂具有文學的表現力,能不借歌詞而自己描寫具體的物象,訴述具體的事件,故評家稱內容音樂為「音樂與文學的握手」。

渺茫無痕跡的音怎樣能像文學地描寫物象,訴述事件呢?德國樂家許德洛斯(Strauss)曾經說,將來最進步的描寫音樂定能明確地描出茶杯,使聽者很容易區別於別的銀盃或飯碗,這也許是奢望,但音樂底描寫事象,確是有種種的方法的。我在習音樂的時候,也曾常常在樂曲中發見明確地描現事象的旋律句,即所謂「樂語」(music idiom,music language),覺得真同讀詩詞一樣,屢屢想綜合起來,系統地考察音樂的文學的表現,即描寫事

象的方法，苦於材料與識見兩俱貧乏，徒然懷着虛空的希望，近來讀了日本牛山充的《音樂鑒賞的知識》，覺得其中有兩章，論述音樂的感情與音樂的訴述的，詳說着音樂描寫的原理及方法，說理平易，絕少專門語，很適合於音樂愛好者的我的胃口，就節譯出來，以供愛樂諸君之同好。這兩章對於他章全然獨立，而又互相密接，摘譯之，似無割裂之憾。

牛山氏的《音樂鑒賞的智識》，據其序文中說，其說述順序及大體材料是依據 D. Gregory Mason 氏著的 *A Guide to Music*（一九二三年紐約出版），又適應日本人的讀者的程度而加以取捨的。原書我沒有買到，但我讀過牛山氏的許多音樂的著述，覺得都很好，又想音樂在西洋發達較早，原書或者還要專門一點，反而夠不上我們一般人的理解，經過日本人牛山氏的刪節的，倒是適合我國讀者的胃口，也未可知。

在譯述以前，我還有幾句題外的話要說：我不是音樂家，也不是畫家，但我歡喜弄音樂，看音樂的書，又歡喜作畫。我近來的畫，形式是白紙上的墨畫，題材則多取平日所諷詠的古人的詩句詞句。因而所作的畫，不專重畫面的形式的美，而寧求題材的詩趣，即內容的美。後來摹日本竹久夢二的畫法，也描寫日常生活的意味，我底有幾個研究文學的朋友歡喜我的畫，稱我的畫為「漫畫」，我也自己承認為漫畫，我的畫雖然多偏重內容的意味，但也有專為畫面的佈局的美而作的，我的朋友，大多數歡喜帶文學的風味的前者，而不歡喜純粹繪畫的後者，我自己似乎也如此，因為我歡喜教繪畫與文學握手，正如我歡喜與我的朋友握手

一樣，以後我就自稱我的畫為「詩畫」。

　　音樂與詩，為最親近的姊妹藝術，其關係比繪畫與詩的關係密切得多，這是無須疑議的，所以我覺得音樂美與文學美的綜合，比繪畫美與文學美的綜合更為自然，更為美滿。我歡喜描寫貴推（Goethe）詩的修陪爾德的歌曲（Lieder），合上莫亞（Thomas Moore）詩的愛爾蘭民謠，又歡喜描寫神話、史蹟、莎翁劇，以及人生自然的一切的浪漫音樂，因為接近這種音樂的時候，使我彷彿看見熱情地牽着手，互相融合，而又各自爭妍的一對姊妹的麗姿。

上　音樂的感情

　　諸君在音樂會席上，定然注意到演奏行進曲舞蹈曲等的時候聽眾有的擺頭，有的動手，有的用皮鞋尖頭在地板上輕輕按拍的狀態，諸君自己或者也要不知不識地動作起來，而感到這規則的運動底愉快與昂奮。即使諸君中有極鎮靜的人裝着威嚴而不動聲色，或婦人們態度穩重，絕不使感情流露於外，但是諸君的心中，定是顫動着的罷！諸君因了與音樂發生同感，定然筋肉緊張或收縮，或竟要立起來跳躍，不過諸君都沉着鄭重，故不起來跳舞而守着靜肅，只是略略點頭或用手指足尖輕輕按拍，無意識地表露一點心的顫動就算了。但諸君的心中仍是跳舞着，凝神於搖蕩似的音樂的時候的舞蹈的愉快的昂奮之感，充滿在諸君的心中。

　　就這種實例一想，就可了解一切音樂在我們的心裏喚起種種感情時的方法，又可知道音樂與別的靜止的藝術，例如繪畫、雕刻等，訴及我們感情時的辦法全然不同。除了像康定斯奇（Kandinsky，1866——　，俄國構圖派畫家首領）等的特殊的作品以外，普通的繪畫與雕刻都是借了在我們的心以外的形而表現的，我們先就所畫的或所雕的物象、物體 —— 假定是一羣兵士向敵陣突擊之狀 —— 而着想。那物象所暗示的活動、勇氣、冒險等感情，只是在看了，想了之後徐徐地在我們心頭浮起來的。批評家名這種表現為「客體的」，即「客觀的」表現。因為這是離開客體，即客觀的對象而引導我們向這等對象所喚起的一切感情去的。

　　回頭來看音樂，音樂並不指示我們以一種確定的事物。就是軍隊行進曲，也不描出某種特殊的戰鬥的光景。音樂全然向反對的方向動作，最初就立刻來攪動我們的感情，在我們還沒有分曉怎樣一回事或為什麼原故的時候，已投給我們以一個強烈的心的印象，直接地動作及於我們。就是與繪畫和雕刻的情形不同，而使「主體」的人受着作用。這「主體的」即「主觀的」昂奮，再在我們的心中喚起確定的觀念的也有。但這等觀念，不是像在繪畫雕刻地第一次就來，而是第二次來的，音樂底職能，必是「第一使我們心中感得妙味」。

　　要了解單純的音響怎樣力強地攪動我們底心而使之昂奮，只要一想從感情到運動的一步何等短小，及感情與運動因此而在我們底心中何等密切地連繫着的二事就可明白。諸君中無論最年

長的，又最沉着的，不易為物所動的人，也定然記得兒時聞得一種吉利的報知時的拍手或跳躍的歡喜。我們的喜悅的感情，是一定要找到這個叫做「身體的運動」的噴火口而發出的，即使找不到，這感情終是像塞住火口的火地瀕於爆發，猶之所謂抑制強烈的感情，必致「胸膛破裂」。所以包藏孩子的心在成長的身體中的野蠻人，動輒跳躍舞蹈，活潑地運動他們底身體，以表現其喜悅的感情。舞蹈一事，在精力旺盛而健康完全時的人的運動上是極自然的感情表出的形式。從來社會的習慣以這樣的赤裸裸而聽其自然的感情表現為下品，為粗野，在大庭廣眾之中怕被人笑，所以即使在鮮麗晴明的春晨，看見花底笑、鳥底歌、蝶底舞、花底飛，也有人兩腳膠着在地面，兩手黏着在股旁，而雕像似地無表情地在花下運步。

　　在這意義上，運動倘是活潑愉快的感情及幸福的心地底極自然的伴侶，那末即使這等運動只是暗示而不曾實行，但這等感情如何在心中喚起，可以容易看出了。聽了行進曲或 toe step 底節奏（拍子）的音樂，我們感到幾欲與音樂一同行進或跳舞的強烈的衝動。正在教室裏上課的時候聽得遠方嘹亮地響着勇壯的行進喇叭，幾欲立起來與他們合了步調而一同進行。在曾經軍隊生活的人，更覺得這衝動有強的誘惑的魅力而直迫向人來，又在旅館中正在與遠來的客人談話之間，客堂中有結婚式的舉行，發出美麗的樂音來，聽到孟檀爾仲（Mendelssohn，十九世紀德國浪漫樂派作家）或華葛拿（Wagner，十九世紀中德國樂劇建設者）的《結婚進行曲》，或舞蹈場裏的華麗的圓舞曲（Waltz）及陽氣的 toe

step 把誘惑的聲送到耳邊來的時候，想同去跳舞的衝動就立刻要我們抬起頭來。我們與這衝動相戰，竭力做出平靜來。真個不得已的時候就像前面所述地點頭，或用指頭輕輕按拍。就此一點行進及舞蹈的運動的輕微的模仿，我們也已得拿聯想這等運動的昂奮，精力，及生的歡喜等感情來充塞他們的心了。聽舞蹈曲或行進曲，可使人得到與實際的舞蹈，實際的行進同樣的昂奮之感，而起勇壯的心情。

　　反之，心中抱着悲哀的時候，我們急速的動作，活潑有力的運動都不為了。一種心的疲勞的悲哀，使我們底一切動作重濁起來，鈍起來，不愉快起來。其結果我們在心中把這種徐緩的動作和悲哀連結起來，恰好與把急速的運動與喜悅連想同樣。所以暗示緩慢的動作的音樂，例如《送葬行進曲》（*funeral march*），會立刻陷我們於哀傷的情調中。

　　然悲哀的感情，不僅表現於身體的運動，或主在身體的運動上表現，卻多變了聲的呻吟及號哭而表現。因此我們在音樂的表現上又得了別的一個要素。與喜悅的感情變了身體的運動而自然地表現同樣，悲哀的情調變了號哭及哀泣而表現，原也是極自然的。誰也慣見的實例，是極幼小的嬰兒底大聲啼哭，及野蠻人底對於葬儀的單調的歌，指示音樂怎樣暗示運動，比較起教人會得音樂怎樣暗示這種號泣聲來略為困難一點，但諸君熱心地傾聽力強的感動的音樂之後在咽喉中感到一種疼痛的疲勞，是常有的事罷。那末只要按卷一想，就可了解歌謠風的音樂底給我們以幾

欲自己歌唱的衝動，與舞蹈風的音樂底給我們以要自然地合了拍子跳舞的衝動是無異的。在無論那一種情形之下我們都有想要模仿，或自己也照音樂所指示的去做的傾向，我們雖竭力防止其陷於模仿，但實際上懷抱與實行同樣的「感覺」，是無從禁止的。

以上所述的要點，摘錄如下：

（一）音樂上的喜悅的表現，主由於用力強的肌憂批來暗示我們歡喜時所作的身體的運動。但

（二）這等身體的運動只是暗示，不是實行的。

（三）音樂上的悲哀的表現，主由於用音的抑揚來暗示我們的悲哀時所作的號泣。但

（四）這等號泣只是暗示，實際是不發的。

這喜悅的表現與悲哀的表現，是音樂的兩種要素。前者可稱為「舞蹈的要素」，後者可稱為「歌謠的要素」。茲再分述兩種要素在樂曲中的表現方法，及用協和音或不協和音的表現方法於下。

一　舞蹈的要素

看到了音樂上這兩個音樂的要素，又詳知了音樂行於事實上的情形，以及音樂與使我們感到的感情之間的關係如何密接，我們就不得不驚歎了。例如極迅速的運動必使我們底心情昂奮。因為極迅速的運動是非常的，故往往有聽了突進似的 allegro vivace（疾迅快速調）之後，雖立刻保持平靜的態度端坐在座上，而仍

抱着氣息鬱結似的感情的。緩和，平等，堂堂的進行（拍子）給人以悠揚與沉着的感情，或充塞我們的心胸以壯大的感情。規則整齊的運動，即一切音長短相同，無論何物都不能抵抗似的步武堂堂的進行，例如却伊可甫斯奇（Tschaikowsky，俄羅斯現代樂派大家）底《悲愴交響樂》（*Pathétique Symphony*）底雄壯偉大達於極點處，給我們以一種壓倒的勢力的印象。徐徐地增加速度的所謂 accelerando（漸急），必是刺戟的，激勵的，ritardando（漸緩）通例多鎮靜的，安息的。但須注意，有時運動底徐緩化是鎮靜底正反對的，頗有興味。例如到了長的頂點底終了速度忽然悠揚，變成堂堂的態度。何以有這樣的感覺？因為這樣的悠揚不迫的態度，在極真摯的時候我們用了沉着和從容而臨事，這悠揚的態度便是暗示平靜與沉着的。

二　歌謠的要素

再考察表現底歌謠的要素時，先要曉得下面所述的一般的規則的事實：即我們用自己的聲來發音時的必要的努力愈大，無論其音怎樣發出，在我們的感情上就愈加昂奮而激勵。所以強的音比弱的音愈加激勵的，高的音比低的音愈加鼓舞的，何以故？因為大且強地歌唱，比微弱地歌唱需用更多的氣息，故胸廓筋肉底活動的要求更多；又高歌時聲帶底緊縮必比低歌多；故牽動聲帶的筋肉底活動的要求也更多。弱聲漸漸地加音量而使之強大起來的 crescendo（漸強唱或漸強奏），必潑剌而有鼓舞聽者的精神的

力；反之，力漸漸減小起來的 diminuendo（漸弱唱或漸弱奏），
必有鎮靜人心的作用。通例頂點（climax）半用漸強唱（漸強
奏），半用愈升騰愈高的旋律作成；反之，「沉下」半用漸弱唱
(漸弱奏)，半用漸次降低的旋律作成。

　　更進一步，旋律突然升騰或下沉，即飛躍，有比一度一度地
徐徐上行或下行更強的表現力。所以循音階而升降的旋律，沒有
像大步跳躍的進行那樣的顯著的表現力，而在我們心中喚起比後
者更為靜穩適度的感情。*Dixie* 比 *Yankee Doodle*（二者都是美國
民歌並載在一般唱歌所通用的 *101 Best Songs* 中）富於元氣，法
蘭西國歌比英國國歌多含銳氣，也全是這個理由。蒐集許多性情
各異的作家的旋律，來檢驗活潑的活動的氣質的人到底是否比瞑
想的柔和的作曲家多用跳躍的旋律，定是很有興味的事。恐怕擁
着絕倫的氣力與精力的裴德芬（Beethoven）必是多作大膽的輪廓
的旋律的。在現代，據說許德洛斯（Richard Strauss，1864—　，
德國現代國民歌劇家）底旋律中飛躍之多，恰好比蚤虱。

三　表現方法的協和音與不協和音

　　二個或二個以上的音同時鳴出而能融合，聽起來覺得滑潤
的，為「協和」（consonant）；反之，各音不能互相混和，粗硬，
銳利，溷濁地響出的，為「不協和」（dissonant），do 與 mi 是協
和的，do 與 re 是不協和的。普通音樂上常避去不協和音，但近
代音樂上卻很多地使用了。何以近代音樂多用不協和音？有種種

的理由。其中一個理由就是為了要使表現力強大。

不協和音在那一方面是表現的呢？大約可舉下列的全然不同的二方面。第一，強的不協和音實際上都是刺痛我們的耳的，我們立刻在心中把它與苦痛的感情及思想連結，所以用不協和音，可使悲哀的音樂或悲劇的音樂非常雄辯起來，感動力強起來，在某種情調的時候，我們底耳不喜聽協和音而反喜聽不協和音，恰好與我們底心歡喜悲哀同樣。因了這樣的理由，所以裴德芬底《英雄交響樂》（*Symphony Eroica*）中最偉大的一處頂點用像下圖所示的粗暴觸耳的和弦來結束。

倘單奏這一段，使人只覺得不愉快，但放在英雄交響樂底激動的第一樂章中的正當的地方而演奏起來，就使人感到這音樂的激烈的熱情用了別的一切所不及的強的力而闖入聽者底胸臆來。

第二，倘能明白感得二個以上的旋律相並而自由進行而其結果自然地生出不協和音來，聽者底注意就集中在這等旋律底差異上，其音樂底表現力就更強。舉淺近的例來說，無論那個家庭，任憑何等地琴瑟和諧，倘然夫婦之間或其家族的各方面都有

個性，總不會有經常不斷的完全的調和的，如果有絕對的和平永遠繼續下去，人生恐怕已平凡乏味得極了，樂曲好比一個家族，其中的旋律是各有特獨的性癖的一員，故二個以上的旋律二同進行，是必然要起一點衝突的，這衝突名為「不協和音」。過於劇烈的衝突，自然不好，這點在家庭也如是，在音樂上也同理，但這不協和音稍粗暴一點的時候，就可使音樂的效果非常地強，這是什麼原故呢？因為這不協和音能顯出各旋律底獨立性，使各旋律底特性 —— 差不多可說是個人性 —— 彼此對照而力強起來，這等不協和音有時在音樂中只添一點異味而使之有趣，有時又往往賦音樂以可驚歎的強與粗剛的力。

下面的圖中含着一點妙味的不協和音。這是有名的歌劇《嘉爾曼》（*Carmen*）底作者比才（Georges Bizet，1838—1875，現代法蘭西歌劇家）底有名的管弦樂組曲《阿爾爾之女》（*L'Arlésienne*）中的一節。

右手彈的（即上面一行）二個旋律，在管弦樂是用兩個笛吹奏的，左手彈的（即下面一行）伴奏部，是用弦樂器演奏的。試

先拿最上方的旋律來與伴奏一同彈奏，次拿第二個旋律來與伴奏一同彈奏，可以聽出兩種合奏都是很融合的。以後再拿兩個旋律來與伴奏一同彈奏時，就聽到在附星印＊的地方所起的不協和音非常粗硬觸耳，但是要注意，這不協和不但是許可的，正因為有這不協和音，而兩個旋律底差異點得更顯著地分明地響出，在全體的效果上看來反而是有愉快的感覺的。比方起來，這猶之戀人間的口角，只是一刹那間的事。驟雨後的風光更加明媚似地，結局反而使想思的二人互相堅加其對於對手的愛與戀。

　　會議中的議員各重自己的職分，熱心地主張自己所認為可的意見的時候，這會議就帶生氣，有時瀰漫着殺氣似的力。反之，像在有一種婦人會中所見，有的各作上品婦人的態度，沒有主張自己的意見的熱誠，有的沒有懷抱着主張的意見（個性），只是舉止閑雅，態度馴良而盲從別人的，驟見好像完全調和，其實是無人格的偶像底默從與盲從，生氣當然沒有，趣味也一點看不出。樂曲中的旋律的進行也與這同樣。各自專念於自己的任務，用了非常的生氣而前進的二個以上的聲部的進行曲中自然地生起的不協和音，往往給音樂以有如動物的強大的力。這樣效果在耳上聽起來或者覺得苦，也未可知，但在心中是極刺激的。今從現代最大的作曲家之一人許德洛斯（Richard Strauss，1864—　）底作品中摘取下圖的一例，以明證這種效果。

　　在惹起世人是非之議的，他底有名的交響樂詩《英雄的生涯》（*Ein Heldenleben, 1898*）中的一個偉大雄壯的頂點（climax）底終結處，他把管弦樂分為三組，懷娥鈴、微渥拉、弗柳忒、

渥薄、克拉里耐式，及戊浪湃（violin, viola, flute, oboe, clarinet, and trumpet）諸樂器取如下圖（a）所示的潑剌而生氣橫溢的上行音階而進行，同時八個以上之多的法蘭西杭（French horn）大聲地吹奏如（b）的下行音階，又戊隆蓬與邱罷（trombone, tuba），皆奏（c）的和弦以為上兩者的基礎。要把這全體用洋琴（piano）彈奏，是困難的。美遜（D. Gregory Mason，即本篇所本的 *A Guide to Music* 底著者）用如（d）的結合形式在洋琴上彈奏，結果得到下列兩個可注意的點：即第一，各旋律在許多地方互相

「踏踵」，第二，一聽懂了這旋律的移動的方法，就可了解因互相踏踵而起的粗雜味能使旋律更加潑剌，進行時的堂堂的威嚴更加強，而賦與這第一節以無比的光輝和力。

　　音樂底因了緩急，高低及粗滑等交替而在我們胸中喚起各式各樣的同感的心的狀態，以及其主要的方法，已在上文中約略研究過。這等心的狀態，像上文所述，是不十分確定的。聽了勇壯的行進曲而被喚起的力強的生活感時，我感到軍隊，你連想登山，他想到將軍，也未可知。實驗的結果，也是十人十色的。所以古來關於音樂執批評論述之筆的人們，大都要悲歎音樂底茫漠。其實，我們的音樂是正惟其有這空文漠漠而毫不示人以可捕捉的地方的不確定性，所以能逞其比別的一切姊妹藝術更強更深地搖動我們底心底奧處的神祕的偉力。別種藝術有特殊的強的表現力時之所以稱為接近於音樂者，就是說這藝術失卻他的本來的確定性，或確定性稀薄，也就是說接近了像音樂的本性的不確定性。這樣的適例，在昔日的衛斯勒（Whistler，1834—1903）底幾張畫中，近日的康定斯奇（Kandinsky）底作畫的「構圖」中，德意志現代表現派作家底雕刻作品中，均可以看到。別的藝術是借外界的物象的形來表現的，是從外部向內部而作用的。音樂則與之正反對，全不借外界的形，直接從內部向外部而作用。故非「客觀的」藝術而為「主觀的」藝術。只因其直接訴及於我們的心，故能攪拌我們的一切的感情而使之沸騰，又使我們誠服地把全心身投入其中，與音樂生活，共呼吸，共相調和而營我們的存在。

下　音樂的訴述

音樂藝術底最高形式，是朔拿大（sonata），三重奏曲（trio），四重奏曲（quartet）等所謂室樂（chamber music），及由交響樂（symphony）的管弦樂（orchestra）所成的純音樂（pure music），這等當然是在音以外全不假借他物底援助與協力的。音樂所給人的至純的歡喜，非由純音樂則無從得到。為歌曲（Lied），則混入詞詩（文學）的興味：更進一步而為歌劇（opera）或樂劇（Musik drama），則在詞詩以外又混入背景，舞台裝置，優伶的動作，舞蹈，電光變化等分子，故音樂的力因之加強。但聽者底注意大部分散在別的要素上，故其所給人的感興雖可強烈一點，但決不是純粹從音樂得來的了。所以聽了歌曲，看了歌劇而感到歡喜的人倘以為這歡喜從音樂得來，是與吃了葡萄麵包或蝦仁面而讚賞麵的滋味同樣的。歌劇藉助於歌詞的力，劇情的興味，背景的美，演技的熟練，電光變化的妙巧，彷彿面之借味於蝦仁或葡萄；純音樂則彷彿麵的純味，樸素而深長。

欲叩音樂鑑賞的深處的門而登其堂奧的人，務必向純音樂而進取。故從純音樂研究，是音樂鑑賞的向上的門。惟欲通過這向上之門，不是容易的事，不能強求之於一切的人們。又世間有種種的天賦的人，故純粹的音（即音樂的形式）以外毫無一點依據的純音樂，在有的人看來覺得像一片絕無島嶼可作標識的汪洋大海。對於這些人們，在朔拿大，四重奏曲，交響樂等形式上的一般的名稱以外，有附着解釋時作「依據」或「作標識的島嶼」的

「標題」（programme）的音樂，及用音敍述事情的敍述音樂。但音樂底性質，與用文字、線條、形態來明確地描出事件，再現物體的文學、繪畫、雕刻等藝術根本地不同。音樂是以不確定為本性的，故不能像用文字文章的文學那樣明瞭地敍述事件，也不能像繪畫雕刻等那樣明瞭地再現事體。所以雖說給它定標題，使它敍述事情，但不能與詩歌或繪畫，雕刻相競技。即不是明瞭地描寫敍述事情，而是因了標題或事情的梗概而用特獨的手法來表現作家胸臆中所被喚起的情調、感想，及腦際所浮起的思想的。這樣解釋起來，這種音樂中也可發見不少的大可欣賞的傑作。但其所給人的感興，因為不受束縛於標題或事件的梗概而自由聽取的事在多數的人們是做不到的，故不能有像純音樂所給人的感興的純粹。但這也是從大體上論定的，只要是純音樂就都可為最高鑒賞的對象，都配得上嚴密的藝術上的批評，到也未可概說。也有離去標題樂底標題，不問所描寫的事件的梗概而當作一篇純音樂聽時，反而比真的純音樂更為優秀的佳作。文學鑒賞家不因作家為 bourgeois 或為 proletariat 而動搖，不因主義，態度而決定，其作品底藝術的價值必常為決定的要素。在音樂，與在文學同樣，鑒賞者也必是用自己的特獨的鑒識眼，不，鑒識耳來從一切流派，一切傾向的作品中捨棄瓦礫而拾取珠玉的。

　　關於標題樂，評家間是是非非的聲浪極高。現在只能擇其尤者二三，試略述之，給讀者諸君以「甚樣叫做記述的音樂」的一個大體的概念而止。

　　在前面所例示的《英雄的生涯》中，許德洛斯用着想像為他

底夫人、友朋與敵人的各式各樣的新律（即主題）。故其中所指的「英雄」，不外是許德洛斯自己。許德洛斯夫人（Frau Strauss）只在用提琴演奏的一個長的獨奏部中被描寫着，其中用許多的裝飾音符，以暗示夫人的婀娜的神態，作者許德洛斯是確信着在這一節中極明確地描出自己的妻底肖像的。聽說他曾對某友人説：「你還沒有與我的妻會面過，現在（即聽了這獨奏部以後之意）你就可認識我的妻，你倘到柏林，就可曉得那個是我的妻了。」許德洛斯又曾説他底別一作品中描寫着紅髮的女子的繪畫。前面論述音樂底不確定性時，曾説音樂與繪畫雕刻等存在於空間的造形藝術根本地不同，表示藝術家底思想，感情時並不借用一點外界的事物的力，換言之，即音樂不描寫外界的物體，也不能描寫外界的物體。然許德洛斯卻信為音樂的一種言語（即音語 tone language）現在是極確定的，他日一定可以明白地拿茶杯為題而作曲，使聽眾能區別於別的銀的器皿或食器類，毫不感到一點困難。許德洛斯愚弄我們的罷？不會有這樣的正反對的事。倘然不是愚弄，音樂真果能像前文所述地喚起種種感情以外又描寫敍述物體，而能確信無疑的麼？倘然他確信如此，關於這一點的他的思想在甚樣的程度內是正確的呢？──這等疑問當然是要在聰明的讀者底胸裏喚起的罷。

在一種特別的聽法的條件之下，及給聽者以捕捉意義的一種標識的條件之下，音樂在某程度內確是能暗示外界的物體及事件的。但有二事不得不聲明：即這種聽法是很不自然的，又在音樂自身以外倘不給以一種標識，即僅用音樂，是不能明確地記述事

件的。有了標識，意味就凝集，而能明確地暗示外界的物體；沒
有這標識，就沒有意味，外界的物體或事件的暗示終不確定，今
試舉一例以說明這要點。

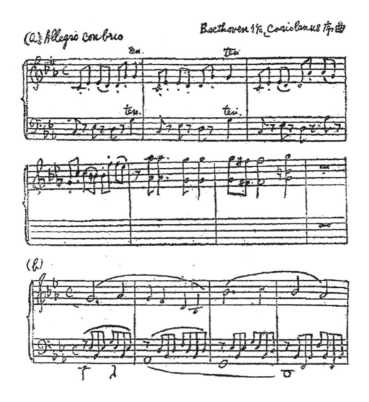

　　裴德芬底著名的《可遼拉奴斯序曲》（*Coriolanus
Overture*），全曲差不多是由上圖的兩主題作成的。第一主題
（A），是迅速的，不安定地動搖着。因了疾速的進行，與第三四

兩小節中的跳越的高度（pitch）的關係，這主題就自然地帶了一種神經質的不安。不關如此，這力強的終結仍有精力與剛強。第二主題（B）反之，是柔和的，圓滿的，溫和的。不是朦朧的短調而為明快的長調。且旋律的柔和的彎曲，賦與一種好像訴於這主題的可親的表現力。倘然我們全然不知關於這兩主題的事，而聽的時候，不過像前面所述地在我們心中喚起某種的心的狀態罷了。而其表現，必定是所謂主觀的。聽的時候，在不安或憧憬一類的主觀的感情以外要是還有他種更確定的東西進我們底心來，那就二人二樣，十人十色，因人而各異，恐怕決不會在二人心中發生全同的感覺的。

但裴德芬給這曲定着《可遼拉奴斯》的標題，一曉得這個題，我們就被給了一種寄托我們心中所起的不安之念及莫可名狀的可親的憧憬之心的特殊的某物，不曉得可遼拉奴斯的事跡的人除外，凡曉得這事跡的人，就立刻會明確地推知那處是表現可遼拉奴斯的，那處是表現其妻的。可遼拉奴斯（意大利名為 Caio Marzio Coriolano）是沙翁悲劇（一六一〇）中人物之一的有名的羅馬將軍。以故永為羅馬所追放，憤怒而約會敵人，誓掃羅馬。舉大軍，自己親立陣頭指揮，直攻至距羅馬五哩的地方，欲一舉屠滅之。其母凡都麗亞（Veturia）與其妻伏倫尼亞（Volumnia）流淚諫止，可遼拉奴斯感於母子、夫妻之情而遂罷兵。——我們知道這樣的故事。得了這個鍵，就可藉此助力而在第一主題中想像可遼拉奴斯底激烈的復仇心，在第二主題中聽出二女性底和淚

的哀願與愁訴。不但如此，通過了全序曲，又可在想像上正確地找出這故事的痕跡來；到了終結處，聽到（A）主題速度愈緩，終於完全消失的時候，又可與觀書所得幾乎同樣明確地得到可遼拉奴斯被母妻諫止而非本意地打消攻擊羅馬的決心的觀念。

但現在要注意，單用音樂，是不能如數述出這故事的。即幸有這《可遼拉奴斯序曲》的標題，故得在這序曲中聽出這特別的故事來的。假使裴德芬稱這曲為《馬嵬坡》時，我們將聽到第一主題寫着楊妃被縊時的兇惡的情景，第二主題寫着玄宗輾轉思懷時的哀傷的心情了。因為這樣，所以說：音樂底最自然又最普通的效果，是在我們底心中喚起主觀的情調及心的狀態；在音樂中聽出我們以外的外界的物體及事件，是由於標題或別的同樣物底暗示而來的。雖然如此，但音樂在某範圍內，確是能暗示物體，說述事件的。所以現在欲就這音樂表現上的客觀的方面而研究之。

一　運動的暗示

據以上的研究，音樂能暗示身體的運動，能喚起與這等運動有聯絡的感情。與這同樣，倘我們不把它結合於我們自身，而使它與外物關聯，那時音樂就能暗示在外界的諸種的運動了。裴德芬在他底有名的《牧羊交響樂》底徐緩樂章（第二樂章）中記入「小川畔的風景」，就是欲在曲中暗示水底有規則的漣波的運動，其對於旋律部的伴奏都用同長的音的波動華彩。所謂

華彩（flgure），就是說屢次反覆出現的結合的音符的形，有像衣服上的模樣的效果，而主觀於伴奏部，有時也現於旋律中。像搖籃曲及眠兒歌（berceuse）底伴奏中暗示搖籃的運動，欸乃曲（barcarole），拱獨拉歌（gondola，一種棹歌）中暗示波浪底打合，紡歌中暗示絲車底迴轉等，都是通曲用這華彩的。裴德芬底《牧羊交響樂》，也有緩慢搖蕩的伴奏在第二樂章底大部分繼續出現着。孟檀爾仲（Mendelssohn，德國近世浪漫樂派大家）在他底有名的序曲《希伯利地羣島》（*Die Hebriden*，別名《芬格爾的瑯玕洞》*Die Fingals hohle, Op. 26*）中，敍述着散在於蘇格蘭西海中的，以風光明媚見稱於詩人墨客間的希伯利地羣島底山光水色，曲中模寫着從容地高起來又落下去的洋中的大波。華葛拿（Wagner）在他底樂劇《萊因的黃金》（*Das Rheingold*）底序曲中描寫萊因河的漣波，又在他底可驚歎的《火之音樂》中描寫紅蓮的光焰的光景。

小犬或小貓要捕捉自己的尾巴而盤旋，這恐是誰也目擊過的事罷。曉邦（Chopin，波蘭人，浪漫樂派大家）有一天見了小犬這樣迴旋着，惹起了感興，立刻把這運動翻成音樂，所作的就是有名的稱為《小犬圓舞曲》（*Valse du Petit Chien*）的變D調圓舞曲底主題。摘錄其重要處如下。

旋律部中所現的由四個音作成的華彩底滑稽的效果，大概是誰也聽得出的罷。拍子是四分之三的，故一小節內容以四分音符為單位的三拍，其華彩由四個八分音符作成，只相當於兩拍，因

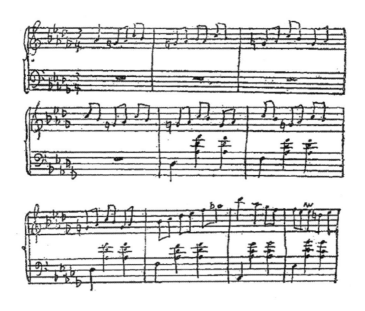

為一個華彩不能充滿一小節，又因為華彩的第一音（即強拍）出現於小節底第二拍（弱拍）之處，或第三拍之處，故發生一種異樣的效果。德國作曲家修芝（Heinrich Schutz，1585─1672）是以罷哈（Bach）的先驅者著名的人，他在「und wälzet den stein」（「然後轉其石」之意）的歌上配音樂時，用像下圖的寫真的手法：

二　音聲的暗示

我們「客觀地」聽音樂時，音樂中的歌謠的要素也能暗示他人的聲音。似乎有人用話語告白着他底喜或悲地委細地暗示的樂句，常常可以聽到。且有時竟可聽出其語言底種種腔調。像前舉的裴德芬作的《可遼拉奴斯序曲》底第二主題，便是一個好例。在那裏面彷彿聽到可敬愛的兩女性顧念其子、其夫，以及神聖的羅馬，而哀訴諫止的言語。注意傾聽這如泣如訴的悲哀無極的旋律，似乎可以明白地聽出二人底對於將來的希望和懸念。

這用樂句暗示實際談話的樣子的方法底大家，是裴德芬。例如在他底《第四披雅娜競奏曲》（*Piano Concerto, Op. 58*）底併步調（Andante con moto）中，作出着管弦樂與披雅娜之間的交互的對話又會話的樣子。

在這樂章中，管弦樂與披雅娜像劇中的登場人物似地各有一種判然的性格。其中管弦樂好像是眼中搜不出一滴泪的無慈悲又殘酷執拗的，如鬼的暴君。其樂句是短小的，神經質的，態度是斷乎的，好像是對於不許最後的控訴的死刑犯的嚴肅的宣告。在這等樂句中，似乎有一種可稱為暗示人力以上的某力的傲然的高貴性。在披雅娜呢，恰好相反，有恐縮地說話，躊躇地開口的樣子。其和弦稀薄，在管弦樂底雷鳴的音響出之後，明明表出其怯弱無力，這不消說是哀願、愁訴之聲。彷彿是到了不能相比較的極偉大極強有力的超人面前而五體投地，不能舉首的無力的人底聲音。

　　再從裴德芬底空前絕後的大傑作《第九交響樂》中孔德拉罷斯（Kontra-bass 或 double bass，一種弦樂器）與賽洛（cello，一種弦樂器）所奏的有名的宣敍調（recitative）中舉一個例看。宣敍調一名詞，是出於意為「朗誦」的意大利語動詞 recitare 的，其形容詞為 recitativo，後來在 movimento recitativo（朗誦的進行）或 pezzo recitativo（朗誦曲）上，把名詞 movimento（進行）或 pezzo（曲）略去，拿形容詞轉用作名詞。像法語的 recitatif，德語的 recitativ，都是同義的。這對於歌唱是演說腔調，朗誦似地運行旋律，故用此名稱。宣敍調的發生甚古，差不多是與歌劇發生同時的一種聲樂上的形式。曲中依言語的自然的強弱而行旋律化與節奏化，本來是在歌劇或神劇（oratorio）中與抒情調（aria）並用的一種樂曲。朗誦一法，在表現上是很重要的，所以演奏者必捨棄嚴格的拍子上的規則，盡力模仿言語之際所用的自然的變化，強弱，和語氣，而器樂曲的宣序調，普通都配用像懷娥鈴的有近於肉聲的表現力的樂器。披雅娜曲中也有之，但往往把樂曲中的重要部分的旋律用那渾名不妨叫做「提琴的妖怪」的孔德拉罷斯（contra-bass）的至難操縱的低音樂器來演奏。這考案真是極大膽的。裴德芬以前，所謂孔德拉罷斯的樂器，在管弦樂的樂座中一向司最微賤的職務，只是彈低音就滿足了的。到了裴德芬，任何都是獨創的，故對於孔德拉罷斯的用法也不肯墨守先人的舊法，而使它司獨奏的重任。而實際上，在音樂的全野中，比用這困難的低音樂器來演奏的音樂的辯舌（宣序劇）更多劇的效

果的辦法，實在很少。這大都從「終曲」（finale）即近於這交響樂底最終樂章底起首處開始，聽來竟有用言語樣明確地訴述事情的樣子。裴德芬自己也曾說這地方必須好像有言語附着似地演奏。我們不解這主要的主題是什麼，一直躊躇到終曲的地方，然後聽到以前的三樂章的主題在這裏一一順次地用管弦樂暗示着。即先出現第一樂章的快速調（allegro）的主題，次為第二樂章的諧謔調（scherzo）的主題，後為第三樂章的徐緩章（adagio）的主題。不過因為是低音樂器，故態度侮蔑，又差不多粗暴，而都是中斷的。這時候的低音樂器（即 contra-bass）彷彿大聲呼叱着：「哼！這個不行！這個不行！」無情義地罵倒一切，對於「徐緩調」底美麗的旋律雖不忍全然拒絕，也不得不一併拉倒。此後有一個以前所未有的新主題出現，即大家曉得的所謂《歡喜頌》。這在孔德拉罷斯底最後的辯舌中受熱心的歡迎，而成為終曲底主題。在改寫作披雅娜譜的李托爾甫版（Litolff Edition）中，這一節在三百十頁。這一節全體，出於巨匠的巨腕，音符竟差不多與人聲同樣明快地辯論着，真是現在的好例。

三　明暗的暗示

在我們胸中喚起諸種感情時，舞蹈的要素與歌謠是最重要的手段；同時要拿音樂來訴述事情的作曲家底最緊要的手段，是暗示運動，暗示辯舌：這是以上所略述的。但只是如此，還不能說充分。此外還有許多事件，譬如沒有暗示其性質的方法，也就

不行。但這方法真果有的麼？一仔細考究諸家的作品，就可曉得確是有種種的方法的，故所暗示的物象也可以很雜多。要一一分述，不勝其煩，故概括地稱為明暗的暗示，像禍福、吉凶、清濁、霽曇、素玄、輕重等，都象徵地包含在此中。現在擇其外物暗示的手段中特別有論述的必要的二三項分述於下。

（一）用協和音及不協和音的暗示　協和音與不協和音的對照，可以用來暗示事物底快不快。在《英雄的生涯》中稱為「英雄的好配」的部分中，許德洛斯用明快圓熟的和弦；而在「英雄的敵」的部分中，用很使人耳痛的不協和音。許德洛斯在這例中，是意識地運用這等和弦的；至於天才者，則能無意識地作同樣的事，而使後世的研究者驚歎。莫札爾德（Mozart，近世古典派大家，奧國人）在其名作《亞凡・凡倫・可爾拍斯》（*Ave Verum Corpus*）中，關於悲哀，不幸等語句用不協和和弦，其他用協和和弦。

（二）用音的高低的暗示　「高」、「輕」、「明」等的暗示，用高音；「低」、「重」、「暗」等的暗示，用低的音，是古來許多作家所通用的方法。但最有力地運用這方法的，要算華葛拿（Wagner）底歌劇《羅安格林》（*Lohengrin*）底前奏曲。這前奏曲只是名稱為前奏曲而已，其性質與其他同名的樂曲不同，今略略說明之。前奏曲一語是從拉丁語 preludium 直譯而來的。原文又從同國語動詞 praeludere（prae 是前的意義，ludere 是演奏的意義）而來。法語之 prélude，英語之 prelude，意大利、西班牙

語之 preludio，德語之 präludium，都是直接或間接從這拉丁語生出來的。劇、詩，或事件等底所謂 prelude，有種種的意義，或者意思是短的歌章，動作，發生事項，狀態，或者意思是別的動作，事件，狀態等底序。但音樂上所用的前奏的意義及用法，最為接近於語原的原義。本來是短的，接席風的序奏，後來又為了本曲要使聽者底耳準備，定了一種自由的形式。再來，雖非本曲的前奏，在同樣有自由的即興作的性質的，獨立的短小樂曲上也應用這個名稱了。其中最有名的，是曉邦底二十五首前奏曲。這二十五曲都是獨立的樂曲，並非別的什麼底前奏。李斯德（Liszt，匈牙利浪漫樂派作家），杜褻西（Debussy，法蘭西現代樂派作家），史克里亞平（Scriabin，俄羅斯現代樂派作家）等也作有許多好的前奏曲。日本世界的音樂作家山田耕作也有幾個佳作。罷哈（Bach）底名高的《平均率洋琴曲》（*Wohltemperierte Klavier*）中的四十八前奏曲，也可說是續於這等曲後面的遁走曲（fuge）底前奏，也可說是全然獨立的樂曲。以上是就器樂說的，至於歌劇，則稱為 präludium，或純粹的德語 Vorspiel（前奏曲）。這與「序曲」（德 Ouverture，英 overture）須得明瞭區別，不可混同。「序曲」是全然獨立的樂曲，前奏曲則是直接導入本曲的。最初用前奏曲於歌劇的，是格羅克（Gluck，歌劇改革者，奧國人）。他底前奏曲，直接導入於歌劇底第一幕第一場，在某程度內又為了這前奏而準備。華葛拿底初期作品，像《黎安濟》（*Rienzi*），《彷徨的荷蘭人》（*Der friegende Hollander*），《湯諾伊碩》（*Tannhäuser*）等也用序曲。但自從他公表了歌劇中的音樂應

該一貫繼續的意見以後，他就捨棄那完全獨立為別種音樂的「序曲」，而採用「前奏曲」，就從現在所要述的《羅安格林》開始實行。這是從一八四五年至一八四八年的作品。華葛拿底前奏曲，也無一定的形式，惟其方法常常用二三個明快的「導旋律」（leit-motif）使美麗地展開。現在所要述的《羅安格林》底前奏曲，主由「孟撒爾伐特動機」構成。（此歌劇所演的是孟撒爾伐特國的聖杯的傳說，其前奏曲以神聖的孟撒爾伐特國的聖杯的行列為內容，故曰孟撒爾伐特動機。動機即 motif）主題在懷娥鈴用稀薄又明快的音演奏的最高音域中出現，漸次低起來，遞換以低音的樂器，通過了長明頂點後，增加音的充實及強大，次又徐徐地高升，好像漸漸升人了稀薄的高的天空中，終於在天空的一角像一抹白雲似地消失了形影。試留意傾聽這等一切手法，似可分明聽出一羣天使守護着聖杯降臨大地，賜福給人間而供奉於基督之後（據華葛拿自己說），「再飛騰而升天」的故事。且實際地描出其光景，使人感到生彩躍如。

（三）由於樂器的特性的暗示　樂器，在音色上有陽性的及陰性的；在表現力上有女性的及男性的。管弦樂中所用的樂器，其特色的差異尤其分明。這等樂器的特性，正是智巧的作曲家所利用以縱橫發揮其音畫（ton-malerei）的妙技靈腕的重要的手段。在近代樂家中稱為「色彩家」（colorist）的人們的作品中，用音來達到巧妙的色彩的效果的頗多。

普通因為懷娥鈴，弗柳忒式（flute，笛），B 調克拉理耐忒式（B clarinet，一種木管）等，是可以自由奏出高音的樂器，故派它們

當女性的職司；賽洛（cello，大形提琴），低音克拉理耐忒（bass clarinet），低音忒隆蓬（bass trombone，一種喇叭）等低的音域為其領域，故派它們當男性的職司。波海米亞最大作曲家史梅塔拿（Smetana）曾在其傑作《我的祖國》（*Má Vlast*）中的「撒爾卡」（Sarka）中，用克拉理耐忒與賽洛來演奏撒爾卡與武將間的戀愛的二重曲。

又從大體分類起來，管弦樂器可依其材料與性質而分為管樂器與弦樂器二種。管樂器又可分為木管樂器與金管樂器。此外，還有稱為打樂器的鐘鼓之類，但不是主要的。弦樂器，從其音色，又從其表情自由的一點看來，最近於人聲。這類樂器有明快，圓熟的音色，長短強弱，自由自在，其彈奏方法差不多可以生出一切的效果來。其中柱琴（harp）用金屬製的弦，其表情的力與提琴（懷娥鈴）屬的弦樂器略異。但在其明快、清朗、澄澈的一點上，有一種莫可名狀的惝怳的特性。木管樂器均有柔和、優婉之感，大體是女性的。金管樂器的音太銳，只適用於野外樂。但其音能波及於很遠的地方，高音者適於表現闊達，暢明之感；低音者適於表現雄偉、壯大、豪放、森嚴之感。屬於高音部的金管樂器倘巧妙地使用弱音時，可喚起一種像木管樂器所發的優麗柔和的感情；強音地吹奏時，又可發生一種與屬於低音部的樂器同樣地表示男性的性格的一面，即粗野、粗暴，有時野蠻、殘忍等的感情。格羅克（Gluck）曾利用這性質，在其所作的歌劇《渥爾費渥與猷禮地讚》（*Orfeo ed Euridice*）中用金管樂器奏地獄的音樂，用弦樂器奏天國的音樂。

（四）由於旋律，進行，和聲的暗示　音階因了第一個半音的位置，而分長短兩旋法（即長音階旋律與短音階旋律）。即長旋法在第三音（mi）與第四音（fa）之間有第一半音，主音（即第一音 do）與第三音（mi）之間的距離（音程）為兩個全音（即長三度）；短旋法則在第二音（si）與第三音（do）之間有第一半音，主音與第三音之間的距離為一全音與一半音（即短三度）。長旋法與短旋法二語，在英語用拉丁語形容詞的大小比較級，名長旋法為 major（即較偉大），短旋法為 minor（即較弱小），這二名詞只是表示出音程的大小的差別。在德語，長旋法用 Dur（即硬），短旋法用 Moll（即軟），意即「硬調」與「軟調」。這明明是為了第三音升高半音者有「硬」的感情，即陽性的、男性的感情；反之，第三音降低半音者有「軟」的感情，即帶着陰性的、女性的性質。又如，以音階底各音為根音（即主音）而構成三和音（triad）時，可得長三和音與短三和音，前者為陽性的、男性的，後者為陰性的、女性的，也與長旋法短旋法無異。軍隊行進曲、凱旋行進曲、祝祭行進曲、結婚行進曲等，常以長調為主調而作曲；反之，送葬行進曲、哀傷曲、鎮魂曲之類，必用短調，便是一例。性格傾向於悲觀的却伊可夫斯奇（Tschaikowsky，俄羅斯現代大樂家）底有名的交響樂，第二、第四、第五、第六，都是用短旋法作曲的。《悲愴交響樂》（*Symphony Pathetic*）底第四樂章，即終曲，是「慟哭的徐緩調」（adagio lamentoso），有「自殺音樂」之稱，悲哀無極的絕望的聲，慟哭的叫，無賴的哀泣的音，充滿在全樂章。裴德芬底《悲愴朔拿大》（*Sonata*

Pathétique），是 C 短調的。又裴德芬與基却爾第伯爵底女兒周麗愛德（Giulietta Giuccardi）之間的浪漫的悲戀的產物《月光曲》（*Moonlight sonata*），是用嬰 C 短調（#C）作曲的。又他底拔羣的送葬行進曲作品三十五的朔拿大，也是用變 B 調（♭B）的。短音階，短和弦底帶哀愁調子，陰鬱的情緒，實在是吾人預想之外的事！試就風琴或披雅娜一彈短三和音的琶音看（arpeggio，即將和弦上各音神速地連奏，樂譜寫法是在和弦旁加 ~~~）。彈不到三遍，一向晴爽着的諸君的胸懷恐怕就要陰暗起來，睫毛裏似乎要湧出無名的泪來。

又在旋律底進行上，有上行與下行之別。上行的表出生誕、向上、進取、希望、憧憬等，暗示物體底升騰、發揚、權威、勢力的扶殖、伸長、興隆。反之，下行的表出衰頹、退縮、絕望、銷沉，暗示物體底墜落、下沉。突然的下行暗示放棄、滅亡；徐緩的下行暗示反省、威力的失墜等。又旋律在高聲部的繼續進行暗示雄飛、榮達、繁昌、得意等，有時又有輕佻浮華之感；反之，在低聲部的繼續進行，訴述雌伏、不遇、韜晦、失意等情，有時又有質實、沉着、隱忍之概。

更進而至於和聲，則疏開和聲能表現淡泊、稀薄、輕微、晴朗，密集和聲能暗示濃厚、重實、曇暗等。這猶之協和音能表快適、調和、秩序、清澄之感，而不協和音能表不快、不和、混沌、混濁之感，依據了以上所列述的手段，作曲家得亙物心兩界，跨主客兩觀而記述或描寫幾於凡百的事物。

四　自然音的模仿

在音樂中表現色彩，暗示運動，訴述外界的事件，必是用相類似的某物，而主由於用聯想作用以間接達其目的的。至於聲音的模仿或再現，則是與繪畫，雕塑之模仿或再現物體的形狀色彩同樣，是本質的，又直接的。在這方面音樂與繪畫雕刻同樣，也有所謂「迫真」的事。即作曲家用樂器來實際地模仿外界的聲音，因而演奏家得人妙技迫真的境地。外界的聲音的模仿中最顯著實例如，裴德芬在《牧羊交響樂》（*Symphony Pastoral*）用弗柳忒（flute），渥薄（oboe，一種木管），克拉理耐忒（clarinet）來模仿夜鶯、鶉，及杜鵑的啼聲；如孟檀爾仲（Mendelssohn）在《中夏之夜之夢》（*Midsummer Night's Dream*）中模仿驢子的鳴聲；如裴遼士（Berlioz，法國交響樂詩人），在《狂想交響樂》（*Symphony Fantastic*）底第三樂章《田園的光景》（*Sceone aux Champs*）中用四個丁帕尼（timpani，有架的鼓）來模仿遠雷的音。用鼓聲模仿雷，在中國日本的演劇音樂中也是常有的。

在近代作家，單用樂器模仿已覺得不滿足，故有採擇非常極端的方法的人。拿破崙長驅攻莫斯科，將要在城下宣誓的時候為了猛火與寒氣而終於敗北，俄羅斯遂獲大勝，正是千八百十二年的事。却伊可甫斯奇為慶祝此戰捷而作的有名的《序曲千八百十二年》（*Overture, 1812*），原是同國大樂家羅平許泰因（Rubinstein）勸他為莫斯科的基督教寺院的獻堂式而作的《臨時曲》（*Piece d'occasion*）。聽說此曲中不用大的鼓（large drum）

而竟發射實際的大炮。這原是因為第一回演奏在這大伽藍前面的廣場中用龐大的管弦樂舉行，所以可用實際的大炮。又許德洛斯（Strauss）在他底交響樂詩《童·吉訶德》（*Don Quixote*）底第七出中敍述童主從在空中飛行的荒唐的插話時，曾用一個哈潑（harp），一個丁帕尼（timpany），數管弗柳忒（flute）合組的，特別考察而作的「風聲樂器」來作出風的效果。這等方法，也是程度問題，用得適當時實在很妙，不過總容易被濫用，故大都有走入極端之弊。馬萊爾（Mahler，德國現代歌劇家）在他底龐大的《第八交響樂》中，用百十以上的樂器，和幾近千人（九百五十人）的大合唱隊。聽說第一次演奏時曾扛出好幾座實物的鐘。這等辦法雖是近代管弦樂發達的極端的一面，然用實物的炮與鐘，或依樣模仿自然音，不過是徒喜其迫真，鸚鵡的效人同樣，到底為藝術家所不取。真的藝術，決不是自然的模仿。高級的藝術品中，必含着餘韻，宿着餘情。音樂的自然音模仿，必以前述的暗示「戰爭」，描寫「雷雨」的方法為度，過此就少情韻，只是真的自然音而非真的藝術了。

五　民族樂的地理的暗示

所謂某特殊的旋律表現草木花卉，某旋律訴述事件，只有用在特別制約之下的極狹小的範圍裏稍有效果——這事在具有對於音樂藝術的本性的洞察的人，是一定明知的。一切藝術，在其理想上是世界的，是萬國的，現在這樣的藝術很多；但其一方面，又決不可拒否其為民族的、國民的。正如在個人底尊重個

性，一國民的個性，即國民性，當然也是極應該尊重的，所以某特殊的國民在其藝術上力強地發揮其迥異於他國的國民性，是可喜的事。故一方面出國際的作家，同時他方面出國民的藝術家，以其民族色彩濃厚的作品雄視一方。後者，即國民的作家，歡喜就民族的主題而述作、吟詠、描寫、作曲，是東西一揆的。國民的作曲家用民謠的旋律，借國民的歌舞的節奏，又歡喜從民族的神話，地方的口碑，傳說之類探求靈感之源泉，是古今同然的事。

節奏與旋律，自不必說；音階的旋法等上所現出的民族性或地方性，與作家底個性同樣地在其音樂上蒙着色彩，而宿着一種不可移易的風韻情趣。這好比民族的服裝、居住、習慣等事與國語同樣地在其國民生活上給與一種特獨的審美的價值。

長袍大袖，是東方人服裝所特有的美的表現。樓閣玲瓏的東方建築，在實用上，耐火的點上也許較洋房稍劣，但其審美的價值，是足以誇耀世界的。在規模雄大的點上，東方的絲竹不及洋樂，但旋律美的絕妙（中國音樂，日本音樂都是重旋律的）是西洋音樂所沒有的。

民謠的旋律，民俗的舞蹈的節奏，及國民的樂器，或暗示特種的國土或地方的地理的表現力，其明瞭正確不劣於繪畫上的服裝，家屋，或動植物的地理的表現力。所以這方法成為古來許多作家所用的常套的手段。杜褒西（Debussy）底管弦樂《西班牙》組曲（*Iberia*），是用此方法描西班牙風景的。自來法國的作家，對於西班牙的風物感到異國的興味而常常用以作曲。舉

最著的二三例，如比才（Bizet），夏勃理哀（Chabriel），喇凡
爾（Ravel）便是。比才底名高的歌劇《嘉爾曼》（*Carmen*）中，
卡爾孟所歌唱的有名的《哈罷耐拉》（*Habanera*），是從西班牙的
同名的舞曲取來的。夏勃理哀有《狂想曲》（*Rhapsody*）、《西班
牙》（*España*）等作。喇凡爾有喜劇音樂《西班牙的時間》（*l'Heure
espagnole*），又俄國却伊可甫斯奇在前述的《千八百十二年》序
曲中，用法國國歌表現法國軍隊，用俄羅斯國歌代表俄軍。起初
法國國歌強而響，表示法軍優勝；漸次弱起來，表示其退敗。反
之，俄國國歌漸次現出來，刻刻地高起來，終於壓倒《馬爾賽伊》
（*La Marseillaise*，法國國歌），以表示法軍敗北，俄軍大捷。這
是用國歌表示國家的。意大利歌劇作家普起尼（Puccini）作歌劇
《蝴蝶夫人》（*Madam Butterfly*）時，聽說曾研究日本音樂，以描
出東洋風的感情。

　　用音樂暗示以上列述的外界事件的諸方法，── 尤其是其
中有幾種，在現代的作家及「寫實派」的作家們，比起初用這等
方法的時候來更進於極端的了。其最大作的出現，是在十九世
紀初葉。裴德芬築「浪漫派」的基礎，而為從古典音樂推移至近
代音樂的橋樑。他底序曲《可遼拉奴斯》（見前）、《愛格孟德》
（*Egmont*）及其他的作品，其實也不妨當作像他以前所作的純音
樂而聽，即當作音樂而聽音樂，不必指定其為描寫某物的。但因
為其附有標題《可遼拉奴斯》、《愛格孟德》的原故，給了聽者
一個解釋的鍵，較有確定的事物暗示。但事物止於暗示，出於暗
示以上，在音樂是本質上決不可能的。只是使暗示所喚起的主要

的諸種感情反影於音樂中，決不詳細說明敍述事物底細部。音樂家與小說家同樣，不從事物底發端說起，只說出主人公與女主人公怎樣初見，二人的戀怎樣遭遇障害，怎樣終於結婚而度幸福的生活。又不一一說出其事故，但表出這等事故所誘起的感情，換言之，作曲家不是講師或說書的人，而是詩人。不是小說家而是歌人。

這等音樂，可稱為「詩的」音樂，或「浪漫的」音樂，又可稱為「敍述的音樂」，在裴德芬以後的諸作家的作品中非常的多。例如修陪爾德（Schubert，歌曲之王）的歌曲（Lied），修芒（Schumann，德）的《孟甫萊特》（*Manfred*）與《基諾凡伐》（*Genoveva*）兩序曲，及其《陽春交響樂》（*Spring Symphony*），孟檀爾仲的《中夏之夜的夢》、《希伯利第羣島》（即《芬格爾的瑯玕洞》，*Die Fingals hohle*）、《羅伊·勃拉斯》（*Ruy Blas*）等序曲，以及《蘇格蘭交響樂》、《意大利交響樂》，均是這一類的浪漫音樂。

六　標題的暗示與導旋律的利用

作曲家能據某特種方法，使音樂更確定，逐順序而像實際的事件發生似地敍述事件。換言之，就是悟到音樂底可以「寫實」。所以十九世紀中葉，德國的李斯德（Liszt），法國的陪遼士（Berlioz）及其後的別的作家，如却伊可甫斯奇，商·賞斯（Saint-Saëns），許德洛斯等所提倡的所謂「標題樂」（program music）就發達起來。標題樂往往易與前述的「詩的」音樂相混。同一注意

觀察，可見其在下列的種種方面是與單純的詩的音樂明瞭地區別的：即第一，像其名稱所表示，各音樂上有一標題，即標明其樂曲的「梗概」的詩，或散文的短小的記述。試舉一例，如前述的許德洛斯的《英雄的生涯》的標題，便是由下揭的六種事情成立的，即「英雄」、「英雄之敵」、「英雄底好配」、「英雄的戰場」、「英雄所負的平和的使命」、「英雄底從此世脫出」。

第二，作曲家為了竭力要使其所述的事件詳細且明快，而利用前文所仔細考察論述的，敘述外界事件的種種方法。又有時為了要使事件中所表現的種種人物或事端對於聽者明瞭表白，而用陪遼士（Berlioz）所創的方法。話中的各人物，都有所謂「導旋律」（leit-motiv）。導旋律是一個短的旋律，聽者可因此聯想話中的人物，聽到這導旋律的時候，就曉得那個人物出來了。這個考案，在距今百餘年前莫札爾德（Mozart）所作曲的歌劇《童‧喬房尼》（*Don Giovanni*，1787）中早已見過。而巧妙完全地活用它的，是華葛拿（Wagner）。在這天才的手中，這方法舉極有力的跡業，竟使管弦樂無異於說明瞭的言語了。在其著名的宗教歌劇《巴西發爾》（*Parsifal*）及其前奏曲中，甚至表現聖餐、聖杯、信仰等也用導旋律。因了一切巧妙的敘述，適切的活用，而能非常明瞭地描寫事件了。

第三，標題樂家不用古典音樂的舊形式，而於必要的時候隨處使用其雜多的主題，不必要的時候就棄之不顧。只是任事件的梗概自然地展開，而不受反覆、對照等的原則的拘束。又不但是重要的主題，有時毫不重要的主題也在暫時之間現出來，又倏然

消滅，與劇中的雜兵、雜色等不重要的人物由右門登場，橫過舞台，無所事事即從左門隱去同樣。但重要的主題，自然置重，也與古典音樂同樣地發展。

　　當這自由作曲法的新形式創始之時，對之有多大的寄興及貢獻的作曲家是李斯德（Liszt，匈牙利人）。這種形式的音樂稱為「交響詩」（symphonic poem），或「音詩」（tone poem）。李斯德底交響詩中，有名的有

　　《前奏曲》（*Les Préludes*）

　　《塔索‧悲歡與捷利》（*Tasso, Lamento e Trionfo*）

　　《祝祭之響》（*Festklänge*）

　　《匈奴戰役》（*Hunnenschlachat*）

等曲。此外名作尚有十數曲。李斯德以外，有名的作家及其傑作也有不少。今舉其最著者列下。

　　俄羅斯罷拉基萊夫（Balakirev，1836—　　）

　　《塔馬爾》（*Tamar*）

　　同國波羅定（Borodin，1834—1887）

　　《於中央亞細亞的礦野》（*Dans les steppes de l'Asie Centrale*）

　　同國格拉左諾夫（Glazounov，1865—　　）

　　《克蘭姆林》（*Kremlin*）

　　同國拉哈馬尼諾夫（Rachmaninov，1873—　　）

　　《死之島》（*Die Toteninsel*）

　　法蘭西富郎克（César Franck，1822—1890）

　　《哀渥理特》（*les Eolides*）

《被咒的農夫》(*Le Chasseur Maudit*)

同國唐第 (Vincent D'Indy，1851—　　)

《華倫喜泰因三部作》(*Wallenstein*)

《魔林》(*Le Forêt Enchantée*)

同國商‧賞斯 (Camille Saint-Saëns，1835—　　)

《翁發爾之紡車》(*Rouet d'Omphale*)

《墓之舞蹈》(*Danse Macabre*)

波海米亞史梅塔那 (Friedrich Smetana，1824—1884)

《我祖國》(*Ma Vlast*)

芬蘭西裴柳士 (Jean Sibelius，1865—　　)

《黃泉的白鳥》(*Der Schwan von Tuonela*)

《芬蘭歌》(*Finlandia*)

德意志許德洛斯 (Richard Strauss，1864—　　)

《童‧訪》(*Don Jean Don Giovanni*)

《麥克白》(*Macbeth*)

《死與聖化》(《往生與成佛》)(*Tod und Verklaerung*)

《典爾‧渥伊倫希比干爾》(*Till Eulenspiegels*)

《札拉土斯德拉如是說》(*Also Sprach Zarathustra*)

《童‧吉訶德》(*Don Quixote*)

《英雄之生涯》(*Ein Heldenleben*))

次就交響詩，音詩，及詩的意義略述之：

現在我們所要注意的，是不可將交響詩或音詩與單純的「詩」(poem) 混同。但現在所謂「詩」，不是用文字作的詩歌的詩，

而是用音作曲的樂曲。音詩及交響詩，是管弦樂曲。兩者的區別，音詩是單從 sketch 寫成管弦樂曲，而不依據交響樂的規模的；交響詩則是更進一步，具有交響樂的體制，但不像純交響樂地以形式美為主，而傾向於詩的內容的自由表現的。不過這區別不能十分明瞭，故普通都把兩者一併包括在交響詩的名稱之下。「詩」則與上兩者相反，是極短小的自由形式的披雅娜曲。俄羅斯樂家史克理亞平（Scriabin）底作品第三十二種名為《兩首詩》（*Deux Poèmes*），恐是用「詩」的名稱於樂曲上的開端。其後他稱他底作品第四十一種、四十四種、六十三種、六十九種，及七十種為「詩」。冠用賓詞的也有，如作品第三十四種的《悲劇的詩》（*Poème tragique*），三十六種的《惡魔的詩》（*Poème satanique*），後來的作品第六十一種的《夜想曲詩》（*Poème nocturne*），七十二種的《焰之詩》（*Vers la Flamme*）等皆是。這等樂曲，頗具多樣性，故難於下定義。又如實際演奏用的所謂「練習曲」（etude）、「前奏曲」，或「詩」，名稱雖各異，而實際上有時幾乎沒有截然的區別。勉強要區別，只能說「練習曲」大多用技巧困難的反覆進行風的形式，根據練習曲的本來性質而常用反覆的練習；「詩」則以詩的內容的自由表現為主要眼目，風格自帶高蹈的色彩，而有像小小的珠玉的感覺。又其與「前奏曲」的區別，可說長的名之為「詩」，短的名之為「前奏曲」。但同是史克理亞平的「詩」，像作品第四十四等，又是極短小的；作品第五十九的《兩個小曲》，其第一曲稱為「詩」，第二曲又稱為「前奏曲」。日本作曲者山田耕作也有題為「詩」的作品，形

式都短小，有縹緲的詩趣。

　　古來稱作曲家為「音詩人」（Ton Dichter），稱作曲為「音的作詩」（Ton-Dichtung）因此而稱樂曲為「音詩」。然這是廣義的對於音樂的美稱，不是我們在音樂上要區別於其他樂曲而用的狹義的「音詩」。「交響樂」、「音詩」、「詩」的三種樂曲的意義，於此可以得到約略的概念了。以上所逐述的，是音樂上極普通使用着的表現手段中之最重要者，音樂上的許多流派，都是根基於這等意義而建設的。近代諸樂派，古典派注重在情緒的表現與純粹的美，浪漫派則除此以外又以題名所明示着的人物、場所，或觀念底幾分確定的暗示為目的，形式仍蹈襲從來的古典形式。裴德芬是一個古典音樂的大家，普通以其作品為古典音樂中之至寶。但也不似古典樂派的代表者勃拉謨士（Brahms，1833—1897，即與 Beethoven，Bach 被並稱為樂界三大 B 的）的以形式的純美為目的，而帶幾分浪漫的，又寫實的，標題派的色彩。這寫實派又標題派注重明確的事由敍述，依事由的梗概底自然的發展而考案其形式。

　　此外，最近音樂界又隨伴了詩壇或美術界的新運動，受了它們的影響，而出現了印象派、未來派、表現派等作家。但除了法國的杜褒西（Debussy，1862—1918）所創始的印象派以外，餘者均未達到佔有樂界中心勢力的地步。

　　千九百二十六年黃梅時節，於上海立達，為《小說月報》作。

歌劇與樂劇

　　歌劇（opera），簡單地說，就是用音樂組成的演劇。不過和用音樂助興的演劇當然是性質完全不同；通常劇中人物的談話都是歌唱的。所以在歌劇發生的當時，對於音樂的要素比演劇的要素更加重視。等到華葛拿（Richard Wagner，1813—1883）出來了，就給與兩者對等的位置，且在兩者之間試行有機的結合。這便是樂劇（Musik-drama）。

　　在希臘古代，音樂有和演劇不能相離的重要的關係。希臘的悲劇，是由宣敘調（recitative）風的對話和抒情調（aria）風的合唱成立的。歌劇的發生，在某意義上也可說是從希臘悲劇復活的精神上出來；而軋露克（Christoph Willibald Gluck，1714—1787）的改革，也可看做表示向希臘精神的歸復。但要看出希臘的悲劇，中世紀的神祕劇，和十六世紀以後的歌劇三者間的系統的進化的路徑，卻很困難。所以這裏只像一部的論者似地，不推求這三者間進化的系統，只從歌劇開始行世的時代，就是演劇開始當作音樂的作品而上演的時代說起。

　　十六世紀音樂的最高形式，是沒有伴奏的合唱曲。在當時，對於音樂，就是這樣滿足了；用音樂描寫外界事象，使用音樂於

演劇等事，想也沒有想到。當時以為「戲曲的建築」是不可能的，同樣「戲曲的音樂」也是不可能的。這時候恰好文藝復興的運動起來了。「歸希臘時代！」的叫聲，在藝術界的各方面像燎原的火似地揚起來了。音樂界裏當然也現出這影響來。在音樂界裏的文藝復興的產物，就是歌劇。

當時在意大利藝術愛好家中，起了圖希臘悲劇的復活運動。他們會集在斐倫贊貴族罷爾第家裏，從各方面行希臘悲劇的研究。然而可惜其中沒有算得音樂家的人，因此直到彼利（Peri）出現，到底沒有成功劇的音樂的創始。有名的天文學家迦理柳（Galileo）的父親文卿作·迦理來（Vincenzo Galilei）也在這團體內。他曾造出一種像宣敘調的東西，自己作了一篇故事詩，用 flute 伴奏吟誦。這新的嘗試，在當時文壇是被用驚異的眼光歡迎的。但對於樂壇，並不惹起注意，就此告終了。

繼之而起的是彼利（Jacopo Peri，1561—1633）。他是普通被認為歌劇的創始者的。他的作品 Daphne 及 Eurydice，是罷爾第一派的研究結果所生，都用 madrigale（牧歌體，相思調）的形式，加用宣敘調使便於表情。宣敘調，即音樂的朗吟方法，聽說是在彼利以前曾經由卡伐利哀利（Emilio del Cavalieri）創始的。實在，madrigale 是複音樂風的民謠形式，所以在人物的對話等是不適當的；宣敘調出現以來，歌劇的劇的效果就顯著起來了。

在斐倫贊所生的新藝術，又入了凡耐諦亞。因了凡耐諦亞派的大家孟推凡爾譚（Claudio Monteverde，1567—1643）的力，成功更顯著的發達。孟推凡爾譚依彼利的手法，盡力於戲曲的表

現。他的作品有 *Orfeo*，*Arianna*，*Tancredi* 等。他不但計聲樂方面的改善，又注力於增加管弦樂的戲曲的效果。在 *Tancredi* 的決鬥場，利用環娥璘的 pizzicato（不用弓，用指彈弦）和 tremolo（用怖的感情急速振動弦線），是其一例。但他的作風，不幸而沒有直接的後繼者。在其次的時代，當作音樂的歌劇的改革方面，比當作劇的歌劇的改革成為更重要的問題了。在十七世紀，歌劇發達最顯著的現象，是抒情調的出現。宣敘調雖是音樂的，但和普通對話的調子相距不遠，所以不能顯出真的音樂的效果。歌劇的音樂的改革，先向這點上加人。等到斯卡爾拉諦（Alessandro Scarlatti，1660—1725）出來，多音樂的效果的抒情調，就被用於歌劇了。而軋露克以前的歌劇的發達史，彷彿是抒情調發達史的樣子了。一方面在法蘭西的露利（Giovanni Lulli，1632—1687）一派的歌劇，ballet（伴舞踏的音樂）變了重要的要素，伴了歌劇顯著地發達了。

　　要之，軋露克以前，音樂在形式上表現劇的變化還是不可能的，所以不能作出和演劇密接的關係。但恰好到了軋露克時代，朔拿大（sonata）形式行世了（當然是和現在的朔拿大形式稍異的），因之軋露克就能用了這新形式，給與新的生命於歌劇。他的歌劇的序曲，都是由單純的朔拿大形式成功的。

　　歌劇改革者的軋露克的貢獻，是很大的。他置重於作品的劇的價值，捨棄像宣敘調或登情調的舊形式，用新的內容，且對於管弦樂（orchestra）也用交響樂（symphony）的手法。*Orfeo ed Eurydice*，*Iphigénie en Aulide* 和其他幾多的佳作是他的遺產，他

又是謀向希臘劇歸復的一人。他的所以尊重悲劇，實因為要給幸福的終結於這等作品而應用悲劇詩人尤利比台斯的常套手段的 Deus ex Machina。（在希臘劇，特別是尤利比台斯的作品裏，戲曲最後，神出現於舞台上所設的高處，給與解決。名為 Deus ex Machina）。

軋露克的作風，給了大的影響於莫惹爾脫（Mozart）。所以莫惹爾脫的作品比從來意大利式的歌劇頗有劇的內容。在 Idomeneo 等的正歌劇裏，往往求聲樂的效果之餘，破壞劇的效果雖然也有，但在 Cosi fan Tutte 或《魔笛》（Die Zauberfloete）等輕的歌劇裏，聲樂的效果同時又助着劇的效果。這等作品的台詞，在文學的都是低級的東西，然而莫惹爾脫在其中收了最高的音樂的效果。實在莫惹爾脫的歌劇中，像鮑麥爾顯的戲曲中的《斐迦洛的結婚》（Le Nozze di Figaro）似地，使用文學的台詞的例，也是有的。

因了軋露克和莫惹爾脫，歌劇的內容忽然豐富了。抒情調和聯唱的形式的發達，自不必説，音樂也佔了重要的地位了。等到這等影響入了意大利，卻釀成了可怕的惡結果。所謂惡結果，便是意大利歌劇裏的唱歌者的「聲的體操」。

莫惹爾脫所達到的聲樂形式的發達，對於意大利歌劇作者，給了使唱歌者能力發揚的絕好機會。於是他們要討好唱歌者，又要討好聽眾，因之對於收音樂的，——特別是聲樂的效果，比對於收劇的歌劇的效果更加十分努力了。因之他們的抒情調，都是徒然誇耀唱法的困難，而歌劇全體，彷彿變為幾個聲樂的大曲的

連續了。像露西尼（Giachino Rossini，1792—1868）的《西微利亞的理髮師》（*Il Barbiere di Siviglia*）便是一例。這惡風潮在德國佔了很大的勢力。諷刺的批評家所謂「彼德芬聾了，幸而有意大利一班噪者用鉦和太鼓在他耳邊打鳴了」的話，便是指此事。

於是莫惹爾脫以後，真的歌劇的藝術的發達，在意大利，在德意志，都不能相當看出，就此終了。這期間的歌劇發達史，漸由法蘭西添補了一頁。在法蘭西，和意大利不同，因為急於要收劇的效果，所以像純意大利歌劇的 plot 的不通的東西，在巴黎樂壇不受歡迎了。這結果，就使像露西尼的作家，在法蘭西留滯中也受了這影響，作出了像 *Guillaume Tell* 的比較的劇的作品。*Guillaume Tell* 的台詞，是很不完全的，露西尼補他的缺陷，竟成功了戲曲的作品。

在法蘭西求莫惹爾脫的後繼者，可舉侃魯佩尼（Luigi Cherubini，1760—1842）。侃魯佩尼的名字在今日恐已被忘卻了，但生存中的他，確是法蘭西樂壇的巨匠。他的歌劇是表示從意大利風的形式移到後世所謂 grand opera 的過渡期的。陷於他的一流的形式的也有，但他的旋律的抒情的美，和他的管弦樂的豐富，劃開了一新時期。他可說是和德意志的惠勃（Weber）相並的，且是歌劇發達史上的功績者。又可看做有最重要的影響於惠勃的作家。

惠勃（Carl Maria von Weber，1786—1826）因了他的《自由射手》（*Freischütz*），*Euryanthe*，*Oberon* 等作品，築成了從佩魯佩尼達到華葛拿的過程。他的特色是在於排除意大利風的虛

飾，給與純真的民謠的美於他的旋律，和用交響樂詩的管弦樂描出超自然的浪漫的氛圍氣。在序曲他又汲取軋露克的流，採用以歌劇中的主要的旋律的基礎的朔拿大形式。更可注目的，便是後年因華葛拿而完成的導旋律（leitmotif）的萌芽，在他的作品中已曾出現，像他的 *Euryanthe*，比起華葛拿的 *Lohengrin* 來，遠富於導旋律的活用。但可惜 *Euryanthe* 的台詞，和 *Oberon* 的台詞一樣地貧弱，所以不能像 *Lohengrin* 地保持永久的生命。

和惠勃一同對於初期的華葛拿給與大影響的人，是馬伊亞倍亞（Giacomo Meyerbeer，1791—1864）。馬伊亞倍亞和意大利歌劇作者獨尼贊底（Gaetano Donizetti，1797—1848），倍列尼（Vincenzo Bellini，1801—1835）等同是承繼露西尼的樂風，且完成法蘭西大歌劇的形式的樂家。他在一方面體達浪漫主義的精神，取用有興味的台詞；在他方面採取意大利歌劇的豐麗的樂風，在聲樂裏，在管弦樂裏，又在 grand opera 的形式的要素的 ballet 裏，縱橫發揮了他的樂才。但他過於誇張才能，又急於求名。因之他的作品，覺得只是徒然的熱情的合唱，和鋪張的舞台面罷了。浪漫主義的精神，和意大利歌劇的形式，這種不相容的東西，成功了表面的妥協，而收獲的果實，可說就是馬伊亞倍亞的歌劇。然而不管這等缺點，馬伊亞倍亞的偉大的樂才，至少是足以魅惑當時的樂壇的。就是那歌劇界的革命兒華葛拿，在初期也曾被法蘭西大歌劇的表面的美所眩惑，留存着像 *Rienzi* 那種的作品。

Rienzi 顯然是模仿馬伊亞倍亞的。在後年他竟呼這作品為

「青春時代的罪惡」。而《彷徨的荷蘭人》（*Fliegende Hollaender*）以後的作品，脱去了罪惡的衣，從浪漫的歌劇向了他所謂樂劇的方向而進行了。*Tannhaeuser* 和 *Lohengrin* 兩作品是屬於這時代的。

　　所謂導旋律的應用，在這時代的他的作品裏已經現出。但應用的範圍，比起惠勃的 *Euryanthe* 來，一步也沒有增進，這是前面所已述的。雖然這樣，但是 *Euryanthe* 差不多將被忘卻，而 *Tannhaeuser* 和 *Lohengrin* 反保着永久的生命，這都是對於他的綜合藝術的偉大的理想的發現所使然的。

　　「從來愛普洛（Apollo）」右手拿了詩才，左手拿了樂才，分給於兩個天才者。但世界卻期待着一人受得這兩種才能的天才者的出現」：適應詩人理赫推爾的這句話而降生的華葛拿的才能，是很廣泛的。在音樂上自不必説，文學、哲學、宗教，一切方面的偉大的才能，在他的所謂綜合藝術裏面發現了。他喝破了歌劇裏的台詞和音樂和演出法有同等的意義的一事，自己作了，台詞用適合的，聲樂配上，不但這樣又用 leitmotif（參照譜表及説明）補充言語的不足處。這是表現人物、思想、觀念等的旋律，在劇中屢次反覆，便於使知事件的推移。對於管弦樂的編成，他也作出了新機軸。他為了表現人物的性格，試行特殊的樂器的使用，把管弦樂從伴奏的地位提拔到了和聲樂同等的地位。

　　他又是偉大的偶像破壞者。排除形式的序曲，附交響樂詩的前奏曲（註一）於各幕，示將來的事件的前兆，又準備這將來的事件的來到，在聲樂裏排除宣敍調和抒情調的區別，用對位法

纖成 motif，用連續的旋律的網，所謂「無終旋律」。這二事在 Lohengrin 裏開始出現。因了這重大的改革，歌劇就漸漸脫去法蘭西，意大利歌劇的「作品（opus）的複數」的性質了。(註二)

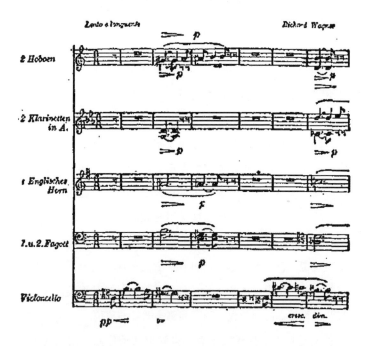

　　譜表說明：這是 Tristan und Isolde 的前奏曲。最初用 oboe 表現，次移於 clarinet 而再用 flute 和 violin 奏出的是 Isolde 的 motif，cello 奏出的沉痛的主旋（tbema）是表現 Tristan 的悲痛的 motif。

　　這等理想，在上面所提及的三種作品內可見其形跡。又在
Tristan und Isolde，《紐倫倍爾克的名歌手》（*Die Meistersinger von Nürnberg*），《霧之國的指環》（*Der Ring der Nibelungen*）和

Parsifal 等諸作品中現出全身。他名這等作品為樂劇。

華葛拿的偉大的改革，忽然把全世界的樂壇卷進眩惑的淵裏去了。對於這事的反對的聲音，自然時有所聞。然華葛拿的主張，用怒濤似的勢力風靡了樂壇。雖在這反對的聲音中，各國作家也都追附這新傾向。在只承繼法蘭西大歌劇的手法的顧諾（Charles François Gounod，1818—1893）的 *Faust* 的感覺的音樂中，也現出華葛拿的影響；在完全出自南歐的空氣中的比才（Georges Bizet，1838—1875）的 *Carmen* 中，也是如此；就是堅守着意大利歌劇的壁壘的凡爾第（Giuseppe Verdi，1813—1901），他的 *Aida* 以後的作品也向華葛拿的理想走近一步了。

現代歌劇界裏，受華葛拿的影響最大的，自然是他的故國德意志。在這國裏可舉兩個歌劇作家：就是亨巴定克（Engelbert Humperdinck，1854—　　）和喜脫洛斯（Richard Straus，1864—　　）。

亨巴定克因了他的從葛里謨（Grim）的童話作詞的歌劇 *Hänsel und Gretel* 博得了世界的聲名。他是華葛拿的高足弟子，在罷洛伊脫（Bayreuth）輔佐他的事業的關係上，受他的影響最多，就像這 *Hänsel und Gretel* 也是恪守華葛拿的法則的。不過他不像華葛拿地取題材於神話，而取題材於民間的說話。且民謠的簡素，現出在這作品裏。但他對華葛拿是過於忠實的，在對於樂劇的理想的道程上，一步也不誇出華葛拿以上。

喜脫洛斯比起他來，在樂劇方面和交響樂方面同是偉大的作家。他不但可說是華葛拿的導旋律使用法的承繼者，又是模仿倍

爾遼士（Hector Berlioz，1803—1869）、理斯脫（Franz Liszt，1811—1886）等交響樂詩人的手法，而用管弦樂描寫可驚的性格的。像他最初的樂劇 *Salome* 便是。在這樂劇裏他所要求的管弦樂，比華葛拿更大。集注作曲上的一切技巧於管弦樂，差不多全樂劇的生命就在於這裏了。因之不免有聲樂部分受顯著的虐待之嫌，同時又對於女英雄的《沙洛美》（*Salome*）所給與的 motif，是不妥當的，這恐確是此作品的缺點。但他的第二作品 *Elektra*，選用適於他自己的音樂的台詞，成功了劇的精神和音樂的融和。在這作品中，管弦樂愈進於極端。且有和 *Don Quixote* 和《英雄的生涯》（*Heldenleben*）同樣的威壓人的壯大。

可是此後的作品，可注目的一件都沒有。像《薔薇之騎士》（*Rosenkavalier*），是莫惹爾脫風的喜歌劇；又如 *Ariadne auf Naxos* 是結合演劇和歌劇的作品，都不能看作像 *Salome* 和 *Elektra* 的劃時代的作品。

在現代法蘭西可看出兩個不同的流派：一是麥斯耐（Jules Emile Frederick Massenet，1842—1912）和聖賞斯（Charles Camille Saint-Saëns，1835—1921）所代表的舊法蘭西樂派。一是代褒西（Claude Achille Debussy，1862—1918）所代表的新法蘭西樂派。

麥斯耐因了他的 *Manon*，*Le Cid*，*Thaïs* 等而博得了最普遍的名聲。但他的作品，都是只有顧諾所有的感覺的美，毫不見革新的色彩。聖賞斯也因了他的 *Samson et Dalila* 而博得歌劇作家的名聲。但言歌劇作家的聖賞斯的技倆，殊不能比麥斯耐。畢竟舊法蘭西樂派所貢獻的一切作品，都是不進出從來的歌劇的范圍一步的。

　　法蘭西樂劇，由代襃西開始建設，他的樂劇的手法不學華葛拿的手法，而全從獨自的立場作出。因這意義，代襃西不可不看做在喜脫洛斯以上的革新者。在他的作品 *Pelléas et Mélisande* 裏，不像華葛拿和喜脫洛斯似地多用導旋律。在管弦樂也決不用像二人所用的龐大的東西。他是只當作劇的背景使用，避去給與交響樂詩的性質的事。不但如此，他在聲樂的部分，也只給與一種有自由的旋律的宣敍調風的東西，而在獨唱以外，二重唱和合唱都不用。因此他使人物的歌唱的語言更加自然，彷彿在普通的對話樣子的抑揚中，給與一種很美的旋律的效果。因此他對於融和作中人物的感情和音樂的感情一事，得了最多的成功。又同時他的獨得樂風，對於像這作品的神祕的色彩的濃重，是很適當的。實在像 *Pelléas et Mélisande*，不可說不是空前的作品。

　　繼承代襃西的樂風的人，有寶卡（Paul Dukas，1865－　）。他的作品 *Ariane et Barbe-Bleue* 明明是受 *Pelléas et Mélisande* 之影響的。同時還有數種 motif 使用的點上，也可說是至某程度止取用華葛拿樂風的。然而這歌劇裏，主要人物 Ariane 和青鬍以外，差不多近於無言，除了這等大膽的手法以外，不能看出像代襃西的革新的態度。

　　在意大利，革新的歌劇作家，不幸一人也不能列舉。馬斯迦尼（Pietro Mascagni，1863－　），普底尼（Giacomo Puccini，1858－1924），蘭翁卡代洛（Leoncavallo，1857－1919），獲爾夫·沸拉里（Wolf-Ferrari，1876－　），孟推曼徐（Italo Montemezzi，1875－　）等也算是這國的許多作家。但大都是繼承凡爾第的樂風

的。但不過在蘭翁卡代洛，獲爾夫·沸拉里可以看出德意志音樂的影響，和在孟推曼徐稍可看出代褒西的面影的反射。

其中普底尼是被認為今日意大利最大的歌劇作家的。他繼承後期凡爾第的樂風，又有自己獨特的旋律的美和管弦樂的豐麗。他的作品 *La Bohème*，*La Tosca*，《蝴蝶夫人》（*Madam Butterfly*）等，到處的歌劇場都演習，就博得了世界的名聲。然而這等作品，雖可看見他的獨創的天分，畢竟是拘泥於從來的形式的傳統的歌劇。

俄國的歌劇，確是近代音樂的一異彩。特別是謨索爾葛斯奇（Modest Petrovich Mussorgsky，1839—1881）的 *Boris Godunov* 和 *Prince Igor* 可由其題材的深刻和音樂的獨創而知。這兩家凡遇有興味的，皆為歌劇自己執筆作台詞的。在理謨斯奇·可爾煞可夫（Nicolas Andréjevich Rimski-Korsakov，1844—1908）可以看出西歐歌劇的影響。他沒有像前二者的沉痛的趣味，但是前二者過於是俄羅斯的，後者比較的更具有普遍的性質。他的傑作《金雞》（*Coqd'or*），與其稱做歌劇，還是稱做歌劇的舞蹈。因為這劇上演的時候，是用從來未有的破天荒的方法的。

俄國還有一個有力的歌劇作家，便是《鶯》（*Rossignol*）的作者斯脫拉文斯奇（Igor Stravinski，1882—　）。他原是一個舞蹈音樂作家，曾作出像《火之鳥》（*L'Oiseau de Feu*）的有名的作品。《鶯》是他最初的歌劇，是徹頭徹尾的革新的作品。他到處使用從未見的大膽的不協和音。收從來未見的效果。然而雖說是怎樣的革新的，畢竟只是音樂方面的事件，從綜合藝術方面看去，到底不能看見像德意志的喜脫洛斯和法蘭西的代褒西的革新

的東西。這不但是就斯脫拉文斯奇一人言，對一切其他俄羅斯作家，都可以說的。

以上是歌劇的發生和發達的概略。現在再從軋露克、莫惹爾脫的時代返到近代歌劇，把他分類，今日普通所行的分類法如次：

（一）正歌劇（opera seria）是古典風的意大利歌劇。抒情調之外，又有無伴奏的宣敍調。劇的骨子，主用希臘和羅馬的物語。大概是悲劇的，而以幸福終結為常法。軋露克的 *Orfeo et Euridice*，*Alceste* 等是其例。

（二）喜歌劇（opera buffa）是意大利的古典的歌劇。比前者含有喜劇的內容。如莫惹爾脫的 *Le Nozze di Figaro* 和 *Don Giovanni* 和露西尼的 *Barbiere di Siviglia* 等便是。

（三）唱劇（singspiel）是德意志的歌劇，而插入普通的對話的。最初是笑劇風的，後來變為上品的喜劇風了。彼德芬以後，受了法蘭西的影響，變了有歡喜的結束的悲劇，帶顯著的浪漫的色彩了。在惠勃是呼為浪漫的歌劇（romantische oper）的。莫惹爾脫的《從後宮的逃走》（*Entfuehrung aus der Serail*）、《魔笛》（*Die Zauberfloete*），彼德芬的 *Fidelio*，惠勃的《自由射手》等，是代表的作品。

（四）大歌劇（grand opera）是法蘭西的大歌劇。劇中人物的言語，都用歌唱的，宣敍調也有管弦樂的伴奏。馬伊亞倍亞的作品是大歌劇的代表作。

（五）可蜜克歌劇（opera comique）是法蘭西的 singspiel（唱劇）。但不是像 singspiel 地從笑劇發達的。又不是像意大利的

opera buffa 地一定屬於喜劇。grand opera 和 opera comique 的差別，不在內容的屬於悲劇或喜劇，而在形式的如何，就是視普通的對話的用否而定，又視上演的劇場的如何而定。（註三）所以在這意思上，雖然像凡爾第的 *Traviata* 的有悲劇的內容的歌劇，也用可密克歌劇的名來稱呼了。

（六）滑稽歌劇（opera bouffe）比意大利的 opera buffa（喜歌劇）更屬笑劇的。且在宣敍調、抒情調之外。又常用普通的對話。渥芬罷哈（Jacque Offenbach，1819—1880）的作品是其例。

以上的分類，是以劇的骨子的悲劇的或喜劇的而定。至於法蘭西的 grand opera 和 opera comique 的區別，不過是習慣上的分類，不可看做藝術的分類。同時，按劇的內容而區分為正歌劇喜歌劇的，也是把歌劇單看做演劇的分類法。倘從綜合藝術的見地而區分時。不可不更用別的方法。所以我不固執上述的分類法，主張按內容和形式的如何而大別為 grand opera 和 opera lyrique（抒情的歌劇）二大類就是。grand opera 對於形式比內容更忠的；opera lyrique 是對於內容比形式更着重的。

grand opera 的形式的最顯著的表現，是他的有序曲。序曲是像前面所述的像純音樂中的交響樂的形式的東西，通常用三部形式或四部形式。第二的形式的要件，是全曲分為數「幕」（act），各幕又分為幾「場」（scene）。這裏所謂「場」的意義，不是舞台面 —— 背景的變化，是各場成為一個獨立的，或可獨立的聲樂曲的意義。所以從歌劇的通體看來，恰好像是把幾個獨立的聲樂曲依了某戲曲的內容而配列的。第三的要件，是歌劇的後半的

有大的 ballet。這是 grand opera 的形式的要素，即使 ballet 的插入和歌劇的戲曲的內容相矛盾時，也非在某處插入不可。馬伊亞倍亞的作品，都是在這樣的窮屈的形式之下作的，顧諾的 *Faust* 的沒有序曲，是近於的 opera lyrique，但其他諸點，依然不脫 grand opera 的性質。

opera lyrique 不像前者的有形式的序曲，而前奏曲代用。像 ballet，決不是被認為必要條件的。所以通曲比 grand opera 更強於劇的色彩。像彼才（Bizet）的 *Carmen*，華葛拿的《彷徨的荷蘭人》，*Tannhaeuser*，*Lohengrin* 等是這種歌劇的代表作品。《彷徨的荷蘭人》和 *Tannhaeuser* 還有形式的序曲的一點，原是不足選為 grand opera 的，但在其他諸點，可見顯著的進步的形跡，總歸是從 opera lyrique 向樂劇的境地踏進一步的。彼才的 *Carmen* 也是各幕分數場的，這點依然是舊式的歌劇，但辦法比 grand opera 自由得多。凡沒有序曲，而有前奏曲，和不插入 ballet，（註四）這兩點明明是可以加入 opera lyrique 的部類的。

但是，opera lyrique 雖比 grand opera 有這樣的自由，然從大體看來，不過是五十步和百步的差，有形式的拘束一事，二者毫無相異：在聲樂存登情調和宣敍調的區別，是其第一。以聲樂為主，以管弦樂為伴奏一事，是其第二。又以音樂為主，以俳優的演技為從，是其第三的形式的拘束。華葛拿着眼於這點，先廢止宣敍調和抒情調的區別，更抬高管弦樂的地位，給與交響樂詩的性質。同時又主張他所謂「綜合藝術」裏的文學和音樂的地位應當是對等的。這便是創造稱為樂劇的新藝術。然而華葛拿的樂

劇究竟是否完全的藝術，是一個問題。華葛拿究竟是否像他的一部分的崇拜是所說的有和音樂的才能相並的文學的才能，這也不可說不是一個疑問。實際看他的作品，倘在音樂的是革新的作品，在文學的不能看作是傑作。不但如此，在某種情形上，是為了文學的——戲曲的——完全而犧牲音樂的效果的。更進一步說。華葛拿所為的，單是藝術的「綜合」，不是藝術的「融合」。在藝術的世界，「綜合」某兩種東西，決不是使各增其價值的；「融合」了，方才能增大其價值。例如就樂劇講，華葛拿的作品，單獨抽出其音樂，也可當作完全的藝術而獨立，又單獨的文學——戲曲，也有可以獨立了上演的可能性。換言之，音樂和演劇「綜合」了，毫不增大音樂的價值；演劇和音樂「綜合」了，也毫不增大演劇的價值。倘音樂和演劇真果融合了，成為一種純然的藝術，此時在其中抽出任憑那一種要素，也必傷害他的獨立性，這樣，豈不才值得冠用「樂劇」的名目麼？

　　這樣的意義的樂劇，當然是在過去所未發見的，又在將來也不知何時能發生的。喜脫洛斯的 *Salome* 和 *Elektra* 單不過是華葛拿的理想之踏進一步的。代褒西的 *Pelleas et Melisande* 也是像前者地不給與獨立性於音樂，而單是接近這理想的。說起來真是沒有具備適合於這理想的條件的東西。樂劇的將來，還是混沌得很，到底何日才能實現這樣的理想，還是不可豫測的事呢。

　　本篇為前田三男著《音樂》常識之一，由我酌譯而成。

　　（註一）前奏曲（prelude vorspiel）和序曲（overture）

的區別，前者是內容的；後者是形式的。兩者的關係，可說猶之交響樂詩和交響樂的關係。序曲的形式，有由急，緩，急，三部成立的，和由緩，急，緩，三部成立的。四部形式的極少見。軋露克、惠勃等作品裏，序曲是用現在的朔拿大形式而省略主題展開部的和稍單純的朔拿大形式。

（註二）opera 一語，是 opus 的複數。意大利的歌劇，好比幾個聲樂的大曲的連續，可說是作品的複數。

（註三）在巴黎有 grand opera，opera comique，opera lyrique（抒情的歌劇）三歌劇場：grand opera 劇場是掌握大歌劇全部的上演權的。opera comique 劇場是只演 grand opera 所不演的東西的。還有那種插入普通的對話的歌劇，在性質上 grand opera 所不收的，也就在 opera comique 劇場裏上演。這結果，有悲劇的內容的作品，也往往用 opera comique 的名來稱呼。就生出這矛盾來。

（註四）華葛拿的 *Tannhaeuser* 和彼才的 *Carmen* 原是沒有 ballet 的歌劇。然而當初一般民眾對於不含這樣的遊戲分子的作品卻是不歡迎的。因此華葛拿在巴黎初演 *Tannhaeuser* 時，不得不新製 ballet 加入。比才的 *Carmen* 也是依了上演者的意志而用 ballet 代第四幕開幕的合唱的。

為《東方雜誌》作。

畫聖米葉的人格及其藝術

　　因了時代精神的變遷，十九世紀的畫界厭棄浪漫主義，而要求更深入人間精神的，精密的，切於現實生活的繪畫了。適應這欲求的人，就是世界所共知的名畫《拾穗》（*The Gleaners*）的作者米葉（Millet），他所倡的畫派，就是所謂「寫實派」（Realism）。「米葉的人格，是十九世紀法蘭西的一個驚異」，羅曼・羅蘭（Romain Rolland）的《米葉傳》開頭這樣說着，因為他的極偉大的人格，在十九世紀是一個稀有的明星。他不為因襲所支配，不知附世態，不知媚時勢。只願望自己生於久遠的，恆久的生命的本然中。卻為了這緣故，為世所不容，為人所不認。被脅於迫害和淡酷，落入貧窮和孤獨中，然而最大的不幸，——最重大的眼疾——貧苦，孤獨，到底不能滅沒他的大天才。他所以靈動（inspire）的大的真實的力，到底戰勝了這等一切的黑暗，奏最後的凱歌。米葉的真實的力，就是絕對信從額上流汗才能得生活的麵包的人間的運命；順受而安樂於一切悲哀、寂寥、苦痛和不幸；而有決不被害於世間的害惡的，鎮靜而深刻的，執拗的生命的智慧和慰安。在他的言行及製作中可以窺知。

一　米葉的生涯及製作

　　米葉（Jean François Millet）是諾爾曼（Norman）人。生於一八一四年十月四日。他是兄弟八人中的第二人。他的家族，有一種家族的特徵。他的家族，是貧賤的法國民間所屢屢存在的一種強的道德力和崇高的思想的適切的例子。大概這是給他實際的偉大及英雄的性格的源泉。強健的肉體，道德的健康，行為的絕對的純潔，強的宗教信仰，和嚴重的精神，都是米葉的近親的顯著的特徵。他的父親對他的教養，也有造成他的偉大天才的暗示；他的父親尼古拉（Jean Louis Nicolas），是村裏的教會裏的唱歌隊長，略有幾分音樂的知識，又有些粗淺的藝術的本能，是一個溫和的瞑想的人物。他會用土塑造模型，用木雕刻，又歡喜觀察動植物和人間，最初指示田野的美於這未來的大田園畫家米葉的人，便是他的父親。他的家族中最獨創的，而給米葉以最深的印象的，要算他的祖母裘茉瑯（Louis Jumelin）。她是一個有深厚的宗教信仰的老田舍婦人。米葉幼年時代的回想之一，是當他很小的時候他的祖母催他醒來時而説的：「起來！富郎索亞！小鳥們已經歌唱着神明的恩寵好久了。」他小的時候，是很歡喜讀書的。他早已愛讀《聖書》。在二十歲的時候，已讀過 Homer, Shakespeare, Byron, Walter Scott 和 Geothe 的 *Faust* 等，得到很深的銘感。但他決不眩惑於那時代的浪漫主義。他對於浪漫主義的刺戟的作品，抱着嫌惡。他是依歸於《聖書》，Homer，Virgil 等的。

　　比書籍更深地給印象於少年米葉的，是自然。他曾記錄着被養育於紡絲車聲，鵝鳥、雞啼聲，打穀的連枷聲，教會的鐘聲，幽靈談等中的他的幼年時代的追懷。他稍長了，就幫助他的父母耕田，刈枯草，和做各種工事，個人地能加入這等素樸的生活一切的活動中了。後來他就對於土地，特別對於他所最愛的諾爾曼的土地，深深地戀着了。他永不能忘記他自己的鄉土，當他死的數年前再訪故鄉時，他這樣記錄着：「唉，我真是屬於故鄉的啊！」

　　他的藝術的傾向，自幼發揮着。他幼時，當他的家中人們午睡着的時候，他就去畫田野。有一天他拿一幅自記憶描出的老人的木炭畫給他父親看，他父親認識了他的畫才，就領他到顯爾部爾（Cherbourg）去見一個名叫謨顯爾（Mouchel）的不十分有名的，農人心情的，達微特（David）畫派的畫家。那時他帶了自己創意的二幅畫去給這畫家看。一幅描着兩個牧羊者，一幅記着《路加傳》中：

　　　　我告訴你們，雖不因他是朋友起來給他，但因他情詞切迫的直求，就必起來照他所需用的給他。

　　　　　　　　　　　　　　　　——《路加傳》第十一章第八節

　　幾句話的，畫着一個人夜中出門來分給麵包。那畫家看了，對他父親這樣說：「你不能免了這樣長久留閉這人的罪了。你的

小孩子抱着好多的大藝術家的素質呢。」米葉的藝術的教育，才從這天開始。這時候他方才過二十歲。米葉正想在顯爾部爾繼續攻究，他的父親忽然患腦充血死了。他就回家，不得不廢了繪畫，為家族勞動了。後來他的祖母仍舊遣他出來。入了畫家浪格洛亞（Langlois）的研究室（studio）中。浪氏驚於米葉的天才，為他向縣裏請了四百法郎的每年補助費，遣他赴巴黎去。一八三七年他到了巴黎後，為了和祖母別離的悲歎，對於巴黎繁華的嫌惡，受了許多的悲苦。後來進了特拉洛修（Delaroche）的研究室。這時候極貧乏，為了生活，他不得不模寫他所嫌惡的畫，一幅賣五法郎至十法郎的代價。一八三九年，他的一幅自畫像被錄取於沙隆（Salon）就漸漸惹起人們的注目。一八四一年，他和一個女子結婚了。但這在他又是新的殘酷的悲哀。因為他的妻體質極弱，常常臥病。一八四二年，米葉的畫為沙隆所拒卻，於是又不得不日日為生存而爭鬥。一八四四年，妻死。一八四五年，他又和一個名叫卡忒利奴·勒梅爾（Catherine Lemaire）的女子結婚了。這女子對他極忠誠，全生涯是他的不離的友。

　　一八四八年，法國起了革命。米葉失了資力，又患了病，生活頓時貧困了。於是在工人、坑夫、乞丐等中間描寫這等國民的典型，以練習手腕。他的人民生活描寫的最初的大作《簸的人》（The Winnower），就在這時候發表了。這是在法蘭西藝術上劃一時期的製作。新政府特示恩惠，給他五百法郎。米葉的生活稍裕餘了些。不久政黨中陰謀爆發，他的貧乏又來了。他對於政治的嫌惡，頓時增加了。為了避去悲慘的印象，他就常常離去巴黎，

到孟馬忒爾（Montmartre）或烏昂（Ouen）等平野去。記憶那地
方的田舍的光景，歸來描出這等印象來。在這不知不識之間，他
就向了達到他的天才的完全的認識，而打破巴黎藝術的連環的最
後的時期而奮進了。最後的時期，就是田園畫家的米葉的時期。
使他確立為田園畫家的近因，是一個不相識的路人的一句話：米
葉有一天在巴黎街中看見商店窗中吊着他的一幅裸體女子畫的複
製品，一個路過人指着了這畫告訴他的友人說：「這是那除了裸
體美人以外什麼都不繪的，米葉的畫。」米葉聽了，以為最殘酷
的凌辱，就從此不復畫裸體，而專研究田園了。

此後就是他在罷爾佩崇（Barbizon）定居的時代。罷爾佩崇
定居時，米葉的妻已產下七八個小孩子。他的祖母不久就死。
又給他一種悲哀。罷爾佩崇的居人中與米葉最投合的是畫家羅
索（Théodore Rousseau）。罷爾佩崇是極小的一個村落。教會、
墓地、郵局、學校、市場、店舖，一點都沒有。他們的生活，只
是沉默、夢想、深思、聽樹聲、察自然的形相，享樂對於自然
的狂喜（ecstasy）。米葉於一八四九年移居罷爾佩崇，竟長住了
二十七年，直到他死。其間生涯的大部分是這環象內的消遣，他
的作品和貧乏的不絕的爭鬥。

一八五〇年，米葉作《播種者》（The Sower）和《束枯草的
人》（Binders of Hay）送到沙隆。這穿赤短衣和青袴的粗暴的壯
年男子在田中撒種的《播種者》，是評家所視為革命的暗示的。
同時期米葉又作《縫紉的女子》（Young Woman Sewing），又作
《路士和部亞士》（Ruth and Boaz）。

　　一八五三年，米葉在沙隆得二等賞。他的作品是《割稻者的會食》（*The Reapers' Meal*）、《路士和部亞士》、《牧羊者》，及《剪羊毛的女子》（*The Woman Shearing Sheep*）。此後的作品，對於住在巴黎和罷爾佩崇之間的英國和美國的殖民有特別的引力。英、美人購買米葉的畫的甚多。米葉的生活就勉強維持下去。一八五四年，他的作品有《接木的農夫》（*Peasant Grafting a Tree*）。在這畫中可窺見米葉自身描寫的一面。羅索見了這畫，感動到流泪。他在這畫中看出默默地為了家族而消耗着生命的父的象徵。他曾經這樣說：「是了。米葉為了他的家人勞作着。他消耗他自己，好比一株樹產出了過多的花和果子。他為了他的孩子們的生活而疲勞了他自己。他接植開花的木的枝在粗剛的野生的幹上，而像浮琪爾（Virgil）似地說道："Insere, Daphmi, Pyros; Carpent tux poma nepates."（接你的梨樹，達富尼！你的兒孫將吃你的梨。）」此後他作《飼雛的女子》（*The Woman feeding the Chickens*）。有好事者出二千法郎買了。這在米葉實在是一筆大款了。他就領了孩子們到故鄉，作了四個月間的旅行。自一八五六年至五七年間，是他的最大傑作的產期，即《夜中在檻裏的牧者》（*Shepherd in the Flock at night*），《日沒時驅羣羊歸家的牧者》（*Shepherd Bringing Home his Flock at Sunset*），《倚杖立着的牧牛人》（*Cowherd Standing and Leaning on his Staff*），都是他對於田舍景象的最深刻神祕的印象。瞑想的農夫、牧者、大牧場的詩的寂寥，眠在斜陽裏的廣漠的平野；或浸在冷的月光中的牧場的水蒸氣，上升的溫暖的蒸氣在空中浮動的夜景，是這幾幅

傑作中最得意的描寫。

　　一八五七年作《拾穗》（*The Gleaners*）。三個人彎着腰，熱誠地在地上拾集遺落的穗。評家指這繪為「憤怒的叫」。又以為這畫有政治的意義，即對於民眾的貧窮的訴說，實在是極誤謬而膚淺的見解。了解這幅畫的「嚴肅的單純」的趣味的，只有哀獨孟・亞抱（Edmond About）一人。一八五九年，作的是有名的《晚鐘》（*Angélus*）。這是全世界有名的繪畫，複製品達數百萬。評家有攻擊這畫的地平線太高，人物姿勢太板滯等構圖上的過誤的。實在這畫別有特獨的音樂的魅力的長處。米葉要因這畫使人聽見田舍的傍晚的聲響，和遠處的鐘聲的音階。與《晚鐘》同時，他送一幅劇的繪畫《死和樵夫》（*Death and the Woodcutter*）到沙隆，被拒絕了。這拒絕起了一大騷動。這時候已有多數人認明米葉的藝術的和道德的勢力，為他辯護的人很多。一八六二年的名作，是《持鋤的男子》（*The Man with the Hoe*）。這也是一幅劇的繪畫。他自己對於這畫說是在魅力以上更見到無限的眩耀（ecstasy）。多岩的磽角的地上立着一個疲竭的男子，劇的光彩圍繞着。一八六九年的沙隆出品，是一幅不亞於《持鋤的男子》的《殺豚者》（*The Pigkillers*）。這是野蠻的寫實主義的作品。在對於這大的生的肉塊的劇烈的利己的人間的爭鬥中，在圍着大的黑壁的，陰鬱的灰色的天空下面的，農家的院子裏所行的這爭鬥中，人間舊有的一切獸性都再現出來了。米葉自己說「這是一幕劇」。

　　一八七〇年戰爭起了，米葉去罷爾佩崇，又經一番顛沛，

明年始復故居。此後他的身體日衰，他就在他的生涯的最後的舞台上做了小兒畫家了。直至一八七三年，他全用慈母似的纖細溫柔的感情描寫。應時期所出的作品是《初步》（*The First Step*），《病的小兒》（*The Sick Child*），《睡兒年輕的母親》（*The Young Mother Putting Her Child to Sleep*）。這等畫都是歐洲和美洲人所視為珍寶而爭購的。自此以後國家始認識米葉。然這時候，他的身體已全然衰敗，頭痛、眼病、神經昏亂，幾乎不能離病牀了。後來又吐血。竟於一八七五年一月二十日留下了他的製作在這世界上而長逝。這樣便是畫家米葉的一生。

　　米葉的藝術的發展，可看出主要的路徑。他的靈感的源泉，有兩條路：一是日常生活的自然的光景，一是《聖書》。他給他的父親看的最初描的畫，描着一個衰老的曲着腰的老人。後來拿到顯爾部爾的教師那裏去的兩幅素描，一是《路加傳》的一註解，一是牧場的光景。在特拉洛修處時，他所專心的是《富郎西斯一世的家庭》（*Holy Family of Francis*）的描寫，及古畫模寫。後來漸次貧困起來，他不得不作十八世紀的流行畫家的模仿。這班人原是他所不好的，但這強制的模寫，至少給他熟練筆致的效果。他後來自己從特拉洛修的黑的陰暗影解放了。他曾研究可萊局（Correggio）。到了一八四四年，他的藝術的最顯著的特質是色。他喜用灰色及桃色。這時代他的作品的代表作，是《六歲時小昂多牙耐忒·福爾代的肖像》（*Portrait of Little Antoinette Feuardent at Six Years*）。這女孩的頭上掩着桃色的絹中，在一面鏡子前赤足跪着，自己眺望着自己，顏面上略帶些顰蹙的神氣。

米葉再婚以後至一八四七年之間，多官能的，內發的，富於熱情的作品。經過幾次畫風改進之後，到一八四八年，他研究巴黎的工人狀態和巴黎的近郊，作了《簸的人》，就開了他的偉大樸素的畫風的端。《簸的人》就成為他的一切大作的先驅者。

此後他就猛然地捨去了一切因襲的技巧。到一八四九年，他已明確地委身於田舍研究。他用非常的大決心埋頭在他的研究中。初在罷爾佩崇卜居時，常每日繼續數小時描寫素樸的田舍光景。像《播種者》，便是由於他當時對於田舍研究的猛烈的衝動而描的。在罷爾佩崇時一切初期的製作，均可由猛烈和固確的特點來區別。在這時候，米葉自己還沒有滿足。不過他自己批評，和別的批評家不同。當時評家對於《簸的人》，大家指為手法粗雜，和他自己的意見正相反對。他自己並不以手法粗雜為弱點，且企圖使這特點更明顯起來。故當時他自己全不滿足於他自己的手法的剛強。他曾這樣說：「我自己覺得好像一個人歌着真實，但聲音太微弱，幾乎不能被人聽見。」此後再進一步的發展，是羅索的影響。這時候他和羅索十分親密，受羅索許多忠告，浴於羅索的偉大的感化。就擴大了他的手法，即在一八五六年時達到了《拾穗》、《晚鐘》的畫風。這是注集的、真確的、單純的、嚴肅的畫風。此後他的畫風還有兩個轉捩，始達到老年的小兒畫家的地步。這兩個轉捩，一是作《持鋤的男子》，一是澳佛爾尼（Auvergne）旅行的結果。作《持鋤的男子》以前，他曾作一幅《死和樵夫》。這畫被沙隆拒卻了，就喚起了他的挑戰的本能。《持鋤的男子》是對於這被拒卻的挑戰的報答。此後畫風，漸傾

向於寫實主義。直到一八六六年到過澳佛爾尼後，又得到新的印
象，他用更複雜的方法來表現自然，對於田園描寫更深刻而透徹
了。此後就人老年時代，他的心情和年紀同趨於純潔，柔和。他
的田困生活的暗的幻影，迎從了他的生活的向晚而貫徹在更靜的
感情和家庭的緩和中。特別在他的小兒畫中明白表出着這傾向。

二　米葉製作的道德的特質

米葉的讚仰者和誹謗者，對於真的米葉都是誤解的。他的讚
仰者，以為他是新民主主義的大膽而忠實的註釋者而讚仰他。他
的誹謗者，以為他是將苦惱的勞動者的樂劇的繪畫給支配的中流
階級的人們看的，煽動社會主義者而誹謗他。批評家在他的一切
作品中看出政治的暗示來。以為《播種者》是威嚇人民的暗示，
以為《拾穗》是三個敗殘者的運命，在他的作品中處處找覓政治
的或社會的題目，否則找尋劇的效果。實在，這樣的見解，和米
葉的精神相去太遠了。米葉嫌惡劇的繪畫，無關心於政治，擯斥
社會主義。

米葉決不能了解他的批評者所指説他的宣言的意義。他曾經
説：「我想，我的批評者們，原是富於趣味的教養深厚的人們。
但我不能被隱覆在他們的外衣中，在我的生涯中，除原野以外，
什麼都不看見。所以我只願望把我所見的物事單純地，又盡己力
所能地告訴出來。」又他對於當時的藝術的演劇的傾向，和對於
演劇，也是十分嫌惡的。他曾説：「盧森蒲爾美術館（Luxembourg

Gallery），使我生了對於演劇的反感。我對於男女俳優的誇張，虛偽等，抱有強固的憎惡心。）又説：「如果要製作真的自然的藝術，非避去演劇不可。」他對於他的友人和敵手等把他看做社會主義的徒黨，曾激烈地反抗。他和一八四八年的革命時代的許多法蘭西藝術家同樣地對於人民有親善的同情，但要曉得他們大多數是不適應當時的人民的一般的要求的。他不但是風景畫家，他是用了這不滅的寫實主義而表現的農民畫家。所以評家加以社會主義者的名目，是他所要竭全力來抗議的。他曾説自己是「農民中的農民」。他的意見是：「藝術的使命是愛，不是憎。即使表現貧者苦惱時，也不是以刺激對於富的階級的羨望為目的的。」所以他決不有對於富者的怨恨，反而感到憐憫。在他的心靈內，深刻着物的永遠和不動的觀念。故革命的觀念或政治的觀念，實在無從起來。

這等誤謬的源泉是米葉所抱異常的厭世主義，是他悲哀的異常的緊密。米葉的悲哀苦惱，大家都看見，大家都感動，就大家都誤解了。因為法蘭西一切藝術，差不多一世紀之間和基督教遠離着。從全體講，實在可説是反基督教的。所以視苦難為一法則，為一善的基督的見解，差不多不能被承認了。所以當時的人們，都不能了解米葉在痛苦中用他嚴肅而見到宗教的歡喜。他們看那疲極的野獸似地彎腰在地上的《拾穗》和《持鋤的男子》時，也沒有一個懂得作這畫的畫家的苦痛是道德的，故自然，故善；是善的，故美。

　　米葉的思想和他的藝術的究極的目的物，是和勞作的痛苦同時表現在這等痛苦中的、人生的一切的詩，和一切的美。他曾經說：「我的綱領（program）是勞作。一切人間，都被課着肉體的刑罰。『你必流汗滿面，才得餬口能得食。』幾千年的往古已這樣說着。這實在是決不變更的不動的運命。」人生是悲哀的，但米葉竟順受這悲哀而愛這悲哀。悲哀，在他差不多是生的必要。他曾經說：「唉，野原和山的悲哀！不看 見你，損失何等大！」又說：「我是被建立在憂鬱的基礎上的。」所以凡曉得他的人，都怪道他幼年時代怎樣得到的憂鬱的性質。他村中的一個老僧曾經這樣說：「啊，可哀的孩兒！你具有給你許多苦痛的苦勞性。你不懂得怎樣使你苦。」他又說他自己是不曉得歡喜的。他說：「歡喜方面的，在我決不會表出來。我全然沒有見過歡喜。我所曉得的最愉樂的事，是靜寂和沉默。」

　　和他同時代的法蘭西畫家，特別像偉大的風景畫家的生活，編着一部可悲的殉教史。他們大多數為了窮乏、貧苦、飢餓、疲勞，和其他種種的不幸而受殘酷的苦痛的。他的好友，偉大的羅索（Théodore Rousseau），生活的大部分在可怕的貧困和寂寞中。德洛愛容（Troyon）是發狂死的。馬利拉（Marilhat）也是發狂死的。特康（Decamps）自苦了一生，沒有朋友，他的死也是悲劇的。保爾·尤哀（Paul Huet）差不多餓死，為了不得食而損害健康。諦亞（Diaz）也飽嘗黑的貧困和肉體的苦惱。所以米葉算不得例外的遭逢非運。而他自己也絕不這樣想。他說：「我不能騙人說我自己是比別人更不幸的。」又說：「我對於無論何事不感

到憤怒。我不想起我自己是比別的惱着的人們犧牲更大。」

　　米葉的貧苦，時時瀕於赤貧。他屢次斷絕供給的途。麵包店斷絕他麵包了，商人遣執法吏來了，有一次他的囊中只有兩個法郎。那時他的再三的信的重荷是：「叫我怎樣得到每月的用費呢？因為最要的是小兒們必須得食。」作《拾穗》的一八五七年，貧困幾乎使他自殺。但他的良心恐怖了，自殺思想就退縮了。作《晚鐘》的一八五九年的仲冬他寫着：「我們只有支持二三日的薪了。此後不曉得怎樣得到薪。妻來月要產了，我只有空手等待着。」他雖有農民的強頑的體格，然被為了生而不得不受的苦生活所壞，屢屢為病魔所襲。他曾經有好幾次瀕於死。一八三八年，病得危篤了。一八四八年，一個月間不省人事。一八五九年幾乎失明，後來又吐血。他又常常患可怕的頭痛，眼痛。但他對於這樣苦的運，毫沒有一句怨言，絕對不怒。他差不多束手無策的時候，有一天一個朋友拿了從政府抽出來的一些的布施金來給他，看見米葉家中火也沒有，光也沒有，他好像被寒所困似地聳了肩俯坐在箱篋上。他得了布施金，但這樣說：「謝謝，來得正好。我們已經兩天不食了。第一小孩們得不苦了，是最好的事體。他們沒得吃直到現在了。」就出去買薪，此外他毫不說什麼。對於自己的生活狀態也絕不說什麼。悲哀是他的最良的良友。悲哀可說是給他嚴肅的歡喜的。他曾經這樣說：「藝術不是助興的，藝術是爭鬥，是粉碎人間的錯綜。我不是哲學者，我不要除去苦痛，也不想找到使我不以苦樂為意（stoical），無關心於事物的樣式（formula）苦痛，恐防是給藝術家最強的表現力的。

　　米葉的不思議的隱遁主義中，和他身上的苦難的引力中，可以看出基督教思想的強大的印象。米葉的心靈裏是宗教的，這實在是在同輩中的他的道德的獨創的根本的理由。他的宗教的思想，是從他祖母處得來的。他最初辭家鄉，出巴黎的時候，心頭受到最大的感化力的，是他祖母的幾句話。這話是「我與其看見你違背神的訓誡而為不忠實，寧可看見你死」。後來他再赴巴黎時，他祖母再喚起他的心，説道：「牢牢記着！富郎索亞！你成畫家以前，先做基督者！勿溺於卑野！…… 為永遠而畫！」凡這等宗教的訓誡，完全和米葉的感情相一致。他幼時就長育於敬虔的書物，教會的教父們，十七世紀的説教者，和他所最寶重的稱為「畫家的書」的《聖書》等中。他常常在《聖書》中找覓可以説明他自己的思想，狀態的話。又把這話翻譯做繪畫。一八四六年，他表現巴黎惡魔的引力在他所作的《聖亞洛謨的誘惑》（Temptation of Saint Jerome）中。一八四八年，他從他母親和近親的追放，靈動（inspire）了《巴比倫的虜因》（*Babylonish Captivity*）和《在荒野中的哈葛爾和伊士美爾》（*Hagar and Isemael*）。他的精神，充滿着聖典。他屢屢引用聖典。到了晚年時代，他常常為了他家族而通夜讀聖典。聖典中有他繪畫的説明，有不絕的人間和他的爭鬥。他作這等畫，從來沒有倦時。又決不是含有政治的或社會的意義的，而是宗教的。米葉所反覆不厭的，是創世紀中數節。就是他生活和製作的標語：

地必為你的緣故受咒詛。……地必給你長出荊棘和蒺藜來，你也要吃田間的菜蔬。你必汗流滿面才得餬口。

——《創世記》第三章第十七，十八，十九節

這宗教的及道德的獨創，使十九世紀法蘭西藝術界讓給米葉特殊的位置。

為《東方雜誌》作。

樂聖裴德芬的戀愛故事
——「不朽的寵人」

　　藝術家中，音樂家與詩人最富有戀愛故事；在畫家、雕刻家、建築家中，就難得聽到。這是很有意思的一種現象，容易使我們想到音樂與詩的性質的問題。大概是為了時間藝術比較造形藝術，性質更為流動；即音樂家與詩人比較美術家，感情更容易熾盛，故音樂家與詩人的生涯中每多 romantic 的事跡。而同為時間藝術的音樂與詩相比較起來，音樂比詩性質更為抽象，即音樂家比詩人感情更為不羈。所以在事實上，音樂家的戀愛故事比詩人更為豐富，且更為奇離。詩人中稱為狂戀的拜倫（Byron），歌德（Goethe），在音樂家中不乏其例，曉邦（Chopin）及裴遼士（Berlioz）已足夠比擬。而像裴德芬的一生的戀愛故事的豐富，恐在文壇中找不出可以匹敵的人了。

　　「Ludwig van Beethoven」，一看見這文字，一聽見這發音，立刻使人感到嚴肅，尊敬與仰慕。尤其是在他的崇拜者，直把他當作基督次位的聖人。我們倘向人類中找求犧牲者，除了十字架上的犧牲以外，實在要首推這超人的悲慘的一生了！

　　這神聖而悲慘的超人的生活中，也會有溫暖委曲的戀愛故事？一時不易使人相信。窺探這種人的隱密的內生活，實在是饒有興趣的事。

　　從普通的傳記上看，裴德芬只是一個聾子，頑固狂暴而蔑視世間的驕傲的天才者。然而這不過是他的一面。

　　某評家說，裴德芬猶如獨自生在荒涼的無人島上，而一旦被人帶到這文明社會裏來的人。有一天有一個慕他的大名的人特來訪他，看見他用紗布纏繞耳朵，蹲在室內。這訪問者回出來對人說，「這人不像歐羅巴第一大音樂家，卻很像魯濱遜克洛索呢！」他常常用綿花浸藥，塞在耳內。他的頸上的髯常常養到半寸以上，頭髮也從來不曾遇到梳櫛，像麥束一樣地矗立在頭上。他曾經嫌一盤湯不好吃，拿起來澆在旅寓主人的身上。他常常拔出蠟燭心子來當牙籤。又常在人們正在忙碌的白晝裏，穿了寢衣，在當街道窗子裏剃鬍子。有時為了一點動怒，把開蓋的墨水瓶投在洋琴的鍵盤上。有時灑一地板的水，樓下的住人都被漏濕。有時忽然高興起來，自己來做菜。有一個貴族敬愛他，請他遷居到他的邸宅中，他說還是宿店好，拒絕這貴族的要求。他有時發皮氣，虐待他的學生，把樂譜撕得粉碎，把家具打破。還有一件太不人情的諧謔：有一位崇拜他的貴婦人向他要求一束頭髮為紀念物，他剪一把黑山羊鬚給了她。

　　要講裴德芬的戀愛故事，還要先講一點他的奇怪的皮氣。他曾經練習舞蹈。然而這音樂家的舞蹈學生，卻不能按了拍子而舞蹈。他的舉動很拙劣而不自然，表情也很難看。他的身體長五尺四寸，

而肩膀非常闊，面上有許多痘瘡疤，臉色黑得像紅茶，鼻子頑硬。五根手指同樣長短，面上生滿長毛。頭髮很多，而且黑，常常不戴帽子在街上散步，遇着發風的日子，竟像一個夜叉！

這都是各種傳記者上所記載的情形。這不是誇張的描寫，確是真的事實；不過他當然不是一年四季常常如此的。他一方面又是對於自己行為很忠實的人。只有他的身體和容貌，年老以後仍不脫卻奇矯的範圍。但他二十六歲初出維也納的時候，並不那樣落拓。在蓬府（Bonn）當宮廷奏樂者的時候，曾穿綠色的燕尾服，華麗的綠色短上衣，有白的花紋的背心，衣袋邊緣上鑲着金帶，黑的絹襪，白的領結，捲曲的頭髮結着辮，腰際帶着劍，足上踏着長靴，丰采非常威嚴。然而後來就不繼續這樣的服裝。跟了他的天才的發達與名聲的隆盛，而外觀的服裝漸漸疏忽。有一次他新僱一個傭人。這傭人看見主人的頭髮長而亂得厲害，對主人說：「先生，我到很擅長於理髮呢。」主人怒氣衝天：「我為什麼要你理髮？我的頭髮何嘗不整！這有什麼關係！」

他的有這種皮氣，實在半是由於他的一生的煩惱的耳聾疾而來的。耳聾之疾，起於一千八百年，恰好他三十歲的時候。但從他的戀愛故事上推考起來，三十歲以後也有幾年不聾的歲月。一八一二年為賑火災而開音樂大會的時候，他是自己彈洋琴的。推想起來，這時候他的耳聾疾大概是很輕微的。所可奇者，他的戀愛故事也在這一年上告終。一八一二年以後，全無可記錄的熱情的故事了。

音樂家逢着耳聾疾，是何等的慘運！而況這災殃於無限的

天才裴德芬之身呢！他自己終於只得承受這不幸的時候，何等的絕望與傷心！千八百年他最初注意到自己犯了這毛病的時候，悲痛的歎聲從他的胸中絞腸而出。「噫！悲慘的我的殘生！我不得不與我的最愛物告別了！這是何等的天罰！」又在日記中這樣記着：「可憐的裴德芬，你更不能得到從外部來的好運命了！你非一切自己創造不可，只許你在理想的世界中找求歡喜。」他生前送一封信給他的兄弟們，寫着「我死後方可開封」，信中有這樣的話：「你們倘視我為惡意者或無情者，你們便是不深知我的。我從小時候就懷着親愛的心情。只是六年前我犯了不治之症，因醫師的不得手而病勢愈益加重。起初還有治癒的希望，但現在只得委身於無限的苦痛的犧牲了。」由此可略知裴德芬的遭逢這慘劇的狀況。後來他連自己的音樂也聽不見，鳥的啼聲，牧童的歌聲都不達到他的耳中，凡他所愛的聲音，都被攔遮了。

　　犯了聾疾的裴德芬已不能再得從外界來的好運命，於是他就求愛，他就有許多的戀愛故事。假使他沒有聾疾，因而也沒有不健康、憂鬱、貧困等不幸，他或許結婚也未可知。他在不曾犯這災厄以前，對於異性頗感到吸引力。自從遭逢了這悲運以後，他的全身就被這力所征服了。據說他對於姣美的田舍姑娘，常常表示無限的戀慕的眼色。他的學生費爾提南特・利斯詳知他的情形，曾說先生真像浮蕩者。又關於先生的記錄：「裴德芬先生非常歡喜婦人們的集會，尤其是美麗的少女們的集會。出門的時候，偶然逢到容顏美好的女子，他一定狠狠取出眼鏡戴上，回轉頭來仔細觀看她。及其覺察了我在旁邊，就對我一笑，默默地點

頭。」在這時期中，他不絕地對人發生戀愛。然而他的熱情往往不能永續。有一次他曾經深深地愛上一個非常姣美的婦人。利斯戲問先生對於這女子究竟如何？先生回答說：「她的使我歡喜，最為久長，已經六個月了。我從沒有遇到這樣真切而久長的愛人。」利斯的記錄中又有這樣的話：「我寓居在一家有三個美麗的姑娘的裁縫店裏的時候，裴德芬先生的來訪最勤，從來不曾這樣地屢屢來訪我。」

這偉大的作曲者終於沒有結婚。但在絕望來迫其身以前，他的確對於柔美的女性抱着佔有的熱望。他曾經歎願：「愛啊！只有愛能給我幸福。神啊！請在貞潔的道上給我一個看護者！請給我一個可稱為我自己所有的人！」這熱望有數年間不離開他的心。

裴德芬一生涯中強烈的情緒的發露，是對於他的所謂「不朽的寵人」的（關於不朽的寵人，當在後文詳說）。對於這不朽的寵人熱中的年代，不十分確知，大約是三十歲以後的事，在前已經經過了三四次的發狂的戀愛了。據傳記者說：「他對於戀人的態度猛烈得很，實在可說是濫用其力。他幼年時就顯示銳敏的感受性。」又據惠格雷爾博士說：「自一七九四年至一七九六年間，我正住在維也納的時候，裴德芬不絕地對人發生戀愛。且據我所知，裴德芬所愛的女子大都是身家很高貴的人。」這後面的斷語似非確實。因為裴德芬的對人戀愛，一定不講究身家。據說他這傾向在少年時早已萌芽。裴德芬的母親是在他十七歲時棄世的。以後他父親迎娶蓬府一個寡婦勃洛伊寧格（Breuning）為他的繼母。這繼母已有一個女兒喚做哀遼娜麗（Ereonore），裴德芬曾

經教她音樂。哀遼娜麗向他拋送孩子似的愛情，並為他編織線衫領圈等。這等贈物常常為裴德芬的淚的種子。公刊於世的《裴德芬書簡》中，有好幾通寫給這富有感受性的女子的信。他呼這女子為「小雲雀」，私下珍藏了她的半身像，後來五十六歲的時候重新發見這像。此後使他陷於熱烈的耽愛的，是一個飲食店裏的可愛的女郎白碧德（Babett），裴德芬常常到這店裏去飲食。後來他離開了蓬府，每年必有兩次的信寫寄這女郎。這時候白碧德已在某伯爵家為家庭教師，後來就與這伯爵結婚的。

　　還有一個金髮碧眼的高貴的少女琴尼德（Jannett）也在這時期間牽惹了裴德芬的愛。這美麗的少女坐在青年的先生的身旁，眼看着樂譜而用纖手驅使鍵盤的時候，這青年的先生就陷入深歡喜的恍惚之境。然而這種如蜜一般的經驗，生命都不永久。這場戀愛中有競爭者。那競爭者的人品很不高尚，常常抱着妒意，在戀人面前毀壞裴德芬。因此裴德芬終於發心剪斷了這縷情絲。

　　這時期的裴德芬，零零碎碎的戀愛故事還有不少。有一個名叫凡司蒂爾霍爾德（Vesterhold）的女郎，裴德芬對她幾乎演了「少年維特」（Goethe 作品）式的戀愛劇。從小相識的一個女流聲樂家馬格達列娜（Magdarena），嫌他相貌醜惡，又皮氣若狂，拒絕了他的求愛。曾受高等教育的才貌兩全的凡林格（Veling）常為裴德芬的慰藉；但一八〇八年終於對勃洛伊寧格家一個男子結婚。還有一位活潑而樂天的女郎瑪爾法蒂（Marphatti），也不久就背棄他。裴德芬對於瑪爾法蒂幾乎結婚，但終於分手。臨別之際裴德芬給她的信中有這樣的話：「再會！我最愛的瑪爾法蒂！

我希望你得到生活的一切善與愉快。請勿對我抱惡感。請忘卻我對你的無禮！」此後又有洛哀侃兒（Loeckel）愛着了裴德芬，不久也捨棄了他，和另一洋琴家結婚。女洋琴家美尤萊爾（Muller）曾用書函及贈物鈎引裴德芬的愛，但終於與別的女子同樣委身於別的男子。西班牙意大利的混血女兒悌亞那泰嬌（Dianatagio），也是可列入裴德芬愛人一覽表中的女性。她死後，她的日記公刊於世，裏面記錄着，她曾熱愛裴德芬，但這一回是裴德芬不熱心，看她如同腳下的菫花。她卻真心地熱愛他，願意做他的妻，為他謀幸福。

　　還有一貴婦人比得（Maria Pitt），比裴德芬年輕十六歲，後來一八〇四和某伯爵家的一個圖書館員比各德結婚的。這女子是一有教養的洋琴家，曾經在罕頓（Haydn）面前奏他所作的曲，奏得非常美妙，使罕頓誤以為不是他自己的作品。裴德芬也曾受過她的愉快的同情與溫暖的會話。在維也納的時候，對她往來甚勤。關於這女子有傳世的逸話：她曾經彈奏裴德芬的作品 *Sonata Appassionata*，奏法非常巧妙。裴德芬親手寫這樂譜送給她，以表感謝之意。後來這手跡永為這比各德夫人所寶藏，直至一八二〇年她死的時候。其後由她丈夫比各德保藏，比各德死的時候，遺言將此樂譜寄贈巴黎音樂院，至今還保存着。又據說比得——比各德夫人——彈奏裴德芬的別的樂曲，裴德芬均非常歡喜稱讚。時時在她演奏中插入說話：「這奏法與我的本來的意思不同；但你盡管奏下去。不照樂譜彈奏反而好聽呢！」比各德夫人所給與裴德芬的好意，可從裴德芬給比各德夫婦的書翰中窺

知一二。這些書翰中，有的是裴德芬勸請夫人一同去散步的信。有的記錄着夫人的女兒把關於母親與裴德芬的情形告訴了她的父親，使父親大起妒忌心。裴德芬因自己的無意的勸請，惹起了不愉快的結果，非常動怒。實際二人間的交際十分清白。裴德芬在完全拋卻結婚的意念以前，常常想像，願得一理想的美人為妻。自己常在那裏勉力追求適於為這理想的美人的丈夫的生活，他在給比各德夫妻的信中，這樣說着：「對別人的夫人的交際，不越友誼的關係以外，是我的第一原則。……像足下的推測，豈不污辱了我們兩人的純潔的生命？」這是一八〇五年的書翰。從此看來，可知他的聾疾，並未使他全然放棄搜求理想的美人的希望。

　　五年之後，一八一〇年，又有對勃倫泰娜（Bettina Blentano）的豔事的發生。這女子年二十五歲，在當時德國文藝界頗有名望，曾經做過歌德（Goethe）的戀人。她非常崇拜這作曲者，曾指裴德芬的前頭部，稱之為「神來之物」。從他給她的三封信中看來，可知他的確受過她的愛着。這三封信中所表示的熱情，雖不及後述的給「不朽的寵人」的信的綿長，但並不那樣地立刻冷卻。信中有這樣的話：「我倘得像歌德地常伴着你，也許不難作出比他的更大的著作。音樂者原來是個詩人。音樂者的雙眼中的魔力，直可看到超越奏者的美的世界。在那裏偉大的神力祐護他，使他成就壯大的事業。」又有給她的信中說：「我曾贈你一句話：『君知否，彼國土？』以為初見你時的紀念。今再贈你一闋與你別後的作曲。我最親愛的最美的戀人！天倘能假我數年，我還想一見你的容顏。……我沒有一瞬間不思念你的愛。倘得你

的許可，我比得到全世界的任何物都要歡喜！」但是皇天無知！這「最愛最美的戀人」終於做了別人的愛人！他得知了這確實消息的瞬間，傷心得很。鼓勵勇氣，寫一封告別書。書中祈願她的幸福，同時又加了一句「請哀憐我的運命！」又有「你額上的悲哀的接吻」等冷語。末了寫着「和淚草此告別之辭」。

然這一次不是最後的訣別。勃倫泰娜做了亞爾尼謨夫人之後，裴德芬又寫信送她。信中說：「靈魂可以愛任何人。我常在求你的愛。」「你的雙眸示我的空想力以美麗的進路。我在這世間無路可走的時候，只有這進路尚能使我歡喜，尚能引導我。我的最愛者啊！你近來寄我的信，終夜橫在我的胸上安慰我。音樂者的特權很多。你知否我怎樣地愛你？」有人認為這不是真的裴德芬的信。然多數的「裴德芬學者」說是真的。作《裴德芬傳》的有名的推耶（W. Thayar：_L. van Beethovens Leben_）說，「勃倫泰娜用了美與魅力與靈感，與這樂聖相接，在樂聖不可謂非至幸。」

此後經過七年。裴德芬又翻進別的戀愛的海中了。這一次的女子名瑪麗哀（Marie Sebald），一八一二年在推普利芝和裴德芬初見。那時候他正在作第八交響樂。據格洛芙（Grove）說，「這工作並不妨害他的熱烈的戀愛。」他給瑪麗哀的信，發見有好幾封。據傳記者說，此外還有許多短篇。很少有像青年時代的熱烈的文字，都是深刻而沉靜的感情的披瀝，表明着交情的永續。試披閱他的書簡集，即可見他對於「不朽的寵人」，勃倫泰娜，都有狂詩，狂文；而對於瑪麗哀，只感到歡喜與幸福，更無熱烈的文字了。瑪麗哀是有才色的一個柏林的少女，長於聲樂，與裴德

芬新相知時，正是二十五歲。當時韋伯（Weber，名歌劇家）也在柏林會見她，曾稱讚她的聰明與美。

這時候裴德芬的身體很不健康，在他的書簡中常常自歎。瑪麗哀有時曾呼他為暴君，常常慰藉他。她曾剪下裴德芬的一束頭髮，終身保藏。現在她的子孫們仍是保藏着這束裴德芬的頭髮。他對她也很感謝，曾作歌謠「寄遠方的戀人」，寄贈給她，又在她的畫帖（Album）中，用英文寫着這樣的文句：

Ludwig van Beethoven

Whom even if you would

Forget you never should

一八一二年他離去推普利芝以後，給友人的信中說「沒有一人對我懇切地道別。連瑪麗哀也不睬我」。可知瑪麗哀對他也終於是薄情的。後來裴德芬對他的友人說「這戀愛是不幸的」。他常說結婚是人生的歡樂；然而他並不想實現 —— 不，實現全然是不可能的，幻想而已。他又對人說「我的戀的力，還同從前一樣強呢」。又說「我與瑪麗哀的交情，最為調和，為從來所未有。我自己不向她提出要求；然而要從我心中取去瑪麗哀，是不可能的事」。後來瑪麗哀終歸於他人之手。

以上所敘，是裴德芬的零星的戀愛故事。他還有所謂「不朽的寵人」的戀人。這才是他一生最大的戀愛故事。

　　裴德芬一生最大的戀愛故事的證據，是在他死後從他的祕密抽斗中與銀行票一同發現的，三篇有名的戀愛文字，充溢着烈火似的情焰。這三封信都不寫出受信人姓名。又並無年代，只寫某月某日禮拜幾。其中有一封上頭寫着（Abends, Montag, Juli6）。這是裴德芬研究者的最寶貴的研究資料。他們仔細調查那一年的七月六日恰當禮拜一。結果決定為一八〇一年七月六日，然後再推究其受信人為誰。最初的裴德芬傳記者欣特勒（Schindler）確定這一封信的受信人是球麗哀塔（Giulietta），有名的《月光曲》（*Moonlight sonata*）就是為這女子作的。這人是貴族家的女兒，裴德芬的女弟子，初見裴德芬時只十七歲，而蓬頭亂髮的作曲家幾乎比她年長了一倍。忽然熱情的先生的胸中為她起了熾烈的情火。二人之間有種種的想像與事實傳聞於世。結局裴德芬先向她伸手，那女子果然握了他的手：然而終於為女子的父親所反對，拆斷了二人的情緣。一八〇三年，球麗哀塔與一伯爵結婚。數年之後，裴德芬對欣特勒説：「那女子頗戀慕着我。他的丈夫沒有這樣地被愛呢。然而終於他的丈夫比我更中她的意。天啊，勿責罰她！這是她不懂自己的所為的原故。」原來她的丈夫是舞蹈場的所有者，自己能作低劣的舞蹈曲。裴德芬見敗於這低級的競爭者，確有些憤怒。十八年之後他回想起這事，頗覺後悔。但在當時，裴德芬對她確有熱愛，留下着不少的證據。又據説球麗哀塔結婚後很不幸福，幾同失戀。裴德芬得知了這情形，曾希望恢復她的自由，使仍歸為他的所有。可知他的生涯的理想中的「不朽的寵人」（Unsterbliche Geliebte），曾經托了球麗哀塔之身而顯現過一次。

又有一說，「不朽的寵人」是指伯爵夫人推麗若（Teleza Brunswick），即球麗哀塔的從妹。裴德芬曾為推麗若家的音樂教師。推麗若的母親很拘謹，裴德芬每到他們家裏去教音樂，坐在嬌美的女弟子身旁看她彈奏的時候，她的母親必然開了兩室交界的門，從鄰室中監視他們，兩人都討嫌這老太太。有一天，女弟子接連彈錯了好幾處，裴德芬怒氣勃發，捨棄了外套和圍巾，直向街上跑了出去。女弟子吃驚，又掛念，挾了外衣和圍巾追到街上，「我的愛人，看冒了風呢！」回頭就受老母的責備，「一個姑娘在街上追一個洋琴先生，成什麼樣子！」此後繼續又受幾次的懲罰。可憐的少女流淚，反省；但終於不能忘懷於那不幸的音樂家。

推麗若的一個女友曾從推麗若親口中得知種種情形。據說推麗若與裴德芬二人間曾有祕密的婚約，等到裴德芬經濟稍稍充裕，就可結婚。故裴德芬當時非常努力，想達到這目的。然而經過四年之後，終於不能達到所希望的地步，氣短的音樂家就不耐煩起來，要求她立刻結婚。推麗若不允，四年來的婚約就破。然而書翰贈物的酬酢往返，仍是不絕。

經過種種的推究，這「不朽的寵人」的稱呼除了球麗哀塔與推麗若二人以外，沒有更適當的女性可以冠用。

三封有名的戀愛書簡，都是熱情的，其中有一信語無倫次幾乎是狂的，信的大體如下：

七月六日，朝，——我的天使！——我的一切！——

　　我的自身！——今天只有數語，用鉛筆寫了——我滯在此
地，到明日為止——無意義地浪費時間……我完全是你的
所有，你如何？——噫，請看看美麗的自然，以鎮定靈魂
的煩惱——愛要求一切——在你在我都如此——我為自己
和你的原故而求生——我們二人的結合倘有不足，你和我
都感到不少的苦痛——我的旅行非常辛苦，昨晚四點鐘到
此地——途中的荒涼非言語所能述……然我並不沮喪，我
一直希望到你身邊……我們兩人的心臟常常合成一起而跳
動……願你為我而保重自身，為我的一切……願神賜我等
以平安——你的忠誠的路特微希（Ludwig）上。

　　這無主的情書，何等充滿熱情！旅中的戀人慾安慰其對手，
勸她到野外去接近美麗的大自然，藉其暝想以解煩惱，可見他在
戀愛上也有美的獨創力。但不知受這信的淑女，心情如何？
　　第二信似是寫給同一人的。因為寫一信趕不上郵局的發送，
故與第一信同發，且繼續寫下了。裏面有這樣的話：

　　七月六日，星期一晚，我的最愛者！我寄信太遲了。此
地的郵局的發送，只有星期一與星期四兩天。勞你盼念，我
心更不安。然我的所在處，必伴着你的靈魂，我的工作，都
為了他，欲與你同住。……你的愛我何其深，然我的慕你更
多。……我等的生活真是天上的生活。其堅強也如蒼穹。

三十來歲的男子的情書，寫得這樣地熱烈，原不為太過。第三封信更為熱烈。信中有這樣的文句：

> 早安！七月七日 —— 今朝醒來，有兩種思念襲我的心，我的最愛者！這是喜悅與哀愁。我疑惑我們能否為運命之神的寵兒。最後又煩慮我與你到底能否共同過活？我懷抱這煩惱已非一再了。……你總曉得，我是專誠於你的，今後決不會轉念於他處，決不會，決不會了！……郵局發送的時限逼近，我不得不擱筆了。再會 —— 我的愛人 —— 今日 —— 昨日 —— 我為你而流的淚！ —— 我的生命，我的一切 —— 再會 —— 勿誤解你所愛的路特微希的忠誠的心！

末了又添寫「永遠為你所有的 —— 永遠為我所有的 —— 永遠互相所有的」數語。可知當時的裴德芬的心何等充塞着不安與焦慮。

這暴厲如蠻王的聾人，能披瀝這樣溫情的感情，委曲地讚美婦人，實在有些不可思議。他的日記中有這樣的一段：「可怕的境遇！但這恐怖與不愉快絕不能減卻我對於家庭生活的憧憬。怎樣可以實現呢？神啊！救護這不幸的裴德芬！勿使他的不幸長久繼續！愛啊！只有愛能給我幸福的生活！神啊，幫助我求得一個人，能保我上正當的道途的一個人，真能稱為我所有的一個人！」這永遠不能實現的熱烈的歡願，實在可使後世的裴德芬崇拜者腸回九轉呢。

　　「不朽的寵人」究竟是誰？更無可推究的證據了。多分是推麗若罷！他的作品第七十八的《升 F 短調朔拿大》（*Sonata in F Sharp Minor*）是奉獻於推麗若的；有名的 *Appasionata*，是奉贈於她的兄弟富郎芝的。又歌劇《斐台理奧》（*Fidelio*）的女主人雷奧娜拉（Leonora），也是指推麗若的。裴德芬自覺悟了二人的互相許諾之後，曾經這樣說：「我正在作一歌劇。劇中的花形常懷在我心中。她隨時隨地在我的目前。以前的我，真同故事中的愚笨的孩子一樣，只知堆積石塊，全不覺察生在石塊旁邊的美麗的花。」

　　關於此事更有可憐的逸話：某友人訪問裴德芬，見他正伏在一幀照片上哭泣。驚覺了不意的來客，他就把照片隱藏了。這照片非別人，就是現今揭在蓬府的樂聖誕生的家中的推麗若‧勃倫斯微克（Teleza Brunswick）的照片。這照片的背面，有那女子的手筆。

　　　　謹贈於稀世的天才，偉大的藝術家，善良的人。TB。

　　樂聖裴德芬的悲哀的戀愛故事，就這樣告終。

　　評家謂裴德芬的事業，都是其戀人的賜物。徵諸事實，古來作曲家的不朽的名作，往往由戀愛的煩悶或失戀的悲哀中醞釀而出。這樣看來，戀愛幾同音樂創作的源泉，所以音樂家大都讚美女性，視同神明一般。除「不朽的寵人」外，女性讚美有名的還

有華葛拿（Wagner）的「久遠的女性」。華葛拿曾對他的友人烏利希（Uhlig）說：「柔性的優美的心伴着我的時候，我的藝術常常繁榮。世間的剛性雖統被捲入滔滔的俗潮中，獨有女性常不失其優美之情，因為她們的心靈地肯定，且用她們的溫暖的同情來美化它。」又在給朋友的信中說：「對於剛性已無可讚美的時候，女性尚有一種力能引導我入眩耀恍惚之境。」又說：「人們看見我的事業（樂劇）漸漸結實，其功果偉大，可以撫慰人們的心，只覺得歡喜感激；獨不知追求其來源，此皆『久遠的女性』之所賜。將光輝與歡樂充盛於我的心靈中的，只有『久遠的女性』。潤溫而光輝的女性的雙眸，屢屢用了清醇的希望而飽和我的感情。」音樂家自己承認其作品是女性的賜物。

音樂固然是人類感情生活的精華，又是世間的福音，然而讀了樂聖的戀愛故事，又聽了「作品是戀愛的賜物」的話。覺得音樂的產出，猶如製造汽水：加些蘇打在靜止的水中，水就被攪亂而發泡，終於轟然地噴射出來，這噴射出來的是否水的精華？是否水的幸福？在我實在是疑問了。

（附註）本文所述裴德芬的事跡，根據木村省三的遺稿《樂聖及其愛人》。

為《小說月報》作。

人名譯名對照表

原名	本書譯名	今通用譯名	生卒年	國籍
Arensky	亞倫斯奇	阿連斯基	1861—1906	俄國
Bach	罷哈	巴赫	1685—1750	德國
Balakireff/ Balakirev	罷拉基雷夫 / 罷拉基萊夫	巴拉基列夫	1836—1910	俄國
Baudelaire	波獨雷爾	波德萊爾	1821—1867	法國
Beethoven	斐德芬 / 裴德芬	貝多芬	1770—1827	德國
Bellini	倍列尼	貝里尼	1801—1835	意大利
Berlioz	倍爾遼士 / 裴遼士 / 陪遼士	柏遼茲	1803—1869	法國
Bizet	比才 / 彼才	比才	1838—1875	法國
Braque	勃拉克	布拉克	1882—1963	法國
Boccioni	鮑菊尼 / 鮑菊宜	博喬尼	1882—1916	意大利
Borodin	波羅定	鮑羅丁	1833—1887	俄國
Brahms	勃拉謨士	勃拉姆斯	1833—1897	德國

原名	本書譯名	今通用譯名	生卒年	國籍
Burljuk		伯留克	1882 — 1967	烏克蘭
Cézanne	賽尚痕	塞尚	1839 — 1906	法國
Chabriel	夏勃理哀	夏布里埃	1841 — 1894	法國
Chadwick	却特微克	查德威克	1854 — 1931	美國
Chavanne	夏望痕	沙瓦納	1824 — 1898	法國
Cherubini	侃魯佩尼	凱魯比尼	1760 — 1842	意大利
Chopin	曉邦	肖邦	1810 — 1849	波蘭
Comte	孔德	孔德	1798 — 1857	法國
Constable	康斯坦勃爾	康斯太布爾	1776 — 1837	英國
Courbet	柯裴	庫爾貝	1819 — 1877	法國
D'Indy	唐第	丹第	1851 — 1931	法國
Daumier	獨米哀	杜米埃	1808 — 1879	法國
David	達微特 / 達微	大衛	1748 — 1825	法國
Debussy	代襃西 / 杜襃西	德彪西	1862 — 1918	法國
Decamps	特康	德康	1803 — 1860	法國
Degas	特格	德加	1834 — 1917	法國
Delacroix	特拉克洛亞	德拉克羅瓦	1798 — 1863	法國
Derain	特郎	德朗	1880 — 1954	法國

原名	本書譯名	今通用譯名	生卒年	國籍
Diaz	諦亞	迪亞茲	1808—1876	法國
Donizetti	獨尼贊底	多尼采蒂	1797—1848	意大利
Dufy	裘緋	杜菲	1877—1953	法國
Dukas	竇卡	迪卡斯	1865—1935	法國
Fichte	費西特	費希特	1762—1814	德國
Flaubert	福羅貝爾	福樓拜	1821—1880	法國
Frank	富郎克	弗蘭克	1822—1890	法國
Friesz	弗利斯	弗里茲	1879—1949	法國
Gauguin	果剛	高更	1848—1903	法國
Giotto	喬篤	喬托	1266—1337	意大利
Glazounov	格拉左諾夫	格拉祖諾夫	1865—1936	俄國
Gleizer	格雷士	格萊茲	1881—1953	法國
Gluck	軋露克／格羅克	格魯克	1714—1787	德國
Goethe	歌德／貴推	歌德	1749—1832	德國
Gounod	顧諾	古諾	1818—1893	法國
Goya	谷雅	戈雅	1746—1828	西班牙
Grainger	格林茄	格蘭杰	1882—1961	美國
Grieg	格里克	格里格	1843—1907	挪威
Handel	亨代爾	亨德爾	1685—1759	英國

原名	本書譯名	今通用譯名	生卒年	國籍
Haydn	罕頓	海頓	1732—1809	奧地利
Hegel	黑格爾	黑格爾	1770—1831	德国
Huet	尤哀	休特	1803—1869	法國
Humperdinck	亨巴定克	洪佩爾丁克	1854—1921	德國
Ingres	昂格爾	安格爾	1780—1867	法國
Jawlensky		亞夫倫斯基	1864—1941	俄國
Kandinsky	康定斯奇	康定斯基	1866—1944	俄國
Kokoschka	可可修卡	科柯施卡	1886—1980	奧地利
Leonardo da Vinci	遼拿獨／遼拿特·達·文起	萊奧納多·達·芬奇	1452—1519	意大利
Leoncavallo	蘭翁卡代洛	列昂卡瓦羅	1857—1919	意大利
Laurencin	洛朗賞	洛朗桑	1883—1956	法國
Liszt	李斯德／理斯脫	李斯特	1811—1886	匈牙利
Lulli	露利	呂利	1632—1687	法國
Manet	馬內	馬奈	1832—1883	法國
Mahler	馬萊爾	馬勒	1860—1911	奧地利
Marc	馬爾克	馬爾克	1880—1916	德國
Marilhat	馬利拉	馬里哈特	1811—1847	法國
Marinetti	馬利內諦	馬里內蒂	1876—1944	意大利

原名	本書譯名	今通用譯名	生卒年	國籍
Martin	馬爾當	馬丁	1860—1943	法國
Mascagni	馬斯迦尼	馬斯卡尼	1863—1945	意大利
Mason	美遜	梅森	1873—1953	美國
Massenet	麥斯耐	馬斯內	1842—1912	法國
Matisse	馬諦斯	馬蒂斯	1869—1954	法國
Mendelssohn	孟檀爾仲	門德爾松	1809—1847	德國
Meyerbeer	馬伊亞倍亞	邁耶貝爾	1791—1864	德國
Metzinger	美尚琪／美尚格	梅辛格	1883—1956	法國
Michel-Angelo	米侃朗琪洛	米開朗琪羅	1475—1564	意大利
Millet	米葉	米勒	1814—1875	法國
Monet	莫內	莫奈	1840—1926	法國
Montemezzi	孟推曼徐	蒙特梅齊	1875—1952	意大利
Monteverde	孟推凡爾譚	蒙特威爾第	1567—1643	意大利
Mussorgsky	謨索爾葛斯奇／漢索爾基斯奇	穆索爾斯基	1839—1881	俄國
Mozart	莫札爾德／莫惹爾脫	莫扎特	1719—1787	奧地利
Offenbach	渥芬罷哈	奧芬巴赫	1819—1880	法國
Peri	彼利	佩里	1561—1633	意大利
Picabia	比卡皮亞	畢卡比亞	1879—1953	法國

原名	本書譯名	今通用譯名	生卒年	國籍
Picasso	比卡索	畢加索	1881—1973	西班牙
Pissarro	比沙洛	畢沙羅	1830—1903	法國
Puccini	普起尼／普底尼	普契尼	1858—1924	意大利
Rachmaninov	拉哈馬尼諾夫	拉赫瑪尼諾夫	1873—1943	俄國
Raphael	拉費爾	拉斐爾	1483—1520	意大利
Ravel	喇凡爾	拉威爾	1875—1937	法國
Reger	雷琪	萊熱	1881—1955	法國
Rembrandt	倫勃郎德	倫勃朗	1606—1669	荷蘭
Renoir	羅諾亞	雷諾阿	1841—1919	法國
Rimski-Korsakov	李謨斯奇・可爾薩可夫／理謨斯奇・可爾煞可夫	里姆斯基‐科薩科夫	1844—1908	俄國
Rodin	羅丹	羅丹	1840—1917	法國
Romain Rolland	羅曼・羅蘭	羅曼・羅蘭	1866—1944	法國
Rossini	露西尼	羅西尼	1792—1868	意大利
Rouault	勒奧爾	魯奧	1871—1958	法國
Rousseau	羅索	盧梭	1812—1867	法國
Rubens	呂朋史	魯本斯	1577—1640	荷蘭
Russolo	羅索洛	魯索洛	1885—1947	意大利

原名	本書譯名	今通用譯名	生卒年	國籍
Saint-Saëns	商·賞斯／聖賞斯	聖－桑斯	1835—1921	法國
Scarlatti	斯卡爾拉諦	斯卡拉蒂	1660—1725	意大利
Schelling	謝林	謝林	1775—1854	德國
Schubert	修裝爾德／修陪爾德	舒伯特	1797—1828	奧地利
Schumann	修芒	舒曼	1810—1856	德國
Schutz	修芝	舒茨	1585—1672	德國
Scriabin	史克里亞平	斯克里亞賓	1872—1915	俄國
Seurat	修拉	修拉	1859—1891	法國
Severini	賽凡理尼	塞韋里尼	1883—1966	意大利
Sibelius	西裝柳士	西貝柳斯	1865—1957	芬蘭
Sidaner	西達克	斯丹納	1862—1939	法國
Signac	西涅克	西涅克	1863—1935	法國
Sisley	西斯雷	西斯萊	1839—1899	法國
Smetana	史梅塔那	斯美塔納	1824—1884	捷克
Stravinski	斯脫拉文斯奇	斯特拉文斯基	1882—1971	俄國
Strauss	許德洛斯／喜脫洛斯	施特勞斯	1864—1949	德國
Taine	推痕	丹納	1828—1893	法國
Troyon	德洛愛容	特洛容	1810—1865	法國

原名	本書譯名	今通用譯名	生卒年	國籍
Tschaikowsky	却伊可甫斯奇	柴可夫斯基	1840—1893	俄國
Turner	泰納	透納	1775—1851	英國
Tzara	札拉	查拉	1896—1963	法國
van Dongen	童根	范・東根	1877—1968	荷蘭
van Gogh	谷訶	梵高	1853—1890	荷蘭
Verdi	凡爾第	威爾第	1813—1901	意大利
Vlaminck	符拉芒克	弗拉曼克	1876—1958	法國
Wagner	華葛納爾／華葛拿	瓦格納	1813—1883	德國
Weber	惠勃／韋伯	韋伯	1786—1826	德國
Whistler	衛斯勒	惠斯勒	1834—1903	美國
Wolf-Ferrari	獲爾夫・沸拉里	沃爾夫－法拉利	1876—1948	意大利
Zola	左拉	左拉	1840—1902	法國

豐子愷談近代藝術

豐子愷　著

責任編輯　蕭　健
裝幀設計　鄭喆儀
排　　版　林筱晨
印　　務　劉漢舉

出版　開明書店
　　　香港北角英皇道 499 號北角工業大廈一樓 B
　　　電話：(852) 2137 2338　傳真：(852) 2713 8202
　　　電子郵件：info@chunghwabook.com.hk
　　　網址：http://www.chunghwabook.com.hk

發行　香港聯合書刊物流有限公司
　　　香港新界荃灣德士古道 220-248 號
　　　荃灣工業中心 16 樓
　　　電話：(852) 2150 2100　傳真：(852) 2407 3062
　　　電子郵件：info@suplogistics.com.hk

印刷　美雅印刷製本有限公司
　　　香港觀塘榮業街 6 號 海濱工業大廈 4 樓 A 室

版次　2023 年 8 月初版
　　　© 2023 開明書店

規格　16 開（210mm×135mm）

ISBN　978-962-459-298-6